한글 서예와 한글 서체

한글 서예와 한글 서체

과거 현재 그리고 미래

초판 1쇄 발행 2023년 2월 28일
초판 2쇄 발행 2023년 9월 25일

지은이 | 홍윤표

펴낸곳 | (주)태학사
등록 | 제406-2020-000008호
주소 | 경기도 파주시 광인사길 217
전화 | 031-955-7580
전송 | 031-955-0910
전자우편 | thspub@daum.net
홈페이지 | www.thaehaksa.com

편집 | 조윤형 여미숙 고여림
디자인 | 김현주
마케팅 | 김일신
경영지원 | 김영지
인쇄·제책 | 신화프린팅

값 30,000원
ISBN 979-11-6810-130-2 (93640)

책임편집 | 조윤형
표지디자인 | 이영아
본문디자인 | 최형필

한글 서예와
한글 서체

과거 현재 그리고 ────── 미래

홍윤표 지음

태학사

머리말

국어사를 연구하면서 가장 많이 접하는 문헌은 한글이 쓰인 고문헌입니다. 그 문헌들을 국어사 연구를 위해 이용하려면 그 문헌의 간행 연도나 필사 연대가 정확해야 합니다. 국어의 변화 양상을 많이 반영한 문헌이라도 그 시대가 명확하지 않으면 국어사 연구를 위한 자료로서의 가치가 감소됩니다. 그 변화가 어느 시기에 일어난 것인지를 파악할 수 없기 때문입니다. 상당수 문헌들은 간기나 필사기가 기록되어 있지만, 그러한 문헌만으로는 국어사를 연구하기 위한 자료의 총량이 절대적으로 부족하여, 간기나 필사기가 없는 문헌까지도 총망라하여 국어사 연구 자료의 부족을 보충할 필요가 있습니다.

간행 연도나 필사 연도를 추정하기 위해 국어사 연구자들은 그 문헌에 쓰인 한글의 표기법이나 언어 현상을 검토하는 방법을 씁니다. 그러나 이 방법은 자칫 잘못하면 논리의 순환논법에 빠질 위험이 있습니다. 그 표기법의 시대적 특징이나 언어 현상도 연구자가 잠정적으로 결정해 놓은 결론이기 때문입니다. 어느 문헌을 검토하여 17세기 간행의 문헌으로 잠정 결정하고 17세기 언어 현상을 연구하게 되면, 표기법이나 언어 변화 현상에 의해 미리 결정해 놓았던 그 결론에 도달하는 것입니다.

한글 고문헌을 검토하면서 필자의 눈에 들어온 현상 중의 하나는 한글의 자형이나 서체가 시대적으로 다르고 특징이 있다는 점이었습니다. 궁체로 쓰인 자료는 절대로 15, 16세기 문헌이 아니며, '가'를 쓸 때 'ㄱ'의 세로선이 선의 마지막 부분에서 왼쪽으로 구부러지게 쓰였다면 19세기 중기 이후의 문헌이며, 특히 세로선이 오늘날처럼 오른쪽에서 왼쪽으로 45도 기울어져 있다면 그 문

헌은 1880년대 이후의 문헌이며, 'ㅌ'자가 가로선 아래에 'ㄷ'을 쓴 형태로 쓴 문헌이 있다면 그 문헌은 18세기 중기 이후의 문헌이며, 'ㅈ'자가 3획이 아니라 2획으로 쓰인 문헌은 17세기 이후의 문헌이라는 등의 사실들을 발견했습니다.

그래서 이러한 자형이나 서체의 변화를 실증적으로 증명해서 이를 간행 연대나 필사 연대를 추정할 수 있는 증거로 삼기 위해서, 한글의 자형과 서체의 변화표를 만들기 시작했습니다. 도표를 만들어 놓고 그 도표의 세로로는 간행 연도가 분명한 문헌명을, 즉『훈민정음 해례본』부터 19세기 말까지 간행된 문헌들의 이름을 써 놓고, 가로로는 한글 자모의 몇 가지 유형에 따라 해당 문헌들의 글자들을 복사하여 붙여 놓았습니다. 예컨대 자음 글자는, 첫째 칸에는 자모 단독으로 쓰인 형태, 둘째 칸에는 모음이 오른쪽에 쓰인 형태, 셋째 칸에는 모음이 아래에 쓰인 형태, 그리고 마지막에는 자음 글자가 받침으로 쓰인 글자의 형태들을 선택하여 복사해서 그 도표 안에 붙여 놓았습니다. 이 책의 '한글 자형의 변천사'에 기술되어 있는 자형 변화표가 바로 그러한 한글 자형의 변화를 볼 수 있도록 한 자료집입니다.

이 자형 또는 서체의 변화표는 필자 혼자 국어사 자료의 간행 연대나 필사 연대를 판정하는 도구로 이용해 왔었습니다. 그러다가 우연히 충북대 교수이셨던 고 김충회 교수님이 이 표를 보시고 한글 폰트계에 소개하면 좋겠다고 하여 필자를 한글 폰트계에 소개하게 되었습니다. 그래서 김충회 선생님이 안내하는 컴퓨터의 한글 폰트를 연구하는 학자들과 연구자들을 만나게 되었습니다. 마침 이때 필자는 한글 코드를 결정하는 위원의 한 사람으로 옛한글 목록을 제공하고 한글 코드 KSC10646-1을 제안하여 결정하고, 이것을 컴퓨터에서 실현시키기 위해 옛한글 폰트를 하던 시기여서 자연스럽게 그분들과 합류하게 되었습니다.

이것이 발단이 되어 제가 연구 책임자로서 계획하고 실행한 '21세기 세종계획' 안에 '글꼴 개발센터'를 포함시키게 되었고, 이에 따라 개발위원의 한 사람

으로서 문화 바탕체를 비롯하여 돋움체, 궁체, 쓰기체 등의 폰트를 개발하게 되었습니다.

이것에 연유되어 샛날 조성자 선생님이 회장으로 있고, 서울대 김진세 선생님이 지도하고 있던 '한글서예연구회'의 요청으로 한글 서예인들에게 한글에 대한 이론적 바탕을 제시하는 일을 하게 되었습니다. 한 달에 한 번씩의 모임에서 주로 한글 서예의 서체 자료를 제시하고 설명하면서, 필자가 잘 모르는 한글 서예에 대해서도 관심을 가지게 되었습니다.

그때는 국어 연구를 학리적學理的으로만 연구하는 국어학계의 풍토를 벗어나, 디지털 시대에 국어 연구를 우리 생활 속에 끌어들여야 한다는 생각으로 한창 고민을 하던 때였습니다. 그래서 컴퓨터를 국어 연구에 활용하는 방법을 찾고, 국어학이 다른 학문과 더불어서 융합적으로 연구되어야 한다는 믿음을 가지고 있던 터라, 한글 서예에 대해서도 자연스럽게 호기심을 가지게 되었습니다.

그 결과 여기저기에서 한글 서예나 한글 서체에 대해 발표해 달라는 요청이 있었고, 이에 따라 국어학도로서 한글 서예와 한글 서체에 대해 발표를 하곤 했습니다. 한글 서예와 한글 폰트계에서는 예술적인 접근은 많이 이루어져 왔지만, 학문적 접근은 초기 단계였기 때문에, 한글 서예와 한글 서체에 대해 손방이었던 필자가 감히 발표를 할 수 있었던 것으로 생각합니다. 그 발표문은 논문으로 쓰인 경우는 거의 없었고, 대부분 발표문으로만 남아 있었습니다. 그래서 이들을 정리하여 한 책으로 묶으면 좋겠다는 생각에, 그중에서 글로 남겨도 괜찮다고 생각할 만한 글들을 모아 놓게 되었습니다.

그리고 순서를 정해 놓고 책 제목을 무엇으로 할까 고민하다가 '한글 서예와 한글 서체'라고 정했습니다. 필자가 주로 쓴 내용이 한글 서예에 대한 것과 한글 서체에 대한 것이어서입니다. '한글 글꼴'이라고 하지 않고 '한글 서체'라고 한 것은, 필자는 '글꼴'이라는 용어에 대해 탐탁지 않게 생각하고 있기 때문입니다.

오늘날 '서체'는 한글 서예계에서 쓰는 용어이고, '글꼴'은 주로 디지털 폰트나 디자인계에서 쓰는 용어입니다. '서체'를 우리 고유어로 바꾼 것인데, 원래 '글꼴'은 '문형文型'이란 의미입니다. 본래는 '글자꼴'을 줄인 말로 알고 있지만, '글'과 '글자'는 엄연히 다른 의미를 가지고 있는 어휘입니다. 그리고 '꼴'은 '체體'를 뜻하지 않고 '형形'을 뜻하는 어휘여서 '글자꼴'은 '자형字形'이라는 말에 더 가깝습니다. 어쨌거나 오늘날 '글꼴'이란 말이 디자인계에서는 일반화되어 있어서 그대로 쓰고는 있지만, 한글 서예계에서는 아직도 '서체'를 쓰고 있습니다.

한글 서예와 한글 디자인은 떼려야 뗄 수 없는 관계에 있습니다. 이러한 사실은 중국과 일본의 경우를 보면 쉽게 이해가 됩니다. 중국과 일본의 디자이너들은 디자인과 함께 서예를 배웁니다. 그래서 그들의 문자 디자인은 손글씨(소위 '캘리그래피')에 따른 것이 대부분이어서 그 디자인이 다양하고 아름답습니다. 그러나 우리나라의 문자 디자인은 한글 서예를 배우지 않아서 손글씨를 이용하지 못하고 디지털 폰트가 되어 있는 한글 폰트만을 주로 이용하기 때문에 그 디자인의 다양성에 한계가 있게 된 것으로 보입니다.

그래서 이 책에서 언급하는 '한글 서체'는 한글 서예계에서 사용하는 내용과 한글 폰트나 한글 디자인계에서 사용하는 '글꼴'의 개념이 다 포함되어 있습니다. 그래서 이 책에서는 폰트에 관한 것이면 '글꼴'이라는 용어도 사용했습니다.

이러한 여러 가지 고민을 하다가 그래도 책을 내기로 결정한 것은, 국어학계에는 어문생활사에도 관심을 보여야 한다는 생각을 전하고, 한글 서예계와 한글 디자인이나 한글 폰트계에 예술적인 접근을 넘어 학문적 접근을 시도할 수 있다는 가능성을 보이기 위한 것입니다.

필자가 이 책을 내려고 마음먹은 용기가 헛되지 않도록, 이 책이 국어학계나 한글 서예계, 한글 디자인계, 한글 폰트계의 학문적 발전에 도움이 되기를 바랄 뿐입니다.

이 책을 내면서 많은 분들의 도움을 받았습니다. 한글 서예와 한글 서체에 대해 발표를 하도록 권고해 주었던 '갈물회'와 한글서예연구회 전 회장이셨던 샌날 조성자 선생님께 특히 감사를 드립니다.

서예와 서체에 대한 글이어서 도판이 많은 이 책의 편집을 맡아 주신 태학사 편집진과 이 책의 출판을 흔쾌히 맡아 주신 태학사의 지현구 선생님과 김연우 사장님께 감사를 드립니다. 특히 조윤형 주간님의 노고에 깊이 감사를 드립니다.

2023년 1월

홍 윤 표

차 례

제1장

한글과 예술

서예, 미술, 디자인, 폰트

1. 한글의 기본적인 기능

한글의 기본적인 기능은 의사전달의 기능이다. 따라서 가장 근본적인 규칙은 개념적 의미를 해치지 않고 감정까지도 표현하는 방법을 강구해야 한다는 점이다. 그렇다고 해서 한글 사용을 정격적으로만 사용해야 한다는 의미는 아니다. 그렇게 정격적으로만 사용한다면 예술은 발달하지 못할 것이기 때문이다.

필자는 예술의 목표를 '아름다움[美]'에 있다고 생각한다. 아름다움을 느끼면 즐거움을 느낀다. 그러나 아름답지 못하면[醜] 불쾌감을 느낀다. 아름다움이란 균형성과 조화성과 통일성을 요구하는데, 진정한 아름다움은 균형 속의 불균형, 불균형 속의 균형, 조화 속의 부조화, 부조화 속의 조화, 통일 속의 불통일, 불통일 속의 통일을 느낄 때라고 생각한다. 즉 정격 속의 파격과 파격 속의 정격을 느낄 때 아름다움을 느끼는 것으로 보인다. 그래서 필자는 우리나라 토기나 옹기를 아름다움의 대표라고 생각하곤 한다. 모두 손으로 빚어 구운 것이어서 그러한 아름다움이 탄생하였다고 생각한다.

그래서 한글을 이용하여 예술 활동을 하는 분들도 한글 사용의 규칙을 어느 정도 벗어나고 있다고 이해한다. 그러나 한글의 의사전달의 범위를 어느 정도까지 규정해야 할지는 의문이다. 그것은 예술가들이 스스로 판단할 일이지만, 다른 일반인들의 허용 범위를 크게 벗어나서는 용인되기 힘들 것이라고 생각한다.

2. 『훈민정음 해례본』에 대한 정확한 이해

예술계에서 한글을 예술의 경지에까지 끌어올린 그 공적이야 높이 평가해야 할 일이지만, 한글의 본질을 잘못 이해하고 그 잘못된 인식으로 한글을 이

해시키려는 노력들을 흔히 발견하게 되는데, 한글에 대한 기본적인 개념이나 의미까지도 예술의 경지에까지 끌어올려서 창작할 대상은 아니라고 생각한다. 한글의 본모습은 예술이기 이전에 과학이자 학문이기 때문이다.

최근에 한글 디자인 분야에서 한글에다가 각종 의미를 부여하고 있는 모습을 본다. 예컨대 'ㄱ'은 나무(木)에서 나온 것이라고 하여 'ㄱ'의 가로선과 세로선에 마치 나무가 자라고 있는 듯이 그려 놓는 것이라든가, 'ㄱ'은 불(火)에서 나왔다고 해석하는 것들이 그러하다. 그리고 우리나라 자모가 모두 천지인으로부터 나온 듯이 설명해 버리는 예들도 그러하다. 이것은 『훈민정음 해례본』에 대해 깊이 있게 이해하지 못했기 때문일 것이다.

문자 '훈민정음'을 설명하기 위해서 편찬된 문헌인 『훈민정음』(해례본)은 훈민정음에 대한 철학적 근거를 성리학性理學에서 구하였다. 따라서 문자인 훈민정음에 대한 설명은 언어학적 설명 이외에 성리학적 설명이 부연되고 있는 것이다. 훈민정음 창제 당시의 철학적 바탕이 성리학이었기 때문이다.

성리학은 우주 생성의 원리를 설명하는 데에서 시작된다. 우주를 생성하는 근본적인 요소는 태극太極인데 이 태극은 동動과 정靜의 상태로 존재한다. 동動의 상태인 것을 '양陽', 정靜의 상태인 것을 '음陰'이라고 한다. 이 두 가지를 '이기二氣'라고 하는데, 이것이 교합하여 오행五行을 생성한다. 이 이기와 오행이 교합하여 남녀를 생성하고, 이 남녀가 교합하여 우주만물을 생성한다는 것이다. 그런데 이들은 모두 변화하는데, 그 변화의 동인動因으로 작용하는 요소가 삼재三才, 즉 천지인天地人이다.

이 천지인은 우주와 인간세계의 기본적인 구성요소로서 인간을 중심으로 한 관계의 세계이다. 즉 인간과 하늘의 관계(곧 종교관), 인간과 땅 즉 자연과의 관계(곧 자연관), 인간과 인간과의 관계(곧 인생관)를 구성하고, 여기에 '물物'이 개입하여 인간과 물건과의 관계(곧 사물관)가 성립하여 예전에는 이러한 모든 것을 '재물才物'이라고 하였다. 그래서 『재물보才物譜』란 책은 곧 백과사전을 뜻하는 말이었다.

따라서 훈민정음은 이러한 세계관으로 설명된다. 그래서 자음은 5분법(아, 설, 순, 치, 후)으로, 모음은 2분법(양모음, 음모음)이나 3분법(천지인)으로, 그리고 음절 관계 곧 초성·중성·종성의 관계는 3분법(천지인)으로 설명하고 있는 것이다.

그래서 자음과 모음은 다음 표와 같이 정리될 수 있다.

자음

	ㄱ	ㄴ	ㅁ	ㅅ	ㅇ
五聲	牙	舌	脣	齒	喉
五行	木	火	土	金	水
五時	春	夏	季夏	秋	冬
五音	角	徵	宮	商	羽
五方	東	南	末	西	北

모음

·	天圓	天開於子
ㅡ	地平	地闢於丑
ㅣ	人立	人生於寅

훈민정음에 대한 설명 중에서 언어학적인 것은 '상형이자방고전象形而字倣 古篆'인데, 이것을 성리학적인 것에 비유한 것을 마치 훈민정음이 성리학으로 부터 나온 것처럼 설명하려고 하는 것이다.

훈민정음의 뛰어남은 언어학적인 것에서 나온 것이지 성리학적인 근거에서 나온 것이 아니다. 세계의 언어학자들이 훈민정음을 칭송하는 이유는 그 것이 언어학적으로 뛰어나기 때문이지, 성리학적으로 그 설명이 뛰어나서가 아니다.

그런데도 우리는 아직도 모음은 천지인을 본뜬 것으로만 강조하고 있다. 하늘은 둥글고 땅은 평평하며 사람은 꼿꼿이 서 있다는 상형성象形性이 너무 인상적이었을 것이다. 그러나 모음의 기본자는 입술을 얼마나 벌리는가에 따라 만들어진 것이다.

훈민정음의 자음과 모음 기본자의 '상형'은 다음 그림과 같다.

	자음자					모음자		
	아음	설음	치음	순음	후음	아래아	으	이
기본 형태	ㄱ	ㄴ	ㅅ	ㅁ	ㅇ	·	―	ㅣ
발음 형태								

3. 한글의 과학성

과학성이란 체계적, 구조적, 이론적, 경제적, 창조적, 자주적이란 뜻이다. 그리고 한글이 과학적인 문자라는 말은 의사소통에서 가장 뛰어난 기능을 가지고 있는 문자란 뜻이다. 그렇다면 한글은 어떠한 면에서 과학성이 있다고 할 것인가? 이것을 간략히 도표로 보이면 다음과 같다.

과학성	이유	근거
체계적 구조적 이론적	① 창제 방식이 언어학적	상형이자방고전象形而字倣古篆
	② 자모 배열 방식이 언어학적	자음: 아설순치후
		모음: 개구도
	③ 정보화에 유익한 구조	① 초·중·종성으로 구분하여 입력, 검색 가능

		② 글자의 짜임새가 구조적이어서 폰트 수월
		③ 초성·중성·종성을 연결하는 규칙이 매우 체계적(천지인 타법)
창조적 자주적	① 국어를 정밀하게 분석한 후에 창제	
	② 천지인 삼재를 본뜸	
경제적	3개의 선과 점과 원으로 모든 소리 (11,172자)를 표기할 수 있음.	

4. 한글과 서예

한글 서예는 궁중에서 써 오던 궁체가 현대적으로 정리되고 이것이 학교 교육을 통해서 보급되면서 관심이 집중되었고 이 궁체를 바탕으로 하여 한글 서예가 발달되어 오면서 한글 서체의 다양한 형태화가 시도되어 온 것으로 보인다. 한글 전서, 예서, 그리고 훈민정음체를 비롯하여 많은 서체들이 고안되었다. 최근에는 민체를 비롯한 매우 다양한 서체들이 등장하였다. 그러나 역사가 깊은 한자 서예에 비하면 아직도 한글 서체의 다양화는 충분치 않다는 것이 일반적인 의견인 것으로 알고 있다. 여기에는 몇 가지 요인이 있다고 생각한다.

첫째는 우리 선조들이 남겨 놓은 수많은 한글 서체에 대한 기초 조사가 이루어지지 않았다고 할 수 있다. 우리 선조들이 남겨 놓은 한글 문헌은 이루 헤아릴 수 없이 많다. 그러니 그 한글 서체도 그만큼 다양할 것이다. 최근에 다양한 한글 서체를 발굴하는 작업이 이루어지고는 있지만, 국어학자가 볼 때에는 아직도 요원한 것 같다.

둘째는 한글 서체에 대한 정밀한 연구가 이루어져야 할 것이다. 대개 서예가들은 예술가로서만 만족하는 듯하다. 학문적인 처지에서 한글 서체에 대한 역사적 연구가 이루어져야 할 것으로 생각한다.

셋째는 한글 서예가 생활화되었으면 한다. 글씨만 있는 것이 아니라 그림까지도 함께 하는 서예가 되어야 일반화될 수 있을 것으로 생각한다. 그래야만 집의 거실에 한글 서예 작품이 전시되고 그것을 감상하는 일반인들의 서예에 대한 인식도 바뀔 것으로 생각한다.

서체의 변화나 새로운 서체의 창조는 글씨의 형태를 변화시키거나 창조하는 것이다. 글씨는 선(또는 획)과 점의 배열과 글자들의 구조적이고 예술적인 구도로 되어 있어서, 서체의 변화 및 창조는 글씨의 선과 짐과 배열원칙 및 구도를 바꾸거나 창조하는 것이라고 할 수 있다. 그러나 한글은 한글을 구성하는 자모의 선과 점과 구도가 매우 단순하여 이들의 변화를 시도하는 데에는 많은 어려움이 있을 것이다. 이 어려움을 탈피하기 위해서는 우리 선조들이 남겨 놓은 한글 서체들을 참조하는 것이 좋을 것이다. 다음에 소개하는 극히 일부분의 자료들은 서예계에서는 전혀 들어 보지 못했던 자료들일 것이다(도판 1~6).

1. 『어제경민음』(개주갑인자본, 1762)

2. 『어제계주윤음』(활자본, 1757)

3. 『용담유사』(목판본, 1881)

4. 『가례언해』(목판본, 1632)

5. 『어제백행원』(무신자 활자본, 1765)

6. 『김씨세효도』(목판본, 1865)

궁체 자료를 보도록 한다(도판 7~10).

7. 『경석자지문』(활자본, 1882)

8. 『어제백행원』(필사본, 1765)

9. 『이언언해』(활자본, 1883)

10. 『경세편언해』(필사본, 1765)

위에 예시한 것들은 한글 서체 변화의 조그마한 한 예에 불과하다. 서체 변화의 이유로서 직선의 곡선화와 자모 배열 구도의 변화에 의한 것 중 일부를

예시한 것이다. 그 이외에도 한글이 지니고 있는 특성에 의한 서체의 변화는 매우 다양하다. 세로쓰기에서 가로쓰기로 변하면서 이루어진 변화, 정방형의 구조에서 탈피하면서 이루어진 변화 등은 그 대표적인 이유라고 할 수 있을 것이다.

기존의 한글 서예는 아직도 몇 가지 틀에서 벗어나지 않는 것으로 보이는데, 그것을 든다면 다음과 같은 것일 것이다.

①쓰는 글의 내용에 대한 철저한 분석이 아직은 부족하다. 한글 서체는 그 글의 내용을 정확히 파악한 후에 쓰여야 한다. 그리고 한글 서체는 그 한글이 담을 내용과 걸맞아야 한다.

②주로 세로쓰기에만 집착하고 있다. 가로쓰기와 세로쓰기가 자유로워야 한다.

③한 가지 글을 쓰면서 한 가지 서체만을 고집한다. 한 가지 글에 다양한 서체를 쓸 수 있도록 해야 한다.

④붓으로만 쓰고, 그것도 먹색만을 고집하여서 주로 흰 바탕의 종이에 검은 글씨로 쓴다. 다양한 색채를 사용하는 것이 디지털 시대에 대응하는 것이다.

⑤띄어쓰기를 거의 시도하지 않고 있다. 서예는 어느 면에서는 여백을 그리는 것이다. 따라서 서예에서 일정한 띄어쓰기를 시도하여 가로 세로의 정방형 체에서 벗어나는 일도 필요할 것으로 보인다.

5. 한글과 그림

한글은 예로부터 그림과 밀접한 관계를 가지고 있었다. 한글 문헌에서 그림은 제3의 언어 기능을 보이고 있었다. 판화 등이 그러한 것이다.

문헌 중에 판화와 함께 그 판화와 연관이 있는 글을 한글로 쓴 최초의 문헌은 『삼강행실도언해三綱行實圖諺解』일 것이다.

『삼강행실도 열녀도』(성암문고본)　　　　　『삼강행실도 열녀도』(고려대본)

　그림 위에 언해문을 싣는 방식에서 벗어나서 도판과 함께 언해문도 동일한 판형으로 찍어낸 책들이 있다. 제일 처음 보이는 것은 『불설대보부모은중경언해佛說大報父母恩重偈諺解』이다. 이 책은 줄여서 『은중경언해』라고도 한다. 지금까지 알려진 『은중경언해』 중 오래된 것 중의 하나가 일본의 동경대학 소장 진평 문고에 있는 책으로 1553년에 화장사華藏寺에서 간행해 낸 책이다.

『은중경언해』(화장사판)

　이 책은 한문 원문과 언해문 사이에 부분적으로 그림을 삽입시킨 형태이다. 결국 한문으로도 읽고 한글로도 이해하고 역시 그것도 잘 모르면 그림으로 이해할 수 있도록 한 것이다. 1617년에 간행된『동국신속삼강행실도東國新續三綱行實圖』나 1797년에 간행된『오륜행실도五倫行實圖』, 1852년에 간행된『태상감응편도설언해太上感應篇圖說諺解』, 그리고 1865년에 간행된『김씨세효도金氏世孝圖』등도 이러한 부류에 속하는 문헌들이다.

　『동국신속삼강행실도』등은 모두 도판이 한 면을 차지하고 다른 면에 한문 원문과 언해문을 싣고 있다. 그러나 도판의 화제畫題는 여전히 한자이다.

『동국신속삼강행실도』(도판 부분)

『동국신속삼강행실도』
(원문과 언해문 부분)

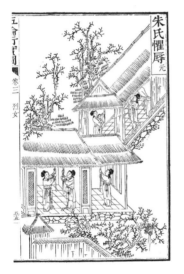

『오륜행실도』(도판 부분)

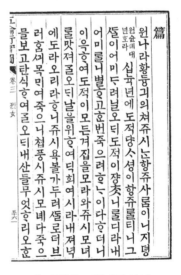

『오륜행실도』(언해문 부분)

『태상감응편도설언해』(도판 부분)

『태상감응편도설언해』
(원문과 언해문 부분)

『김씨세효도』(도판 부분)

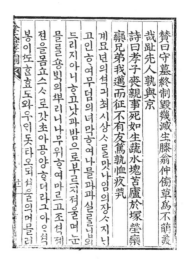

『김씨세효도』(원문과 언해문 부분)

또한 이 문헌들의 판화에도 특징이 있다. 어느 문헌은 한 가지 장면만 그림
으로 그렸지만 대부분의 그림은 이야기 중의 중요한 대목을 몇 가지로 압축하
여 그렸다는 점이다. 『태상감응편도설언해』, 『은중경언해』는 대부분 그 내용

의 가장 중요한 한 부분만 그렸고, 『삼강행실도언해』, 『이륜행실도언해』, 『동국신속삼강행실도』, 『오륜행실도』, 『김씨세효도』 등은 그 이야기 중에서 가장 중요한 부분 중 2~5가지를 압축하여 그린 것이다. 이들 문헌들은 전기적傳記的, 서사적敍事的 내용을 담고 있다. 즉 과거의 사실을 서술하되, 시간적인 배열순서에 따라 사건을 기술하고 있는 것이다. 대개의 이야기가 시간의 흐름에 따라 진행되는 것이어서 그림 역시 그 순서로 그려졌다.

이것은 매우 흥미로운 점이다. 한국화(또는 동양화)와 서양화의 차이점 중의 하나가 한국화는 병풍이 있는데, 서양화는 병풍이 없다는 점일 것이다. 한 곳의 경치를 그려도 봄, 여름, 가을, 겨울의 네 계절의 풍경을 그려서 4폭의 병풍으로 만든다. 마찬가지로 옆에서 본 것, 위에서 본 것, 아래에서 본 것, 앞에서 본 것 등도 병풍으로 그린다. 심지어 소나무나 포도나무나 매화나무 가지 하나를 여러 폭의 병풍에 그리기도 한다. 일지매一枝梅가 대표적일 것이다. 병풍을 펴면 한 가지로 되어 있는 나무가 모두 보이지만 병풍의 하나하나는 그 가지를 이루는 부분들로 되어 있다. 그러나 그림의 완성도는 병풍 전체나 한 폭 한 폭이 모두 마찬가지이다. 그래서 그러한 병풍의 하나만 놓고 감상해도 훌륭한 한 폭의 완전한 예술품이라는 점이 우리를 놀라게 한다.

그러나 서양화는 이런 것들을 한 폭에 한꺼번에 그린다. 그러니까 서양화에 인상파가 나올 수밖에 없었을 것으로 생각한다. 입면도, 측면도, 평면도 등을 한 화면에 그려 보면 사람의 얼굴을 그려도 눈과 귀가 따로 따로 있는 것처럼 보일 것이다. 그러니까 언뜻 보면 난해한 듯 보이는 것이다. 피카소 그림을 연상해 보면 쉽게 이해가 될 것이다.

그렇다고 한국화가 여러 장면을 병풍으로만 그린 것이 아니다. 위의 도판에서 보았듯이 한 화면에 담고도 있다. 병풍식으로 그려야 할 것을 한 화면에 담은 것이다.

위에 보인 도판은 그 화제가 한자로 되어 있지만 그 화제가 한글로 되어 있는 것도 있다. 1796년에 간행된 『은중경언해』의 도판에는 한자와 함께 한글도

화제로 적혀 있다. 다음 그림에서 '회탐슈호은, 인고토감은'이라는 그림의 제목을 볼 수 있다.

『은중경언해』(용주사판)　　　　　『은중경언해』(용주사판)

6. 한글 폰트에 대한 단상

디지털 시대가 되면서 인쇄 기술의 대변화가 일어났다. 필사, 목판, 금속활자, 목활자, 석판, 연활자 등의 시대를 거쳐 디지털 인쇄 시대가 된 것이다.

이 디지털 시대에 문자 표현은 곧 '폰트'라는 새로운 영역을 탄생시켰다. 폰트는 몇 가지 단계를 거친다. 초기의 도트 프린터 시기에는 24×24, 36×36, 또는 48×48의 모눈 영역에 검은 점을 찍어서 화면용 폰트와 프린터용 폰트를 만들어 썼다. 이때에는 단순히 기술적인 요소만 있었던 것이지만 오늘날의 폰트는 원도를 그리는 일과 이 원도를 통해 문자를 조합하는 두 가지 단계를 거치게 되었다. 원도를 그리는 일은 예술에 속하는 과정이고 폰트를 하는 과정도 역시 예술과 기술의 과정에 해당한다고 생각한다.

디지털 시대에 한글을 어떻게 폰트할 것인가에 여러 의견이 있을 수 있으나

대략 다음과 같은 것일 것으로 생각한다.

(1) 한글이 지니고 있는 장점을 최대한으로 살려야 한다.

한글은 다른 문자에 비하여 많은 장점을 지니고 있다. 우리가 '한글은 배우기 쉽다'고 하는데, 이 점이야말로 한글이 지니고 있는 최대의 장점일 것이다. 한글을 배우기 쉽다는 것은 한글의 어떠한 특성에 말미암은 것일까? 그것을 나열한다면 다음과 같을 것이다.

① 한글 자형이 단순하다.
② 한글은 가로쓰기와 세로쓰기가 자유롭다.
③ 한글의 선형들이나 자모의 조합이 매우 규칙적이다.
④ 각 자모가 한 음절글자 속에서 차지하는 공간적 위치도 매우 규칙적으로 배분된다.
⑤ 한글은 주로 한 글자에 한 음가를 유지하고 있다.
⑥ 겹글자가 많지 않다.
⑦ 자모의 명칭이 몇몇을 제외하고는 매우 단순하다.

이 중에서 앞으로 새로운 한글문화를 창조하는 데에 큰 의미를 지니는 것은 ①, ②, ③, ④로 보인다.

한글 자형이 단순함은 한글의 선이 모두 '·, ㅡ, ㅇ'의 변형으로 이루어지기 때문이다. 다른 외국 문자들에 비해 선형線形이 단순하여, 그것을 배우는 사람에게 기억을 쉽게 해 준다. 우리가 주로 많이 알고 있는 알파벳이나 한자나 일본의 가나 등과 비교하여 보면 쉽게 수긍할 수 있을 것이다. 따라서 앞으로 개발될 한글 서체는 한글의 이러한 중요한 장점을 최대한으로 살리는 방향으로 이루어져야 할 것이다. 왜냐하면 이러한 원칙에서 벗어나는 서체를 개발하면, 그 서체가 비록 예술적으로는 아름다운 글자라도 의사소통이라는 문자의

가장 기본적인 기능을 해칠 위험이 있기 때문이다. 이것은 결국 조형미를 갖춘 한글 서체를 개발하는 일인 것이다.

최근에 한글전용 운동이 벌어지면서, 한글 가로쓰기가 세로쓰기에 비해 마치 과학적인 운용 방법인 양 주장하는 사람들이 있다. 그리하여 신문과 잡지는 물론이고 모든 인쇄체들이 가로쓰기로 변환되었는데, 이것은 한글의 특성을 무시한 것으로서 가장 비과학적인 것이다. 문자를 가로로도 쓸 수 있고 세로로도 쓸 수 있다는 것은 한글을 자유롭게 운용할 수 있다는 것이다. 따라서 각각 필요에 따라 세로와 가로로 쓸 수 있어야 한다. 문서의 편집에서도 제목은 세로로 쓰고 본문은 가로로 쓴다거나 또는 그 역으로 할 수도 있어야 한다. 이렇게 하기 위해서는 컴퓨터로 문서를 작성하는 문서 작성기 프로그램에 이러한 기능들이 부가되어야 할 것이다.

그러나 한 면의 모든 글자를 가로와 세로의 어느 하나만을 선택하도록 하는 것보다는 문장이나 단어의 일부분들이나 문자들을 가로 세로로 자유롭게 쓸 수 있도록 해야 한다. 그러기 위해서는 모든 글자들을 상하좌우로 뒤집어 놓을 수 있게 하거나 상하좌우로 45도, 90도, 180도 360도 회전시키거나 할 수 있도록 프로그램이 짜여져야 한다. 이 프로그램은 결국 다양한 폰트를 만들 수 있는가 없는가에 따라 가능성의 여부가 결정될 것이다. 그래야만 모든 신문, 잡지 등의 편집이 다양하여 의사전달에 도움이 될 것이다.

(2) 한글 서체의 개발에서 서체의 용법을 특징화하는 일이 중요하다.

최근에 들어 많은 서체들이 개발되어, 이의 활용이 빈번하다. 그러나 그 서체가 어떠한 글에서 최대의 효용가치를 가지는지에 대해서는 서체 개발자도 인식하지 못하는 경우가 많은 것으로 보인다.

그리고 한글 디자인 연구자나 한글 폰트 연구자들은 다음과 같은 표로서 사용자들을 인도할 필요가 있을 것으로 보인다(이 표는 상징적으로 서체의 종류를 A, B 등으로 표시하였다).

글의 종류	본문용 서체
논설문	A체, B체 등
설명문	C체, D체 등
수필	E체, F체 등
일기	G체, H체 등
소설	I체, J체 등
시	K체, L체 등

서체의 종류	글의 종류
A체, B체 등	희곡
C체, D체 등	방송용 대본
E체, F체 등	식품광고
G체, H체 등	동화
I체, J체 등	동요
K체, L체 등	신문 큰제목

(3) 한글 서체의 조화로운 사용을 위해 서체의 한 벌을 마련해 주는 일이 중요하다.

컴퓨터의 문서작성기에는 서체를 등록하여 놓고 각자 자유롭게 서체를 선택하여 쓸 수 있도록 하여 놓았다. 그래서 글을 쓰는 사람이나, 편집하는 사람들은 각자가 좋아하는 서체의 스타일을 만들어 사용하고 있다. 예컨대 글의 제목, 글쓴이의 이름, 본문, 작은 제목, 쪽번호, 각주, 예문, 머리말, 소제목 등에는 어떠한 서체를 사용하는지를 등록하여 놓고 사용하도록 하고 있다. 그런데 글은 어느 한 서체만으로 그 글 전체의 조화를 이루기가 어렵다. 그래서 최근에 간행된 문헌들에는 그러한 서체들끼리의 조화가 이루어지지 않아서 책의 모양이 흉칙하게 된 것들이 많다. 따라서 앞으로 각 서체들이 어떻게 조화를 이루는지에 대한 연구가 필요한 것이다. 서체 하나하나에 대한 개발과 함께, 각 서체들의 무리들을 특징화시켜 묶어 주는 일이 중요한 것이다.

(4) 서체 개발은 한글과 한자와 알파벳이 어울릴 수 있도록 해야 한다.

오늘날의 출판물에는 한글과 한자와 알파벳이 동시에 사용되는 경우가 많다. 그런데 아직도 한글 서체의 개발은 많이 되었지만, 한자나 알파벳의 서체 개발이 많이 이루어지지 않아서, 한글과 한자와 알파벳이 함께 쓰인 문장이나 제목 등이 서로 조화롭지 않게 보이는 때가 많다. 따라서 한글과 한자와 알파벳이 어울리는 한 벌의 스타일을 제공해 줄 필요가 있다.

(5) 한글은 그림과 소리와 색채가 서로 조화되어야 한다.

디지털 시대의 특징은 멀티미디어 방식의 전달 방식이라는 점이다. 따라서 복합적인 전달 방식의 개발을 위해서는 소리와 그림과 색채들이 서로 잘 조화가 되는 글자를 이용해야 한다.

(6) 한글은 개념의미만이 아니라 글쓴이의 감정도 표현할 수 있도록 개발되어야 한다.

말은 그것을 구성하고 있는 음성, 형태, 문장의 유형, 그리고 억양이나 강세 등에 의해 화자의 의견뿐만 아니라 감정까지도 전달할 수 있다. 그러나 문자는 단순히 화자의 의견만을 전달하는 것으로 인식되어 왔다. 따라서 문자의 모양은 가독성과 변별성만 충족하면 문자의 기능은 다하는 것처럼 인식되어 왔다. 그래서 아름다운 글자꼴을 갖춘 한글을 개발하는 것이 지금까지의 경향이었다. 그러나 문자는 그것이 조합되어, 글쓴이의 의사만 전달하는 것이 아니라 감정까지도 전달할 수 있는 요소로 자리 잡고 있다. 예컨대 대학생이 학교의 과제물을 쓰기체로 만들어 제출하였다면, 그리고 도로 표지판을 역시 돋움체가 아닌 쓰기체나 궁체로 만들었다면, 그 글자꼴은 아무런 기능도 하지 못할 것이다. 이제 글자꼴은 의사를 전달하는 중요한 매체로 등장하게 되었다. 이 글자꼴에는 사람의 말에 비유한다면 그 사람의 음색에 해당하는 것이라고 할 수 있기 때문이다.

(7) 지금까지 훈민정음 창제 이후에 쓰인 한글 문헌의 종류는 매우 많다.

활자본이든 목판본이든 필사본이든 그리고 근대의 연활자본이든 그 수는 너무 많아서 일일이 예거할 수 없을 정도이다. 그만큼 한글의 서체도 많다는 뜻이다. 이 중에서 현대의 한글 폰트로 개발하면 좋겠다고 생각되는 한글 서체도 대단히 많다. 따라서 한글 문헌에 대한 전공자의 도움을 받아 새로운 한글 폰트 서체를 개발하는 것은 그리 어려운 일이 아니다. 학제 간에 돕는 일이

기 때문이다.

　(8) 한글 서예가들과의 협력관계가 절실하다.

　최근에 유명한 서예가들의 한글 글씨를 받아 한글 폰트를 개발한 적이 있는데, 이러한 한글 서예가의 좋은 글씨를 받아 새로운 한글 폰트를 개발하는 일은 한글 폰트의 질을 높이는 데 커다란 기여를 할 것으로 생각한다.

　지나간 시기의 한글 문헌에 나타나는 좋은 한글 서체를 개발하는 일과 미래의 한글 서체를 서예가들로부터 찾아 개발하는 일은 한글 폰트계에서는 무엇보다도 시급한 일이라고 생각한다.

〈2013년 12월 27일, 한국폰트협회 주최 Designer's Day 초청강연 발표〉

제 2 장

디지털 시대의 한글 서체에 대하여

1. 서론

인류는 청각적인 '말'의 제약을 극복하기 위하여 여러 시각적인 보조수단을 사용해 왔다. 본격적인 문자가 탄생되기 이전에는 계산막대기(소의 수를 막대기에 눈금을 새겨 표시하는 방식), 조개구슬(여러 색의 조개를 염주 모양으로 꿰어 의사를 전달하는 방식), 새끼매듭(소위 결승문자라고도 하는데, 새끼의 종류, 매듭. 빛깔, 길이 등의 배합 방식으로 주로 물건의 수량을 나타내는 방식) 등을 방식을 사용해 왔다. 그러나 이 방식들은 의사소통의 범위가 너무 한정되어 있어서 엄밀한 의미로 볼 때에 아직 문자의 단계에 이르렀다고 할 수 없다. 그것들이 비록 시각적인 기호체계라고는 할 수 있지만 말을 기록하기 위한 기호체계라고 할 수는 없기 때문이다.

이러한 의사소통의 한계를 보완해 주는 방식이 그림이다. 바위, 진흙, 천 등에 그림을 그려서 의사소통의 수단으로 삼았던 것인데, 우리나라의 경남 남해군 이동면二東面 양하리良河里의 남해도南海島 석각문石刻文 등을 그 대표적인 것으로 들 수 있을 것이다. 이러한 종류의 그림들 중에서 몇몇은 상형문자의 기원이 되기는 했지만 그 자체를 문자로 볼 수 없다. 왜냐하면 그 그림들이 말 하나하나를 그대로 옮겨 표기하는 방식으로 그려진 것이 아니기 때문이다.

이렇게 인류가 결승문자나 그림과 같은 시각적인 보조 수단을 사용해 오다가 오늘날 우리가 문자라고 정의 내릴 수 있는 방식을 고안해 내게 되었다. 시각적 기호 하나와 어떤 말의 단위 하나가 1 : 1의 대응 관계가 성립된 때에 우리는 그 기호에 문자의 자격을 부여하는데, 이러한 자격을 지닌 문자가 탄생하게 된 것이다.

문자란 음성기호의 체계인 '말'을 기록하기 위한 시각적 기호의 체계라고 정의 내릴 수가 있다. 말은 청각적인 기호로서 인간 상호 간의 의사소통을 할 수 있는 체계이다. 그런데 이 말의 시공상時空上의 제약을 극복하기 위한 수단으로 시각적인 의사소통의 체계인 문자가 탄생한 것이다. 이때에는 그 문자

의 기능은 말의 기능과 거의 동일한 것이었었다.

그렇다면 인류가 자신의 의사를 전달하기 위한 수단으로서 문자를 만들어 내었다는 것은 무엇을 의미하는가? 즉 의사소통 방법의 변화는 전달 내용, 방법, 효과 등에서 어떠한 차이가 있게 되었을까?

인류가 말을 대신 표기하는 그림이나 문자를 사용하여 의사소통의 도구로 삼았지만 실제로 말과 그림, 문자들이 표현할 수 있는 정보의 내용은 그 성격이 다른 것이다. 즉 문자는 문자대로, 그림은 그림대로 각각의 표현 가능한 세계와 표현이 가능하지 않은 세계가 있는 것이다.

말과 문자는 서로 불가분의 관계를 지니고 있지만, 본질적으로 그것을 구성하는 요소들에는 큰 차이가 있다. 말의 구성요소가 음성임에 비하여, 문자의 구성요소는 주로 점과 선이다. 음성은 청각적이어서 사람의 음성기관을 통하여 실현된다. 그러나 문자는 시각적이어서 주로 사람의 손을 움직여 다양한 필기도구에 의해 구현된다. 음성은 전달되는 매체로서 음파를 이용하지만 문자는 주로 종이를 이용한다. 말은 그 음성에 부가되는 음색, 장단, 고저, 억양 등을 통하여 인간이 전달하려는 의미에 변화를 줄 수 있는 데 비하여, 문자는 점과 선 또는 그 크기를 변화시키거나, 드물게는 점과 선의 색채를 달리하여 문자 자체로서 전달하지 못하는 다른 의미들을 전달하려고 한다. 말은 그 내용과 자의적인 관계에 있는 음성기호이다. 따라서 그 말이 전달하려는 전달 내용과는 자의적인 관계에 있다. 그러나 문자는 양면성을 지닌다. 즉 표음문자는 전달 내용과 완전히 자의적恣意的인 관계에 있으나 표의문자는 일정한 유연성有緣性을 지니게 된다. 말과 그림과 문자의 차이점을 표로 보이면 다음과 같다.

	말	그림	문자
형식	음성	선, 색채, 구도	점, 선
인지 감각	청각	시각	시각
전달 도구	음파	진흙, 돌, 가죽, 종이	주로 종이
인간 활동	음성기관	손(또는 뼈 등의 도구)	손(또는 필기도구)
전달 내용의 변화 방법	음색, 장단, 고저, 억양 등을 변화시킴	선, 색채, 구도의 변화	점, 선, 점과 선의 크기, 색깔의 변화
전달 의미	개념적 의미와 감정적 의미를 모두 전달	주로 감정적 의미를 전달	주로 개념적 의미를 전달
전달 내용과의 관계	자의적이지만, 부분적으로 유연성을 지님	자의적	자의적(표음 문자) 유연성(표의 문자)
전달의 효과	전달 내용의 전체 전달	전달 내용의 부분을 전달	전달 내용의 부분을 전달
특징	포괄적(압축적) 구체적(추상적) 분석적(종합적) 지시적(암시적) 나열적(복합적)	압축적 추상적 종합적 암시적 복합적	포괄적 구체적 분석적 지시적 나열적

문자가 말이 지니고 있는 제약에서 벗어나기 위한 방법으로 창안된 것이지만, 실제로 문자는 말이 전달할 수 있는 방법을 개선하기 위한 것일 뿐이다. 전달할 수 있는 내용을 좀 더 정확하고 빨리 전달하기 위해 만들어진 것이 아니다. 오히려 문자는 말에서 전달하려는 내용을 부분적으로만 전달할 수밖에 없게 된 것이다.

2. 서예의 특징

서예는 문자를 대상으로 한 종합예술이다. 그래서 서예는 문자가 지닌 원초적인 기능인, 의사전달에만 관심을 가지지 않는다. 만약에 서예가 문자의 의사전달 기능에만 중점을 둔다면 서예는 이미 예술이 아니기 때문이다. 그러나 서예가 예술성을 지니고 있다고 해서 미술이나 또는 조각 등과 동일한 성격을 지닌 예술도 아니다. 서예는 어떤 면에서는 그림이나 조각과 문자의

중간에 위치하는 예술의 성격을 지닌다고 할 수 있다. 서예가 다른 예술들과 차이가 있다면 그것은 서예가 '문자'라고 하는 독립된, 분명한 대상이 있다는 점일 것이다. 문학도 문자를 매개체로 한다지만 그것이 표현하는 세계는 서예와는 전혀 다른 것이다. 그래서 서예는 미술 속에 부속되어 있는 예술이 아니라 완전히 독립된 하나의 예술인 것이다.

예술은 과학이나 학문과는 대립되는 특성을 지닌 것으로 인식되어 왔다. 그러나 서예는 예술적인 특성을 지니면서도 한편으로는 학문적이며 과학적인 특성을 지니는 특징을 가지고 있다. 서예에서 직접 다루는 대상이 문자이기 때문에 문자를 과학적으로 다루는 학문인 문자학과 직접적인 관련이 있다. 뿐만 아니라 서예에서는 단순한 문자를 표현하는 것이 아니라, 문자의 조합과 배열로 된 아름다운 글을 대상으로 하려 하기 때문에, 과학적인 학문인 언어학과 예술성을 지닌 문학과도 깊은 연관이 있는 것이다. 그리고 주지하는 바와 같이 문자나 글을 예술적으로 승화시키기 때문에 그것은 미술이나 조각과 같은 예술과도 연관되는 것이다. 그러므로 서예는 인류의 의사소통을 가능케 하는 말과 문자의 학문적인 속성과, 그림이 지니고 있는 예술성의 모든 특징들을 종합하여 표현하는 종합예술인 것이다. 앞에서 서예가 문자를 대상으로 한 종합예술이며 그래서 독립된 하나의 예술이라고 한 의미는 이러한 데에 근거한다.

이러한 의미에서 서예의 극치는 그 글씨에서 그 글씨를 쓴 사람의 목소리가 들려야 하고(언어학적), 그 글의 의미와 감정이 정확히 전달되어야 하며(문자론적, 문학적), 심지어는 그 내용이 화상 이미지로도 환기될 수 있을 정도로 전달성이 높아야 한다(미술적)고 생각한다. 이것은 문학작품인 시詩가 문자로만 되어 있지만, 그 문자를 읽으면서 시인의 소리가 들리는 듯하고, 그리고 시화詩畵가 떠오르는 것과 같은 동일한 맥락에 속할 것이다.

3. 한글 서예와 한글

한글 서예가 국어학이나 국문학과 불가분의 관계를 지니게 되는 것도 위에서 언급한 서예의 특징 때문이다. 한글 서예가 한자 서예에 비해 그 역사가 연천하다고는 하겠지만, 짧은 기간 동안에 눈부신 발전을 거듭하여 한자 서예에 대응할 만큼 그 예술성이 높아졌다고 평가받고 있다.

한글 서예는 궁중에서 사용되었던 한글 궁체가 세상에 널리 알려지게 되면서 한자 서예와는 다른, 한글 서예라는 새로운 장르가 성립되기 시작한 것으로 보인다. 이 궁체를 중심으로 한 한글 서예가 발달되어 오는 과정에서 한글 서체의 다양한 형태화가 시도되어 왔다. 훈민정음 해례본체를 위시하여 훈민정음 언해본체까지 다양한 서체들이 고안되었다. 최근에는 민체를 비롯한 매우 다양한 서체들이 등장하고 있다. 그러나 역사가 오랜 한자 서예에 비하면 아직도 한글 서체가 다양하게 개발되지는 못한 것으로 보인다는 것이 일반적인 의견이다.

서체의 변화나 새로운 서체의 창조는 글씨의 형태를 변화시키거나 창조하는 것이다. 글씨는 선(또는 획)과 점의 배열과 글자들의 구조적이고 예술적인 구도로 되어 있어서, 서체의 변화 및 창조는 글씨의 선과 점과 배열원칙 및 구도를 바꾸거나 창조하는 것이라고 할 수 있다. 그러나 한글은 한글을 구성하는 자모의 선과 점과 구도가 매우 단순하여 이들의 변화를 시도하는 데에는 많은 어려움이 있다고 생각한다.

훈민정음이 창제된 이후, 한글 서체의 변화 과정을 한마디로 표현한다면 직선의 곡선화와 자모 조합 구도의 변형이라고 할 수 있다.

훈민정음 창제 당시의 훈민정음 28자는 모두 '⎯, ㅣ, ╱, ╲, □, ○, ·'의 일곱 가지 선과 점으로 이루어져 있다. 만약 □을 ⎯와 ㅣ의 결합으로 본다면 여섯 가지의 선과 점으로 구성된다고 할 수 있다(직선이 4개, 동그라미가 1개, 점이 1개). 훈민정음 창제 당시의 글자의 모습을 보여 주는 『훈민정음 해례본』에 보

이는 한글 자형들은 이러한 선형에 철저하였다. 그리하여 한글 자모 28자(ㄱ
ㄴㄷㄹㅁㅂㅅㅇㅈㅊㅋㅌㅍㅎㅿㆁㆆㅏㅑㅓㅕㅗㅛㅜㅠㅡㅣ·)는 이 여섯
가지로서 구성된다. 다른 외국 문자들에 비해 선형線形이 단순하다는 점은 우
리가 주로 알고 있는 알파벳이나 한자나 일본의 가나 글자 등과 비교하여 보
면 쉽게 수긍할 수 있을 것이다. 이렇게 단순한 선을 가진 것이 한글의 특징이
라고 할 수 있는데, 이 특징은 한글을 익히는 사람에게는 기억을 매우 쉽게 해
준다는 엄청난 장점을 가지는 것이지만, 이들을 예술성을 가진 선으로 승화
시키려는 서예가들에게는 대단한 고뇌를 안겨 주는 것이라고 생각한다. 그래
서 서예가들은 이들 선의 굵기를 달리하거나 직선을 곡선화하는 방향으로 한
글 서체를 변형시켜 왔다. 한글 서체의 변형의 극치는 바로 궁체라고 생각한
다. 그중에서도 흘림체가 더욱 그러하다고 할 수 있다. 한글 서예에 관심을 가
진 사람들의 눈에 가장 먼저 눈에 띄는 것은 궁체일 것이다. 그것은 궁체가 아
름다운 서체이기도 해서 그렇겠지만, 원래의 한글의 선과 점에 가장 많은 변
화를 준 것이기에 더욱 그러했던 것으로도 해석된다.

한글은 그 선이 단순하기도 하지만 자모의 조합도 매우 규칙적이어서 조합
방법이 단순한 편에 속한다고 할 수 있다. 초성, 중성, 종성 자모가 있는데, 한
음절글자를 씀에 있어서 종성 자모는 초성 자모를 다시 쓴다. 물론 종성은 임
의적이지만 초성과 중성은 필연적이다. 그래서 음절을 구성하는 방식이 매우
규칙적이다.[1]

그런데 각 자모가 한 음절글자 속에서 차지하는 공간적 위치도 매우 규칙적
으로 배분된다. 그래서 한글은 문자가 지니는 기하학적 기능이 뛰어난 문자
라고 할 수 있다. 현대한글은 그 음절수가 모두 11,172자이지만, 이 많은 문자
를 구성하는 공간적 배분은 몇 가지로 한정된다. 예컨대 가장 간단한 구조인

[1] 그래서 컴퓨터 자판에서 초성 중성 종성을 구분해서 타자하는 3벌식 자판도 가능하지만,
자음과 모음만 구분해서 타자하는 소위 2벌식 컴퓨터 자판도 가능한 것이다. 소위 컴퓨터
에서 이야기하는 오토마타를 정하기가 쉽다는 것은 이러한 규칙성 때문이다.

'가'로부터 가장 복잡한 구조인 '곪' 등에 이르기까지 그 구성은 매우 한정적이라고 할 수 있다. 즉 '가', '각', '과', '값', '굴', '굵', '곪' 등은 다음의 표와 같은 구조를 가진다고 할 수 있다.

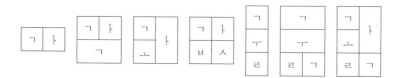

좌우 상하의 대칭은 대개 2분법이나 3분법에 의한다. 예컨대 '가'는 가로로 2분법으로, '굴'은 세로로 3분법으로, 그리고 '값'은 역시 가로 세로 각 2분법으로 도형학적으로 구분이 되는 것이다. 세계의 어느 글자도 자모의 배분이 일정한 원칙에 의해 이루어지는 것은 볼 수 없는 것이다. 실제로 초기의 훈민정음의 음절글자들은 이러한 원칙에 충실하였다. 그래서 '각'이란 글자는 받침 'ㄱ'이 '가'의 가로 길이 전체에 걸치는 구조를 지니고 있다. 현대한글에서는 받침 'ㄱ'은 '가'의 가로 길이 전체에 걸치지 않고 약 2/3 내지는 반 정도에 걸치는 모습을 보이고 있는 것과는 대조적이다. 다음에 그 그림들을 보이도록 한다(『훈민정음 해례본』의 예이다).

이 그림에서 받침 'ㄴ, ㄷ, ㅁ'의 획이 모두 '려, 가, 가'의 넓이만큼 퍼져 있다는 사실을 알 수 있다. 그러나 오늘날의 이 글자들은 그 받침들의 가로 길이가 줄어들었음을 알 수 있다(1917년에 간행된 『언문톄쳡』에서 그 예를 보인다).

심 셩 관

여기에서 '심, 셩, 관'의 받침 'ㅁ, ㅇ, ㄴ'의 획은 각각 '시, 셔, 과'의 가로에 모두 걸치지 않고 부분적으로만 걸치고 있어서 훈민정음 창제 당시와는 많이 달라져 있음을 알 수 있다.

이러한 현상은 모음 글자에서도 마찬가지이다. 훈민정음 창제 당시에는 자음의 아래에 쓰는 모음 글자는 위의 자음 전체에 걸쳐 그어지고 있다. 특히 합용병서의 아래에 쓰는 모음자 즉 'ㅡ, ㅗ, ㅜ, ·' 등은 앞의 두 자음 문자 또는 세 자음 문자의 아래에 다 걸쳐서 쓰고 있다(15세기의 『월인석보月印釋譜』의 예).

그러나 17세기로 넘어가면서 합용병서의 아래에 쓰는 모음자가 합용병서의 첫 글자인 ㅅ이나 ㅂ에는 관계하지 않고 이의 후행 자음자에만 관계함을 보여 주는 것들이 많다. 17세기 이후의 문헌에서는 대부분이 이러한 표기체(또는 글자체라고 할 수 있다)를 사용하고 있다. 이제 그 예를 보이면 다음과 같다 (17세기의 『여훈언해女訓諺解』의 예).

위에 예시한 것들은 한글 서체 변화의 조그마한 한 예에 불과하다. 서체 변화의 이유로서 직선의 곡선화와 자모 배열 구도의 변화에 의한 것 중 일부를 예시한 것이다. 그 이외에도 한글이 지니고 있는 특성에 의한 서체의 변화는

매우 다양하다. 세로쓰기에서 가로쓰기로 변하면서 이루어진 변화, 정방형의 구조에서 탈피하면서 이루어진 변화 등은 그 대표적인 이유라고 할 수 있을 것이다.

그러나 오늘날의 한글 서체의 변화는 한글이 지니고 있는 특성에 의하여서만 변화하는 것이 아니다. 오히려 다른 이유에 의하여 한글 서체는 변화하고 있다고 할 수 있다. 특히 정보화 시대가 되면서, 모든 것이 디지털화하면서 한글 서체는 전혀 새로운 이유로 인하여 변화를 강요받고 있는 것이다.

4. 디지털 시대의 한글의 기능

디지털 시대는 정보 전달 방식의 다양화와 복합화를 그 특징으로 한다. 왜냐하면 오늘날 정보화 시대가 필연적으로 오게 된 것은 의사전달의 가장 효과적인 방식을 추구한 결과에서 비롯되었기 때문이다. 인간의 의사전달 방법은 여러 단계로 변화해 왔다. 개인 간의 의사소통 방식이 신문, 라디오, TV와 같은 대중 매체를 이용하는 방식으로, 그리고 음성이나 문자를 통한 단일한 전달 방식에서 음성, 문자, 화상 등을 동시에 전달하는 멀티미디어 방식으로 변화한 것이다. 최근에는 컴퓨터의 활용으로 개인과 개인의 의사전달 방식도 멀티미디어 방식으로 바뀌게 되었다. 곧 의사전달 방식으로 보아, 음성과 문자의 시대에서 디지털 시대로 변화한 것이다. 디지털 시대에 들어서면서 글자의 모든 면에서 변화를 겪는다. 한글도 그 변화의 와중에 있다고 할 수 있다. 그 변화된 현상은 다음과 같은 것이다.

(1) 종이에서 화면으로

지금까지 한글은 종이에 쓰거나 인쇄된 형태로 읽혔던 것이다. 그래서 그것은 종이의 수명이 다할 때까지 언제나 동일한 형태로 동일한 의미를 지닌

채 전달되었다. 그러나 디지털 시대에 한글은 종이에 쓰인 형태가 아니라 화면에 나타나는 형태로 더 많은 정보 전달의 기능을 하게 되었다. 따라서 종이에 쓰인 한글은 그 시간성에서 반영구적이라고 할 수 있지만, 화면에 쓰인 한글은 일시적인 것으로 보이는 것이다. 정보 전달에서도 종이에 쓰인 정보는 오래 기억되지만, 화면에 잠깐 나타났다가 사라진 한글에 의해 전달된 정보는 기억이 오래가지 못한다.

(2) 한글 단독 사용에서 멀티미디어 방식의 사용으로

디지털 시대에 들어서면서 인간의 의사전달 방식이 멀티미디어 방식으로 변화하게 되었다. 문자만으로 정보를 전달하던 시대와 문자, 그림, 음성 등을 복합적으로 이용하여 정보를 전달하는 시대의 문자 기능은 동일하지 않다. 문자의 기능을 단순하게 활용하던 시대에서 문자의 기능을 복합적으로 활용하는 시대로 변화하게 되었기 때문이다. 그렇다고 해서 문자가 인간의 사상과 감정을 전달하는 도구로서의 기능을 잃었다는 의미는 아니다. 아직도 문자는 인간 의사전달의 2차적인 중요한 도구이다(1차적인 도구는 말이다). 그래서 그림과 음성이 문자 이외에 추가되었지만 문자는 아직도 인간 지식과 문화를 보관하는 가장 중요한 보고인 것이다. 그림과 소리는 단지 문자의 전달 기능에 효율성을 부가하기 위한 보조 기능을 담당할 뿐이다.

(3) 개념적 의미 전달에서 정서적 의미 전달까지

문자만으로 정보를 전달하던 시대에 문자는 그 문자가 표시하는 언어의 개념 의미만을 전달하였었다. 왜냐하면 문자 자체로는 글쓴이의 감정이나 정서를 담기가 수월하지 않았기 때문이다. 문자 자체의 형태로서 그 문자를 쓴 사람의 감정을 전달하지 못하는 것은 음성적 기능을 지닌 말을 시각적인 문자 기호로 바꾸어 놓으면서 그 음성 속에 내재되어 있던 감정 표현을 문자 속에 담지 못하였기 때문이다. 디지털 시대의 문자는 그 문자의 형태만으로도 그

글자를 쓴 사람의 감정까지도 전달하는 기능을 담당하게 되었다.

(4) 한 가지 서체에서 다양한 서체로

문자의 기능을 확대·운용하는 일은 서체의 다양한 활용에서 비롯된다. 다양한 서체를 이용하여 의미 전달자의 복합적인 의미를 전달하려고 하는 것이다. 일반적으로 서체는 시각적으로 아름다움을 전달하는 대상으로만 인식되어 왔다. 그러나 서체는 미적인 감각만을 내포하는 것이 아니다. 다른 내부 의미도 포함하고 있는 것이다. 원래 서체는 실용성에 따라 자연적으로 발생한 역사적 산물이다. 따라서 서체 하나하나는 역사성을 내포하고 있으며, 그 역사성에 따라 그 서체의 의미도 부가되게 되었다. 예컨대, 우리나라 전국의 도로 표지판에 쓰인 한글은 모두 돋움체(또는 고딕체)로 되어 있는데, 이것은 돋움체가 문자 변별력이 가장 뛰어난다는 서체상의 특징에 기인한다. 문자 변별력이 뛰어나다고 해서 이 돋움체를 모든 본문에 사용한다면 그 글을 읽는 사람은 그 글의 내용 파악에 꽤 많은 시간이 소요될 것이다. 왜냐하면 이 돋움체는 속독하는 데에는 장애가 되는 것이기 때문이다. 마찬가지로 돋움체가 문자 변별력이 우수하다고 해서 시詩를 이 돋움체로 써 놓는다면 시의 모든 시적 정서가 고갈되고 말 것이다. 왜냐하면 돋움체는 뜻을 전달하는 데에는 정확하지만, 정서적으로는 딱딱하고 무뚝뚝한 감정을 내포하고 있기 때문이다.

디지털 시대에는 이처럼 문자가 지니고 있는 다양한 의미와 기능들이 최대한으로 활용되고 있는 것이다. 이것은 정보 전달 효과의 극대화를 위한 것이다. 이러한 디지털 시대에 서예는 그것이 지니고 있는 특성으로 인하여 가장 걸맞은 기능을 발휘할 수 있을 것으로 기대된다. 왜냐하면 서예는 앞에서 언급한 바와 같이 문자로 그것을 쓴 사람의 의미를 전달하고, 다양한 서체로서 감정과 정서를 예술적으로 전달할 수 있으며, 또한 그림의 속성도 지니고 있는 종합예술이기 때문이다. 그렇다면 디지털 시대에 정보 전달 효과의 극대

화를 위해서 우리는 서예에서 한글을 어떻게 발전시키고 운용해야 할 것인가?

이것은 앞에서 언급한 디지털 시대의 한글의 기능이 어떻게 변화하였는가를 고려해 본다면 그 답은 쉽게 나올 것으로 보인다. 이것은 앞의 도표에서 말과 그림과 문자가 지니고 있는 특성들을 조화롭게 갖추어야 할 것을 의미하는 것이다. 그리하여 디지털 시대에 한글 서예가 추구해야 할 특징은 다음과 같을 것이다.

	서예
형식	점, 선, 구도, 색채
인지 감각	시각과 청각의 조화
전달 도구	종이, 디지털
인간 활동	손(또는 필기도구)
전달 내용의 변화 방법	점, 선, 점과 선의 크기, 색채의 변화
전달 의미	개념적 의미와 정서적 의미를 전달
전달 내용과의 관계	자의적이면서 또한 유연성을 지님
전달의 효과	전달 내용의 전체를 전달
특징	포괄적(압축적) 구체적(추상적) 분석적(종합적) 지시적(암시적) 나열적(복합적)

그러면서도 다음과 같은 구체적인 발전 방향이 추구되었으면 한다.

첫째, 지금까지 종이에만 쓰던 서예를 이제는 이것이 화면에서 처리되는 서예로도 발전시켜 나아가야 할 것이다. 그러기 위해서는 한글의 서체를 특성화하여 그 글자에 대한 인식을 높이고 정보의 기억력을 향상시키지 않으면 안 될 것이다.

둘째, 멀티미디어 시대에 대응하기 위해서는 한글은 같이 쓰이는 그림과 음성 등과 조화를 이룰 수 있도록 개발되어야 할 것이다.

셋째, 정서적 의미 전달까지 담당하는 것은 이미 서예계에서 해 오던 방식이어서 그것을 더 심도 있게 발전시켜야 할 것이다.

넷째, 한 가지 서체가 아닌 다양한 서체를 사용한다는 점은 크게 고려해야

할 것이다. 즉 어느 글을 한 화면에 쓰면서 그 글을 한 가지 서체로만 쓰는 것이 오늘날의 한글 서예계의 일반적인 현상인데, 한 지면에 한 가지 글을 쓰면서 다양한 서체를 보이는 실험 정신이 필요하다. 이것은 특히 책에 쓰인 한글 서체에서도 중요한 것인데, 디지털 화면에 쓰이는 서체에서는 더욱 중요성이 인정된다고 할 수 있다.

5. 디지털 시대의 한글 서체에 대한 몇 가지 제언

그런데 우리나라 한글 서예계는 이러한 디지털 시대에 대응하기 위한 준비가 마련되어 있지 않은 것으로 보인다. 아직도 한글 서예는 전통적인 방법에서 크게 탈피하지 않고, 거기에 안주하려는 것은 아닌가 하는 인상을 받는다.

새로운 것을 창조하는 것이 전통을 깨뜨리는 것은 아니다. 전통은 이어 나아가면서도 새로운 것을 추구하는 것은 변화하며 발전하는 것이지 퇴보하거나 기존의 것을 파괴하는 것이 아니다.

기존의 한글 서예는 아직도 몇 가지 틀에서 벗어나지 않는 것으로 보이는데, 그것을 든다면 다음과 같은 것일 것이다.[2]

①쓰는 글의 내용에 대한 철저한 분석이 아직은 부족하다.
②주로 세로쓰기에만 집착하고 있다.
③한 가지 글을 쓰면서 한 가지 서체만을 고집한다.
④붓으로만 쓰고, 그것도 먹색만을 고집하여서 주로 흰 바탕의 종이에 검은 글씨로 쓴다.
⑤띄어쓰기를 거의 시도하지 않고 있다.

2 이것이 서예에 손방인 필자의 잘못된 인식이라면 용서해 주기 바란다.

이와 같은 점에 대하여 필자의 단견을 제시한다면 다음과 같다.

(1) 한글 서체는 그 글의 내용을 정확히 파악한 후에 쓰여야 한다.

서예가가 붓으로 서예 작품을 창작하기 위해 글을 선택하는 일은 문학작품을 창작하는 일만큼이나 어려운 일이라고 생각한다. 그래서 많은 서예가들이 선택하는 글의 종류는 대개 일정한 유형이 아닌가 하는 생각이 든다. 그래서 한글 서예가(물론 한자 서예가도 마찬가지이지만)들이 주로 선택하는 문장들은 주로 사람들에게 감화를 줄 수 있는 경구이거나 유명한 문학작품(그중에서도 특히 운문)이 많다. 특히 궁체나 훈민정음해례본체로 쓰는 경우에는 옛한글로 쓰인 고전 작품이 많은 편인데, 간혹 그 글을 잘 이해하지 못하여 잘못 쓰인 경우도 흔히 발견된다.

대표적인 것을 든다면 『훈민정음』의 서문일 것이다. 『훈민정음』의 서문은 유명한 서예들이 한 번쯤은 꼭 써 보았던 글 중의 하나일 것이다. 그런데 사실 『훈민정음』 서문을 써 놓은 작품을 보면서 안타까워할 때가 한두 번이 아니다. 왜냐하면 그 『훈민정음』 서문에 담겨 있는 표기의 의미를 파악하지 못하고 쓴 것이 대부분이기 때문이다. 이제 그 실례를 보이도록 한다.

『훈민정음』 서문의 전문은 다음과 같다(방점은 생략하였고, 띄어쓰기는 필자가 하였다).

世솅宗종御엉製졩訓훈民민正졍音흠

나랏 말ᄊᆞ미 中듕國귁에 달아 文문字ᄍᆞ와로 서르 ᄉᆞᄆᆞᆺ디 아니ᄒᆞᆯ씩 이런 젼ᄎᆞ로 어린 百빅姓셩이 니르고져 홇 배 이셔도 ᄆᆞᄎᆞᆷ내 제 ᄠᅳ들 시러 펴디 몯ᄒᆞᇙ 노미 하니라 내 이ᄅᆞᆯ 爲윙ᄒᆞ야 어엿비 너겨 새로 스믈 여듧 字ᄍᆞᄅᆞᆯ ᄆᆡᇰᄀᆞ노니 사ᄅᆞᆷ마다 ᄒᆡ여 수ᄫᅵ 니겨 날로 ᄡᅮ메 便뼌安한킈 ᄒᆞ고져 홇 ᄯᆞᄅᆞ미니라

『훈민정음』 서문은 위와 같이 쓰여야 한다. 즉 한자까지도 함께 써서 그 원

형을 손상시키지 말아야 하는 것이다. 만약에 띄어쓰기를 시도하지 않는다고 하더라도 그것은 마찬가지이다. 다시 말하면 한자와 한글이 동시에 쓰여야 한다는 것이다. 그런데 훈민정음의 뜻을 살린다고 해서 여기에 쓰인 한자를 빼어 버리면 엉뚱한 글이 되어 버린다. 흔히 쓰는 이 방식은 다음과 같은 것이다.

셰종엉졩훈민졍흠
나랏 말ᄊᆞ미 듕귁에 달아 문쫑와로 서르 ᄉᆞᄆᆞᆺ디 아니ᄒᆞᆯᄊᆡ 이런 젼ᄎᆞ로 어린 빅셩이 니르고져 홇 배 이셔도 ᄆᆞᄎᆞᆷ내 제 ᄠᅳ들 시러 펴디 몯ᄒᆞᇙ 노미 하니라 내 이를 윙ᄒᆞ야 어엿비 너겨 새로 스믈 여듧 쫑ᄅᆞᆯ ᄆᆡᇰᄀᆞ노니 사ᄅᆞᆷ마다 ᄒᆡᅇᅧ 수비 니겨 날로 ᄡᅮ메 뻔한킈 ᄒᆞ고져 ᄒᆞᇙ ᄯᆞᄅᆞ미니라

이렇게 쓰는 방식에는 큰 문제가 있다. 이것은 한자음 표기체계와 우리말 표기체계를 구별하지 않고 쓴 셈이다. 훈민정음은 우리말과 외래어(그 당시에는 한자음)와 외국어를 표기하기 위하여 창제된 것이다. 그리고 각각 그 표기 방식을 달리하였던 것이다. 그래서 '셰'는 '世'의 한자음을 표기하기 위한 동국 정운식 한자음 표기로서만 가치가 있는 것이지 우리말을 표기하기 위해서는 아무런 가치도 없던 것이었다. 따라서 한자 '世'가 없음에도 불구하고 이것을 '셰'로 표기하는 것은 훈민정음 창제 정신에 어긋나는 것이다. '世'를 써 놓고 그 아래에 '셰'라는 한자음을 표기해 놓는다면 몰라도 한자가 없는데도 이렇게 표기한 것은 훈민정음으로 표기한 어느 곳에도 보이지 않는 것이다. 그렇다면 왜 '나랏 말ᄊᆞ미'를 '낭랏 말ᄊᆞᇰ밍'로 쓰지 않는 것일까?

훈민정음 창제의 기본 뜻을 밝힌 『훈민정음』 서문을 이렇게 잘못 쓰는 것은 국어학자들의 책임도 크다고 생각한다. 국어학에 대하여 비전문가들인 서예가들에게 그러한 사실을 알려 준 적이 없기 때문이다. 그리고 서예가들의 탐구심 부족에도 그 이유가 있을 것으로 생각한다. 따라서 앞으로의 모든 서예에서는 서예 작품의 대상이 되는 글을 선택한 후에 그 글의 모든 면을 면밀히

검토하고 거기에 맞는 서체로 글을 써야 할 것으로 생각된다.

세종어제훈민정음

나랏 말쓰미 듕국에 달아 문ᄍᆞ와로 서르 ᄉᆞᄆᆞᆺ디 아니ᄒᆞᆯ씨 이런 젼ᄎᆞ로 어린 빅
셩이 니르고져 홇 배 이셔도 ᄆᆞᄎᆞᆷ내 제 ᄠᅳ들 시러 펴디 몯홇 노미 하니라 내 이ᄅᆞᆯ
위ᄒᆞ야 어엿비 너겨 새로 스믈 여듧 ᄌᆞᄅᆞᆯ 밍ᄀᆞ노니 사ᄅᆞᆷ마다 히여 수ᄫᅵ 니겨 날
로 ᄡᅮ메 뼌안킈 ᄒᆞ고져 홇 ᄯᆞᄅᆞ미니라

(2) 한글 서체는 가로쓰기와 세로쓰기가 자유로워야 한다.

한글은 가로쓰기와 세로쓰기가 자유로운 문자이다. 따라서 이 특징을 살릴
수 있는 방안을 마련하면서 서체를 마련해야 한다. 궁체의 흘림체도 가로쓰
기가 가능할 수 있도록 창안해 놓을 필요가 있을 것으로 생각한다.

(3) 한 가지 글에 다양한 서체를 쓸 수 있도록 해야 한다.

한 가지 글에 한 가지 서체만을 사용하였던 방식은 우리의 오랜 전통이며
관습이다. 우리의 한글 문헌은 모두 이러한 방식을 택하였었다. 그러나 이제
디지털 시대에는 어느 중요한 단어일 때에는 다른 서체를 사용하여 강조점을
부여하는 등의 방법을 택할 수 있어야 할 것으로 생각된다.

(4) 다양한 색채를 사용하는 것이 디지털 시대에 대응하는 것이다.

한 가지 글에 다양한 색채의 먹을 사용하는 것은 전통을 깨는 것이라는 인
식을 가질 수 있으나, 혁신적으로 그러한 방법을 원용하여 다양한 서예의 세
계를 창조해 볼 필요가 있을 것으로 생각한다. 특히 전각에서는 이미 오래전
부터 이러한 방법이 이루어져 온 것으로 보인다.

(5) 서예는 어느 면에서는 여백을 그리는 것이다. 따라서 서예에서 일정한

띄어쓰기를 시도하여 가로 세로의 정방형체에서 벗어나는 일도 필요할 것으로 보인다.

(6) 한글 서체는 그 한글이 담을 내용과 걸맞아야 한다

이 내용은 앞에서 언급한 것인데, 한글 서체는 그 서체에 걸맞은 문장이 있음을 의미한다. 만약에 궁중소설을 민체로 썼다면, 그 글은 전혀 걸맞지 않을 것이다. 반면에 『심청전』을 민체로 썼다면 걸맞은 것이 될 것이다. 김소월의 시를 훈민정음해례본체로 썼다면, 그것은 전혀 감정에 맞지 않는 것이 될 것이다.

6. 맺음말

디지털 시대에 걸맞도록 용이하게 한글 서체를 창조하기 위해서는 한글 서체에 대한 연구를 예술적인 차원에서 학문적인 차원으로 승화시키는 일이 무엇보다도 중요하다. 그러기 위해서는 많은 기존의 한글 서체에 대한 학문적 접근이 필요하며, 이를 바탕으로 하여 지금까지 개발된 한글 서체들에 대한 전면적인 검토도 필요한 것으로 보인다. 뿐만 아니라, 역사적으로 써 온 우리의 전통적인 한글 서체에 대한 수집과 이에 대한 면밀한 검토가 이루어져야 할 것이다.

뿐만 아니라 디지털 시대에 한글의 기능이 어떻게 변화할 것인가에 대한 좀 더 심도 있는 연구가 진행되어야 한다. 급속도로 변화해 가는 정보화 시대에 조화로운 한글 서체를 창조해 내는 일은 곧 미래의 우리나라 문화를 발전시키는 중요한 지름길이기 때문에, 이 한글 서체에 대한 과학적인 접근은 시급한 일인 것이다.

〈2001년 4월 3일, 세종한글서예큰뜻모임 한글서예 전국학술대회 발표〉

제3장

정보화 시대와 한글 글꼴 개발

1. 우리나라의 언어생활과 문자생활

우리나라는 고대로부터 한국어만을 사용해 왔다. 지금까지 한 번도 우리말을 버리고 다른 나라 말만으로써 의사소통을 한 적이 없다. 외국의 침략으로 우리말의 사용에 일부 제약이 있었어도 우리 민족은 우리말을 버린 적이 한 번도 없는 것이다.

그러나 문자생활은 언어생활과는 많은 차이가 있다. 우리나라는 우리말을 표기하는 문자가 없어서 주로 중국의 한자를 빌어 우리말을 표기해 왔다. 그 결과로 훈민정음이 창제되기 이전까지는 문화 창조의 도구와 문화 전달의 도구로서 우리말을 사용해 왔지만, 이를 시각적으로 전달하는 매체로서는 한자를 이용해 올 수밖에 없었다. 우리말의 표기 수단인 훈민정음이 창제된 뒤에야 우리는 비로소 우리의 문화를 창조하고 동시에 전달할 수도 있는 우리의 도구를 가질 수 있게 되었다.

중국과의 오랜 국제 관계와 특수한 동양의 문화 관계로 인하여 우리는 아직도 중국의 문자인 한자를 사용하고 있으며, 또한 최근세사에서 일어났던 일본과의 관계로 일본 문자인 가나를 상당 시간 동안 사용하게 되었다. 그리고 현대사에서 일어난 미국을 비롯한 서양과의 관계로 영어와 알파벳을 사용하게 되었다. 그 결과로 우리는 한글과 한자, 그리고 한자의 생획자省劃字인 구결 문자, 알파벳, 일본의 가나 문자 등 다양한 문자를 사용해 왔다.

이제까지 우리나라 역사에서 우리가 간행했던 문헌에는 우리나라 문자 이외에 외국 문자도 사용해 왔다. 우리나라 문자로는 한글(현대한글과 옛한글), 구결 문자, 한국 한자 등을, 외국 문자로는 동양 문자로서 한자, 여진 문자, 몽고 문자, 일본 문자, 산스크리트 문자 등을, 그리고 서양 문자로는 알파벳을 사용해 왔다. 이 중에서 19세기 말까지 가장 많이 사용되었던 문자는 한글과 한자이며 20세기 중반 이후에는 알파벳이 사회적으로 중요한 기능을 하게 되어 알파벳이 우리나라 문자생활의 중요한 부분을 차지하게 되었다. 그러나 전술한

바와 같이 우리나라 문자는 우리의 문화를 창조하는 도구이자 동시에 문화를 전달하는 도구인 반면, 외국 문자는 우리의 문화를 창조하는 도구는 되지 못하고 단지 외부에 전달해 주는 도구일 뿐이다.

21세기는 정보화 시대이다. 정보화 시대는 의사전달 방식의 혁명을 토대로 하는 것이다. 그러나 정보화 시대라고 해서 인류가 지금까지 사용해 왔던, 의사전달의 1차적인 도구인 말과 2차적인 도구인 문자를 버리는 것은 아니다. 오히려 이 말과 문자(특히 문자)를 정보화 시대에 걸맞게 활용하여서 의사전달의 효용성을 극대화하는 것이다. 이것은 곧 정보 전달의 효율을 높이는 일이고 그것은 곧 문화의 발달을 가져오게 된다.

정보화 시대에 우리나라가 얼마나 문화 발전을 도모할 수 있는가 하는 것은 우리의 문자인 한글을 어떻게 활용하는가 하는 것과도 직접적으로 연관된다. 정보화 시대에 들어서면서 우리는 '한글'에 대해 많은 관심을 가지게 되었다. 그리고 한글에 접근하는 관점에 따라 매우 다양하게 연구·검토해 왔다. 국어학자들은 의사소통의 매체로서, 문학가들은 인간 정신을 담는 도구로서, 컴퓨터 연구가들은 정보화의 매체로서, 그리고 예술가들은 아름다움을 전달하는 대상으로 생각하고 연구를 진행시켜 왔다. 이중 어느 한 가지 시각만으로 한글을 바라보는 것은 정보화 시대에 한글을 운용하는 진정한 방법이 아니다. 지금까지 한글에 대한 관심은 주로 한글 디자인이나 한글 폰트를 담당하는 전문가들이나 한글 서예가들에 의해 이루어져 왔다. 그러나 한글의 일차적인 기능은 의사전달의 도구이기 때문에, 국어학자들의 견해도 매우 중시되어야 한다. 그래서 이 글은 국어학도가 위의 여러 전문가들의 의견을 종합하면서 정보화 시대에 정보 전달의 효용성을 높이기 위해 한글의 글꼴을 어떻게 개발할 것이며 또 어떻게 운용해야 할 것인가를 마련하려는 목적에서 이루어진 것이다.

2. 의사전달 방식의 변천

'언어가 사회 집단의 구성원들이 협동하고 상호 작용하는 자의적인 음성기호의 체계'라는 구조주의 언어학의 정의는 언어가 인간 문화를 창조하는 가장 중요한 도구임을 명시한 것이다. 인간은 내면적으로는 언어를 통하여 사고하며, 이 사고를 통하여 스스로의 문화를 창조해 간다. 그리고 언어를 통한 의사소통으로써 개인의 창조 문화를 다른 개체에 전달함으로써 문화 창조에 서로 능동적으로 협동한다. 즉 인간은 언어를 통한 의사소통으로 동시적 · 계기적 협동을 가능케 하고, 이러한 협동을 통하여 문화를 창조해 온 것이다. 그리고 창조된 문화를 다시 언어를 통하여 다른 사람에게 전달함으로써 문화를 축적하여 21세기 현대의 인간 문화를 이룩할 수 있었던 것이다. 인간이 이러한 고도의 문화를 이룩할 수 있었던 것은 인간만이 언어를 지니고 있었기 때문이다. 그러나 우리가 이러한 문화를 향유하게 된 것은 언어를 여러 가지 유형으로 변화시켜서 문화 창조와 문화 전달을 극대화시키려는 노력이 있었기 때문이다.

언어의 본질적인 모습은 음성으로 되어 있는 '말'이다. 그러나 '말'은 시간적 · 공간적인 제약이 있다. 즉 말하는 사람과 듣는 사람 사이에 개재되는 시간과 공간을 초월하여 이루어질 수 없는 것이다. 그래서 이러한 시간적 · 공간적 제약에서 벗어나기 위하여 인간은 몇 가지 방법을 발명하게 되었는데, 그중 하나가 문자의 발명이다. 말이 청각적인 기호여서 이것의 단점을 해소하기 위하여 시각적인 기호인 문자를 만들어낸 것이다. 문자는 오랫동안 보관할 수 있고, 또 멀리까지도 전달될 수 있어서 말이 지니고 있던 시간적 · 공간적 제약이 해소될 수 있었던 것이다. 그러나 문자는 말 그 자체가 아니다. 그래서 인간은 청각적 기호인 말을 시각적인 기호인 문자로 바꾸지 않은 채, 시간적 · 공간적으로 초월할 수 있는 방안을 찾아내게 되었는데, 그것이 확성기, 녹음기, 전화기, 팩스의 발명인 것이다.

그러나 이러한 의사소통 방식의 개선은 개인과 개인과의 관계에서 벌어지는 제약을 벗어나기 위한 것이었다. 인간은 좀 더 적극적인 의사소통을 가능케 하는 방안을 마련하게 되었다. 개인이 한꺼번에 많은 사람에게 전달하는 매스미디어의 방식이 고안되게 되었는데, 말로써 대중에게 전달하는 라디오, 그리고 문자로써 대중에게 전달하는 신문과 잡지 등이었다. 그리고 이 말과 문자 그리고 움직이는 화상을 동시에 전달하는 멀티미디어 방식인 텔레비전이 발명되었다.

이러한 매스컴의 전달 방식은 빠른 시간 내에 전 세계에까지 전달할 수 있는 막강한 전달력을 지니고 있다. 그러나 전달자에서 수신자에게 일방적으로 전달만 할 수 있다는, 전달 방향성의 단점을 지니게 되었다. 전달자와 수신자가 서로 멀티미디어 방식으로 전달할 수 있는 방식이 창안되게 되었는데, 그것이 컴퓨터의 발명으로 가능하게 되었다.

컴퓨터의 발달은 개인이 개인에게 보내는 모든 의사전달 방식에 멀티미디어 방식을 가능하게 하였을 뿐만 아니라, 이용자가 원하는 시간과 공간에서 원하는 정보만을 볼 수 있게 하였고, 또 개인의 정보를 수많은 사람들에게 전달할 수 있게 하였다.

이러한 전달 방식의 변화는 '말'과 '문자' 그리고 '화상'이 주는 전달 내용에 차이가 있기 때문에, 가능한 한 의사전달자가 의도하는 대로 전달하려는 인간의 본질적인 욕구에 기인하는 것이다. 전달되는 의미는 말로써 표현된 단어나 문장의 개념적 의미만이 아니다. 소리가 지니고 있는 음색에 따라서 그리고 고저와 강약, 장단 그리고 억양에 따라서 말을 듣는 사람의 반응이 전혀 다르게 나타날 수 있다. 뿐만 아니라 개념적 의미 이외의 감정적 의미(또는 정서적 의미)를 수반하게 되는 것이다.

예를 들어 보자. 한국어의 '네'는 어떤 질문에 대해 주로 찬성·긍정·동의 등의 의미를 지니고 대답할 때 쓰이는 말이다. 그런데 동일한 단어 '네'는 그 억양, 강세, 고저에 따라서 그 의미가 매우 다양하게 나타날 수 있다.

"이게 무슨 뜻인지 알겠니?"에 대한 대답으로,

　　①"네."(네, 알겠습니다.)
　　②"네?"(뭐라고요? 잘 모르겠는데요.)
　　③"네." "네~"('네'라고 잘도 대답하네. 알지도 못하면서.)

등이 있을 수 있으며, "애야, 저녁밥 먹어라."에 대한 대답으로,

　　①"네." (네, 먹겠습니다.)
　　②"네?" (네? 무슨 말씀인지 못 알아 들었어요.)
　　③"네!!! (네, 알았어요, 왜 자꾸 독촉을 하세요?)

등이 출현될 수 있다. '네' 하나만으로도 상당히 다른 의미를 지닌 음성형이 출현할 수 있는 것이다. 그러나 이러한 감정적 의미들은 문자만으로는 도저히 표현할 수 없다(비록 문장부호가 사용되지만, 그것만으로는 충분치 않다).

　문자가 지니고 있는 표현의 제약에서 벗어나기 위하여, 그리고 그것이 표현하고자 하였던 본래의 의미를 정확히 재생하기 위해서, 그 말이나 문자와 연관된 화상을 통해 구현시켜 전달하는 방식이 곧 디지털 표현 방식이다. 곧 지금까지 인간이 의사소통을 위하여 개발해 낸 모든 도구를 종합한 것이 컴퓨터를 이용한 의사전달 방식인 것이다.

3. 말과 문자의 표현 방식의 차이

　말과 문자는 서로 불가분의 관계를 지니고 있지만, 본질적으로 그것을 구성하는 요소들에는 큰 차이가 있다. 말의 구성요소가 음성임에 비하여, 문자의

구성요소는 주로 점과 선이다. 그러므로 음성은 청각적이어서 사람의 음성기관을 통하여 실현된다. 그러나 문자는 시각적이어서 주로 사람의 손을 움직여 다양한 필기도구에 의해 구현된다. 음성은 전달되는 매체로서 음파를 이용하지만 문자는 주로 종이를 이용한다. 말은 그 음성에 부가되는 음색, 장단, 고저, 억양 등을 통하여 인간이 전달하려는 의미에 변화를 줄 수 있는 데 비하여, 문자는 점과 선 또는 그 크기를 변화시키거나, 드물게는 점과 선의 색채를 달리하여 문자 자체로서 전달하지 못하는 다른 의미들을 전달하려고 한다. 말은 그 내용과 자의적인 관계에 있는 음성기호이다. 따라서 그 말이 전달하려는 전달 내용과는 자의적인 관계에 있다. 그러나 상징어 등은 그 내용과 상대적인 유연성을 지닌다. 그리하여 의성어·의태어 등이 그 음성과 그것이 표현하고자 하는 내용과 부분적으로 유연성을 지닌다고 할 수 있다. 그러나 문자는 양면성을 지닌다. 즉 표음 문자는 전달 내용과 완전히 자의적인 관계에 있으나 표의 문자는 일정한 유연성을 지니게 된다. 이러한 차이를 표로 보이면 다음과 같다.

	말	문자
형식	음성	점, 선
인지 감각	청각	시각
전달 도구	음파	주로 종이
인간 활동	음성기관	손(또는 필기도구)
전달 내용의 변화 방법	음색, 장단, 고저, 억양 등을 변화시킴	점, 선, 점과 선의 크기, 색깔의 변화
전달 의미	개념적 의미와 감정적 의미를 모두 전달	주로 개념적 의미를 전달
전달 내용과의 관계	자의적이지만, 부분적으로 유연성을 지님	자의적(표음 문자) 유연성(표의 문자)
전달의 효과	전달 내용의 전체 전달	전달 내용의 부분을 전달

문자는 말이 지니고 있는 공간적 시간적 제약에서 벗어나기 위한 방법으로 창안된 것이다. 그러나 문자는 말이 전달할 수 있는 방법을 개선하기 위해 만들어진 것이지 내용을 좀 더 정확하고 신속하게 전달하기 위해 만들어진 것이 아니다. 오히려 문자는 말에서 전달하려는 내용을 부분적으로만 전달할 수밖에 없는 것이다.

4. 문자와 그림의 표현 방식의 차이

인간이 의사를 전달하는 방법은 매우 다양하다. 몸짓, 손짓으로 전달하려는 제스추어, 음성으로서 전달하려는 말, 단순한 선만으로 전달하려는 문자, 그리고 선과 색채와 구도로서 전달하려는 그림, 음의 고저나 리듬으로 전달하려는 음악 등등 매우 다양하다고 할 수 있다. 말로서 전달할 때의 화자나, 문자로서 전달할 때의 필사자는 말만 사용하거나 또는 문자만 사용하기도 하지만, 또 다른 방법의 표현 방법을 부가시켜서 말과 문자의 표현 효율성을 높이곤 한다. 말로 전달할 때에는 그 전달 내용을 좀 더 정확하게 인식시키기 위하여 화자의 제스추어를 동시에 사용하기도 한다. 그러나 문자를 사용하여 의사를 전달하는 경우에는 역시 시각적인 기호라고 할 수 있는 그림을 문자에 부가시켜 표현의 효율성을 높인다. 원래 인간이 의사를 전달하는 방법은 문자로부터 시작된 것이 아니었다. 처음에는 표지標識(index)와 도상圖像(icon)을 사용하다가 동일한 기호인 문자로 정착되었다. 그러나 문자만으로는 필사자의 의도하는 만큼의 의사전달이 되지 않아서 문자와 그림을 동시에 사용하는 방법을 택하게 되었다. 각종의 문헌들이 그렇게 간행되었다.

비록 문자가 전달하려는 내용과 그림이 전달하려는 내용은 동일하지만, 그것을 보고서 인식하여 해석하려는 사람이 전달받은 내용은 동일하지 않다. 문자는 특별한 이유가 없는 한, 그것을 읽는 대부분의 사람들이 동일한 내용

으로 인식되는 데 비해서, 그림을 보고서 그 의미를 해석할 때에는 그 그림의 해석자만큼이나 다양한 내용으로 인식되게 된다. 그러나 그림은 문자와는 달리 전체적인 내용을 한 눈으로 볼 수 있게 한 것이기 때문에, 그림으로 전달하려는 경우에는 그 전달 내용이 포괄적이다. 문자로 전달하는 내용이 구체적이고 분석적이며 지시적이고 나열적인 데 비해서 그림으로 전달하는 경우에는 추상적이고 종합적이며 암시적이고 포괄적이며 압축적, 생략적이라고 할 수 있다. 그래서 이러한 의사전달의 종합적인 효과를 내기 위하여 각종의 문헌에서는 이 두 가지를 이용하여 의사를 전달하려고 하였다.

우리나라에서 옛날에 간행된 한글 문헌 중에서 도판을 가지고 있는 문헌이 더러 있다. 이 도판을 가지고 있는 한글 문헌이라고 하여도 그 한글이 어디에 쓰여 있는가에 따라 두 가지로 구분할 수 있는데, 『삼강행실도三綱行實圖』, 『이륜행실도二倫行實圖』, 『속삼강행실도續三綱行實圖』 등과 같은 문헌이 있고, 『동국신속삼강행실도東國新續三綱行實圖』, 『오륜행실도五倫行實圖』, 『김씨세효도金氏世孝圖』, 『태상감응편도설언해太上感應篇圖說諺解』 등의 문헌이 있다. 이들 문헌에서 문자가 전달하려는 내용과 그림이 전달하는 내용이 달라지는 모습을 볼 수 있다. 이것은 전술한 바와 같이 문자가 전달하는 것과 그림이 전달하는 것에 차이가 발생하기 때문이다.

『삼강행실도』에서 그 예를 들어 보도록 한다. 『삼강행실도』는 도판 부분과 한문 원문과 언해문 부분으로 되어 있다. 도판이 나오고 그 상단에 언해문이 있으며, 다음 면에 한문 원문이 실려 있다. 한문 원문의 상단에까지 언해문이 계속되는 것이 일반적이다.

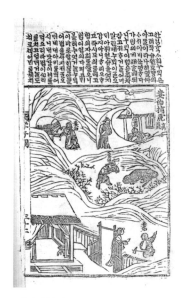

『삼강행실도』 도판과 언해문 부분

이 도판은 아마도 한문으로 된 내용을 중심으로 하여 그린 것일 것이다. 그리고 언해문 또한 이 한문 원문을 번역한 것이다. 그렇지만 이 도판은 한문 원문의 내용을 모두 담고 있지는 않다. 즉 도판의 그림들은 대개 둘 내지 다섯 개의 부분으로 되어 있는데, 이 부분들은 시간적으로 보아서 아래에서 위로 그려 나가고 있다. 즉 과거 시간의 사건을 아래 또는 위에 그리고, 시간의 흐름에 따라 위 또는 아래로 그려 나가는 방식을 사용하고 있다.

이 부분 그림들은 글의 핵심 문장을 알려 주는 것이다. 결국 이 그림들의 각 부분은 글로 말하면 한 단락을 표시해 주며, 특히 그 단락 중의 핵심 문장을 보여 준다. 도판을 참고하여 언해문을 검토하여 본다면, 언해문에 나타난 한 글의 단락을 어떻게 구분해야 할 것인가를 제시해 준다고 할 수 있다. 다음에 『삼강행실도』의 '누백포호裵伯捕虎'(효자도)의 예를 들어 문자와 그림의 표현 관계를 살펴보도록 한다.[1] 우선 이 책의 언해문을 순서대로 나열한 후, 이들을 내

1 여기에 드는 『삼강행실도』는 서울대학교 규장각 소장본(도서번호 규12148)이다.

용과 주인공의 행위에 따라 분절하여 놓는다면 다음과 같이 14개가 된다

① 한님혹ᄉ 최누빅은 고려 적 슈원 호댱의 아들이라

② 나히 열ᄉᆞᆺᄉᆡ 아비 산영ᄒᆞ다가 범의게 해ᄒᆞᆫ 배 되니

③ 누빅이 범을 좃차 잡고져 ᄒᆞ거늘 어미 말린대

④ 누빅이 ᄀᆞᆯ오ᄃᆡ 아븨 원슈을 엇지 갑지 아니ᄒᆞ리오 ᄒᆞ고 즉시 도최를 메고 범
　의 자최를 ᄯᆞᆯ오니

⑤ 범이 임의 다 먹고 ᄇᆡ 블러 누엇거늘 바로 압히 돌아들어 범을 ᄭᅮ지저 ᄀᆞᆯ오ᄃᆡ

⑥ 네 내 아비를 먹어시니 내 맛당이 너를 먹으리라

⑦ 범이 ᄭᅩ리를 치고 업듸거늘 도최로 ᄶᅵᆨ어 ᄇᆡ를 헤치고

⑧ 아븨 ᄲᅧ와 슬을 내여 그ᄅᆞᆺ시 담고 범의 고기를 항에 녀허 믈 가온ᄃᆡ 뭇고

⑨ 아비를 영장ᄒᆞᆫ 후의 묘측의 녀막ᄒᆞ엿더니

⑩ 홀ᄂᆞᆫ 꿈을 ᄭᅮ니 그 아비 와 글을 읇허 ᄀᆞᆯ오ᄃᆡ

⑪ 가시 덤불을 헷치고 효ᄌᆞ의 집의 니르니

⑫ 졍이 만ᄒᆞ매 늣기ᄂᆞᆫ 눈믈이 무궁ᄒᆞ도다

⑬ 년ᄒᆞ여 네 귀를 읇고 인ᄒᆞ야 간ᄃᆡ 업더라

⑭ 거상을 ᄆᆞᆾᄎᆞ매 즉시 범의 고기를 내여 다 먹으니라

이 중에서 그림에 그 내용을 담은 것은 ③, ⑦, ⑨, ⑩의 네 부분이다. 즉 누백
이 범을 잡으러 가려니까 어머니가 말리는 장면(③)이 아랫 부분에 그려져 있
고, 범이 꼬리를 치고 엎드려 있는 것을 누백이 도끼로 치는 장면(⑦)을 가운데
에 그리고 있다. 또한 상단의 왼쪽에 누백이 여막살이를 하는 장면(⑨)이, 그
리고 상단의 오른쪽에 누백이 꿈을 꾸는데 아버지가 나타나 말씀을 하는 장면
(⑩)이 그려져 있다. 결국 그림은 문자로 표기된 내용의 전부가 아닌 부분 내
용을 담아서 표현하였다고 할 수 있다.

그래서 문자로 표시된 정보의 내용과 그림으로 표시된 정보의 내용은 그 성

격이 다르다고 할 수 있다. 즉 문자는 문자대로, 그림은 그림대로 각각의 표현 가능한 세계와 표현이 가능하지 않은 세계가 있는 것이다. 그래서 그림은 전달 내용이 압축적이고 암시적이며 포괄적인 것임을 알 수 있다.

위에서 언급한 사실들을 표로 보이면 다음과 같다.

문자	그림
포괄적	압축적
구체적	추상적
분석적	종합적
지시적	암시적
나열적	압축적

결국 문자로 표기하면서 동시에 그림을 부가적으로 사용한 것은 문자와 그림이 가지고 있는 표현의 특징을 총망라하여 표현의 효과를 극대화하기 위한 것이라고 할 수 있다. 이와 같이 정보를 최대한으로 효율화하기 위한 인간의 노력은 계속되어 왔다.

5. 문장부호의 창안

의사 표현 방식이 말에서 문자로 변화를 겪으면서도 말을 보조적으로 표현하던 제스추어나, 문자를 보조적으로 표현하던 그림도 그 기능을 강화해 갔다고 할 수 있다. 그러나 이것만으로는 의사전달자의 뜻을 정확하게 전달하기 어려웠다. 그래서 인간은 문자를 통해 의사를 전달하면서 말에서 표현하고자 하는 의미를 문자로서 처리하지 못하게 되자, 다양한 문장부호를 창안하여 사용하게 되었다. 문장부호는 언어를 표기하기 위한 보조수단으로 문자로서는 표기할 수 없는 생각이나 감정을 압축적으로 표기하는 한 방법이다.

문장부호 중에서 제일 먼저 고안된 것은 말에서의 휴지休止를 표현하기 위

한 것이었다. 말은 언어 경계마다 휴지를 두어서 전하고자 하는 의미를 정확하게 전달할 수 있다. 그러나 문자로 표기할 때에는 그러한 경계가 표시되지 않으면 중의성이 발생하여서 정확한 의사전달에 실패하게 된다. 흔히 드는 예를 두 가지만 들어 보도록 한다.

'서울가서방얻어라'는
① 서울 가서 방 얻어라
② 서울 가 서방 얻어라
와 같은 중의성이 있고,

'나물좀주오'는
① 나 물 좀 주오
② 나물山菜 좀 주오
③ 나무木를 좀 주오
와 같은 중의성을 지닌다.

이러한 중의성을 해결하기 위하여 이 언어 경계선에 부호를 사용하거나 공백을 두는 방법을 고안해 내었다. 동양에서는 주로 권점圈點을 찍어서, 그리고 서양에서는 공백을 두어서, 말에서의 휴지를 표현하였다. 언어의 경계 표시 기호가 가장 먼저 사용된 것인데, 그 인지되는 순서도 '단어'에서 '문장'으로, 그리고 구와 절로 확대되어 이들의 경계를 표시하게 되었다.

그 다음에 나오게 된 문장 기호는 말의 억양을 통해 표현되던 문장의 화용론적인 기능을 표시하는 것이었다. 즉 그 문장이 서술문인가 의문문인가를 나타내 주는 것을 표시하는 것이었다. 말의 억양에 따라 중의성이 발생하는 것은 띄어쓰기를 하지 않았을 때에 발생하는 중의성과 다를 바 없다. 예컨대 대답의 '네'와 의문의 '네?'는 그 의미가 다른 것이다. 그래서 서술문에는 마침

표를, 의문문에는 물음표를 사용하여 대조시켰다. 느낌표는 명령, 제시, 제안, 감탄, 부름(외침), 인사 등을 포괄하는 화용론적인 기능을 나타낼 때에 쓰였다. '?'와 '!'의 부호는 서양에서 중세기에 도입되었는데, 물음표는 '질문'을 뜻하는 라틴어 'quaestio'의 첫 글자 q를 반대로 하여 마침표 위에 올려 놓음으로써 나타냈고, 느낌표는 감탄을 나타내는 라틴어 io를 하나의 형태 즉 i를 o의 위에 올려 놓아 나타냈다.

이와 같은 기본적인 문장 기호가 등장한 이후에도 다양한 문장 기호가 사용되게 되었는데, 그 발달은 서양에서 시작되었고, 이것이 동양에 들어와서 이제는 전 세계가 공동으로 사용하고 있는 만국 공통의 문자와 같은 기능을 하면서 사용되고 있는 셈이다. 서양에서 문장 기호들이 서양에서 현대적인 형식의 표기에 이르게 된 과정을 보이면 다음과 같다.

①줄의 진행 방향이 표준화되었는데, 그리스 문자는 왼쪽에서 오른쪽으로 이어지는 것으로 고정되었다(한편 페니키아 문자는 반대 방향 즉 오른쪽에서 왼쪽으로의 진행을 택했다).

②단어 사이에 공간을 두게 되었다.

③마침표라는 문장부호가 문장을 구별하기 위해 나타나게 되었다.

④대문자와 소문자가 체계적으로 구별됨으로써, 대문자는 여러 가지 특별한 기능을 갖게 되었다.

⑤연결, 어구語句 삽입, 생략을 나타내기 위하여 특별한 상징 기호가 도입되었다. (줄표, 괄호, 아포스트로피)

⑥더욱 세밀화된 다른 문장부호가 첨가되었다. (쉼표, 쌍점, 쌍반점, 가운뎃줄)

⑦좀 더 특별한 목적을 가진 상징 기호가 문장부호의 체계에 생겨났다. (인용부호「하나, 둘의 쉼표를 거꾸로 뒤집은 형태」, 물음표, 감탄부호)

이들의 발달과정을 표로 보이면 다음과 같다.[2]

유형	대변되는 특성			부호	
	일반적	구체적		이름	모양
경계 표시 부호	문법단위	단어		공백	(#)
		구句; 약한 절節		쉼표	,
		절節	닫힌 절	쌍반점	:
			열린 절	쌍점	:
		문장		마침표	.
상태 표시 부호	구어적 기능	정보 교환	서술		
			질문	물음표	?
		그 외의 기능	명령 제시 제안 감탄 부름 인사	느낌표	!
	돌출	인용 언급	첫 인용, 의미 표시	작은 따옴표	' '
			두 번째 인용, 어법	큰 따옴표	" "
관계 표시 부호	모든 단위	동격		줄표	--
		일탈		괄호	()
	(복합·합성) 단어	연결		붙임표	-
	소유, 부정否定	생략		아포스트로피	'

이에 비해 우리나라에서 문장 기호가 사용된 역사와 그 변천 과정은 다음과 같다.

(1) 문장의 단락을 구분하기 위하여 원 부호(○)를 사용하였다. 이 원 부호는 한문 원문과 언해문의 경계에 사용하거나, 한문 원문에 대한 한문 주석이 시

2 M.A.K. Halliday(1989), 『Spoken and written language』, pp.32-37 참조.

작되는 곳에 사용하여서, 글의 성격이 구분됨을 알리기 위하여 사용되었다.

(2) 주석문임을 알리기 위하여 어미魚尾가 사용되기도 하였다. 주석문이 시작될 때에는 하향 흑어미를, 그리고 그 주석을 닫을 때에는 상향 흑어미를 사용하였는데, 주로 한글 주석문에 나타난 단어들을 주석할 경우에 사용되었다. 15세기의 간경도감판인『원각경언해』,『법화경언해』,『능엄경언해』등에서 발견된다.

(3) 구와 절을 구분하기 위한 권점圈點이 사용되어 언어 단위의 경계 표시에 사용되었다. 후에 이 권점은 쉼표와 같은 기능을 하여서 오늘날의 띄어쓰기의 경계를 표시하는 데에 사용되었다.『지장경언해』(약사전판) 등에 나타난다.

(4) 동일 문자를 지칭하는 기호가 사용되었는데, 주로 '<'나 ' " '와 같은 기호가 사용되었다. 방각본 등의 판본(고소설이나『규합총서閨閤叢書』등)이나 필사본 등에 사용되었다. 그러나 관판본의 목판본 등에서는 사용되지 않았다.

(5) √와 같은 구별 기호가 사용되었는데, 이것은 순수한 한글만으로서는 만주어나 몽고어와 같은 외국어의 발음을 제대로 표기할 수 없다고 생각하여 한글에 부가적으로 사용한 기호들이다.『동문유해同文類解』나『몽어유해蒙語類解』등에 사용되었다.

(6) 동일한 의미를 나타내 주기 위한 기호로서 ' ᅵ '를 사용하고 있다. 이것은 대개 유해류類解類의 문헌에 나타나는 것으로서, 예를 들면 '賢人 ᅵ ᅵ '(세로로 쓰인 것임)처럼 사용되고 있다. 이것은 '賢人'의 의미가 역시 한국어에서도 '賢人'임을 나타내 주는 것인데, 결국 ' ᅵ '는 앞에 든 문자의 동일한 한 음절을 표시

한다고 할 수 있다. 음절수에 따라 그 기호의 수도 달라지기 때문이다.

(7) 표제항을 표시하기 위한 방법으로 사용하였던 ⌣과 ⌒, 즉 세로로 괄호를 표시하는 기호가 사용되었다. 『방언유석方言類釋』(1778)에 등장하는 것으로서, 세로로 된 최초의 괄호 부호인 셈이다.

19세기 말 이후에 서양 문물이 들어오면서 서양의 문장부호를 이용하기 시작하였다. 초기에는 주로 마침표와 쉼표 그리고 느낌표와 물음표 등만이 사용되었지만, 오늘날에는 매우 다양한 문장부호들이 사용되고 있다.

6. 문자의 변형(특히 한글의 변형)

말과 문자를 보조하기 위한 수단으로서 문장부호가 사용되었지만, 그것으로서도 의사전달자의 뜻을 그대로 전할 수가 없었다. 그리하여 문자를 변용시켜서 뜻을 전달하게 되었다. 이러한 문자의 변형을 이용하게 된 것은 인쇄출판의 발달에 말미암은 것이다.

1) 음각기호의 사용

문자를 변형시켜서 다양한 정보를 전달하는 데에 제일 먼저 사용된 것은 음각 기호이다. 즉 원문 글자는 양각 글자인 데 비해 음각 글자를 사용하여 강조하여 구별하는 표시를 한다. 주로 강조 표시로 사용하는데, 『십구사략언해十九史略諺解』(1832), 『규합총서閨閤叢書』(1869) 등에서 대표적으로 사용되고 있다. 예컨대 **슐빗ᄂᆞ길일**, **년엽쥬** 등으로 표시하고 있다.

2) 문자의 크기와 굵기의 변형

한 문헌에 사용된 동일한 서체의 한글을 크기와 굵기만을 달리하여 글의 성격을 구분하기도 하였다. 본문에 비해 주석문을, 한자에 비해 한자음을, 그리고 한문 문장漢文章에 비해 한글로 쓴 구결 등은 모두 한글의 크기가 작고 획을 가늘게 하여 구별하려고 하였다.

(1) 본문과 주석문

한글 주석문은 한글 본문에 비해 글자의 크기가 작고 획이 가늘다. 본문은 한 줄에 한 글자가 꽉 차도록 썼다. 이에 비해 주석문은 본문의 한 줄을 구분선이 없는 좌우의 두 줄로 나누고 둘로 나눈 줄에 한글을 한 글자씩 썼다. 그러니까 본문의 한 줄이 주석문에서는 두 줄이 된 셈이다. 주석문의 한글은 세로 폭이 반으로 줄어들지만, 세로의 길이는 본문의 한글의 길이와 동일하였다. 따라서 한 줄에 쓰인 본문에 쓰인 한글의 글자 수와 한 줄에 쓰인 주석문의 글자 수는 동일하게 되었다.

물론 이러한 편집 태도는 한문 문헌의 편집 태도를 따른 것이라고 할 수 있다. 그러나 한글의 크기와 굵기를 달리한 것은 문장이나 글의 성격을 구분하려 한 것이다.

(2) 한자음

한자음은 각 한자 아래의 오른쪽에 작은 글씨로 쓴다. 그러나 17세기 초부터는 한자 아래의 가운데에 작은 글씨로 쓰기 시작한다.

(3) 구결자(토)

한문 원문의 한글 구결자는 한문구漢文句의 아래 오른쪽에 작은 글씨로 쓴다. 그러나 구결자가 두 글자일 때에는 오른쪽에서 왼쪽으로 순서대로 한 글

자씩 쓰고 세 자일 때에는 오른쪽에 두 자, 그리고 왼쪽에 한 글자를 쓴다. 그러나 17세기 초부터는 구결자가 한 글자일 때에는 한문 원문의 아래 가운데에 쓰는 방식으로 변화한다.

3) 문자 위치의 변형

한글의 배열 위치로서 문자나 문장의 성격을 구분하기도 하였다. 즉 다음과 같은 특징을 가지고 문장을 쓰게 되었다.

①책의 제목 : 위에서부터 한 칸을 비우지 않고 쓴다. 오늘날 제목을 그 글의 가운데에 정렬하는 방식과는 다른 것이다.

②언해본에서 한문 대문大文은 원래 한 글자 공간을 두지 않고 처음부터 쓴다.

③임금을 지칭하는 단어(예컨대 '上' 등)가 올 때에는 문장이 계속되다가도 그 단어를 그 다음 행의 위로 올려 쓰거나 한 칸을 떼고 쓴다.

④저자 이름은 제목의 다음 오른쪽 줄에 쓰되, 마지막 글자가 그 행의 마지막에 오도록 한다. 그리고 저자의 관직명과 이름 사이에는 글자 한 칸의 공백을 둔다.

⑤한문 원문의 한문 주석문은 한 칸의 공백을 두고 쓰기 시작한다.

⑥언해문은 한 글자의 공백을 두고 그 아래에서부터 쓰기 시작한다.

⑦마지막 협주문의 끝은 그 길이를 반분하여 빈 공간에 배분한다. 그러나 글자 수가 홀수일 때에는 오른쪽의 글자 수를 하나 더 많게 한다.

7. 한글 글꼴의 다양성

인간의 의사전달 방식의 다양화는 문자의 꼴을 변형시키는 것에서 절정을

맞이하게 된다. 전술한 바와 같이 문자 이외에 그림을 원용하는 방법, 문장부호를 보조적으로 이용하는 방법, 그리고 문자의 꼴은 동일하게 하고 그 문자를 변형시켜서 운용하는 방법 등으로 의사전달 양식의 변화가 이루어지게 되었다. 그러나 인간의 의사를 가장 정확하게 전달하는 방법은 글꼴을 달리하는 것이었고, 이러한 방법은 오늘날의 정보화 시대에 더욱 적극적인 방법으로 수용되고 있다.

문자는 그것을 쓰는 도구에 따라 그 모양을 달리하였다. 즉 붓, 펜, 연필, 만년필, 볼펜 등과 같은 문자 쓰는 도구에 따라서 글자의 모양이 달라졌고, 또한 그 문자를 직접 쓰는 개인에 따라 그 글자의 모양이 달라지게 되었다. 그 글자 모양의 다양성은 말이 전달하려는 내용과는 아무런 상관이 없는 것이었다. 전달하려는 내용은 한 가지였지만, 그것을 담은 문자의 모양은 매우 다양하게 되었다. 그래서 말이 전달하려는 다양한 뉘앙스를 표현하기 위한 글자가 고안되지는 않았다. 전달하는 내용이 동일하다고 믿었기 때문이다. 그래서 말을 똑똑하고 정확하게 하여 의사를 정확히 전달하듯이, 글자도 똑똑하게 정확하게 써서 그 글자를 읽을 사람에게 정확하고 신속하게 전달하는 것이 초기 문자 사용자들의 가장 중요한 목표였던 것이다.

그러나 의사전달의 대중화는 이러한 문자 및 글자의 기본적인 기능에 변화를 가져오게 되었다. 의사전달의 대중화는 책의 간행으로 이루어지게 되었다. 책의 출판 방식이 발명되어 이전의 필사의 방식으로 쓰인 문자와 인쇄 형식을 빌려 표기된 문자는 그 형태나 기능에서 상당한 변화를 보이게 되었다. 필사본에서 목판본으로 목판본에서 다시 활자본(목활자 및 금속활자본)으로, 그리고 이것이 다시 활판본으로, 활판본에서 사진식자본으로 그리고 오늘날의 컴퓨터 인쇄로 이어지는 과정에서 문자의 기능 및 형태는 매우 크게 변화하게 되었다.

1) 필사본에서의 글자의 특징

필사본은 그 목적에 따라 두 가지가 있는데, 하나는 출판(주로 목판본)을 위한 저본으로 필사한 것이고, 또 하나는 필사자 및 주위의 몇 사람의 필요로 필사한 경우이다. 전자는 일반적으로 전문가가 쓰는 경우가 대부분이고, 후자는 대부분이 전문가가 아닌 일반인이 쓰는 것이다. 그래서 전자는 그 글자의 크기, 형태, 구조 등이 매우 균형 있게 정제되어 있으나, 후자는 일반적으로 매우 조잡하다. 후자는 그것을 쓰는 사람조차도 조잡한 것으로 스스로 인식하여 그 글의 끝에 그러한 기록을 남기는 경우가 종종 있다. 특히 고소설의 필사본에는 책의 끝에 '오자, 낙서 등이 많으니 살펴보라'는 식의 내용이 실려 있는 경우가 허다한데, 이것은 필사자의 겸손도 내포되어 있지만, 많은 양의 글을 옮겨 적다 보니 그러한 글자의 난잡함이 있을 것임을 암시한 것으로 해석된다. 그 몇 문장을 보이고 예를 보이면 다음과 같다.

갑진 삼월의 즁병 즁 맛츔 이 칙을 보고 병화를 위로ᄒ여 지졍이 극는키로 셰셔
쥬초ᄒ노라 오ᄌ 낙셔 만흐니 곳쳐 보고 웃지 말지어다 빅봉 대방의셔 등츌ᄒ
다(필자 소장 필사본 『딘딕방뎐』 끝부분: 띄어쓰기 필자)
외ᄌ 낙셔 만ᄒ오니 볼 딕 눌너 보옵쇼셔(필자 소장 『증을션젼』 끝부분: 띄어쓰기 필자)

그러나 필사본이라 하더라도 깨끗하게 필사한 책에는 이러한 '후기後記'가 전혀 없다. 그렇지만 이러한 필사본이 지니고 있는 일반적인 한글 글꼴의 특징은 무엇일까?

① 한글 글꼴을 정자체, 반흘림체, 흘림체로 구분한다면 필사본은 정자체보다는 주로 반흘림체와 흘림체가 많다는 특징을 지닌다.
② 글자에 글씨를 쓴 사람의 개성이 매우 두드러지게 나타난다. 그래서 필사본

을 보고서 그 글씨를 쓴 사람이 남성인지 여성인지 또는 젊은이인지 아니면 노인인지를 쉽게 구분할 수 있다. 그러나 목판본의 글씨를 보고서 그러한 구분은 거의 가능하지 않다.

③ 필사본은 주로 붓으로 썼기 때문에 그리고 한 글자 한 글자를 따로따로 쓴 것이 아니라 한 글자 한 글자씩 쓰되, 문장의 흐름에 따라 이어쓰기 때문에 붓을 쉽게 운용하는 방식으로 한글을 쓰게 된다. 그래서 한글 자모의 형태가 초간본에 비해 매우 다양하게 나타나게 된다. 특히 자음 글자 중에서 'ㅁ, ㅂ, ㅈ, ㅊ, ㅌ, ㅎ' 등에서 그리고 모음 글자 중에서는 특히 'ㅏ'가 매우 심한 변이형을 보이게 된다.

2) 인본에서의 글자의 특징

필사본 이외의 인본에서는 그 글자가 필사본과는 다른 특징을 지닌다. 우선 필사본이 시대적 특징을 지니지 않고 개인적인 특징을 지니는 데 반하여, 목판본이나 활자본은 모두 시대적인 서체의 특징을 지니게 된다. 이것은 개인의 글씨가 공개되는 것을 전제로 해서 쓰여지기 때문인 것으로 해석된다. 인본에 보이는 글자의 특징은 다음과 같은 것이다.

① 인본은 그 글자들이 다른 사람들에게 읽히는 것을 전제로 하기 때문에, 명확한 선을 지니지 않으면 읽히기 어려우므로, 흘림체보다는 주로 정자체를 사용하고 있다. 간혹 지방판에 반흘림체가 보이지만, 이것은 극히 드문 일이다.

② 인본에 나타나는 글자의 또 하나의 특징은 글자가 정제되어 있다는 점이다. 이것도 전술한 바와 같이 다른 사람들에게 읽히기 위한 목적으로 쓰였기 때문이다.

③ 한글 자모의 변형이 심하지 않고 일정한 형태를 유지하고 있는 것이 그 특징이라고 할 수 있다.

8. 정보화 시대의 한글 운용 방법의 특징

정보화 시대가 되면서 책에 사용되는 한글의 운용 방법에 엄청난 변화가 일어나게 되었다. 이것은 훈민정음이 창제된 이후의 가장 큰 변화이며 한글 운용 방법의 큰 발전이라고 할 수 있다. 그 특징을 들면 다음과 같다. 편의상 종이책과 전자책의 경우를 구분하여 설명하도록 한다.

1) 종이책의 경우

(1) 다양한 글꼴의 사용
지금까지 종이책에서 사용하던 한글의 글꼴들은 그리 다양하지 못하였다. 그러나 컴퓨터의 문서작성기에서 사용되는 한글 글꼴이 증가하면서 종이책에서 한글 글꼴의 쓰임이 매우 다양하게 되었다. 글을 쓰는 사람이나 책을 편집하는 사람이 책의 내용을 가장 효과적으로 전달할 수 있는 글꼴을 선택할 수 있게 된 것이다. 한글 글꼴이 사용자에게 강요되던 시대에서 사용자가 선택할 수 있는 시대로 변화한 것이다.

(2) 다양한 색채의 한글 사용
지금까지 책은 대개 흰 종이 바탕에 검은색의 한글을 인쇄하여 사용해 왔다. 그러나 천연색 인쇄술이 발달하고, 컴퓨터에서 쉽게 활자의 색깔을 선택할 수 있게 되었으며, 또 컬러 프린터의 보급으로 누구나 글을 쓰면서 다양한 색깔의 글자로 출력할 수 있게 되었다. 한 책의 모든 글자 색깔을 바꾸기도 하고, 한 책의 부분부분 또는 한 면의 부분부분들의 색깔을 달리하여 표현할 수 있게 된 것이다.

(3) 한글의 크기를 다양하게 조정

활판이나 사진식자 시대에는 한글의 크기를 늘리고 줄이는 일이 수월하지 않았었다. 그러나 컴퓨터로 조판하는 경우에는 글씨의 높이와 장평 또는 자간을 자유롭게 조절할 수 있어서 한글의 크기를 다양하게 조정할 수 있게 되었다.

2) 전자책의 경우

전자책을 간행하는 경우는 멀티미디어 시대의 특징을 모두 반영하게 된다. 그리하여 앞의 종이책에서 특징화되었던 한글의 특징은 물론 다음과 같은 특징들이 나오게 되었다.

(1) 한글에 다양한 구별 기호 사용

한글에 덧붙여서 쓰는 각종의 구별 기호가 사용되는 특징을 가지고 있는데, 이것은 컴퓨터 프로그램의 발달에 기인한다. 예컨대, 한글 글자의 상하좌우에 동그라미 등의 다양한 기호를 덧붙여서 표현하는 것이다.

(2) 음성에 따라 문자의 변화가 있다.

음악이나 발음에 따라 자막으로 처리된 한글의 글자 모양에 변화를 주는 방법으로서 한글 글자를 화면상에서 그 문자를 발음하는 시간에 맞추어 글자의 모양이나 속성에 변화를 주는 것이다. 오늘날 TV에서 흔히 사용하는 방법이다.

(3) 문자의 크기와 성격이 수시로 변화한다.

표현하고자 하는 의지에 따라 화면에 쓰인 한글을 수시로 그 크기나 글꼴을 변경시킬 수 있게 되었다.

(4) 그림 위에 글자를 쓰는 방법의 다양화

정보화 시대 이전에는 사진이나 그림 등에 별도의 한글을 써 넣는 일이 자유롭지 못하였었다. 그러나 컴퓨터 프로그램의 발달로 이것이 가능해졌을 뿐만 아니라 동화상에서까지도 한글 처리가 가능해졌다.

9. 정보화 시대의 한글 글꼴의 개발

정보화 시대는 급속도로 인터넷 시대로 달려 가고 있다. 이러한 시대에 한글 글꼴의 개발은 어떠한 방향으로 이루어져야 할 것인가?

(1) 다양한 글꼴을 선택할 수 있도록 개발되어야 한다

이전 시대에는 글자를 직접 썼었기 때문에 그 한글에는 그 글씨를 쓴 사람의 개성이 잘 드러났었다. 그래서 글씨는 곧 그 사람이라는 말까지 나오게 되었다. 그러나 이제는 쓰는 시대가 아니고 오히려 컴퓨터의 자판을 두드려서 타자를 통하여 입력하는 시대이다. 그래서 자신의 개성적인 글씨가 실현될 수 없다. 이러한 상황에서 자신의 개성이 드러날 수 있도록 하는 방법은 컴퓨터상에 많은 한글 글꼴들을 등록시켜 놓고, 그 글을 입력하고 쓴 사람의 개성에 따라 선택할 수 있는 여지를 충분히 만들어 주는 일이라고 생각한다. 따라서 상당히 많은 한글 글꼴이 개발되어야 할 것이다.

(2) 한글 글꼴은 그 한글이 담을 내용과 걸맞아야 한다

책에 쓰인 정보와 전자 매체를 통해서 쓰인 정보는 그 특징이 각각 다른 것으로 보인다. 일반적으로 종이로 된 책에 담겨 있는 정보는 대체로 종합적이고 구조적이다. 따라서 학문적이고 체계적인 정보는 주로 종이책이 담당할 것이고 분석적이고 단편적이고 직관적인 지식과 정보는 전자미디어가 담당할 것으로 보인다. 특히 전자 미디어에서 다루는 정보는 검색이 빠른 것이 중

요한 특징이다. 그래서 종이책에 쓰이는 한글 글꼴과 전자책에 쓰일 한글 글꼴은 이러한 정보의 특성에 따라 달리 개발되어야 한다. 종이책에 쓰이는 한글 글꼴은 약간의 중후함이 그 종합적인 정보에 합당할 것이며, 전자 미디어나 인터넷, 그리고 휴대용 전화기에 나타나는 한글 글꼴은 매우 특징적이고 인상적이어야 할 것이다. 그래야만 정보를 오래 기억할 수 있게 될 것이다.

(3) 한글 글꼴은 생산과 유통과 소비단계를 고려하여 개발되어야 한다

정보는 생산과 유통과 소비의 단계를 거친다. 그러므로 한글 글꼴의 개발도 이와 연관시켜야 한다. 즉 글꼴의 개발은 생산 활동이다. 그래서 유통과 소비를 염두에 두고 글꼴의 개발은 이루어져야 한다. 소비 단계에서 그 글꼴을 소비할 사람이 누구이며, 그 소비를 통해 어떠한 정보를 얻을 수 있는가에 대한 면밀한 검토를 거쳐 글꼴 개발에 들어가야 할 것이다.

(4) 한글은 다른 표기 형식들과 조화가 되도록 개발되어야 한다

정보화 시대는 멀티미디어 시대이다. 따라서 한글은 그 하나만으로서의 특성과 속성만을 지닌 채 개발되어서는 안 된다. 한글과 함께 사용될 각종의 요소들을 고려하여 그것들과 조화를 이루며 사용될 수 있도록 개발되어야 한다. 그러기 위해서는 한글과 한자의 조화, 한글과 문장 기호의 조화, 한글의 글자와 바탕화면의 조화, 한글과 알파벳의 조화 등을 고려하면서 개발되어야 한다. 옛 문헌은 한글과 한자 그리고 문장 기호 등을 쓴 사람이 동일인이어서, 그것들의 조화가 잘 이루어지고 있지만, 최근의 글꼴 개발에는 이들이 각각 분업화되어 있어서 이것들이 함께 사용될 때에는 그 조화력을 잃어버리고 만다. 오늘날의 출판물에는 한글과 한자와 알파벳이 동시에 사용되는 경우가 많다. 그런데 아직도 한글 글꼴의 개발은 많이 되었지만, 한자나 알파벳의 글꼴 개발이 많이 이루어지지 않아서, 한글과 한자와 알파벳이 함께 쓰인 문장이나 제목 등이 서로 조화롭지 않게 보이는 때가 많다.

(5) 다양한 글꼴의 응용은 교과서부터 이루어져야 한다

한글 글꼴의 활용이 가장 활발해야 하는 곳은 아마도 가장 많은 부수를 간행하는 학교 교과서일 것으로 생각한다. 그러나 오늘날 우리나라의 교과서는 한글 글꼴의 이용에서 가장 뒤져 있는 형편이다. 그래서 글꼴의 변화를 가장 늦게 수용하는 출판물은 교과서이다. 교과서가 가장 보수적인 것이다. 우리나라의 각종 초·중·고등학교 교과서에는 아직도 다양한 한글 글꼴을 수용하지 않고 있다. 교과서에 다양한 한글 글꼴을 원용하고 운용한다면 새로운 한글 글꼴이 개발되고 사용되는데 커다란 힘을 얻을 것으로 생각한다.

(6) 한글의 장점을 살려서 한글 글꼴이 개발되어야 한다

한글이 지니고 있는 장점을 최대한으로 살려서 한글 글꼴이 개발되어야 할 것이다. 한글은 다른 문자에 대하여 많은 장점을 지니고 있다. 우리가 '한글은 배우기 쉽다'고 하는데, 이 점이야말로 한글이 지니고 있는 최대의 장점일 것이다. 한글을 배우기 쉽다는 것은 한글의 어떠한 특성에 말미암은 것일까? 한글 자형이 단순하고, 가로쓰기와 세로쓰기가 자유로우며, 한글의 선형들이나 자모의 조합이 매우 규칙적이다. 또한 각 자모가 한 음절글자 속에서 차지하는 공간적 위치도 매우 규칙적으로 배분된다는 특성이 그러한 것으로 보인다. 한글은 다른 외국 문자들에 비해 선형線形이 단순하여, 그것을 배우는 사람에게 기억을 쉽게 해 준다. 우리가 주로 많이 알고 있는 알파벳이나 한자나 일본의 가나 등과 비교하여 보면 쉽게 수긍할 수 있을 것이다. 따라서 앞으로 개발될 한글 글꼴은 한글의 이러한 중요한 장점을 최대한으로 살리는 방향으로 이루어져야 한다.

(7) 한글 글꼴의 용법을 특징화할 수 있도록 개발되어야 한다

한글 글꼴의 개발에서 글꼴의 용법을 특징화하는 일이 중요하다. 우리나라에서는 최근에 들어 많은 글꼴들이 개발되어, 이의 활용이 빈번하다. 그러나

그 글꼴이 어떠한 글에서 최대의 효용가치를 가지는지에 대해서는 글꼴 개발자도 인식하지 못하는 경우가 많은 것으로 보인다. 어느 글꼴이 어떠한 글에 사용되면 효과적인가를 설명하는 일이 중요하다. 왜냐하면 일반인들은 그 글꼴의 특징을 안다고 하여 그것을 필요한 글에 이용하기가 어렵기 때문이다. 따라서 각 글꼴을 개발하는 사람들이나 개발회사는 새로운 글꼴을 개발하여 그것이 어떠한 글에 쓰이면 효과가 있는지를 소개해야 할 것이다.

(8) 한 벌의 조화로운 스타일을 만들어 개발해야 한다

한글 글꼴의 조화로운 사용을 위해 글꼴의 한 벌을 마련해 주는 일이 중요하다. 컴퓨터의 문서작성기에는 글꼴을 등록하여 놓고 각자 자유롭게 글꼴을 선택하여 쓸 수 있도록 하여 놓았다. 그래서 글을 쓰는 사람이나, 편집하는 사람들은 각자가 좋아하는 글꼴의 스타일을 만들어 사용하고 있다. 조화로운 이러한 스타일을 만들어 문서작성기에 장착시켜 주는 일이 필요하다. 예를 들면 한글 문서작성기에는 머리말, 본문, 각주, 인용, 표, 제목, 참고문헌 등으로 구분하여 놓고 거기에 사용될 글꼴을 정해서 하나의 스타일로 지정하도록 되어 있다. 그런데 하나의 스타일로 지정되어 있는 것들을 보면, 글 전체의 조화를 고려하여 선택된 것 같지는 않다. 물론 그 글에 쓰인 문서형식에 따라 스타일을 지정하도록 할 것이 아니라 내용에 따라서도 글꼴을 지정하도록 제시해 주는 것이 더 바람직하다. 예컨대 논설문, 시, 소설, 편지 등등의 글의 성격에 따라 글꼴을 선택할 수 있는 여건을 마련해 주는 편이 바람직하다.

(9) 바탕체를 중심으로 개발되어야 한다

최근에 개발되는 한글 글꼴은 바탕체가 거의 없는 실정이다. 그 이유가 상업성이 없어서이겠지만, 그래도 가장 많이 활용되는 한글 글꼴을 배제한 채, 한글 글꼴이 개발되는 기현상은 사라져야 할 것이다.

(10) 그림과 소리와 색채가 조화되도록 개발되어야 한다

한글은 그림과 소리와 색채가 서로 조화되어야 한다. 정보화 시대의 특징은 멀티미디어 방식의 전달 방식이라는 점이다. 따라서 복합적인 전달 방식의 개발을 위해서는 소리와 그림과 색채들이 서로 잘 조화가 되는 글자를 이용해야 한다.

(11) 글꼴에 정감이 있도록 개발되어야 한다

한글은 개념 의미만이 아니라 글쓴이의 감정도 표현할 수 있도록 개발되어야 한다.

말과는 달리 문자나 개념적 의미만 전달하던 아날로그 시대에서 벗어나 문자도 정서적 가치를 전달할 수 있는 디지털 시대가 되었으므로 글이 지니고 있는 다양한 정서를 문자를 통해 전달할 수 있도록 하여야 한다. 그것은 문자의 서체를 통해 가능하다. 예컨대 김소월의 '진달래꽃'을 소위 돋움체로 기록하였다고 한다면, 그 글자는 '진달래꽃'의 시적 정서를 전달하는 데에 아무런 기능을 하지 못할 것이다. 오히려 아름다운 궁체를 이용해서 이 시를 표현한다면 '진달래꽃'의 감성를 전달하는 데 큰 도움을 줄 수 있다.

다양한 정서를 전달하기 위해서는 초등학교에서 고등학교까지 사용되는 모든 교과서에 단일한 글꼴을 쓰는 것을 지양하고 학생들에게 다양하고 아름다운 한글의 모습을 보이기 위해서라도 다양한 글꼴을 이용하여 편집하는 것이 필요하다.

10. 맺음말

정보화 시대의 한글 글꼴을 어떻게 개발할 것인가를 연구하기 위해서는 한글 글꼴에 대한 예술적인 접근 이전에 과학적, 학문적 접근이 이루어져야 한

다. 학문적으로 접근하기 위해서는 우선 한글 글꼴에 대한 역사적인 검토가 필요하다. 지금까지 훈민정음 창제 이후 반세기 동안 사용되어 온 한글의 글꼴을 면밀히 조사·검토해 보고, 이를 바탕으로 하여 지금까지 개발된 한글 글꼴들에 대해 검토할 필요가 있다. 뿐만 아니라 21세기 미래에 한글의 기능이 어떻게 변화할 것인가에 대한 심도 있는 연구를 통해 어떠한 한글 글꼴이 어문생활에 어떠한 도움이 될 수 있는가를 예측해 두고 여기에 대비하는 자세도 필요하다.

〈2000년 12월 12일, 글꼴 2000(한국글꼴개발원), pp.87-125〉

제4장

한국의 종교와 한글 서체

1. 시작하는 말

한국의 한글 서체는 19세기 말(1883)에 도입된 연활자로 인하여 대전환기를 맞게 된다.

연활자의 도입 이전에 간행된 한글 문헌들은 주로 목판본, 금속활자본, 목활자본, 석인본이었다. 물론 필사본도 많이 전한다. 이들 문헌에 쓰인 한글은 그 문헌의 성격과 그 문헌을 읽을 독자층에 따라 서체를 달리 하였다. 그래서 문헌마다 그 성격에 따라 한글 서체가 달랐다. 문헌의 판하를 쓴 사람이 각각 달랐기 때문이다. 이러한 현상은 오늘날의 연활자본이나 컴퓨터 조판에 의한 문헌처럼 모든 문헌의 서체가 거의 유사한 것과는 전혀 다른 양상이었다.

한국에 연활자가 도입되면서 한글 서체는 문헌의 성격이나 독자층과는 상관없이 글의 형식(본문이나 제목 등)에 따라 구별되어 사용되게 되었다. 그 결과로 본문에 쓰이는 한글 서체는 속독력이 있는 바탕체(명조체나 신명조체)로, 그리고 제목에 쓰이는 서체는 변별력이 높은 제목체(고딕체)로 쓰이게 되었다. 이것은 연활자가 등장하기 이전의 한글 문헌들이 글의 형식에 관계없이 모두 동일한 서체로 사용된 것과 대조적이다.

한글 서체가 글의 성격 또는 독자층에 따라 선택되었던 것이 문헌의 형식에 따라 한글 서체가 선택된 것으로 변화한 것은 연활자의 영향이 분명하다. 이러한 영향은 한글 서체에 대한 명칭에도 영향을 주어서 이전의 고문헌의 한글에 대해서는 '서체'라는 용어를 쓰는 반면에, 연활자의 한글에 대해서는 '글꼴'이라는 용어를 사용하고 있다.

이러한 한글 서체의 큰 변화는 필자가 독자에게 전달하려는 내용에도 변화를 주었다고 생각한다. 연활자 이전의 문헌들은 개념적 의미를 전달할 뿐만 아니라 동시에 서체를 달리함으로써 그 내용 속에 내포되어 있는 정서적 의미도 전달하려고 하였다. 그러나 연활자의 도입 이후에는 단지 개념적 의미만을 어떻게 하면 빠르고 정확하게 대량으로 전달할 수 있는가에만 초점을 맞추

고 있을 뿐이다. 물론 이러한 문제들을 극복하기 위해 연활자의 도입 이후 1세기가 지난 오늘날에는 본문에 쓰일 한글 서체에 쓰기체(정자체, 흘림체), 궁체(정자체, 흘림체) 등을 개발하여 쓰고 있지만 문헌 출판에 이들이 본문으로 쓰인 예는 거의 발견되지 않는다.

이 글은 연활자가 등장하기 이전의 한국의 한글 문헌의 간행 또는 필사에서 문헌의 성격과 독자층에 따라 어떠한 서체가 사용되었는가를 밝히는 작업 중의 한 부분이다. 특히 문헌의 범위를 종교 관련 문헌에 국한시켜 각 종교의 성격에 따라 한글 서체의 선택이 어떻게 이루어졌는가를 살펴보려고 한다. 이러한 현상을 밝혀서 앞으로 한글 서체 개발의 방향에 대해 생각하는 기회를 갖고자 한다.

2. 훈민정음 창제 당시의 한글 서체

한글은 주지하는 바와 같이 선(직선)과 점과 원으로 이루어진 문자이다. 자음 글자는 선(직선)과 원으로, 모음 글자는 선(직선)과 점으로 이루어져 있다. 훈민정음 창제 당시의 자음과 모음의 모습을 보이면 다음과 같다. 이것을 보이는 이유는 그 서체들이 어떻게 변화하였는가를 비교하여 볼 수 있게 하기 위해서이다.

○ 자음 글자 (직선과 원)

ㄱ	ㄱ	ㅂ	ㅂ	ㅋ	ㅋ	ㅿ	ㅿ	ㅃ	ㅃ
ㄴ	ㄴ	ㅅ	ㅅ	ㅌ	ㅌ	ㆆ	ㅎ	ㅆ	ㅆ

○ 모음 글자 (직선과 점)

○ 자음과 모음이 결합된 음절 문자 (직선과 점과 원)

3. 한글 서체의 역사적 변화

한글 서체의 역사적 변화는 자연적 변화와 인위적 변화의 두 가지 측면에서 검토해 볼 수 있다. 한글 서체의 초기의 변화는 자연적인 변화이지만, 후대의 변화는 인위적 변화이었다.

한글 서체 초기의 변화는 한글을 붓으로 쓰는 과정에서 붓을 운용할 때의 편의성에 의해 이루어진 것이기 때문에 자연적인 변화라고 할 수 있다. 한글의 점과 선과 원을 붓으로 어떻게 쓰는가에 따라 변화가 일어난 것이다. 이 경우에는 한글은 의사전달의 개념적 의미를 정확히 전달하는 면에 초점이 맞추어져 있었다. 후술할 훈민정음언해본체가 그러한 서체라고 할 수 있다.

후대의 인위적인 변화는 의사전달의 개념적 의미를 전달함과 동시에 한글을 예술적 관점에서 아름답게 쓰려고 하는 과정에서 발생하게 된다. 궁체가 그러한 서체이다.

또 하나의 역사적 변화는 필사자가 자유롭게 쓰는 과정에서 발생한 서체이다. 이 서체는 초기에는 대체로 서예 교육을 받지 않은 사람들에 의해 쓰인 것인데, 글자와 글자가 균형이 맞지 않는 것처럼 보이는 서체이다. 민체가 그것인데 자연적 변화라고 할 수 있다.

4. 한글 서체의 분류

이러한 변화에 따라 한글 서체는 대체로 4가지로 구분된다.

하나는 훈민정음 창제 당시의 한글 서체이다. 이 서체는 초기의 훈민정음의 서체를 보이는『훈민정음 해례본』의 이름을 따서 '훈민정음해례본체'라고 한다. 한글 서예계 일부에서는 '판본체'라는 용어로 사용하고 있다. 이 훈민정음해례본체는 변별력이 뛰어난 서체여서 오늘날의 서체로 말한다면 제목체

또는 고딕체라고 할 수 있다.

또 하나의 서체는 훈민정음해례본체의 형태는 유지하되, 붓으로 쓰는 과정에서 자연적으로 선과 점과 원에 변화를 일으킨 서체이다. 이 서체는 대체로 변별력과 속독력을 동시에 유지하고 있는 서체라고 할 수 있어서 오늘날의 바탕체에 속하는 서체라고 할 수 있다. 훈민정음언해본체라고 한다.

또 하나는 서예 교육을 받지 않은 사람들에 의해서 쓰인 자유분방한 서체이다. 그것을 민체라고 한다.

또 하나는 인위적으로 개발하여 만든 서체이다. 주로 궁중에서 사용하였던 것인데, 한글의 직선을 최대한 곡선화시켜서 쓴 서체이다. 궁중에서 주로 사용해 왔기 때문에 궁체라고 한다.

위와 같은 한글 서체의 변화로 한글 서체는 다음과 같은 네 가지로 분류된다.

① 훈민정음해례본체
② 훈민정음언해본체
③ 궁체
④ 민체

이 서체들의 특징을 간략히 소개하면 다음과 같다.

1) 훈민정음해례본체

세종이 훈민정음을 창제하고 그 글자를 설명하기 위하여 만든 책이 『훈민정음 해례본』이다. 이 문헌에 보이는 한글은 붓으로 쓴 것이라기보다는 붓으로 그린 것이라고 할 수 있다. 이 서체의 특징은 다음과 같다.

(1) 모든 자모는 '선(직선), 점, 원' 으로 이루어진다. 그러나 변형된 훈민정음

해례본체에서는 점이 선으로 바뀌었다. 점으로부터 바뀐 선은 그 길이가 매우 짧다. 훈민정음언해본체에서는 그 길이가 길어져서 해례본체와 언해본체를 구별하는 기준의 하나이기도 하다.

『월인석보』 『논어언해』
(1590)

(2) 모든 자모와 자모 사이는 떨어져 있다.

(3) 한 자모 안에 보이는 하나 이상의 선의 길이는 모두 동일하지만(ㄱ ㄴ ㅁ ㅅ ㅈ 등처럼), ㄷ ㄹ ㅂ ㅇ ㅊ ㅌ ㅍ ㅎ의 세로선의 길이는 가로선의 길이에 비해 가로선 길이의 반 정도로 짧아진다.

(4) 가획할 때에는 선이 다른 선과 붙게 되지만, 조합을 할 경우에는 두 자모가 각각 독립해 있어서 분리되어 있다. 모음의 경우에 모든 선과 점이 붙어 있지 않은 것은 가획이 아니라 조합이기 때문이다.

(5) 선의 굵기가 굵다. 훈민정음언해본체와의 구별점이기도 하다.

(6) 모든 음절글자가 정사각형 안에 들어가고 각 자모들은 그 정사각형에서 일정한 공간적 위치를 차지한다.

이와 같은 자모와 음절의 모습을 갖추게 된 것은 훈민정음의 제자 원리에 의한 것이다.

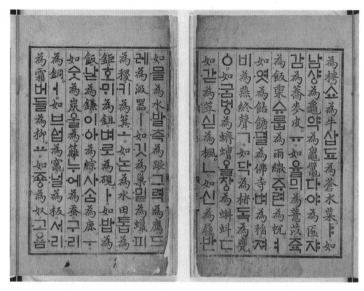

『훈민정음 해례본』(1446)

『동국정운』(1447)

2) 훈민정음언해본체

『훈민정음 언해본』에 쓰인 서체이다. 가장 많이 사용된 서체인데 주로 관청에서 간행한 문헌에 많이 사용되었다. 변별력과 속독력을 동시에 지니는 서체이다. 이 서체의 일반적인 특징은 다음과 같다.

① 선의 시작과 끝에 세리프의 변화가 있다.
② 선의 유연성이 있어서 부드러워서 강직하지 않다.

『시경언해』(1613)

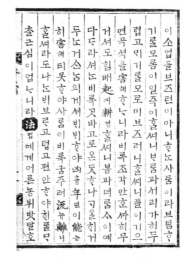

『경민편언해』(1661)

3) 궁체

한글 서체의 변형의 극치는 궁체이다. 서체의 변화나 새로운 서체의 창조는 글씨의 형태를 변화시키거나 창조하는 것인데, 선(또는 획)과 점의 배열과 글자들의 구조적이고 예술적인 구도로 되어 있다.

궁체의 특징은 다음과 같다.

①모든 직선이 곡선화되었다.

②획의 굵기가 다른 글자와의 조화를 맞추기 위해 변화가 심하다.

③자음이 초성, 종성의 자리에 쓰일 때, 그 모양이 매우 다양하게 나타난다.

궁체는 직선과 원과 점으로만 되어 있는 한글의 모든 형태들을 최대한으로 곡선화한 것으로 보인다. 필사본들에는 이 궁체가 붓이라는 도구에 의해 쓰일 수 있었지만, 이것이 목판본이거나 활자본일 경우에는 그것을 새기는 데 어려움이 많아서 궁체는 이러한 판본으로는 출판된 적이 많지 않다. 이렇게 궁체로 판본이 등장한 시기는 대개 19세기 중기 이후부터 19세기 말까지였다.

『경석자지문』(1882)

『제마무전』(홍수동중간)

94

4) 민체

민체는 궁체에 대립시켜 만든 용어다. 백성들이 정제되지 않은 자유로운 글씨를 썼다는 의미이다. 민체의 이러한 특징으로 민체를 한글 서체의 분류 속에 포함시키는가에 대한 논란이 있어 왔지만, 정제되어 있지 않은 글씨 속에서도 균형성과 통일성이 있는 아름다움을 찾을 수 있다고 인정하여 오늘날에는 대부분 이 민체를 인정하고 있는 편이다.

그러나 가끔 '훈민정음언해본체'와 '민체'의 구분에 대해 그 구분점이 없어서 '민체'의 존재를 부정하는 주장도 있다. 그러나 이 두 한글 서체는 그 특징에 차이가 있다.

(1) 훈민정음언해본체는 주로 중앙에서 간행되었거나 관에서 간행된 문헌에서 보이는 한글 서체이다. 중앙에서 간행되었거나 관청에서 간행된 문헌은 문자의 속독력보다는 문자의 변별력에 중점을 두어서 쓰인 서체이다. 따라서 관청에서 간행된 대부분의 한글 문헌은 주로 훈민정음언해본체라고 할 수 있다.

(2) 훈민정음언해본체에 비해 민체는 주로 지방에서 간행된 문헌에서부터 출발한다고 할 수 있다. 대표적인 것이 완판본 고소설이라고 할 수 있다.

(3) 글자와 글자와의 간격이 일정하지 않으며, 글자의 크기들도 일정하지 않다.

(4) 중심선이 일정하지 않다.

민체로 보이는 최초의 자료는 16세기의 언간으로 보인다. 그리고 상당수의

필사본들이 이 민체에 속한다고 할 수 있다.

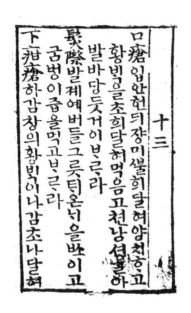
『백병구급신방』(19세기)

『연병지남』(1612)

이들 네 가지 서체가 역사적으로 변천해 온 과정을 표로 보이면 다음과 같다.

(■는 전성기를 표시)

	15세기			16세기			17세기			18세기			19세기		
	초	중	말	초	중	말	초	중	말	초	중	말	초	중	말
훈민정음 해례본체		■■													
훈민정음 언해본체	▬▬			▬▬			▬▬			■■			▬▬		
궁체						▬▬			▬▬				▬▬	■■	
민체					▬▬				▬▬						

5. 한국의 종교

한국에서는 다양한 종교가 시대에 따라 변천해 왔다. 대체로 불교, 유교, 기독교, 도교, 동학 등이 그것들인데, 성행했던 시대가 각각 다르다.

불교의 성행기는 고려시대였지만, 아직도 한국에서 그 신도가 가장 많은 종교이다. 유교도 조선시대를 풍미했던 종교이지만 그 흐름은 현대까지도 이어져 오고 있다. 도교는 도입된지는 오래되었지만, 그 문헌들이 간행되었던 시기는 매우 짧아서 19세기 말에서 20세기 초에 반짝 그 세력을 지니고 있었다. 동학은 19세기 말, 20세기 초에 한국에서 발생하고 일부 지방에서 성행했지만 지금은 흔적도 보이지 않을 정도이다. 기독교는 19세기 중기에 도입되어 오늘날 한국의 중요한 종교로 자리 잡고 있다.

이 글에서는 한국의 종교 관련 문헌의 한글 서체의 특성에 관해 논의하는 것이어서 각 종교의 발생과 흥망성쇠에 관한 논의보다는 종교 관련 한글 문헌의 간행에 관한 논의에 초점을 맞출 것이다.

6. 종교 관련 한글 문헌

각 종교에서는 교리를 사람들에게 전파하기 위하여 각종 한글 문헌을 남겼는데, 각 종교별로 남긴 문헌을 살펴보면 다음과 같다.

1) 불교

한글로 쓰인 불교 서적이 간행된 것은 훈민정음이 창제된 직후부터였다. 훈민정음을 창제한 세종이 독실한 불교 신자이었기 때문에 불경을 처음으로 언해하여 간행하였다. 그 이후 오늘날까지도 불경은 계속 간행되어 왔다. 그

목록을 보이면 다음과 같다. 괄호 안의 여러 연대는 그해에 문헌이 간행된 것을 의미한다.

- 관세음보살영험약초觀世音菩薩靈驗略抄(1712, 1716, 1721, 1762)
- 관세음보살보문품언해觀世音菩薩普門品諺解(1697)
- 관음보살주경언해觀音菩薩呪經諺解(1857)
- 권념요록勸念要錄(1637)
- 권선곡勸善曲(1794)
- 금강경삼가해金剛經三家解(1482)
- 금강경언해金剛經諺解(1464)
- 금강반야바라밀경언해金剛般若波羅密經諺解(1796)
- 남명집언해南明集諺解(1482)
- 염불보권문念佛普勸文(1704, 1764, 1765, 1776, 1787)
- 염불작법念佛作法(1631)
- 대방광불화엄경보현행원품大方廣佛華嚴經普賢行願品(1742)
- 대비심다라니大悲心陀羅尼(1728, 1762)
- 능엄경언해楞嚴經諺解(목판본)(1462)
- 능엄경언해楞嚴經諺解(활자본)(1461)
- 임종정념결臨終正念訣(1741, 1748)
- 목우자수심결언해牧牛子修心訣諺解(1467, 1799)
- 몽산화상법어약록언해蒙山和尙法語略錄諺解(1460, 1517)
- 묘법연화경언해妙法蓮華經諺解(권1~7)(1623, 1764, 1799, 1822)
- 반야심경언해般若心經諺解(1553, 1464)
- 법화경언해法華經諺解(1463)
- 보권염불문普勸念佛文(1741)
- 보현행원품普賢行願品(1630, 1760)

· 부모효양문父母孝養文(1741)

· 불가일용시묵언작법佛家日用時默言作法(1882)

· 불설광본대세경佛說廣本大歲經(1635, 1657)

· 불설대보부모은중경언해佛說大報父母恩重經諺解(1553, 1618, 1625, 1658, 1668, 1676, 1680, 1686, 1687, 1688, 1689, 1705, 1716, 1717, 1720, 1731, 1794, 1796, 1801, 1806, 1856)

· 불실삼경佛說三經(1898)

· 불설십이마하반야바라밀다경佛說十二摩訶般若波羅密多經(1797)

· 불설아미타경언해佛說阿彌陀經諺解(1636, 1648, 1702, 1741, 1753, 1759, 1799, 1871, 1881, 1883, 1898)

· 불설지심다라니경佛說地心陀羅尼經(1657)

· 불설천지팔양신주경佛說天地八陽神呪經(1657, 1670, 1769, 1795, 1861)

· 불설천지팔양신주경(음역본)(1831)

· 불정심경언해佛頂心經諺解(1485, 1631)

· 불정심관세음보살대다라니경佛頂心觀世音菩薩大陀羅尼經(1644)

· 사법어언해四法語諺解(1467, 1517)

· 삼문직지三門直指(1769)

· 선종영가집언해禪宗永嘉集諺解(1464, 1520)

· 성관자재구수육자선정聖觀自在求修六字禪定(1621, 1560)

· 승가일용식시묵언작법僧家日用食時默言作法(1666, 1696)

· 십현담요해언해十玄譚要解諺解(1548)

· 아미타경언해阿彌陀經諺解(목판본)(1464)

· 아미타경언해阿彌陀經諺解(활자본)(1464)

· 언히뉵조대ᄉ법보단경(1844)

· 영험약초靈驗略抄(1485)

· 오대산상원사중창권선문五臺山上院寺重創勸善文(1464)

· 오대진언五大眞言(한글판)(1476, 1485, 1634, 1682)

· 왕랑반혼전王郎返魂傳(1753)

· 원각경언해圓覺經諺解(1465)

· 월인석보月印釋譜(1459)

· 월인천강지곡月印千江之曲(1447)

· 육조법보단경언해六祖法寶壇經諺解(1496)

· 음역지장경音譯地藏經(1791)

· 일용작법日用作法(1869)

· 전설인과곡奠說因果曲(1796)

· 중간진언집重刊眞言集(1777)

· 지경영험전持經靈驗傳(1795)

· 지장경언해地藏經諺解(1762, 1765, 1879)

· 진언권공眞言勸供, 삼단시식문三壇施食文(1496)

· 진언요초眞言要抄(1797)

· 진언집眞言集(1658, 1688, 1800)

· 천수경千手經(1658, 1857)

불교 관련 한글 문헌 간행의 특징을 보이면 다음과 같다.

① 시대적으로 다양하게 분포되어 있다.

② 지역별로 다양한 문헌이 간행되었다,

③ 한 문헌이 여러 번 중간된 것들도 상당수 있다. 『불설대보부모은중경』이 대
　표적이다.

④ 금속활자본, 목판본, 필사본 등 다양한 방법으로 간행되었다.

2) 유교

유교 관련 한글 문헌의 목록을 보이면 다음과 같다.

- 경서정음經書正音(1735)
- 논어율곡선생언해論語栗谷先生諺解(1749)
- 논어언해論語諺解(1612, 1631, 1870)
- 대학율곡선생언해大學栗谷先生諺解(1749)
- 대학언해大學諺解(1590, 1611, 1631, 1695, 1820, 1828, 1862, 1870)
- 논어언해論語諺解(1590, 1820, 1822, 1862)
- 맹자율곡선생언해孟子栗谷先生諺解(1749)
- 맹자언해孟子諺解(1590, 1612, 1631, 1693, 1820, 1824)
- 번역소학飜譯小學(1518)
- 삼경사서석의三經四書釋義(1609)
- 서전언해書傳諺解(1695, 1820, 1826, 1862)
- 소학언해小學諺解(1587, 1668)
- 소학제가집주小學諸家集註(1744)
- 시경언해詩經諺解(1613, 1695, 1820, 1828, 1862)
- 어제소학언해御製小學諺解(1744)
- 주역언해周易諺解(1606, 1695, 1820, 1826, 1830, 1862, 1870)
- 중용율곡선생언해中庸栗谷先生諺解(1749)
- 중용언해中庸諺解(1590, 1612, 1631, 1684, 1693, 1695, 1820, 1828, 1862, 1870)
- 효경언해孝經諺解(1590, 1666, 1863)

유교 관련 한글 문헌 간행의 특징을 들면 다음과 같다,

① 간행된 문헌의 종류가 다양하지 않다. 대개 칠서언해에 국한된다.

② 한 문헌이 계속 간행되었다. 그래서 한 문헌이 지역적으로 널리 분포되어 있
는 경우도 있다. 대학언해가 대표적이다.

③ 시기적으로 조선 전기부터 후기까지 분포되어 있다.

3) 도교

도교 관련 한글 문헌의 간행 목록을 보이면 다음과 같다.

· 경석자지문敬惜字紙文(1882)

· 경신록언석敬信錄諺釋(1796, 1880)

· 공과격功過格(1877)

· 과화존신過化存神(1880, 1893)

· 관성제군명성경언해關聖帝君明聖經諺解(1883)

· 관성제군오륜경關聖帝君五倫經(1884)

· 남궁계적南宮桂籍(1876)

· 삼성훈경三聖訓經(1880)

· 조군영적지竈君靈蹟誌(1881)

· 태상감응편도설언해太上感應篇圖說諺解(1852, 1880)

도교 관련 문헌 간행의 특징을 보이면 다음과 같다.

① 간행된 문헌의 종류가 많지 않다.

② 18세기 말부터 20세기 초까지의 문헌만 현존한다.

③ 지역적인 분포가 넓지 않다.

4) 동학

동학 관련 한글 문헌의 목록을 보이면 다음과 같다.

- 검결劍訣(1861)
- 교훈가敎訓歌(1860)
- 궁을가(1932)
- 궁을십승가(1932)
- 권농가(1932)
- 권학가勸學歌(1862)
- 논학가(1932)
- 도덕가道德歌(1863)
- 도수사道修詞(1861)
- 몽각허중유실가(1932)
- 몽중노소문답가夢中老少問答歌(1861)
- 상화대명가(1932)
- 수기직분가(1932)
- 수덕활인경세가(1929)
- 시경가(1932)
- 안심가安心歌(1860)
- 안심치덕가(1932)
- 용담가龍潭歌(1860)
- 용담유사龍潭遺詞(1861, 1893)
- 인선수덕가(1932)
- 흥비가興比歌(1863)

동학 관련 한글 문헌 간행의 특징은 다음과 같다.

①문헌이 다양하지 않고 문헌들의 종류는 여러 가지이지만 어느 경우에는 분권으로, 어느 경우에는 합본으로 간행되어 대체로 한 종류의 문헌으로 간주된다.
②지역적으로 매우 제한되어 있다. 대부분 경북 상주에서 간행되었다.

5) 기독교

기독교 관련 한글 문헌은 매우 많지만, 대부분 연활자본으로 간행된 것이어서 목판본 등은 그리 많지 않다.

· 령세대의領洗大義(1864, 1898)
· 령세문답1883년(1887)
· 마태복음(1883, 1885, 1886, 1895, 1896, 1898)
· 성찰기략省察記略(1864)
· 성경직해광익聖經直解廣益(1866)
· 성교절요聖敎切要(1864)
· 신명초행神命初行(1864, 1882, 1883, 1891)
· 예수성교누가복음젼셔J. Ross(1882)
· 예수성교요안복음젼셔J. Ross(1882)
· 주교요지主敎要旨(1864, 1885, 1897)
· 쥬년첨례광익(1865, 1884, 1899)
· 천당직로天堂直路(1864)
· 천주성교공과天主聖敎功課(2판)(1878, 1881, 1886, 1895)
· 천주성교예규天主聖敎禮規(1865)

· 회죄직지悔罪直指(1864, 1882)

기독교 관련 한글 문헌 간행의 특징은 다음과 같다.

① 종류는 많으나 대부분 연활자본이다. 연활자본은 대체로 1883년부터 간행
되기 시작하는 것으로 보인다.
② 19세기 밀에서 20세기 초에 한성되어 분포되어 있다.
③ 지역별로 간행된 적이 없다. 외국에서 간행된 것들도 상당수다.
④ 중간된 문헌들도 동일한 판으로 거듭 간행된 것이어서 중간본이라기보다
중쇄본의 개념으로 보는 편이 낫다.

다음에 훈민정음이 창제된 이후에 각 종교 관련 한글 문헌이 간행된 역사적
흐름을 대략적으로 보이면 다음과 같다(■는 많이 간행된 때를 말함).

	15세기			16세기			17세기			18세기			19세기		
	초	중	말	초	중	말	초	중	말	초	중	말	초	중	말
불교	■▬			▬▬			▬▬			▬▬			▬▬		
유교					▬		▬▬			▬▬			▬▬		
도교													■ ■		
동학													▬		
기독교													▬■		

7. 종교 관련 한글 문헌의 한글 서체

1) 불교

훈민정음 창제 이후 가장 먼저 간행된 문헌은 불교 관련 한글 문헌이다. 훈

민정음을 창제한 세종이 독실한 불교 신자이었기 때문이다. 그래서 불교 관련 초기 문헌은 훈민정음 창제 당시의 서체와 가장 가까운 서체로 간행되었다.

훈민정음 창제 당시에 글자는 각 자모의 변별력에 중점을 두고 만들어서 각 자모들을 그려서 표현하였지만, 실제로 실용단계에서는 붓으로 쓰는 단계로 이어가면서 이루어진 것이다. 즉 '그리기'에서 '쓰기'가 되면서 일어난 변화이다.

'그리기'에서 '쓰기'로 변화하면서 일어난 가장 중요한 변화는 'ㆍ'의 변화이다. 이러한 변화를 처음 보이기 시작한 문헌은 불교 관련 한글 문헌이다.

훈민정음 창제 당시에는 모음에서 'ㆍ'가 'ㅣ'나 'ㅡ'와 결합할 때에도 둥근 점으로 되어 있지만, 붓으로 쓰면서 'ㆍ'가 단독으로 사용될 때에만 동그란 점으로 남아 있고, 'ㅣ'와 'ㅡ'와 결합될 때에는 이미 선으로 변화하고 있다.

『훈민정음 → 『석보상절』
해례본』

그리고 이 'ㆍ'가 동그란 점에서 아래로 내리쪽은 점으로 바꾸기 시작한 것은 불교 관련 문헌인 『월인석보』(1459) 때부터이다.

'듣'자의 변화를 보이면 다음과 같다.

『석보상절』 → 『월인석보』

즉 동그란 점으로 쓰던 '·'를 좌상左上에서 우하右下로 붓으로 찍어서 쓴 '·'
로 변화한 것이다.

이러한 서체의 변화는 모음 글자에서만 보이고 자음 글자에서는 변화가 거
의 보이지 않는다.

이러한 모음 글자의 변화는 한글의 서체에서 선과 점과 원으로 결합된 문자
에서 선과 원으로 되어 있는 문자로 변화를 가져 오게 되었다.

훈민정음의 두 번째 단계의 변화는 역시 불교 관련 한글 문헌에서 보인다.
1464년에 필사된 「오대산 상원사 중창권선문」이 그러한 예이다.

「오대산 상원사 중창권선문」(1464)

이것은 최초로 필사본에 나타난 현상이다. 그 변화 현상을 보이면 다음과
같다.

(1) 이 서체의 변화는 특히 가로선에서 특이하다. 가로선이 왼쪽에서 오른쪽으로 약간 비스듬히 위로 올라간 모습을 보인다.

우 리 업 표

(2) 'ㅍ'과 'ㅌ'의 위와 아래의 가로선의 길이가 동일했던 것인데, 아래의 가로선이 조금 더 길어진 모습을 보인다.

픅

(3) 'ㄷ'은 'ㄴ'에다가 위에 가로선을 가획한 것이었는데, 그것을 붓으로 쓰면서 위의 가로선을 먼저 긋고 'ㄴ'을 그 아래에 씀으로 해서 위의 가로선이 길어진 모습을 보인다.

반

훈민정음해례본체에서 훈민정음언해본체로 변한 서체의 변화도 자연적인 변화인데, 이 서체는 18세기 후반 이후에 판본에서는 매우 일반화된 『훈민정음 언해본』 서체였다. 이것은 곧 이 당시의 바탕체가 되었다고 할 수 있다.

불교 관련 문헌 중에서 궁체로 간행된 문헌은 20세기에 와서야 발견되지만 필사본으로는 그 이전부터 존재했었다.

『법화경언해』(필사본)

이것은 대체로 중앙에서 필사된 것으로 추정된다. 왜냐하면 궁체는 궁중에서 주로 쓰이다가 민간에게도 쓰이긴 했지만 주로 중앙에서 간행된 문헌에만 보이던 서체였다. 궁체가 지방으로 확산된 모습은 19세기 말의 안성판(경기도)에 유일하게 보이는데, 그것도 고소설에서만 보였다.

한글 서예계에서 궁체가 지방까지 확산된 것은 1900년대 후반이다. 오늘날 한글 서예가 발달했다고 하는 전북 전주 지역이나 경북 대구 지역에 궁체가 널리 확산된 것은 1980년대 이후로 보인다.

불교 관련 문헌에서 민체가 보이는 것은 대부분 지방판에서 보인다. 특히 지방 사찰에서 간행된 문헌에서 보인다.

『소미타』(보림사판)

　이러한 여러 가지 상황으로 보아서 불교 관련 한글 문헌만을 검토하여도 한글 서체사를 기술할 수 있을 정도로 다양한 한글 서체를 사용하였다.

　불교 관련 한글 문헌에 쓰인 한글 서체는 훈민정음해례본체, 훈민정음언해본체, 궁체, 민체가 다 사용되고 있다.

　불교 관련 한글 문헌이 이러한 다양한 서체를 사용할 수 있었던 것은 몇 가지 이유가 있었기 때문이다.

　첫째 불교는 모든 계층의 사람과 연관된 종교라는 점이다. 그래서 하류층에서부터 상류층까지 다양한 독자층이 있었고, 이러한 다양한 독자층에 맞는 서체를 서용하여 문헌을 간행하였기 때문이다.

　둘째 불교 문헌의 독자층이 지방과 중앙(주로 서울)에 골고루 분포되어 있었던 데에 기인한다. 불교 관련 문헌은 관(官)에서 간행한 것은 15세기 중기의 간경도감판밖에 없다. 그 이후에는 전국의 사찰에서 간행하였다. 이것은 각 지방에 독자층이 골고루 분포되어 있었음을 의미한다. 그래서 지방별로 독특한 서체가 개발되었는데(예컨대 전주에서 간행된 완판본은 민체의 대표적인 서체로 알려져 있다), 이러한 이유로 다양한 서체를 보일 수 있었던 것으로 보인다.

셋째 불교 관련 한글 문헌은 시대적으로 골고루 분포되어 있어서 시대적으로 유행하였던 모든 서체를 보여 주고 있기 때문일 것이다. 이것이 특히 다른 종교 관련 문헌들과 대비되는 요소라고 생각한다.

넷째 현존하는 필사본 불경 문헌들은 대체로 정성들여 쓰인 것들이 많다. 이것은 불교에서 경문을 베끼는 사경과 경문을 읽는 독경의 전통이 있었기 때문이다.

2) 유교

유교 관계의 문헌들은 한 가지 서체에 집착해 왔다. 곧 훈민정음언해본체인데, 그것도 매우 격식이 있는 한글 서체만을 고집해 왔다. 그것은 곧 유교의 교리와 연관된다.

유교 관련 한글 문헌은 대체로 칠서언해(『논어언해』, 『맹자언해』, 『서전언해』, 『대학언해』, 『중용언해』, 『소학언해』, 『시경언해』)에 국한된다. 그런데 시대적으로 여러 번 중간되었음에도 불구하고 그 문헌의 원문이나 언해문들은 거의 바꾸지 않고 그대로 이어져 왔다. 이 칠서언해들은 개인이 간행한 적이 많지 않고 주로 관에서 간행하였기 때문인 것으로 보인다. 관官에서 간행하였기 때문에 매우 정연한 체재로 간행되었는데, 관에서 간행한 문헌들은 대부분 훈민정음언해본체로 간행하였었다.

그러나 이보다도 더 중요한 이유는 유교의 도덕과 규범을 깨뜨리지 않으려는 자세와 연관되어 있는 것으로 보인다. 예를 『대학언해』로 보이도록 한다.

『대학언해』는 중앙에서 그리고 각 지방의 관아에서도 간행해 왔다. 중앙판인 내각장판, 전주의 하경룡장판, 대구감영판, 함경감영판 등이 현존하고 있는데, 이들을 비교하여 보면 이러한 사실을 잘 알 수 있다.

경신신간 내각장판 1

경신신간 내각장판 2

경오중춘 하경룡장판 1

경오중춘 하경룡장판 2

무자신간 영영장판 1

무자신간 영영장판 2

임자계춘 영영중간판 1

임자계춘 영영중간판 2

무자계추함경감영판 1 　　　　　　무자계추함경감영판 2

　이러한 태도로 말미암아 유교 관련 문헌은 역사적으로 많은 문헌이 간행되었지만, 그 문헌은 대체로 유사한 판식을 사용하곤 하였다. 행자수에만 차이가 있을 뿐 표기법까지도 동일하게 하여 간행하였다. 또한 각 지방에서 간행된 문헌들은 그 지방의 독특한 서체를 따르기 마련인데, 유교 관련 책들은 각 지방에서 간행된 문헌의 한글 서체도 모두 동일하다고 할 수 있다.

　유교 관련 한글 문헌은 궁체나 민체로 쓰인 것들이 없다. 이것은 유교 경전과 깊은 연관이 있다. 다른 문헌들은 한글로만 쓰인 문헌이 많이 존재하지만, 유교 관련 문헌들은 반드시 그 원문인 한문과 언해문이 동시에 쓰여 있다. 한자의 궁체가 없었기 때문에 궁체를 쓸 수가 없었으며, 민체처럼 산만하다고 생각하는 서체는 사용하려고 하지 않은 것이다.

3) 도교

도교 관계 한글 문헌이 간행된 최초의 것은 1796년 간행의 경신록언석이다. 그리고 19세기 말에 다양한 한글 문헌들이 간행되었다. 그런데 대부분 일반 민간인들을 대상으로 간행되었기 때문에 훈민정음언해본체로 간행된 것이 대부분이지만, 가끔 궁체로 간행된 문헌들도 등장한다. 『태상감응편도설언해』와 『경석자지문』이 대표적이다.

『남궁계적』(1876)

『조군영적지』(1881)

『과화존신』(1880)

『경신록언석』(1796)

『태상감응편도설언해』(1852)

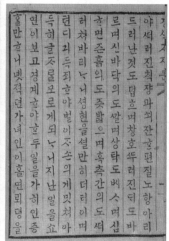

『경석자지문』(1882)

이처럼 도교 문헌에 훈민정음언해본체 이외의 궁체가 사용된 것은 매우 이례적이다. 그것은 다음과 같은 이유 때문이다.

궁체가 매우 유행하였던 시기에 도교 문헌이 간행되었던 데다가 도교가 상류 계급의 사람들에 의해 신봉되었기 때문일 것이다.

1876년에 5권 5책으로 간행한『관제성적도지關帝聖蹟圖誌』의 서문을 박규수朴珪壽가, 발跋은 김창희金昌熙가 썼다든가,『남궁계적』의 서문을 이건창李建昌이 썼다는 사실, 그리고 최성환崔瑆煥이『태상감응편도설언해』를 편찬한 사실은 그 당시에 도교가 매우 성행하였음을 말해 준다. 박규수(1807~1876), 김창희(1844~1890), 이건창(1852~1898), 최성환 등은 그 당시의 유명인이었기 때문이다. 심지어 왕과 왕비도 이 도교와 연관이 있어 보인다. 즉 도교 관련 문헌 중에 뒷부분에 고종과 명성왕후의 만수무강을 비는 글들이 있음이 그것을 증명한다.

『경신록언석』(1880년판) 마지막 장

 동학 관련 문헌에서 국한혼용문에서는 훈민정음언해본체를 사용한 것에 반해, 궁체는 한글 전용 문헌에서만 사용한 것도 우리의 관심을 끌게 한다.

 4) 동학

 동학 관련 한글 문헌에는 민체 이외의 다른 서체는 보이지 않는다. 동학이 발생하여 그 교리를 전파하려는 시기에는 훈민정음언해본체와 궁체가 일반화되어 있던 시대임에도 불구하고 이러한 서체가 보이지 않는 것에 의아해 할 수밖에 없다.

 동학은 1860년 경주 사람 최제우崔濟愚에 의해 창시된 신흥 종교로, 서구의 기독교를 서학이라고 하고 이에 대응하는 동양의 종교라는 뜻으로 동학이라고 칭한 것이다. 주로 시천주侍天主, 인내천人乃天의 사상을 근거로 하였는데, 반봉건적, 반외세적 농민 운동으로 번져 오늘날은 동학농민운동으로 일컫고 있다. 따라서 주된 동학교도는 농민들이어서. 한자 교육을 제대로 받지 못한

계층이었다. 동학 문헌의 주된 독자층이 농민이기 때문에 그 글은 한글 전용에다가 그 글에 쓰인 한글 서체는 민체를 사용한 것이다.

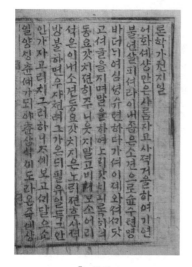

『논학가』

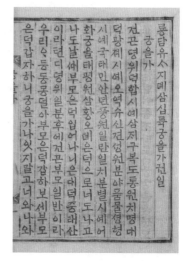

『궁을가』

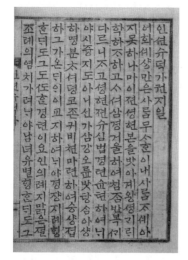

『인선수덕가』

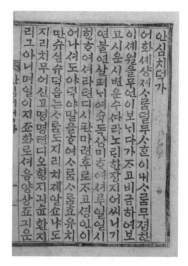

『안심치덕가』

5) 기독교

한국에 기독교가 전파될 때 한국에서 유행하였던 한글 서체는 궁체였다. 이 한글 궁체는 국한 혼용문에서는 사용될 수 없었다. 한자 궁체가 없어서 한자와 한글을 같이 쓰면 전혀 조화를 이룰 수 없었기 때문이다.

기독교가 한국에 들어와서 그 교리를 쓴 교리서, 즉 성경들이 간행되게 되었는데, 그 문헌들은 모두 한글 전용으로 되어 있다. 선교사들은 두 부류가 있었는데, 하나는 중국을 거쳐 한국에 들어온 선교사들과 미국에서 온 선교사들이다. 전자는 중국에서 한자를 배워서 한자를 알지만, 미국에서 직접 들어온 선교사들은 한자를 알지 못하였다. 그래서 미국 선교사들에게 한글 전용은 선택이 아니라 필연이었다. 한글을 사랑해서 한글 전용을 하였다는 인식은 잘못된 것이다.

한글 전용에다가 유행하였던 궁체가 결합된 것이 초기의 기독교 관련 한글 문헌이라고 할 수 있다.

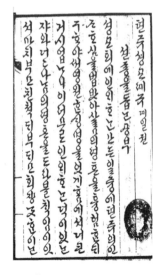

『천주성교예규』(1864)

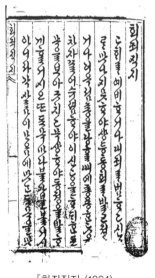

『회죄직지』(1864)

『성찰긔략』(1864)

『신명초행』(1864)

『성경직해광익』(필사본)

이러한 궁체로부터 시작한 기독교 문헌들은 주로 1864년도에 간행된 목판본에서 볼 수 있는데, 이것이 1880년도에 가면 연활자본으로 바뀐다. 그런데 이 연활자본도 궁체와 유사한 서체로 개발되었다. 그 예를 보이면 다음과 같다.

『영세대의』(1882)

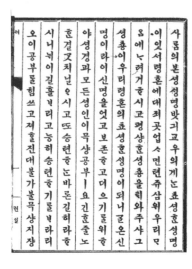

『신명초행』(1882)

『성교감략』(1883)

『영세문답』(1883)

이 연활자본들이 후대의 연활자의 바탕체를 마련하는 데 가장 큰 영향을 준 것으로 보인다.

8. 마무리

이상에서 논의된 결과를 표로 보이면 다음과 같다.

	훈민정음 해례본체	훈민정음 언해본체	궁체	민체
불교	○	○	○	○
유교		○		
도교		○	○	
동학				○
기독교			○	

불교 관련 한글 문헌이 다양한 서체를 사용할 수 있었던 것은 불교 경전의 독자층이 모든 계층의 사람이었다는 사실에 있는 것으로 해석된다. 각 독자층에 맞는 서체를 이용하여 책을 간행하였거나 필사하였기 때문이다. 또한 불교는 전국 모든 지역에 신자가 있어서 지역별로 특징 있는 모든 서체를 다수용하였기 때문일 것이다. 뿐만 아니라 그 문헌들이 시대적으로 골고루 분포되어 간행된 데에도 그 원인이 있을 수 있다.

유교 관계의 문헌들은 훈민정음언해본체의 한 가지 서체로만 간행되었다. 이것은 유교의 교리와 직결되는 것인데, 유교의 도덕과 규범을 깨뜨리지 않으려는 자세와 연관되어 있는 것으로 보인다.

도교 관련 한글 문헌의 한글 서체는 훈민정음언해본체와 궁체의 두 가지 서체가 사용되고 있다. 궁체가 사용된 것은 도교가 상류 계급의 사람들에 의해 신봉되었다는 데에서 찾는 것이 바람직하다. 특히 고종과 명성왕후와 밀접한

관계가 있는 것으로 보인다.

동학 관련 한글 문헌의 한글 서체가 민체로 한정되어 있는 이유는 그 독자층이 농민층이기 때문이다. 농민들이 내용을 쉽게 이해할 수 있게 하기 위해서 한글 전용에다가 민체를 사용한 것으로 보인다.

기독교가 초기에 궁체로만 쓰게 된 것은 기독교가 한국에 전파될 때, 한국에서 유행하였던 한글 서체가 궁체였기 때문이다. 그리고 기독교 문헌들이 한글 전용 문헌이라는 점도 크게 작용한 것으로 이해된다.

흥미로운 사실은 궁체는 한글 전용 문헌에만 사용되었다는 점이다. 그러나 그 역으로 한글 전용 문헌이라고 해서 궁체를 사용한 것은 아니다. 특히 불교, 도교, 기독교의 한글 전용 문헌에 사용한 서체이다.

이처럼 종교 관련 한글 문헌의 서체를 살펴보면 독자층이 누구인가에 따라, 그리고 그 글의 성격이 무엇인가에 따라 한글 서체가 선택되어 사용되어 왔다는 사실을 알 수 있다.

한글 서체의 생명은 의도된 의사전달의 내용을 얼마나 정확하게 그 글을 읽는 사람에게 전달하였는가에 달려 있다. 따라서 한글 서체의 선택은 글을 쓴 사람과 글을 읽는 사람과의 관계에서 결정되었던 것이다. 이것이 실제로 필자와 독자의 대화일 것이다.

연활자 이전의 문헌에서 한글 서체는 필자가 독자와의 관계를 고려하여 필자가 선택하던 것이었는데, 연활자가 도입되면서 필자의 위치는 사라지고 필자와 독자의 가운데에 글자 디자이너가 개입되게 되었다. 글자 디자이너는 필자의 의도와는 상관 없이 독자에게 어떻게 하면 정확하고 신속하게 전달할 수 있는가 또는 어떻게 하면 아름답게 전달할 수 있을까에만 더 집중하게 된 것이다.

그 결과 연활자 이전의 한글 서체는 글의 내용과 독자층과의 관계에서 결정되고 선택되던 것이 연활자의 도입 이후에는 글의 내용이나 독자들과는 상관 없이 단지 글자의 형식에 따라 서체를 선택하고 결정하게 된 것으로 보인다.

연활자 도입 이후의 한글 서체의 선택과 결정은 한편으로는 대량 생산에서의 장점과 특성은 있지만 글의 본래의 목적인 의사전달의 관점에서 보면 후퇴된 방식이라고 평가할 수도 있다.

오늘 한국의 종교와 그것과 연관된 한글 서체를 검토하면서 필자가 생각한 점은 글자 디자인이나 한글 폰트가 형식적인 면보다는 내용적인 면을 고려해야겠다는 것이다.

오늘날 문자 디자인은 바탕체, 제목체 등의 글의 형식적인 면을 고려하여 디자인하고 있을 뿐이다. 글의 내용이나 독자층에 따라 글자를 디자인해야겠다는 생각은 하지 않는 것 같다.

글자의 서체는 글을 쓴 사람의 의도와 글을 읽는 사람의 특성에 따라 달라져야 할 것이다. 예컨대 어린이들이 읽는 글의 글자 서체는 어른들이 읽는 책의 서체를 크기만 조정하여 쓰고 있는데, 이것은 단지 편법일 뿐이다. 어린이에 맞는 서체를 개발해야 한다.

국어 교과서에는 다양한 내용이 포함되어 있다. 논설문, 수필, 소설, 시 등등이 실려 있는데, 이들을 모두 동일한 서체로 표현하고 있다. 이것은 아무래도 바람직하지 않다. 연애편지를 고딕체로 쓰는 사람은 없겠지만, 명조체나 신명조체로 쓴 연애편지와 궁체로 쓴 연애편지는 그것을 읽는 사람의 감동에 큰 차이가 있을 것이다.

이러한 점에 착안한다면 어린이용 서체, 여성용 서체, 남성용 서체, 노인용 서체, 그리고 소설용 서체, 시용詩用 서체, 일기용 서체 등등의 다양한 서체들이 그것이 내포하고 있는 의미와 정서를 반영할 수 있도록 해야 할 것이다.

이것이야말로 문자 디자인의 생명일 것이다.

〈2018년 9월 1일, 日·中·韓 タイポグラフィセミナ-&シンポジウム, 東京 발표〉
〈2019년 동아시아타이포그라피의 실천(윤디자인), pp.464-509〉

제 5 장

훈민정음체에서 궁체까지

1. 시작하는 말

이 글의 제목이 '훈민정음체에서 궁체까지'인 것은 이 글이 '한글 서예사' 또는 '한글 서체사'를 언급한 것임을 짐작할 수 있을 것이다. '훈민정음체'는 훈민정음 창제 당시의 서체이고 궁체는 이 훈민정음 서체가 가장 발달한 서체이기 때문에 그 변화 과정을 이렇게 표현한 것이다.

2. 한글과 예술

'문화'는 여러 가지 의미로 사용된다. 하나는 관념적 관점에서 문화를 바라보는 것인데, 문화를 '교양 있고 세련되었으며 예술적인 것'을 가리키는 것으로 인식한다. '문화인'이란 단어를 연상하면 쉽게 이해할 수 있을 것이다. 결국 문화가 발달하면 자연히 예술이 발달한다. 그리고 예술은 또 문화를 발전시키는 중요한 요소이다.

인류가 말을 대신 표기하는 그림이나 문자를 사용하여 의사소통의 도구로 삼았지만 실제로 말과 그림, 문자들이 표현할 수 있는 정보의 내용은 그 성격이 다른 것이다. 즉 문자는 문자대로, 그림은 그림대로 각각의 표현 가능한 세계와 표현이 가능하지 않은 세계가 있는 것이다.

그렇다면 예술은 국어나 한글과 어떠한 관계에 있을까? 한글이 제2의 국어라고 한다면 그림과 음악은 제3의 국어일 것이다. 비록 그림과 음악 속에는 언어와 문자가 없을 수도 있지만, 표현하고자 하는 내용이 있다. 다른 예술 작품도 마찬가지일 것이다. 그림 속에 보이는 화제畵題나 음악의 제목은 겉으로 표출된 예술 작품 속의 언어와 문자인 셈이다. 그런데 우리나라의 역사적 특수성으로 인하여 그 화제나 제목들이 한글이 아닌 한자나 한문으로 되어 있는 경우가 많았다. 동양화보다는 서양화가, 한국 음악보다는 서양 음악이 목소

리가 더 크지만, 차츰 거기에서 탈피하려는 노력이 생겨나고 있다. 한자 서예만 중시하던 서예계가 한글 서예도 매우 중시하게 되었고, 문인화 등에서 화제가 한자로만 쓰이던 것이 이제는 한글이 버젓이 쓰이고 있는 것이다. 아직도 한자 한문이 우선시된다고 주장하는 분들도 많지만 젊은이들이 선호하는 추세는 한글이다. 그래서 우리는 한글을 중심으로 한 문화에 더 많은 관심을 가지고 이를 발전시킬 수 있는 노력을 해야 할 것 같다. 영어나 알파벳이 기승을 부리는 현실에서는 한글을 발판으로 한 예술이 발전될 수 있도록 노력해야 할 것이다.

3. 한글과 서예

언어와 문자와 연관이 깊은 예술 분야는 문학과 서예 부문이다. 문학을 제외하고 특히 한글과 연관이 깊은 분야는 한글 서예이다. 서예는 문자를 대상으로 한 종합예술이다. 그래서 한글 서예는 한글을 통해 의사전달을 하려는 언어학적 가능뿐만 아니라 한글을 통해 그 글의 감성을 전달하려는 예술적 기능도 함께 지니고 있다. 한글 서예의 이 두 가지 기능 중에서 의사전달의 언어학적 기능은 기본적인 것이다. 이러한 기본적인 기능 이외에 예술적인 기능을 겸한 것인데, 오늘날 한글 서예계는 전자의 기본적인 기능보다는 후자의 예술적인 기능에 더 큰 관심을 갖는다. 이러한 인식으로 인하여 한글 서예계는 학문적인 측면의 연구보다는 예술적인 측면에서 연구하는 바탕이 마련되었다고 할 수 있다. 한글 서예가 예술의 한 분야이어서 이러한 경향은 당연한 일이다. 그러나 학문적인 면에서의 연구가 부족한 상태에서 예술적인 측면으로만 연구된다면, 한글 서예는 그 독립성이나 독자성이 훼손될 수도 있다. 왜냐 하면 이렇게 예술적인 면을 강조하다 보면 한글 서예는 문자와 미술의 중간 위치에 있지 않고 미술의 영역으로 넘어갈 위험이 있기 때문이다.

이처럼 한글 서예의 독특한 특징을 지니고 있음을 깊이 인식하고 한글 서예의 연구와 예술 활동에 임하는 자세가 필요하다고 생각한다.

4. 한글 서예와 한자 서예

서예는 한글 서예와 한자 서예로 구분됨은 주지의 사실이다. 물론 알파벳이나 일본문자 또는 몽고문자의 서예도 있지만 우리에게는 아직 생소하다.

우리나라에서는 훈민정음 창제가 15세기에 이루어졌기 때문에 한자 서예가 한글 서예보다 더 깊은 역사를 가지고 있다. 이러한 인식 때문에 한자 서예가 한글 서예보다 더 우월한 것처럼 인식되어 왔다. 심지어는 한자 서예를 익히면 한글 서예를 자동적으로 습득하게 된다거나 한글 서예를 하려면 반드시한자 서예를 먼저 배워야 한다는 말도 심심치 않게 들린다.

그러나 이러한 인식은 잘못된 것이다. 이러한 인식은 한자, 한문을 숭상하고 한글을 멸시하던 지난 시기의 사대부들의 주장일 뿐이다. 오히려 우리는한글 서예가 한자 서예보다 더 중요하다고 생각한다.

우선 작품 감상을 하는 처지에서 보아도 그렇다. 한자로 쓴 서예 작품이 벽에 걸려 있어도 그 작품에 쓰인 내용을 알지 못하면서 어떻게 그 서예 작품을감상할 수 있을까? 곳곳에 걸려 있는 한자 서예 작품을 보면서 그 작품을 보는 (감상하는 것이 아니고) 사람들 중에서 몇 사람이나 그 작품의 내용을 이해하고있을까를 생각하곤 한다. 그 작품의 내용을 이해하지 못하면서 그 작품을 걸어 놓은 것은 그 작품을 예술품으로서가 아니라 얼마짜리 작품이라는 인식 때문이 아닌지 모르겠다.

그러나 한글 서예 작품의 내용은 한글을 이해하고 우리말을 이해하는 사람이면 누구나 알 수 있고 볼 수 있고 감상할 수 있는 것이다.

그래서 한글 서예는 우리나라 사람들에게 접근하기 가장 빠르고 쉬운 예술

작품이다. 서양화나 동양화에는 이해하지 못하는 작품은 있어도 한글 서예 작품에는 이해하지 못할 작품은 없다. 그럼에도 불구하고 한자 서예는 집안의 벽에 쉽게 내걸어도 한글 서예는 잘 걸어 놓지 않는 이유는 한글 서예가 시나 격언이나 명구 그 자체를 걸어 놓은 것으로 이해하기 때문일 것이다. 미적인 대상으로서의 예술 작품으로서가 아니라 문학으로서의 서예를 생각하기 때문이 아닌가 하는 생각이 든다. 이것을 극복하는 것이 오늘날 한글 서예계의 큰 과제이다.

5. 한글 서체사의 연구 목적

'훈민정음체에서 궁체까지'란 제목은 곧 '한글 서체사'란 제목과 유사할 것이다. 그렇다면 한글 서체사는 한글 서예에 대한 연구를 하는 사람들과 한글 서예 작품을 창작자는 사람들에게 어떤 도움을 주기 위해서 연구되어야 하는가? 한글 서체사를 밝혀 두면 대개 다음과 같은 면에서 도움을 줄 수 있을 것으로 생각한다.

1) 한글 문헌 해독을 위한 기초 자료 구축 목적

한글의 서체는 매우 다양하다. 민체로부터 궁체에 이르기까지, 그리고 정자체로부터 진흘림체까지 모든 한글 서체가 등장한다. 한글은 다양한 계층의 사람들이 쓰는 것이어서 쓰는 사람의 종류만큼이나 그 한글 서체의 종류도 많다. 한자는 양반 계층의 사람들이 주로 사용하는 문자이지만, 한글은 양반 계층이나 서민 계층이 모두 사용하는 문자여서 한글을 쓰는 계층의 폭이 넓기 때문이다.

목판이나 금속활자 또는 목활자로 간행된 문헌들은 그 문헌을 읽는 사람들

이 다양한 사람들이기 때문에, 거기에 쓰인 한글은 그 문헌을 읽는 모든 사람들에게 정확하게 읽도록 하기 위한 노력을 할 것이다. 그래서 그 문헌에 쓰이는 한글은 매우 정연하다. 판본들의 한글 서체는(한자 서체도 이러한 점에서는 마찬가지이다) 변별성을 지녀야 한다는 것이 그 특징이라고 할 수 있다.

한글 고소설은 다양한 한글 서체를 보여 준다. 장서각 소장의 장편 고소설은 주로 궁체로 되어 있으나, 민간인들이 필사한 고소설은 민체가 대부분이다. 이것은 고소설 필사의 계층적 특징이기도 하지만, 시대적 특징이기도 하다. 그러나 고소설은 그 내용이 길어서 다른 장르의 한글 서체와는 다른 양상도 보인다. 즉 반흘림체나 진흘림체가 많게 되는 이유가 그 길이에 있다고 할 수 있다. 양이 많은 글을 빨리 쓰기 위해 흘림체를 쓰는 것이다.

이들을 판독하기 위해 그들 서체를 보여 주고 이 서체에 보이는 글자를 판독할 수 있도록 해 주는 일은 매우 필요한 작업 중의 하나다. 한글 서예가 그 뜻도 모르면서 한글 서예 작품을 쓸 수는 없으므로 한글 문헌의 해독도 필요한 일 중의 하나일 것이다.

2) 한글 서체의 변천 과정을 연구하기 위한 목적

한글 서체사를 이해하는 일은 매우 필요한 일이다. 특히 한글 자료를 다루는 국어국문학자들에게는 더욱 필요한 일이라고 할 수 있다. 그 한글 서체를 보고서 그 문헌이 어느 시대에 필사된 것인지를 판단할 수 있는 중요한 근거를 제시해 주기 때문이다. 그러나 실제로 국어국문학자들 중에는 그러한 필요성은 충분히 이해하면서도 한글 서체사에 관심이 있는 사람은 거의 없다.

한글 자료를 많이 또 잘 알고 있는 국어사 연구자들은 서예에 대해서 관심이 없고, 이 서체사에 대해 관심이 많은 서예가나 서체 연구자들은 한글 문헌에 대한 정보가 적어서 한글 서체사를 정밀하게 기술하기 어려웠다. 한글 서

체사를 정밀하게 기술하기 위해서는 국어사 연구자가 한글 서체에 대해 깊은 관심을 가지고 연구하는 방법과, 한글 서체 연구자가 한글 문헌에 대한 많은 정보를 가지는 연구하는 방법의 두 가지가 있다.

한글에 대한 국어학자들의 관심은 높지만, 한글 서체에 대한 인식은 그리 깊은 편이 아니며, 서예가나 서체 연구자들은 한글 서체에 대한 관심은 깊지만, 한글에 접근하는 길이 그리 쉬운 일이 아닐 것이다. 한글에 대한 두 부류의 관심과 능력은 마찬가지라고 할 수 있다. 그래서 이 두 부류의 연구자들에게 한글 문헌에 보이는 한글 서체를 자료로 보여 줌으로써, 국어사학자들에게는 한글 서체를 이해하여 한글 자료들의 제작연대를 추정하는 데에 큰 도움을 줄 수 있고, 서예가들에게는 새로운 서체를 개발하는 데에 도움을 줄 수 있다.

3) 서예가들의 임모를 위한 목적

서예가들은 다양한 서체의 한글을 써 보려고 한다. 새로운 한글 서체를 발견하면 그 서체를 배우기 위해 '임모臨摹'라는 과정을 거치게 된다. 즉 본을 보고 그대로 모사하여 글씨를 써 보는 과정이 임모 과정이다. 그러한 임모를 위해 제공되는 자료가 한글 서체사 자료일 것이다.

결국 서예가들이 서체사 자료에 대해 관심을 가지는 이유는 다양한 한글 서체를 찾기 위한 것이라고 할 수 있다. 한글 서예계의 한글 서체 구분은 매우 다양하지만 소위 훈민정음해례본체, 훈민정음언해본체, 궁체, 민체 등이다. 그러나 현대한글 서체의 다양성은 훈민정음이 창제된 이후 지금까지 우리 선조들이 써 왔던 다양한 서체에 비해 아직은 그 다양성이 부족한 편이라고 할 수 있다. 물론 지금까지 얼마나 다양한 한글 서체가 쓰여 왔는지에 대한 연구가 되어 있지 않아서 다양한 한글 서체의 실상도 아직 알 수 없다.

뿐만 아니라 대부분의 한글 서예가들은 한글 문헌에 대한 정보가 부족하여 다양한 서체들을 잘 알지 못한다. 한글 서예가 중에서 그 서체가 아름다운 문헌을 발견하면 그 문헌의 주석서를 영인본과 함께 출판하거나, 또는 한글 서체 사전을 만들어 소개하면 그때서야 그 서체가 한글 서예계에 소개되는 것으로 보인다. 그러나 그 자료집도 널리 전파되지 않는 것으로 보인다. 학회 등의 모임이 있을 때, 출판사에서 한글 서예와 연관된 문헌들을 소개하고 판매하는 경우도 필자가 과문한 탓인지는 몰라도 한 번도 본 적이 없는 것 같다. 그 이유는 전혀 알 수 없지만, 이 한 가지 사실만으로도 한글 서예가들이 다양한 한글 서체에 대한 관심이 적은 것 때문인지, 아니면 또 다른 이유가 있는지는 알 길이 없다.

6. 한글 서예사 연구를 위한 준비

국어학자가 다른 사람들에 비해 좀 더 많이 알 수 있는 내용은 한글 문헌일 것이다. 훈민정음이 창제된 이후에 출간되었거나 필사된 한글 문헌들에서 한글로 쓰인 내용들을 검토하여 그 당시의 국어의 정체를 파악하려는 것이 국어학자, 특히 국어사 전공자들의 임무이기 때문에, 국어사 전공자인 필자는 국어사 관련 문헌 자료를 수집, 정리하는 것이 연구작업의 1차적인 과정이었다.

그래서 필자는 다음과 같은 목록을 만들어 놓고, 늘 그 자료를 수집 정리해 왔다. 그 자료는 원래 훈민정음 창제 이전의 자료부터 수집 정리하였지만, 여기에서는 15세기 훈민정음 창제 이후부터만 보이도록 한다. 원래 세기별로 정리하였는데, 여기에서는 15세기의 앞부분의 일부와 20세기 초의 일부분만 보이도록 한다.

○ 15세기 문헌 자료

서기	왕대	문헌명	권	소장처	비고
1446년	世宗 28年	訓民正音 (해례본)		간송미술관	
1447년	世宗 29年	龍飛御天歌	권1, 2	서울대(가람문고)	
1447년	世宗 29年	龍飛御天歌	완질	규장각	
1447년	世宗 29年	龍飛御天歌	권1, 2; 6, 7	고려대(만송문고)	
1447년	世宗 29年	龍飛御天歌	권3, 4	서울역사박물관	
1447년	世宗 29年	龍飛御天歌 (실록본)		규장각	1472년 정족산본 (세종실록 악보 권140~145)
1447년	世宗 29年	釋譜詳節	6, 9, 13, 19	국립중앙도서관	
1447년	世宗 29年	釋譜詳節	23, 24	동국대	
1447년	世宗 29年	釋譜詳節	20, 21		
1447년	世宗 29年	釋譜詳節	3	천병식	무량사 복각본 (1561)
1447년	世宗 29年	釋譜詳節	11	호암미술관	무량사 복각본 (1560년 전후)
1447년	世宗 29年	月印千江之曲	卷上	대한교과서(주)	
1448년	世宗 30年	東國正韻	1, 6	간송미술관	
1448년	世宗 30年	東國正韻	완질	건국대	
1449년	世宗 31年	舍利靈應記		동국대, 고려대(육당문고)	
1455년	世祖 1年	洪武正韻譯訓	3~16	고려대(화산문고)	

○ 20세기 문헌 자료

서기	왕대	문헌명	권	소장처	비고
1900년	光武 4年	신약젼셔			
1900년	光武 4年	兩字新聞			목포에서 간행, 등사판, 국한문 혼용체
1900년	光武 4年	요한무시			성서번역자회 역
1900년	光武 4年	신약젼셔			성서번역자회 역, 일본 간행과 서 울 간행의 두 종류
1900년	光武 4年	法國革新戰史			황성신문사 번간, 국한문 혼용체
1900년	光武 4年	淸國戊戌政變記			현채 역, 국한문 혼용체

1900년	光武 4年	算術敎科書			이상설 역, 국한문 혼용체
1900년	光武 4年	精選算學			남순희 편, 국한문 혼용체
1900년	光武 4年	성상경			
1900년	光武 4年	農商工部認許章程			국한문 혼용체의 필사본
1900년	光武 4年	馬學敎程			군부 편, 국한문 혼용체, 고종말년
1901년	光武 5年	법한즈뎐 (Petit Dictionaire Francais~Coreen)			샤를르 알레베끄 저
1901~ 4년		牖蒙千字 Korean Reader			게일 저, 국한문 혼용체

물론 이렇게 목록만 작성한 것이 아니라 그 문헌의 이미지 자료와 그것을 입력한 텍스트 자료도 함께 수집 정리하여 놓았다. 그 일례를 보이면 다음과 같다.

그 예로 『월인석보』 권25를 보이도록 한다.

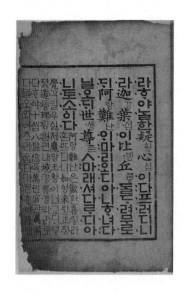

〈1459 月釋 25:11a〉

라 ᄒᆞ야늘 한 疑읭心심이 다 프러디니라 迦강葉셥이 比삥丘쿨돌 ᄃᆞ려 무로ᄃᆡ 阿
항難난이 마리 외디 아니ᄒᆞ녀 다 닐오ᄃᆡ 世솅尊존ㅅ 마래셔 다ᄅᆞ디 아니토소이
다 (阿항難난은 歡환喜횡라 혼 ᄠᅳ디니 如셩來ᇰ링 正정覺각 일우싫 제 魔망王왕이
너교ᄃᆡ 부텻 道똘理링 일면 내 境경界개 뷔리로다 ᄒᆞ야 十씹八밣億흑萬먼 官관
屬쑉 더블오 와 어즈리ᅀᆞᆸ다가 몯 ᄒᆞ야 降행

뿐만 아니라 이에 대한 해제와 영인본 목록, 그리고 연구논저 목록까지도
제시되어 있다.

〈해제〉

월인석보는 월인천강지곡과 석보상절을 합편하여, 세조 4년(1459)에 간행한 책
이다. 석보상절은 소헌왕후의 명복을 빌기 위하여 수양대군 등이 세종의 명을
받고, 석가의 일대기를 찬수纂修 국역國譯한 책이요, 월인천강지곡은 세종이 이
를 보고 읊은, 약 580여 수로 생각되는 찬불讚佛 가사집이다.

(중략)

세조를 보필하여 이 책 편찬에 간여한 사람은 혜각존자 신미信眉를 위시하여 수
미守眉, 홍준弘濬, 학열學悅, 학조學祖, 김수온金守溫 등이다. 석보상절이 24권이라
생각되므로 월인석보도 그 정도 분량으로 보인다. 권25가 발견되어 월인석보
는 모두 25권으로 추정하고 있다.

현전하는 책 가운데 초간본(또는 후쇄본)으로는 다음과 같이 전한다.

권1, 2 : 서강대학교 도서관(보물 745-1)

권7, 8 : 동국대학교 도서관(보물 745-2)

권9, 10 : 김민영(양주동 구장본, 보물 745-3)

권11, 12 : 호암미술관(김경숙 구장본, 보물 935)

권13, 14 : 연세대학교 도서관(보물 745-4)

권15 : 순창 구암사(보물 745-10), 성암고서발물관(전반부 1-49장 결락)

권17 : 장흥 보림사 구장

권17, 18 : 평창 월정사(홍천 수타사 구장본, 보물 745-5)

권19 : 가야대학교 박물관

권20 : 개인 소장

권23 : 삼성출판박물관(보물 745-8)

권25 : 장흥 보림사(보물 745-9)

중간본은 다음과 같이 전하고 있다.

권1, 2 : 1568년(선조 1) 풍기 희방사판(후쇄본 다수 전함)

권4 : 16세기 복각본(김병구)

권7 : 1572년(선조 5) 풍기 비로사판(경북 이성 개인)

　　　1607년 중대사 후쇄본(행방불명)

권8 : 1672년(선조 5) 풍기 비로사판(서울대 규장각 일사문고)

권8 : 16세기 복각본(고려대 아세아문제연구소 육당문고)

권21 : 1542년(중종 37) 안동 광흥사판(후쇄본 다수)

권21 : 1562년(명종 17) 순창 무량굴판(호암미술관(심재완 구장본, 보물 745-6),

연세대, 서울대 규장각, 이병주)

권21 : 1569년(선조 2) 은진 쌍계사판(후쇄본 다수), 갑사에 책판 현존

권22 : 16세기 복각본(삼성출판박물관, 보물 745-7), 성암고서박물관(훼손본)

권23 : 1559년(명종 14) 순창 무량굴판(영광 불갑사)(연세대, 결락 잔본)

영인본의 간행 내용을 보면 다음과 같다,

권1, 2(서강대 원간본) : 서강대학교 인문과학연구소(1972)

권1, 2(서강대 원간본) : 세종대왕기념사업회(1992)

권1(희방사 복각본) : 고전선총, 국어학회(1960)

권4(김병구 소장 복각본) : 경북대 출판부(1997)

권7, 8 : 동국대 영인

권7, 8 : 홍문각 재영인(1977)

권7, 8 : 세종대왕기념사업회(1993)

권7(개인 소장 비로사 복각본) : 동악어문학회(1968)

권7(비로사판의 1607년 후쇄본) + 권8(일사문고본) : 연세대 동방학연구소(1957)

권9, 10(양주동 구장 원간본) : 연세대 동방학연구소(1956)

권13, 14(연세대 원간본) : 홍문각(1982)

권15(성암고서박물관 원간본) : 서지학보 21, 한국서지학회(1998)

권17, 18(수타사 구장 원간본) : 연세대 동방학연구소(1957)

권17(보림사 구장 원간본) : 한글 150(수타사 낙장 부분만), 한글학회(1972)

권17 : 장태진 편, 월인석보 제17, 교학연구사(1986)

권20(개인 소장 원간본) : 강순애 저, 월인석보 권20 연구, 아세아문화사

권21(광흥사 복각본) : 홍문각(1983)

권21(심재완 구장 무량굴판) : 심재완 이현규 편저, 월인석보 무량굴판 제21 연
　　구, 모산학술연구소(1991)

권23(연세대 소장 무량굴판) : 동방학지 6, 연세대 동방학연구소(1963)

권23 : 홍문각에서 재영인(1983)

〈연구논저 목록〉

高永根(1961), 月印釋譜와 釋譜詳節의 한 比較, 한글 128.

김동소(1997), 〈월인석보〉 권4 연구, 경북대학교 고전총서 1, 경북대 출판부.

金英培(1975), 新發見 '月印釋譜 毁損本'에 대하여, 국어국문학 68, 69 합병호.

金英培(1985), ‘月印釋譜 第二十二’에 대하여, 국어국문학 93.

（이하 생략）

이러한 자료가 마련되어 있지만, 이 자료는 모두 국어사 연구자들을 위해 마련된 자료들일 뿐이다. 그러나 이 자료는 서예 연구자들은 물론 모든 한국학 관련 연구자들과 공유되어야 한다고 생각한다.

7. 훈민정음해례본체

한글의 서체에서 가장 기본적인 서체는 그 문자를 창제할 때의 최초의 모습을 담은 『훈민정음 해례본』에 보이는 서체일 것이다. 그것을 우리는 훈민정음체라고 할 수 있다.

훈민정음체란 정확히 말해서는 ‘훈민정음해례본체’이다. 『훈민정음 언해본』은 『훈민정음 해례본』과 마찬가지로 훈민정음을 설명한 책이어서 ‘훈민정음’이라고 하지만, 그 서체는 전혀 다르다.

훈민정음해례본체는 『훈민정음 해례본』에만 유일하게 보이는 서체가 아니다. 『동국정운』에도 동일한 서체를 보인다. 『훈민정음 해례본』과 『동국정운』의 예를 보이면 다음과 같다.

『훈민정음 해례본』

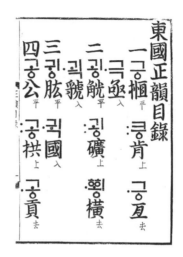

『동국정운』

　『동국정운』은 잘 알려져 있지 않고, 또『훈민정음 해례본』이 훈민정음을 설명한 기본적인 문헌이기 때문에『훈민정음 해례본』의 한글 서체가 '훈민정음 해례본체'의 기본으로 정해 놓고 있는 셈이다.

　이와 같이 이름을 붙이는 방법은 매우 바람직한 태도일 것이다. 왜냐하면 서예계에서는 한글 서체를 분류하여 놓으면서도 그 서체를 대표하는 대표적인 문헌의 이름을 제시하여 놓은 경우가 드물기 때문이다. 그래서 기본적인 서체의 분류와 그 특징이 기술되어 있어야 한다.

　훈민정음해례본체의 각 자모의 모습을 보이면 다음과 같다.

○ 자음 글자

ㄱ	ㄴ	ㅂ	ㅋ	ㅿ	ㅃ
ㄴ	ㅅ	ㅌ	ㅎ	ㅎ	ㅆ

ㄷ	ㄷ	ㅇ	ㅇ	ㅍ	ㅍ	ㅸ	ㅸ	ㅉ	ㅉ
ㄹ	ㄹ	ㅈ	ㅈ	ㅎ	ㅎ	ㄲ	ㄲ	ㆅ	ㆅ
ㅁ	ㅁ	ㅊ	ㅊ	ㆁ	ㆁ	ㄸ	ㄸ		

○ 모음 글자

ㅏ	ㅏ	ㅕ	ㅕ	ㅜ	ㅜ	ㅣ	ㅣ
ㅑ	ㅑ	ㅗ	ㅗ	ㅠ	ㅠ	ㆍ	ㆍ
ㅓ	ㅓ	ㅛ	ㅛ	ㅡ	ㅡ		

○ 음절글자

그	그	키	키	짝	짝	뺴	뺴	활	활
력	력	논	논	싸	싸	돐	돐	옷	옷
레	레	빗	빗	쁨	쁨	여	여	훍	훍
피	피	러	러	케	케	땀	땀	쏘	쏘

이 『훈민정음 해례본』의 한글 서체의 특징을 들면 다음과 같다.

(1) 모든 자모는 선과 점과 원으로 구성된다. 선은 직선이며, 원은 타원형이
아니다. 그리고 선은 '가로직선, 세로직선, 왼쪽삐침선, 오른쪽삐침선'으로 이

루어진다. 삐침선은 'ㅅ, ㅈ, ㅊ', 원은 'ㅇ'와 'ㆁ', 가로선과 세로선은 'ㅅ, ㅈ, ㅊ'을 제외한 모든 자모들이 구성된다. 즉 'ㆍ ㅡ ㅣ ／ ＼ ㅇ'의 6개의 직선과 점과 원으로 이루어진다. 즉 자음글자는 선과 원으로, 그리고 모음글자는 선과 점으로 이루어진다.

(2) 모든 자모와 자모 사이는 떨어져 있다.

(3) 한 자모 안에 보이는 하나 이상의 선의 길이는 모두 동일하지만 (ㄱ ㄴ ㅁ ㅅ ㅈ 등처럼), ㄷ ㄹ ㅂ ㅇ ㅊ ㅌ ㅍ ㅎ의 세로선의 길이는 가로선의 길이에 비해 가로선 길이의 반 정도로 짧아진다. 훈민정음 창제 원리의 '고전古篆'을 만드는 원칙의 '미가법微加法'에 따른 것이다.

즉 다음 글자들은 모든 선의 길이가 거의 동일하다.

그러나 다음의 자모 글자들은 세로선이 가로선의 반 또는 그 이하의 크기로 가획된 것이다.

ㄹ의 세로선은 가로선의 반 정도로 길이가 짧다.

ㅂ은 'ㅁ' 위에 가획한 것인데, ㅁ의 위에 가획한 선은 가로보다 짧다.

ㅊ의 꼭짓점은 ㅈ에다가 세로로 가획한 것인데, 매우 짧다.

ㅍ은 'ㅁ'에서 상하 세로로 가획하여 옆으로 놓은 것이다. 그래서 'ㅍ'의 세로선은 가로선의 3등분한 위치에 그어져 있지 않고 그 위치의 간격이 1 : 2 : 1로

되어 있다.

ㆆ의 꼭짓점은 ㆆ에다가 세로로 가획한 것인데, 매우 짧다.

ㆁ의 꼭짓점은 ㅇ에다가 세로로 가획한 것인데, 매우 짧다.

이것은 세로로 연서連書할 때에도 마찬가지이다. 즉 ㅸ은 'ㅂ'에다가 세로로 'ㅇ'을 연서한 것인데, 그 모양이 'ㅂ'과 'ㅇ'의 크기가 동일하지 않고 다음 그림과 같이 'ㅇ'이 'ㅂ'에 비해 반 정도로 작아졌다.

ㅸ

(4) 가획할 때에는 선이 다른 선과 붙게 되지만, 조합을 할 경우에는 두 자모가 각각 독립해 있어서 분리되어 있다. 즉 자음인 경우에는 모든 선은 붙어 있지만, 모음의 경우에 모든 선과 점이 붙어 있지 않은 것은 가획이 아니라 조합이기 때문이다.

(5) 각자병서의 경우에는 가로선의 길이를 세로선에 비해 반 정도로 줄인다.

ㄲ ㄸ ㅃ ㅆ ㅉ ㆅ

(6) 모음 글자에서 'ㆍ'가 'ㅡ'나 'ㅣ'와 조합할 때 하나가 조합할 때에는 선의 한 가운데에 오며(ㅏ ㅓ ㅗ ㅜ 등), 두 개와 조합될 때에는 'ㅡ'나 'ㅣ'의 각각 1/3 정도에 위치시킨다(ㅑ ㅕ ㅛ ㅠ 등).

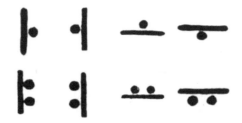

(7) 음절글자를 이룰 때에는 자모에 변형이 일어날 수 있다. 받침으로 쓰인 ㅁ은 원래의 정사각형에서 직사각형으로 된다. 이것은 한 음절글자에서 각 자모가 차지하는 공간적 배치 때문이다.

(8) 음절글자와 음절글자가 독립적으로 떨어져 있다.

(9) 모든 음절글자가 정사각형 안에 들어가고 각 자모들은 그 정사각형에서 일정한 공간적 위치를 차지한다.

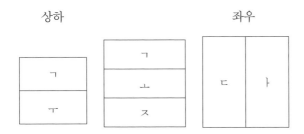

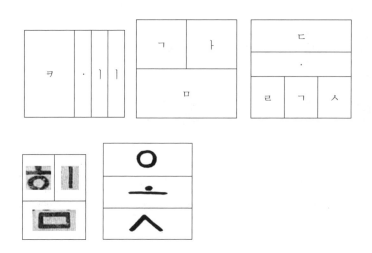

(9) 각자병서나 합용병서의 자음 아래에 놓이는 모음 글자는 항상 두 자음 글자에 걸치도록 한다. 그리하여 '쁘'로 쓰이지 'ㅂㄷ'로 쓰이지 않으며, '쏘'로 쓰이지 'ㅅ도'로 쓰이지 않으며, '꾸'로 쓰이지 'ㅅ구'로 쓰이지 않는다.

그러나 후대(대개 17세기부터)에는 다음과 같이 변화한다.

이와 같은 자모와 음절의 모습을 갖추게 된 것은 훈민정음의 제자 원리에 의한 것이다.

8. 훈민정음의 제자 원리

훈민정음은 제자 원리를 정하고 이 제자 원리에 따라 자음 글자와 모음 글자를 만들었다. 그리고 이 기본 글자에 제자 방법을 적용하여 다른 글자들을 만들었다.

제자 원리는 주지하는 바와 같이 '상형이자방고전象形而字倣古篆'이다. 제자 원리에 비해 이 원리를 바탕으로 글자를 만드는 제자 방법은 매우 다양하였다.

훈민정음의 자음과 모음의 기본 글자는 상형에 의해서 만들어지고, 기본 글자 이외의 글자는 상형, 가획, 합용, 합성, 연서의 다섯 가지 방법으로 만들어졌다는 것이 통설이다. 이것을 표로 보이면 다음 표와 같다.

	상형	가획	합성	연서	합용	
					합용병서	각자병서
초성자	ㄱ ㄴ ㅁ ㅅ ㅇ	ㄷ ㅂ ㅈ ㆆ ㅋ ㅌ ㅍ ㅊ ㅎ		ㅸ ㅱ ㆄ ㅱ	ㅅㄱ ㅅㄷ ㅄ ㅂㄷ ㅂㅅ ㅂㅌ ㅴ 등	ㄲ ㄸ ㅃ ㅆ ㅉ ㆅ
중성자	· ㅡ ㅣ		ㅗ ㅏ ㅜ ㅓ ㅛ ㅑ ㅠ ㅕ		ㅘ ㅑㅓ ㅝ ㅖ ㅣ ㅢ ㅚ ㅟ ㅔ ㅖ ㅙ ㅞ ㅖ ㅒ ㅖ	

여기에서 알 수 있듯이, 초성 글자와 중성 글자의 기본자는 상형에 의해서 만들어졌고, 그 이외에 훈민정음 28자에 속하는 글자들은 '가획加劃'과 '합성合成'의 방법에 의해 만들어졌으며, 그 이외의 글자들은 '합용合用'이나 '연서'에 의해 만들어졌음을 알 수 있다.

이 내용을 좀 더 자세히 살펴보도록 한다.

훈민정음의 제자 원리는 정인지鄭麟趾의 서문(세종 28)에 나타나는 '상형이자방고전象形而字倣古篆'에 가장 잘 압축되어 표현되어 있다. '상형象形'과 '자방고전字倣古篆'에 대한 일반적인 해석은 훈민정음을 만들 때 '상형'을 원리로 하고, 구체적으로 문자의 형태와 그 결합 방식은 '방고전倣古篆'의 방법을 택하였다는 것이다.

1) 상형象形

훈민정음의 제자 원리로서 '상형설象形說'은 주지하는 바와 같이 훈민정음의
각종 기록에서 구체적인 근거를 확실히 찾을 수 있다. 즉 『훈민정음 해례본』
의 '제자해製字解'의 자음 글자에 대한 설명은 다음과 같다.

> 正音二十八字 各象其形而制之 初聲凡十七字 牙音ㄱ 象舌根閉喉之形 舌音ㄴ 象舌附
> 上齶之形 脣音ㅁ 象口形齒音ㅅ 象齒形喉音ㅇ 象喉形 (정음 28자는 각각 그 모양을
> 본떠서 만들었다. 첫 소리는 모두 17자다. 어금닛소리 ㄱ은 혀뿌리가 목구멍을
> 닫는 모양을 본뜨고 혓소리 ㄴ은 혀가 웃잇몸에 붙는 모양을 본뜨고 입술소리
> ㅁ은 입모양을 본뜨고 잇소리 ㅅ은 이 모양을 본뜨고 목구멍소리 ㅇ은 목구멍
> 의 모양을 본뜬 것이다) 〈1446훈민정음해례본,5a〉

자음 글자는 오음五音, 즉 아설순치후牙舌脣齒喉 음별로 각각 기본 글자 ㄱ ㄴ
ㅁ ㅅ ㅇ을 만들었는데, 이들은 모두 발음기관 또는 자음을 발음할 때의 발음
기관의 모양을 본떠서 만들었다. 위의 설명을 표로 정리해 보이면 다음 표와
같다.

五音	基本字	象形 內容
牙音	ㄱ	舌根閉喉之形
舌音	ㄴ	舌附上齶之形
脣音	ㅁ	口形
齒音	ㅅ	齒形
喉音	ㅇ	喉形

모음 글자는 천지인天地人 삼재三才를 상형하여 기본자를 만들었다. 『훈민정
음 해례본』의 '제자해製字解'에 다음과 같은 글이 있어서 알 수 있다.

中聲凡十一字·舌縮而聲深 天開於子也 形之圓 象乎天地 ㅡ 舌小縮而聲不深不淺 地
闢於丑也 形之平 象乎地也 ㅣ 舌不縮而聲淺 人生於寅也 形之立 象乎人也 (중성은 무
릇 11자다. ·는 혀가 옴츠려들고 소리는 깊으니, 하늘이 자子시에 열린 것과
마찬가지로 · 자가 맨먼저 생겨났다. 모양의 둥글음은 하늘을 본뜬 것이다. ㅡ
는 혀가 조금 옴츠려들고 소리는 깊지도 얕지도 않으니, 땅이 축丑시에 열린 것
과 마찬가지로 ㅡ 자가 두 번째로 생겨났다. 모양이 평평함은 땅을 본뜬 것이
다. ㅣ는 혀가 옴츠려들지 않고 소리가 얕으니 사람이 인寅시에 생겨남과 마찬
가지로 ㅣ 자가 세 번째로 생겨났다. 그 모양이 서있는 꼴은 사람을 본뜬 것이
다.) 〈1446훈민정음 해례본,8b〉

이 내용을 표로 정리하여 보이면 다음 표와 같다.

陰陽別	基本字	字形	象形內容
陽	·	天圓	象乎天
陰	ㅡ	地平	象乎地
	ㅣ	人立	象乎人

2) 자방고전字倣古篆

'자방고전'에 대해서는 그 해석이 매우 구구하다. 정인지 서문의 '상형이자
방고전象形而字倣古篆'이라는 기록과 훈민정음에 관한 『세종실록』기사(세종
25)의 '기자방고전其字倣古篆', 최만리 등의 상소(세종 26)에 "儻曰 諺文皆本古字 非
新字也 則字形雖倣古之篆文 用音合字盡反於古 實無所據(혹시 대답으로 말씀하시기
를, 언문은 모두 옛 글자를 바탕으로 한 것이지 새 글자가 아니라고 하신다면 곧 자형은
비록 옛날의 고전글자와 비슷합니다만, 소리로써 글자를 합하는 것은, 모두 옛것에 어긋
나는 일이며, 실로 근거가 없는 일입니다.)"라는 기록에 보이는 '자방고전'에 대한
해석은 다양하다.

‘자방고전’에서 ‘고전古篆’은 최만리의 지적대로 ‘고지전문古之篆文’이다. 전서篆書는 옛날의 서체이기 때문에 고전古篆이라고 부른다. 한자에서 가장 오래된 서체로서 여러 시대를 거쳐 왔기 때문에 전서는 다른 팔체八體(大篆 小篆 刻符 虫魚 署書 殳書 隷書 是也 或曰 篆籒 八分 隷書 章草 草書 飛白 行書 —『廣才物譜』)에 비해 단일한 서체가 아니다. 전서篆書에 대한 『광재물보廣才物譜』의 설명을 보이면 다음과 같다.

篆 전ᄌ 史籒所作 有大篆小篆鳥篆龍篆奇字篆等三十六體.(篆은 전ᄌ인데, 사주史籒가 만든 것이다. 大篆 小篆 鳥篆 龍篆 奇字篆 등 三十六體가 있다)

전서체에는 36체가 있어서 한 글자에 대한 전서체는 매우 다양하게 나타날 수 있다. 예컨대 ‘수복壽福 병풍’이라고 하는 것이 있는데, 이것은 ‘수壽’와 ‘복福’자를 각각 다른 전서체로 100개씩 써 놓은 것이다.

따라서 전서는 동일한 의미를 가진 한자에 다양한 서체가 있는 것이다. 뿐만 아니라 어떤 의미를 가진 하나의 전서에서 다른 의미를 가진 다른 전서를 생성해 낼 때에도 서체상에서 서로 연관을 가지고 이루어진다.

그래서 다양한 전서를 생성해 내는 방법 또한 매우 다양하다고 할 수 있다. 전서에서 다양한 다른 글자를 만들어내는 방법은 ‘인문성상도因文成象圖’에 구체적으로 제시되어 있다. 이것은 중국의 문헌인 정초鄭樵(1104~1162)의 육서략六書略(通志 권34)에 나오는 ‘기형성문도起一成文圖’ 바로 뒤에 이어져 기술되어 있는데, 이것은 ‘문文’으로부터 ‘상象’을 이루는 법칙이다. 즉 하나의 ‘문文’으로부터 다른 문자를 만들어 가는 과정을 설명한 것이다.

이 ‘인문성상도因文成象圖’의 예에 보이는 모든 글자의 예들이 전서篆書임이 우리의 관심을 끌게 한다.

인문성상도

이 기술에 의하면 하나의 전서로부터 다른 전서를 만들어 가는 방법에는 다음과 같은 다양한 방법이 있음을 알 수 있다.

(1) 到　　　　(2) 反　　　　(3) 向　　　　(4) 相向　　　　(5) 相背

(6) 相背向　　(7) 近　　　　(8) 遠　　　　(9) 加　　　　(10) 減

(11) 微加減　 (12) 上　　　 (13) 下　　　 (14) 中　　　 (15) 方圓

(16) 曲直　　 (17) 離合　　 (18) 從衡　　 (19) 順逆　　 (20) 內外中間

이 20가지 중에서 몇 가지 중요한 방법과 예를 보이면 다음 표와 같다.

1	到	상하로 뒤집어 놓는다	高→杲
2	反	좌우로 뒤집어 놓는다. 형체만 뒤집어 놓는다.	真→真
3	向	좌우로 뒤집어 놓는다. 의미를 반의어로 바꾼다.	后→司
4	相向	동일한 글자를 좌로 서로 마주 보게 놓는데, 正字가 왼쪽에 온다. 뜻이 거의 동일하거나 뜻이 더 커지거나 한다.	尸→門
5	相背	동일한 글자를 좌우로 서로 마주 보며 놓는데, 정자가 오른쪽에 놓이고 왼쪽에는 동일한 글자를 그것과 대칭이 되도록 놓는다. 위미관계도 상관 없다.	屮→艸
6	相背向	상향으로 만든 글자를 상배자로 만드는 것을 말한다.	兒→兆

7	加	가획을 말한다. 동일한 글자를 겹치는 것도 加라고 한다.	上下	二 一 → 三
				二 二 → 三
			左右	山 山 → 屾
				百 百 → 皕

8	減	획을 줄이는 것을 말한다.	二 十 → 廿
9	微加減	획이 작은 것을 늘이고 줄이는 것이다.	王→土

그렇다면 이 전서를 만드는 방법이 어떻게 훈민정음의 제자 원리나 제자 방법과 연관이 되는지를 검토해 보기로 한다.

3) 훈민정음의 제자 방법과 전서의 구성 방법

그렇다면 훈민정음의 제자 방법과 '인문성상도因文成象圖'에 보이는 전서의 구성 방법과는 어떠한 관계가 있는 것일까?

(1) 자음 글자

우선 자음을 만드는 방법을 비교해 보도록 한다. '인문성상도因文成象圖'에 보이는 방법 중에서 훈민정음의 제자 방법과 연관된 방법은 '가加'와 '미가감微加減'의 방법으로 해석된다.

'가加'는 매우 폭넓은 개념으로 사용되는 것이어서 획을 더하는 것과 글자들이 병렬되는 것을 다 포함한다. 상하로는 획을 더하기도 하고 동일한 글자를 병렬시키기도 한다. 따라서 한 획을 더하는 것도 '가加'이고, 동일한 글자를 중첩시키는 것도 '가加'이다. 따라서 '加'는 다음과 같이 세분될 수 있다.

훈민정음의 제자 방법은 이를 정밀화시킨 것으로 생각된다. 즉 훈민정음의 가획加劃 및 병서竝書와 연서連書가 모두 '가加'인 것이다. 한 획을 더하는 방법을 '가획加劃'이라고 하였고, 글자들이 중첩될 때 좌우로 병렬되는 것을 '합용合用'이라고 하였으며, 상하로 다른 글자를 합친 것은 '연서連書'라고 한 것이다. 그러나 훈민정음에서는 상하로 동일한 글자를 중첩시키는 방법은 취하지 않았다.

따라서 인문성상도因文成象圖의 '가加'와 훈민정음 제자 방법을 비교하여 표로 그려 보면 다음 표와 같다.

인문성상도의 '加'		훈민정음 제자 방법		
방법	예	방법	예	
가획	二加一爲三	가획	ㄷ→ㅌ 등	
중첩	좌우	山加山爲屾	합용	ㄲ ㄸ ㅃ ㅆ ㅉ 등(각자병서)

병렬	상하	二加二爲三		ㅅ ᄼ ᄽ ㅂㅂ 등(합용병서)
	좌우			
	상하		연서	ᄫ 퐁 뼝 ㅱ

　이러한 방법에 의하여 훈민정음 자음 글자 17자의 가획법을 정밀하게 검토하여 보면 몇 가지 특징이 드러난다. 즉,

>　①기본자모(ㄱ ㄴ ㅁ ㅅ ㅇ)의 위, 아래, 가운데에 가획한다.
>　②가획은 가로로 하는 방법과 세로로 하는 방법이 있다.
>　③가로로 가획하는 경우에는 기존의 선의 크기만큼 가획을 한 반면에, 세로로 가획을 하는 경우에는 기존의 선 길이에 비해 반 이하의 길이로 가획하고 있다.

　이와 같은 가획법의 성질에 따라 재구분하면 다음 표와 같다.

기본자	1차 가획자	上에 가획		中에 가획		下에 가획		중첩
		횡	종	횡	종	횡	종	
ㄱ				ㅋ				ㄲ
ㄴ			ㄷ					ㅥ, ㄸ
	ㄷ			ㅌ				
	ㄷ		ㄹ					
ㅁ				ㅂ				ㅃ
	ㅂ	ㅈ					ㅿ(ㅍ)	
ㅅ						ㅿ		ㅆ, ㅉ
	ㅈ			ㅊ				
ㅇ		ㆆ						ㆀ, ㆅ
				ㆁ				
	ㆆ			ㅎ				

이 자음 글자 중에서 특이하게 만든 것은 ㅂ, ㅍ과 ㄹ, ㅿ, ㆁ이다. ㅂ은 ㅁ에서 세로획의 위 두 꼭지를 위로 가획한 것이어서, 두 번 가획한 것이며, ㅍ은 ㅂ을 아래로 두 세로선을 가획한 다음 우(또는 좌)로 90도 회전시켜 만든 것이다. 이것을 ㅐ의 모양으로 만들지 않고 ㅍ으로 옆으로 눕혀서 만든 것은 아마도 글자체의 안정을 위한 것으로 해석된다. ㄹ, ㅿ, ㆁ은 기본자 ㄴ, ㅅ, ㅇ을 가획한 것으로 해석할 수 있으나 이미 ㄴ, ㅅ, ㅇ은 가획자가 있기 때문에 『훈민정음 해례본』의 설명에서는 이들을 이체자異體字로 설명한 것으로 보인다.

그런데 이들 가획 과정에서 문자의 변형이 일어난다. ㄱ→ㅋ, ㅅ→ㅈ, ㅇ→ㆆ 등은 기본 글자인 ㄱ, ㅅ, ㅇ에 변화가 없지만 ㄴ→ㄷ, ㅁ→ㅂ 등과 ㅊ, ㅎ, ㆁ 등은 선의 길이에 변화가 일어난다. 즉 ㄴ에 ㅡ를 가획할 때 ㄴ의 세로선의 길이가 거의 반으로 줄어들며 ㅁ에서 ㅂ으로 가획할 때에도 ㅁ의 좌우 세로선의 길이만큼 가획한 것이 아니라 그 세로선의 반만큼만 가획한다는 점이다. 이와 같은 사실은 ㅈ→ㅊ, ㆆ→ㅎ, ㅇ→ㆁ에서 세로선의 경우에도 마찬가지이다. 그래서 오늘날에는 이 세로선이 마치 꼭짓점으로 인식될 정도로 짧아졌다.

이처럼 가로 가획선에 비해 세로 가획선을 그 길이의 반 이하의 길이로 한 것은 전서의 미가감법微加減法 중에서 미가법微加法에 기인한다. 미가감법微加減法은 선의 길이가 작은 것은 늘이고 긴 것은 줄이는 것을 말하기 때문이다.

이와 같은 미가감법을 이용한 자형은 오늘날 그 자형에 의문을 품고 있던 ㄷ, ㅂ, ㅍ 글자를 설명할 수 있게 해 준다. ㄷ 글자는 원래 ㄴ에 한 획을 가획한 것이어서, 그 원칙대로 문자를 만든다면 ㄷ 글자의 가로선의 길이와 세로선의 길이가 같은 정사각형에서 오른쪽 세로선이 없어진 형태이어야 하는데, 세로선이 가로선의 반 정도가 줄어든 형태가 되었다. 이것은 소위 미가감법에서 미감법에 의해 만들어진 것이다. 세로선의 길이를 줄인 것이기 때문이다.

ㅂ 글자는 ㅁ에 세로로 두 번 가획한 것인데, ㅁ 글자의 세로선만큼 가획한 것이 아니라 세로선의 반 정도만 가획한 것이다. ㅍ도 마찬가지이다. 그리하여 다음 그림과 같은 자형을 갖추고 있는 것이다. 다음 그림에서 왼쪽과 아래쪽에 선을 긋고 세로선의 길이를 배분해 본 자료를 보면 확실하게 그러한 사실을 알 수 있다. 그리고 받침으로 쓰인 'ㅂ'을 보면 더욱 분명해진다.

이러한 것은 각자병서에서도 나타난다. ㄲ, ㄸ, ㅃ, ㅉ의 가로선의 길이를 반 정도로 줄인 것이다.

자음자 중에서 ㄹ은 기본자 ㄴ을 바탕으로 하여 생각할 때, 하나의 선이 가획된 것이 아니다. 그래서 ㄴ에서 가획한 ㄷ을 다시 가획한 것으로 보인다. 즉 ㄷ에 ㄱ을 미가微加한 것으로 보인다. 그래서 ㄹ의 세로선은 가로선의 길이의 반밖에 되지 않는 것이다. ㄹ, ㅇ, △이 이체자이지만, 실제로는 가획자로 해석될 소지가 있는 것은 미가감법 때문이다.

ㅸ의 자형도 이 미가감법에 의해 결정된 것으로 보인다. 즉 ㅂ자에 비해 그 아래에 붙여 쓴 ㅇ 글자는 원래 글자의 반 정도밖에 되지 않는 크기를 보인다. 다음의 그림을 참조할 수 있다.

또한 '상배相背'의 방법으로 ㄱ을 ㄴ으로 만들 수 있다.

(2) 모음 글자

모음 글자는 서로 다른 기본자들을 합성하여 만들었다. 기본자인 'ㆍ, ㅡ, ㅣ'를 합성하여 'ㅗ, ㅏ, ㅜ, ㅓ'를 만들고, 다시 이 'ㅗ, ㅏ, ㅜ, ㅓ'를 토대로 하여 'ㅛ, ㅑ, ㅠ, ㅕ'를 만들었다.

그런데 전서를 만들 때의 방법에 따르면 모음은 주로 '到'와 '反'의 방법에 의하여 설명될 수 있다.

因文成象圖의 방법		훈민정음 제자 방법		
방법	예	방법		예
到	到上爲T(下)	합성		ㅗ, ㅜ, ㅛ, ㅠ,
反	到官爲爲	합성		ㅏ ↔ ㅓ, ㅑ ↔ ㅕ
		합용	좌우	ㅘ ㆇ ㆊ ㆉ ㆈ ㆍㅣ ㅢ ㅚ ㅐ ㅟ ㅔ ㆅ ㆆ ㆌ ㆋ ㅙ ㆄ ㅒ ㆁ
			상하	ㅗ

ㅣ와 ㅡ에 ·가 합성될 때에 ㅣ와 ㅡ의 가운데에 합성되는 이유도 도倒와 반反에 기인한다. 그렇지 않고는 상하나 좌우로 뒤집어 놓을 수가 없기 때문이다.

'자방고전'의 '고전'을 구성하는 방식은 훈민정음 제자에서 주로 자음 글자를 만드는 방식에 도입된 것으로 보인다. 특히 전서 구성 방식의 '가'와 '미가감'의 방법은 자음 글자의 제자 방법에 그대로 적용되었으며, '도倒'와 '반反'의 방법은 모음 글자의 제자 방법에 적용된 것으로 보인다. 그러나 훈민정음의 제자 방법은 실제로 전서의 구성 방식보다 더 정밀해진 것으로 보인다. 특히 전서 구성 방식의 가획과 동일한 글자를 좌우로 중첩시키는 방법 이외에 다른 글자들을 상하 좌우로 병렬시키는 방법을 더 사용한 것이다.

이와 같은 방법이 한자의 전서를 만드는 방식과 같다고 하여 훈민정음의 제자 원리를 '자방고전字倣古篆'이라고 한 것으로 해석된다.

9. 훈민정음과 서체

훈민정음은 앞에서 설명한 바와 같이 일정한 제자 원리와 제자 방법에 의해 만들어졌는데, 이 방법이야말로 매우 과학적이라고 할 수 있다. 그러나 제자 원리나 제자 방법 이외의 다른 요소들도 매우 과학적으로 만들어졌다. 그 근거를 몇 가지 제시하면 다음과 같다.

(1) 고유어와 한자음과 외국어를 구분하여 표기하였다.

훈민정음은 고유어와 외래어(그 당시로는 한자음)와 외국어(외국어에는 중국음과 범어 등이 있었다)를 표기하는 방식이 달랐다. 그 예를 몇 들어 보도록 하자. 잘 아는 『훈민정음』 서문을 보도록 하자.

　　① 솅종엉졩훈민졍흠　　② 나랏 말ᄊᆞ미

③듕귁　　　　　　　④에 달아

⑤문쭝　　　　　　　⑥와로 서르 ᄉᆞᄆᆞᆺ디 아니ᄒᆞᆯᄊᆡ

　②와 ④와 ⑥은 고유어 표기 방식에 따라 표기한 것이고 ①과 ③과 ⑤는 외래어 표기 방식에 따른 것이다. 그렇기 때문에 ①은 '世宗御製訓民正音'이란 한자가 없으면 아무런 의미를 가지지 못한다. 마찬가지로 ③과 ⑤도 '中國'과 '文字'란 한사가 없으면 부의미하다. 한자음 표기는 외래어 표기 방식이었기 때문이다. 이에 비해 중국음 표기는 전혀 다르다. 우선 모음 표기부터 다르다. 예컨대 '訓導'란 한자는 '슌닪'로, 또 '敎閲'은 '쟌워'로 쓰였는데, 이것은 완전한 중국음 표기를 위해 마련된 것이었다. 특히 중국음 표기는 오늘날의 한글 표기에서 음절글자 11,172자 속에 포함되지 않는 것이 많다. 그러나 외국어 표기라고 하여도 범어 표기는 또 이와는 다르다. 예컨대 '檀陀鳩舍隷'를 '딴떠걀셔리'로 표기하는 방식은 범어를 표기하는 방식이었다. 다음 그림을 보면 그러한 사실을 잘 알 수 있다. 서체까지도 달리하여 표기하려 하였던 것이다.

『월인석보』 서문 부분

『다라니경』 부분(『월인석보』 권19)

이러한 사실에서 『월인석보』를 편찬할 때에는 서체에 대한 인식이 있었음이 분명하다고 할 수 있다. 서체를 구분하여 문장을 구분한 사실을 볼 수 있기 때문이다.

10. 한글 서체의 첫 단계 변화

훈민정음 창제 당시에 글자는 각 자모의 변별력에 중점을 두고 만들어서 각 자모들을 그려서 표현하였지만, 실제로 실용 단계에서는 붓으로 쓰는 단계로 이어 가면서 변화가 일어난다. 즉 '그리기'에서 '쓰기'가 되면서 일어난 변화이다.

'그리기'에서 '쓰기'로 변화하면서 일어난 가장 중요한 변화는 'ㆍ'의 변화이다.

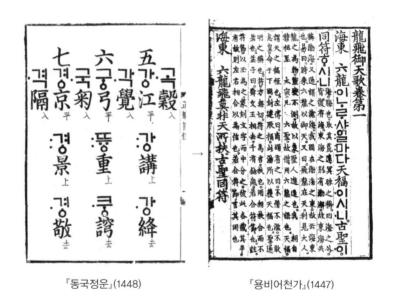

『동국정운』(1448)　　　　『용비어천가』(1447)

이 두 문헌을 보면 동국정운이 모음에서 'ᆞ'가 'ㅣ'나 'ㅡ'와 결합할 때에도 둥근 점으로 되어 있지만, 용비어천가에서는 'ᆞ'가 단독으로 사용될 때에만 동그란 점으로 남아 있고, 'ㅣ'와 'ㅡ'와 결합될 때에는 이미 선으로 변화하고 있음을 알 수 있다.

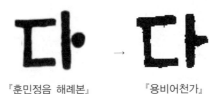

『훈민정음 해례본』　　　　『용비어천가』

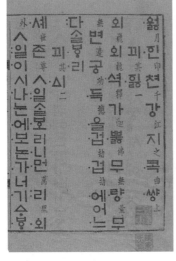

『월인천강지곡』

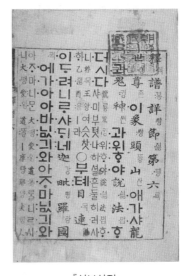

『석보상절』

이 'ᆞ'가 동그란 점에서 아래로 내리찍은 점으로 바꾸기 시작한 것은 『월인석보』(1459) 때부터이다.

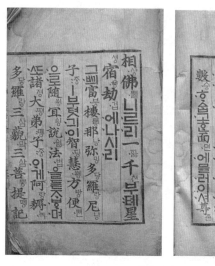

『월인석보』

'ᄃᆞ'자의 변화를 보이면 다음과 같다.

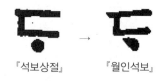

『석보상절』 → 『월인석보』

즉 동그란 점으로 쓰던 'ㆍ'를 좌상左上에서 우하右下로 붓으로 찍어서 쓴 'ㆍ'로 변화한 것이다.

15세기에는 결국 'ㆍ'의 변화가 있었다고 할 수 있다. 처음에는 'ㆍ'가 단독으로 사용되는 경우에는 원래의 모습을 유지하면서 모음 글자에서 'ㅣ'나 'ㅡ'에 연결될 때에는 선으로 변화하게 되었고, 이것이 다시 단독으로 사용되던 'ㆍ'조차도 변화를 한 것이다.

이것은 모음 글자에서만 서체의 변화를 겪은 것이고 자음에서는 변화가 거의 없었다고 할 수 있다. 이러한 모음 글자의 변화는 훈민정음의 창제원리에

162

변화를 가져오게 되었다. 즉 '천지인' 삼재의 원리를 적용하였던 것이 'ㆍ'이 사라짐으로써 그 원리가 의미가 없어지게 되었다.

11. 한글 서체의 두 번째 단계 변화

훈민정음의 두 번째 단계의 변화는 1464년에 필사된 「오대산 상원사 중창 권선문」에서 나타난다. 이것은 이때까지 목판본이나 활자본에만 보이던 한글 서체가 최초로 필사본이 보이면서 나타난 현상이다. 그 변화 현상을 보이면 다음과 같다.

(1) 이 오대산상원사중창권선문에 보이는 서체는 특히 가로선에서 변화가 일어난다. 가로선을 왼쪽에서 오른쪽으로 그으면서 위로 비스듬히 올려 긋는 현상이 나타난다. 다음에 몇 가지 예들을 보이도록 한다.

주 라 습 표

'주'의 가로선과 '라'의 'ㄹ'의 가로선, '습'의 'ㅂ'자의 가로선, '표'의 'ㅍ'의 가로 선이 모두 왼쪽에서 오른쪽으로 비스듬히 올라간 모습을 볼 수 있다. 이것은 물론 붓으로 쓰면서 발생한 자연적인 변화라고 할 수 있다.

(2) 'ㅂ'의 변화를 볼 수 있다. 'ㅂ'은 원래 가운데 가로선이 세로선의 중앙에 위치하는 것이 아니었는데 세로선의 중앙에 그어진 것이다. 다음 글자의 모습을 보이면 그 현상을 알 수 있다.

반 볼 업

(3) 'ㅍ'과 'ㅌ'에서 위의 가로선과 아래의 가로선의 길이가 같았던 것인데, 아래의 가로선이 길어진 모습을 보인다.

프 트

(4) 'ㄷ'이 'ㄴ'에다가 가로선을 가획한 것이었는데, 그것을 필서하면서 위의 가로선을 먼저 쓰고 'ㄴ'을 씀으로 해서 위의 가로선이 길어진 모습을 볼 수 있다.

반

이러한 현상은 붓으로 자유롭게 쓰면서 한글의 서체가 변화할 수 있는 동기를 마련해 주었다고 할 수 있다.

「오대산 상원사 중창권선문」에는 두 가지의 필체가 보인다. 하나는 이전에 써 왔던 서체를 그대로 유지한 것이고 또 하나는 앞에서 언급한 새로운 서체다. 한 사람이 쓴 서체인지 두 사람이 쓴 서체인지는 알 수 없다.

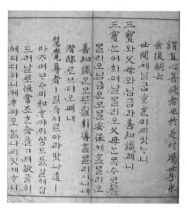

기존의 서체 변화된 서체

결국 활자본이나 목판본은 규범적인 성격을 띄지만, 필사본은 꼭 그럴 필요는 없는 것이기에 이러한 서체가 등장한 것으로 생각할 수 있다.

12. 15세기 한글 문헌의 서영

이러한 변화는 15세기 말까지 그대로 지속되었다. 즉 대표적으로 월인석보의 서체가 오랜 동안 그 유형을 지켜 온 것이다. 다음에 15세기에 간행된 문헌들을 하나씩만 그 서영을 보이도록 한다.

『사리영응기』(1449)

『능엄경언해』(1462)

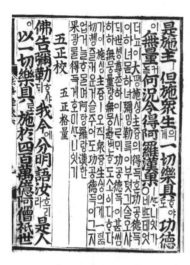

『법화경언해』(1464)

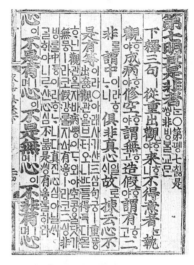

『선종영가집언해』(1464)

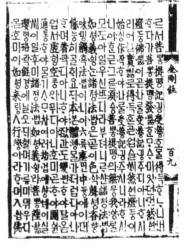

『불설아미타경언해』(1464)

『금강경언해』(1464)

『반야심경언해』(1464)

『원각경언해』(1465)

『목우자수심결언해』(1466)

『구급방언해』(1466)

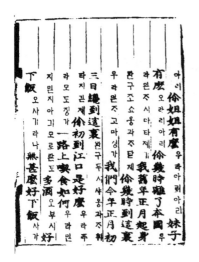

『해동제국기』(1471)

『몽산화상법어약록언해』(1472)

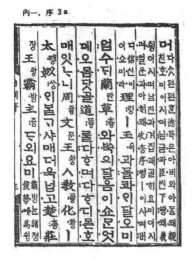

『내훈언해』(1475)

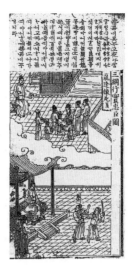

『삼강행실도』(1481년경)

『금강경삼가해』(1482)

『두시언해초간본』(1481)

『남명집언해』(1482)

『불정심경언해』(1485)

『영험약초』(1485)

『구급간이방』(1489)

『육조법보단경언해』(1496)

『진언권공』(1496)

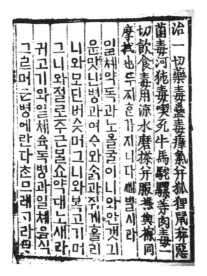

『신선태을자금단언해』(1497)

13. 16세기 이후의 한글 서체의 변화

이러한 서체의 변화는 한글 문헌이 중앙에서 간행되어 오다가 지방에서 간행되기 시작하면서 이루어진다. 훈민정음이 창제된 이후 한글 문헌은 주로 중앙에서 간행되었다. 지방에서 한글 문헌이 처음 간행된 것은 16세기 초였다. 그 최초의 책은 1500년(연산 6)에 경상도 합천陜川 봉서사鳳栖寺에서 간행된 『목우자수심결언해牧牛子修心訣諺解』이다. 물론 이 책은 중앙에서 간행한 책을 복각하다시피 한 것이지만, 지방에서 이렇게 한글책이 간행되었다는 사실은 지방에서도 한글로 된 문헌을 해독할 줄 아는 사람이 있었음을 증명하는 것이다.

그러나 그 한글 보급은 미미했던 것으로 보인다. 연산군 10년(1504)에 언문을 해독할 줄 아는 사람을 모조리 잡아 가두어 필적 감정을 한 적이 있었는데, 만약에 한글 해독자가 오늘날처럼 많았다면 도저히 그러한 일을 할 생각조차

도 하지 못했을 것이다. 훈민정음 창제 약60년 후의 일이지만 이것으로 16세기 초에는 한글을 해독할 줄 아는 사람이 그리 많지 않았다는 것을 말해 주는 사건이다.

16세기부터 지방에서 간행된 문헌들은 중앙에서 간행한 문헌에 비해 정제되어 있지 않아서 한글 서체에도 변화를 가져 오게 된다. 특히 목판본이 그러한데 한글 서체의 변화가 어떠한 일정한 방향으로 변화해 간 것이라고 하기 어렵다.

시대적 특징이 잘 들어나지 않지만, 대체로 세로글씨의 중앙선이 맞지 않고 자유롭게 쓰고 있음을 볼 수 있다. 아래의 화장사판 은중경언해가 대표적이라고 할 수 있다.

『사성통해』(1517)

『번역노걸대』(1517)

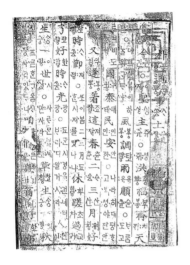

『번역박통사』(1517)

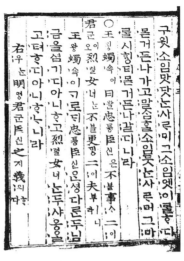

『번역소학』(1518)

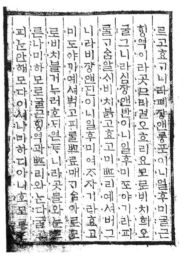

『여씨향약언해』(1518)

『창진방촬요』(1519)

『법집별행록언해』(1522)

『우마양저염역병치료방』(1541)

『은중경언해』(화장사판, 1553)

『칠대만법』(1569)

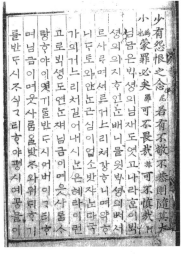

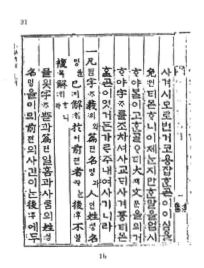

『중간경민편』(1579)　　　　　　『소학언해』(도산서원본)(1587)

16세기 말에 간행된 '중간경민편'은 경상도 진주에서 간행된 것인데 다음과 같은 서체의 변화가 보인다.

(1) 'ㅈ'이 2획으로도 나타난다.

(2) 'ㅅ'의 오른쪽 삐침이 왼쪽의 오른쪽 삐침의 가운데로부터 시작된다.

(3) 'ㅊ'의 위에 가획한 세로선이(마치 점처럼 되었지만) 가로선의 가운데에 위

치하지 않고 오른쪽으로 치우친 곳에 있다. 이것은 오늘날 북한의 'ㅊ'자와 유사한 셈이다.

쳐 셔 침

14. 17세기 이후의 한글 서체의 변화

17세기에 들어와서 가장 많은 변화를 보이는 문헌이 1612년에 함경도 함흥에서 간행해 낸 목판본 『연병지남』이다. 특징적인 변화를 보이면 다음과 같다.

(1) 'ㅈ'이 2획으로도 나타난다.

(2) '가, 거' 등에 나타나는 'ㄱ'의 세로선이 왼쪽으로 그어진다.

기 ㄱ

(3) 'ㅅ'의 오른쪽 삐침이 왼쪽의 오른쪽 삐침의 가운데로부터 시작된다.

셔 산 셔 cf. 스

『연병지남』(1612)

『언해태산집요』(1608)

『동국신속삼강행실도』(1617)

『가례언해』(1632)

더 이상의 문헌을 소개하는 일은 생략하기로 한다. 지면이 허락하지 않을 뿐만 아니라 그 이상으로 한글 서체의 변화를 구체적으로 연구하는 일은 필자의 주된 임무가 아니기 때문이다.

15. 한글 서체 변화의 종합적 기술

우리가 언뜻 보기에 한글의 자형이 오늘날 우리가 쓰고 있는 한글의 자형과 같아 보이지만 모음 글자만 현대의 모음 글자와 형태가 다를 뿐이지, 자음 글자는 오늘날의 모습과 다를 바 없는 것처럼 보일 것이다. 그러나 하나하나 찬찬히 살펴보면 오늘날 쓰고 있는 자모와 차이가 난다는 점을 발견할 수 있다.

제일 먼저 눈에 띄는 것은 'ㅈ'이다. 'ㅈ'자는 지금은 대개 2획으로 쓴다. 'ㅈ'의 가로줄기의 끝에서 왼쪽 삐침줄기가 시작되는 2획으로 쓰고 있다. 그러나 원래는 3획이었다. 즉 가로줄기의 중간에서 왼쪽 줄기의 삐침줄기와 오른쪽의 삐침줄기가 시작되었던 것이다. 오늘날에는 필기체일 때에는 3획으로 쓰는 경우는 거의 없다. 그런데 어느 경우에는 한 음절에 쓰는 'ㅈ'자가 초성에 쓰일 때에는 2획으로 쓰는데, 받침으로 쓸 때에는 3획으로 되어 있는 경우도 있다. '잦'자가 그렇다. 명조체나 신명조체 등 바탕체는 초성자는 2획이고 종성자는 3획으로 되어 있는데, 돋움체는 초성의 'ㅈ'과 종성의 'ㅈ'이 모두 3획으로 되어 있다. 다음 그림을 보면 쉽게 알아 볼 수 있을 것이다. 그래서 이것을 본 외국인은 자음이 초성으로 쓰일 때와 종성으로 쓰일 때에 그 모양을 다르게 쓰는 줄 알기도 한다.

바탕체	돋움체
잦	잦

3획으로 쓰던 것을 2획으로 쓰는 자형으로 변화한 모습은 필사본부터 보인다. 16세기의 필사본인 『순천김씨언간』부터 보인다. 그 이전의 필사본인 「오대산상원사중창권선문」(1464)이나 『구황촬요(만력본)』(1554)에서는 3획으로 쓰다가 『순천김씨언간』부터 보이기 시작하여 이 이후의 필사본에서는 대부분 2획으로 나타난다. 『선조국문교서』(1593)에서도 2획으로 쓰인 것으로 보아 이미 16세기 말에는 필사본에서는 그러한 변화가 일어난 것으로 보인다. 그 이후의 필사본 중에서 궁체로 쓰인 것은 대부분 2획으로 썼다. 다음에 15세기의 문헌인 『석보상절』과 16세기의 『순천김씨언간』의 'ㅈ' 글자를 한 예만 보이도록 한다. '이제ᄂᆞᆫ'의 '제'자가 2획으로 되어 있다. 그리고 궁체로 쓰인 문헌들인 『낙성비룡』(18세기?), 『경세편언해』(1765)의 예를 들어 보인다.

| 『석보상절』 | 『순천김씨언간』 | 『낙성비룡』 | 『경세편언해』 |

그러나 판본일 경우에는 그 변화 시기가 다르다. 목판본도 필사를 해서 나무에 새기니까 필사본과 자형이 동일할 것이라고 생각할지 모르지만, 일반 필사본은 주로 개인적인 것이라고 한다면 목판본에 쓴 글씨는 공공적인 것이기 때문에 일정한 기준을 가지고 쓴 것으로 생각된다. 그래서 목판본에서 'ㅈ'이 2획으로 보이는 것은 17세기 초의『연병지남』에 처음 보이지만, 그 한 문헌에서만 유독 보이고 일반화된 것은 19세기에 가서의 일이었다.『연병지남』(1612)에서는 'ㅈ'을 2획으로 쓴 글자와 3획으로 쓴 글자가 혼용되고 있다.

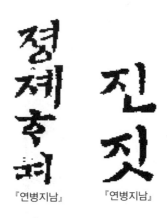

『연병지남』　　　『연병지남』

그러나 그 이후에는 모두 3획으로 쓰다가 19세기에 와서야 2획으로 일반화되기 시작했다.『조군영적지』(1881),『태상감응편도설언해』(1852),『열녀춘향수절가』(19세기)의 예를 들어 보인다.

『조군영적지』　　　『태상감응편　　　『열녀춘향수절가』
　　　　　　　　　도설언해』

'각'이란 글자도 마찬가지이다. 모음 글자가 'ㄱ'의 아래에 올 때에나 받침으로 쓰일 때에는 'ㄱ'의 세로줄기를 수직으로 내려 긋는데, 모음글자가 오른쪽에 오는 경우에는 'ㄱ'자의 세로줄기를 왼쪽으로 삐치도록 쓴다.

모음자가 아래에 올 때	모음자가 오른쪽에 올 때	받침으로 쓸 때
구	가	각

이렇게 변화한 것도 필사본부터 보인다. 이것은 'ㅈ'의 변화보다 후대에 이루어진다. 17세기에는 『연병지남』에 유일하게 나타나다가 궁체가 널리 쓰이던 18세기부터 이러한 변화가 보인다. 그러다가 19세기 중기 이후에 일반화되어서 오늘에 이르렀다. 『석보상절』(1447), 『남계연담』(18세기?), 『삼성훈경』(1880)의 예를 들어 본다.

가
가
겨
시 효
더 도
가 녀 니 가

『석보상절』　　　『남계연담』　　　『심상훈경』

‘ㅌ’자는 ‘ㄷ’자에다가 가로로 가획한 것이어서 ‘ㄷ’의 가운데의 빈 공간에 가획한 것이다. 그런데 요즈음은 ‘ㄷ’의 위에 가로로 가획한 것처럼 쓰는 경우가 더 많다. 북한에서는 심지어 이 ‘ㅌ’을 ‘ㄷ’에 세로로 가획한 글자처럼 쓰기도 한다. 길을 가다가 어느 호텔의 간판에서 ‘ㅌ’자가 세 가지로 쓰인 것을 본 적이 있다. ‘호텔, 터어키탕’이라는 간판이었는데, ‘텔, 터, 탕’에 보이는 ‘ㅌ’자의 자형이 모두 달라서 간판 글씨를 쓴 사람이 의도적으로 쓴 것 같다는 생각을 한 적도 있다.

‘ㄷ’의 가운데 가획한 것	‘ㄷ’의 위에 ‘ㅡ’를 가획한 것	북한의 ‘ㅌ’의 한 예
타 토	타 토	튼

‘ㅌ’자가 변화를 보이기 시작한 것은 『마경초집언해』(1682)에서부터 보이기 시작하다가 18세기에 와서 일반화된다. 『동문유해』(1748)를 비롯하여 많은 문헌에 두 가지 자형이 공존하였다가, 19세기 말에 와서는 완전히 ‘ㅡ’에 ‘ㄷ’을

붙인 자형으로 변화하였다. 19세기 말에는 심지어 'ㄷ'의 위에 가로줄기인 'ㅡ'를 아래로 비스듬히 내리긋는 자형도 보인다. 『태상감응편도설언해』(1852)에 그 예가 보인다.

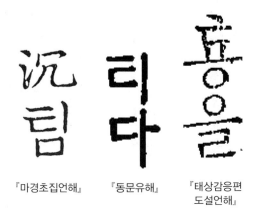

『마경초집언해』　　『동문유해』　　『태상감응편
도설언해』

'ㅅ'자도 자형이 바뀐 셈이다. 원래 'ㅅ'자는 왼쪽 삐침줄기의 시작점과 오른쪽 삐침 줄기의 시작점이 같은 위치에 있었다. 그래서 훈민정음에 보이는 'ㅅ'자와 같은 것인데, 오늘날에는 왼쪽 삐침줄기의 시작선 위에서 약 1/3 가량 밑에서 오른쪽 삐침 줄기가 시작되는 자형으로 바뀌었다. 그러니까 옛날의 'ㅅ'은 왼쪽 삐침 줄기의 끝과 오른쪽 삐침의 끝을 이으면 정삼각형이 되지만, 오늘날의 'ㅅ'은 그렇게 해도 정삼각형이 안 되고 정삼각형의 꼭짓점에서 오른쪽으로 선이 삐죽 하나 올라가 있게 될 것이다.

사슈	사수

'ㅅ'의 변화는 16세기 말부터였다. 중간경민편(1579), 『연병지남』(1612), 『동의보감』(1613) 등에 명확히 나타난다. 'ㅅ'이 'ㅕ, ㅑ' 등과 통합될 때에 오른쪽의 삐침줄기가 아래로 쳐져서 나타나기 시작한 것은 1762년에 경상도에서 간행

된『지장경언해』에서부터 보이기 시작하여 19세기 말에는 일반화되었다.

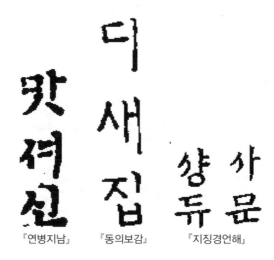

『연병지남』 『동의보감』 『지징경언해』

　‘ㅊ’자와 ‘ㅎ’자는 변화하지 않은 것 같지만 세로선이 변했다. ‘ㅊ’자는 원래 ‘ㅈ’에다가 세로로 한 획을 가획한 것이고, ‘ㅎ’자도 ‘ㆆ’에 세로로 한 획을 가획한 것이다. 그런데 가로선과 같은 길이로 가획한 것이 아니라 그 선의 길이를 반 이하로 줄여서 가획한 것이다. 이것은 한자 전서를 만들 때의 한 방법인 미가법微加法에 의한 것이다. 가로로 가획할 때에는 가로 길이와 같은 길이로 가획을 하지만, 세로로 가획할 때에는 짧게 가획하는 법을 미가법이라고 한다. 그런데 오늘날 ‘ㅊ’과 ‘ㅎ’의 꼭짓점은 수직으로 긋지 않고 왼쪽에서 비스듬히 오른쪽으로 내려 그어서 가로줄기와는 직접 연결되지 않도록 쓰고 있다. 그래서 그 자형이 바뀌었다고 보는 것이다.

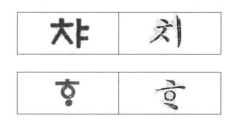

'ㅊ'의 변화는 필사본에 처음 보이다가 판본에서는 1612년의 '연병지남'에서 비롯되었다. 이것이 일반화되어 나타나게 된 것은 19세기 중기 이후이다.

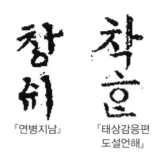

『연병지남』 『태상감응편
 도설언해』

'ㅎ'의 변화도 'ㅊ'과 같다. 필사본에 처음 보이다가 판본에서는 역시 『연병지남』에서 비롯되어서 18세기의 문헌에 자주 나타나다가 19세기 말에 일반화되었다.

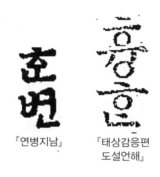

『연병지남』 『태상감응편
 도설언해』

모음 글자도 변화하지 않은 것 같지만 모두 바뀌었다. 원래 천지인天地人을 각각 본따서 'ㆍ, ㅡ, ㅣ'를 만들었다는 사실은 잘 알 것이다. 그런데 'ㆍ'가 점에서 선으로 바뀌었다. 흥미로운 사실은 'ㅣ'에 'ㆍ'가 결합할 때보다도 'ㆍ'가 'ㅡ'의 아래에 결합할 때에 그 선의 길이가 더 길어졌다는 것이다. 그래서 'ㅏ'의 가로로 그은 선보다는 'ㅜ'의 세로로 그은 선의 길이가 길게 보인다.

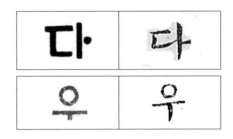

'·'가 동그란 점으로만 표기된 문헌은 『훈민정음 해례본』(1446)과 『동국정운』(1448)뿐이다. 그리고 나머지 문헌은 'ㅣ ㅡ'와 결합된 '·'는 모두 선으로 바뀌었다. 그러니까 훈민정음 창제 당시에 그러한 변화가 일어난 것이다. 이것은 붓으로 글씨를 쓸 때, 동그랗게 점을 쓰는 일이 수월하지 않았기 때문에 일어난 자형의 변화일 것이다.

『훈민정음 해례본』 『석보상절』

모음 중에서 가장 특이한 변화 중의 하나가 '워'의 자형이다. '워'는 원래 'ㅜ'와 'ㅓ'가 합하여 만들어진 모음자이다. 따라서 'ㅜ'의 위에 'ㅓ'가 합쳐져서 'ㅓ'의 가로줄기가 'ㅜ'의 가로줄기 위에 자리 잡고 있었던 것이다. 그것은 'ㅣ'에 '·'가 결합될 때에는 '·'가 'ㅣ'의 가운데에 놓여야 하기 때문이다. 우리나라 주화 중 이전에 나온 주화나 이전의 지폐에 나타나는 '원'의 모습이 그 원래의 모습인 것이다. 그러나 이것이 'ㅓ'의 가로줄기가 'ㅜ'의 가로줄기 아래에 놓

이는 모습을 보이기 시작한 것은 17세기부터였다. 『역어유해』(1690), 『오륜전비언해』(1721), 『지장경언해』(1762), 『박통사신석언해』(1765) 등에 나타난다. 이것은 19세기 중기 이후에 일반화되었다.

『석보상절』 『삼성훈경』

한글 자모는 모든 글자가 가로직선(ㅡ), 세로직선(ㅣ), 동그라미(ㅇ), 왼쪽 삐침선(ㅣ), 오른쪽 삐침선(ㅣ), 점(·)으로 구성되어 있다. 즉 한글 자모는 직선과 점과 원으로 구성되어 있다. 'ㄱ'은 가로선과 세로선으로 구성되어 있고, 'ㅈ'은 가로선과 왼쪽 삐침과 오른쪽 삐침으로 구성되어 있다. 'ㅏ'는 세로선과 점으로 되어 있다. 외국인이 한글을 배울 때 쉽게 터득할 수 있는 이유 중의 하나가 이렇게 한글이 단순한 직선과 점과 원으로만 이루어졌기 때문이다.

위에서 나타난 결과로 볼 때에, 한글 자형의 변화는 주로 필사본에서, 그리고 지방에서 간행된 문헌에서 비롯되었다는 것이 그 특징이라고 할 수 있다. 이것은 관아에서 간행된 문헌들에서는 어느 정도 표준적인 자형을 보이고 있지만, 지방에서 간행된 문헌들에서는 변화를 보이고 있음을 증명하는 것이라고 할 수 있다

그런데 펜과 연필이 나오기 이전에는 필기도구가 모두 붓이었기 때문에 붓으로 직선을 긋거나 점을 치거나 원을 그리는 일이 그리 쉬운 것은 아니었을 것이다. 붓은 오히려 곡선을 그리는데 유리한 도구이다. 그래서 그림은 아직도 붓으로 그린다. 그래서 한글의 자형이나 서체는 직선을 곡선으로, 점을 짧은 선으로, 그리고 원을 꼭지가 있는 원으로 바꾸는 방향으로 변화하게 되었다. 아마도 직선을 최대한으로 곡선화하고 점을 선으로 바꾸고 원을 꼭지가 있는 원으로 바꾼 서체가 궁체일 것이다.

『경석자지문』(궁체 정자체)　　　『경세편언해』(궁체 흘림)

16. 궁체

1) 궁체 탄생의 원인

이러한 원칙들은 시대를 거치면서 그 서체의 변화가 이루어졌다. 서체의 변화나 새로운 서체의 창조는 글씨의 형태를 변화시키거나 창조하는 것이다. 글씨는 선(또는 획)과 점의 배열과 글자들의 구조적이고 예술적인 구도로 되어 있어서, 서체의 변화 및 창조는 글씨의 선과 점과 배열원칙 및 구도를 바꾸거나 창조하는 것이라고 할 수 있다. 그러나 한글은 한글을 구성하는 자모의 선과 점과 구도가 매우 단순하여 이들의 변화를 시도하는 데에는 많은 어려움이 있다고 생각한다.

훈민정음이 창제된 이후, 한글 서체의 변화 과정을 한마디로 표현한다면 직선의 곡선화와 자모 조합 구도의 변형이라고 할 수 있다. 훈민정음 창제 당시

의 글자의 모습을 보여 주는 『훈민정음 해례본』에 보이는 한글 자형들은 이러한 선형에 철저하였다. 그리하여 한글 자모 28자(ㄱㄴㄷㄹㅁㅂㅅㅇㅈㅊㅋㅌㅍㅎㅿㆁㅇㅏㅑㅓㅕㅗㅛㅜㅠㅡㅣ·)는 'ㅣ, ㅡ, /, \, ㅇ, ·'의 여섯 가지로서 구성된다. 다른 외국 문자들에 비해 선형線形이 단순하다는 점은 우리가 주로 알고 있는 알파벳이나 한자나 일본의 가나 글자 등과 비교하여 보면 쉽게 수긍할 수 있을 것이다. 이렇게 단순한 선을 가진 것이 한글의 특징이라고 할 수 있는데, 이 특성은 한글을 익히는 사람에게는 기억을 매우 쉽게 해 준다는 엄청난 장점을 가지는 것이지만, 이들을 예술성을 가진 선으로 승화시키려는 서예가들에게는 대단한 고뇌를 안겨 주는 것이라고 생각한다. 그래서 서예가들은 이들 선의 굵기를 달리하거나 직선을 곡선화하는 방향으로 한글 서체를 변형시켜 왔다. 한글 서체의 변형의 극치는 바로 궁체라고 생각한다. 그중에서도 흘림체가 더욱 그러하다고 할 수 있다. 한글 서예에 관심을 가진 사람들의 눈에 가장 먼저 눈에 띄는 것은 궁체일 것이다. 그것은 궁체가 아름다운 서체이기도 해서 그렇겠지만, 원래의 한글의 선과 점에 가장 많은 변화를 준 것이기에 더욱 그러했던 것으로도 해석된다.

2) '궁체'란 명칭의 유래

그렇다면 '궁체'라는 말이 언제부터 쓰였을까?

이옥李鈺(1760~1812)의 아조雅調 에 나오는 17수 중에 제6번째의 시에 보이는 『서호죽지사西湖竹枝詞』에 보이는 "早學宮體書 異凝微有角 舅姑見之喜 諺文女提學"(일찍이 궁체 쓰는 것을 익혀서 이응자에 살짝 모가 났지요. 시부모님께서 글씨 보고 기뻐하시며 언문 여제학이 났구나 하셨지요)에 보이는 '宮體'라는 말에서 이미 이 시기에 이 말이 쓰였음을 보이고 있다. 그러니까 19세기 초에는 한글 서예에 대해 이미 '궁체'라는 단어가 쓰였다는 것이다.

그런데 '궁체'라는 단어는 한글 서체가 아닌 한자의 서체에 대한 것이기는

하지만, 이미 오래 전부터 쓰여 온 것으로 보인다.

　죽천竹泉 이덕형李德泂(1566~1645)의 수필집인 필사본 『죽창한화竹窓閑話』에 다음과 같은 글이 전한다.

> 宣廟朝 余聘君申公湜 以副學入侍 經筵講畢 上回論歷代名筆曰 近觀雪庵兵衛森筆泫寂
> 勁 雪菴未知何許人 或以僧 對聘 雪庵李溥光之別號也 與趙孟頫一時元朝人 上又問宮體
> 何義 左右皆不知 聘君又對曰 陳后主時 江摠作文華美 宮中效之 故曰宮體 梁之徐橋亦
> 爲宮體 聘君歸語子弟曰 今之文官 皆不讀書 不知宮體良可歎也 〈죽창한화 20a〉

　선묘조宣廟朝에 우리 장인인 신공申公 담湜이 부제학으로서 경연에 입시했는데, 강이 끝나자, 임금은 역대의 명필名筆들을 논하다가 이르기를,

"요새 보니 설암雪菴 병위삼兵衛森의 필법이 가장 힘찬데 설암은 어떤 사람인가?"

했다. 좌우 신하들은 혹 중이라고 대답했으나 장인은 말하기를,

"설암은 이부광李溥光의 별호別號로 조맹부趙孟頫와 한 시대 사람으로 원元 나라 사람입니다."

했다. 임금은 또,

"궁체宮體란 무슨 뜻인가?"

하니, 장인이 또 대답하기를,

"진陳 나라 후주后主 때 강총江總이란 사람이 글씨를 화려하고 아름답게 써서, 이것을 궁중에서 본받아 썼기 때문에 궁체라고 하옵니다. 그리고 양梁 나라 서이徐橋도 역시 궁체를 썼습니다."

하였다. 장인은 집에 돌아가서 자제들에게 이르기를,

"지금 문관들이 모두 글을 읽지 않아서 심지어 궁체도 모르고 있으니 참으로 개탄할 일이다."

하였다.

宣廟朝余聘君申公湛以副學入侍經筵講畢 上曰論歷代名筆曰近
觀宣庵兵衛森筆滾到雪菴未知何許人或以僧對聘君曰雪庵李溥
光之別號也與趙孟頫一時元朝人 上又問宮軆何義左右皆不知聘
君又對曰陳后主時江摠伍文華宮中效之故曰宮軆良可歎也
宮軆聘君故語子第曰今之文官皆不讀書甚至不知宮軆梁之徐橋亦為
陳先生郁能文屢魁屋文興賦為士子程式騰青傳誦者頗多嘗受學
於慕齋金先生學問操行為濟流所推重銓官以其諸伍第除授童蒙
教官訓誨諸生必先孝悌學者往受漢書先生嘗稱慕齋天資
英悟聰慧過人理學高明文章典雅又鑒識如神見人製述必知窮達壽
天十不一失誘掖後學誠意眷眷晦齋退溪兩先生皆謁先生始知向學
之方其衛道闡學之功亦大矣但舉止佯真不修邊幅望之初似迂踈又

『죽창한화竹窓閑話』

　　이 책의 저자인 이덕형은 16세기에서 17세기까지 산 사람이지만, 이 글에
나오는 장인 신담申湛[1519(중종 14)~1595(선조 28)]이 홍문관 부제학으로 있었던
때가 1591년 이전이었으므로, 이덕형의 증언은 16세기 말의 역사적 사실이
다. 신담의 이야기가 수필이라고 하여도, 이덕형이 '宮體'를 언급한 것을 보면
17세기 초에 이미 '궁체'란 단어가 쓰였음을 알 수 있다.

　　많은 문관들이 '궁체'라는 단어를 몰랐다고 하는데도, 선조가 '궁체'를 알고
있었던 것은 위의 대담에서 알 수 있듯이, 선조의 남다른 '서예'에 대한 관심과

이해 때문이었다. 이렇게 문관들이 '궁체'를 몰랐다고 하니, '궁체'란 단어는 이 당시에 널리 퍼져 있지 않았던 것으로 이해된다.

이덕형이 언급한 '궁체'는 물론 한글 서체에 대한 것이 아니라 한자 서체를 말하는 것임이 분명하다. 한글 궁체가 이 당시에 있었는지는 확인할 길 없으나, 한자의 궁체가 들어오기 이전이었기 때문에, 한글 궁체는 아직 없었던 것으로 생각된다. 한글 궁체가 먼저 발생하였는지 아니면 한자 궁체가 먼저 발생하였는지, 아니면 한글 궁체는 한자 궁체와는 상관없이 발생한 것인지에 대해서는 더 논의를 해야 옳겠지만, 우리나라의 서체의 역사를 보면 한글 궁체도 한자 궁체와 연관이 있을 것으로 생각하는 것이 더 설득력이 있다. 17세기 초까지의 판본이나 필사본 중에서 궁체로 쓰인 한글을 발견할 수 없는 것도 이러한 사실을 뒷받침한다고 할 수 있다.

위의 글에 보이는 '서이徐摛'는 '서이徐摛의 음와淫哇'란 말로 더 널리 알려진 사람이다. 남조 때 양梁 나라 사람인 서이(자는 사수士秀)가 신기한 문장을 만들었는데 이 신기한 문장이 곧 염문체艷文體다. 그 문체를 이른바 '궁체宮體'라고 하였는데, 보통은 이 글들이 애정의 시문이 되었기 때문에 '음와'라고 한 것이다. 이 '염문체'나 '궁체'는 서체가 아닌 문체의 명칭이었다.

(轉家令兼管記 尋帶領置) 摛文體旣別 春坊盡學之 宮體之號 自斯而始 〈南史, 徐摛傳〉

서이의 문체는 이전의 문체와는 달랐는데, 춘방에서 이를 열심히 배워서, 궁체라는 이름으로 불렀다. 이로부터 궁체라는 이름이 시작되었다.

'궁체'란 단어는 원래 서체로부터 유래된 것으로는 보이지 않는다. 원래는 문체의 한 종류로서 '궁체'는 이미 중국에서 널리 알려져 있던 것이다. 『오주연문장전산고五洲衍文長箋散稿』의 '역대시체변증설歷代詩體辨證說'에 '시체詩體'에 대해 분류해 놓은 것을 보이면 다음과 같은 것이 있음을 알 수 있다. 이 중에

'궁체'가 문체의 하나로 들어 있고, 그 설명이 있음을 알 수 있다.

若論詩體	魏有黃初體	正始體	晉太康體
宋元嘉體	齊永明體	齊梁體	南北朝體
唐初體	盛唐體	大歷體	元和體
晚唐體	宋朝體	元祐體	江西宗派體
曹劉體	陶體	謝體	徐庾體
沈宋體	陳拾遺體	王楊盧駱體	張曲江體
少陵體	太白體	高達夫體	孟浩然體
岑嘉州體	王右丞體	韋蘇州體	韓昌黎體
柳子厚體	韋柳體	李長吉體	李商隱體
盧同體	白樂天體	元白體	杜牧之體
張籍王建體	賈浪仙體	孟東野體	杜荀鶴體
東坡體	山谷體	後山體	王荊公體
邵康節體	陳簡齋體	楊誠齋體	柏梁體
玉臺體	西崑體	香奩體	**宮體。**

【梁簡文傷于輕靡. 時號宮體. 其他體製. 尙或不然. 大槪不出此耳.】

3) 궁체의 확산

이러한 사실로 보아서 '궁체'란 한문의 문체로부터 시작하여 서체로 발전하여 우리나라에 수입이 되었고, 이것이 우리나라의 한글 서체의 명칭이 된 동기로 보인다. 우리나라에 수입이 되었다는 사실은 선조와 신담의 대화에서 알 수 있다.

이 '궁체'란 문체가 주로 염문체로 쓰였다는 사실은 우리에게 시사하는 바가 많다. 즉 궁체로 쓰인 문헌들에 대한 검토를 하여 보면 궁체로 쓰인 문헌들

이 대부분 소설, 즉 이야기가 있는 글에 주로 쓰였음을 알 수 있다. 대부분의 장편 고소설 종류가 이러한 염정소설이라는 점에 주목하게 된다.

그러나 한글 서체로서의 '궁체'가 꼭 이러한 염정소설의 서체로서만 사용된 것은 아니다. 오늘날 남아 있는 한국학 중앙연구원의 구 장서각 소장본들 중에서 장편 고소설들은 거의 모두가 궁체로 필사되었지만, 이 장서각에는 궁체로 필사된 다른 문헌들도 많이 전한다. 예컨대『경세문답언해經世問答諺解』(1761),『경세문답속록언해經世問答續錄諺解』(1763),『어제자성면칙윤음』,『조야첨재朝野僉載』,『아픠령뉴』(골패책),『곤범』(18세기 후반~19세기 초, 여자 교훈서),『임신평난록』등등 매우 많은 자료들이 이 궁체로 필사되었다. 이와 같은 궁체 필사가 대량으로 이루어진 시기는 대개 18세기의 50년대 이후, 즉 1750년대 이후로 보인다. 왜냐하면 이 당시에 간인된 한문본 책의 언해본이 궁체로 필사되었는데, 그 한문본이 간행된 시기가 바로 언해본을 필사한 시기와 거의 같기 때문이다. 예컨대 1746년에 필사된 것으로 추정되는『어제자성편언해』는 궁체가 아닌데, 1761년에 필사된 것으로 추정되는『어제경세문답언해』나 1763년에 필사된 것으로 추정되는『어제경세문답속록언해』등은 궁체로 필사되었기 때문이다. 그 이후의 문헌에서는 궁체가 무척 많이 발견된다.

다음에 몇 가지 서영書影들을 보이도록 한다.

『어제자성면칙윤음』

『열성지장통기』

『아픠령슈』

『곤범』

『임신평난록』

　이러한 궁체가 구 장서각 문헌에 많이 남아 있는 이유는 아마도 궁녀가 상주하면서 필사를 하였기 때문이라고 추정되지만, 명확한 기록이 없어서 확인하기 어렵다. 그러나 궁금한 것은 언해와 필사가 각각 다른 사람에 의해 이루어진 것인지, 아니면 언해와 필사가 동시에 이루어진 것인지를 알 수 없는 점이다. 『능엄경언해』의 발문에 보면 언해자가 필사자가 아니었음을 알 수 있는데, 방대한 대하소설을 언해하고 다시 필사하는 과정을 달리하였다는 점은 비경제적이라고 할 수 있다.

　궁체로 쓴 문헌에는 대하소설, 특히 번안소설이 많은데 이 소설들이 왜 궁중에서 쓰였는지, 그래서 이 궁체로 된 책을 읽을 대상자가 누구였는지는 궁체 연구에서 매우 중요한 문제라고 생각한다. 그리고 왜 20세기에 와서 궁체로 쓴 글은 일정한 정서적 가치를 가지는 문장에서만 쓰이게 되었는지에 대한 연구도 필요하다. 왜냐하면 오늘날 궁체로 쓴 글의 종류는 일반 문장이라고

하기 힘들기 때문이다. 예컨대 신문 기사문을 궁체로 쓰거나 교훈시를 궁체로 썼을 때, 또는 훈민정음 언해문을 궁체로 쓰는 경우 등은 아무래도 궁체에 걸맞지 않게 생각되는 것은 필자의 개인 생각만은 아닐 것이기 때문이다.

오늘날에는 남녀 모두 궁체에 대해 관심을 가지고 쓰고 또 읽고 있지만, 역사적으로는 주로 이 궁체를 읽는 층이나 쓰는 층이 한정되어 있었던 것은 아닌가 하는 생각이 들게 된다. 궁체로 쓴 문헌들은 궁중에서 주로 쓰였지만, 후에는 한글 편지에 쓰였는데, 주로 여성들에 의해 쓰였다고 생각한다.

궁체는 직선과 원과 점으로만 되어 있는 한글의 모든 형태들을 최대한으로 곡선화한 것이다. 그런데 한글은 '가로 직선, 세로 직선, 왼쪽삐침 직선, 오른쪽삐침 직선, 점, 원'이라는 6개의 구성요소로 이루어진다. 그러므로 이것들을 어떻게 곡선화하였는가를 연구하고, 아울러 이들 각 선과 점과 원의 구조를 어떻게 조화시켰는가에 따라 궁체는 변화해 온 것으로 보인다.

필사본들에는 이 궁체가 붓이라는 도구에 의해 쓰일 수 있었지만, 이것이 목판본이거나 활자본일 경우에는 그것을 새기는 데 어려움이 많아서 궁체는 이러한 판본으로는 출판된 적이 많지 않다. 이렇게 궁체로 판본이 등장한 시기는 대개 18세기말 이후부터 19세기 말까지였다. 대표적인 문헌을 든다면 『불설대보부모은중경언해』(1796년 용주사판), 『태상감응편도설언해』(1852), 『경석자지문』(1882), 『이언언해』(1883), 『송설당집』(1922) 등일 것이며, 연활자본들은 대개 19세기의 기독교 서적에서 볼 수 있는 것이었다. 이제 그 몇 가지 서영書影들을 보이도록 한다.

『태상감응편도설언해 1』

태상감응편도설언해 2』

『경석자지문敬惜字紙文』

『이언언해』

『송설당집 1』　　　　　　　　『송설당집 2』

　이들은 모두 19세기 중기부터 20세기 초기까지에 만들어진 책이라서, 이 시기가 궁체를 본격적으로 사용하는 궁체 전성기로 접어드는 시기가 아닌가 생각한다. 이 시기에 궁체는 고소설이 아닌 것에도 사용한다는 점, 그리고 궁체를 체본으로 출판하여 이를 보급하고 있다는 점 등으로 그러한 사실을 알 수 있다.

4) 궁체의 성행

　궁체가 궁중을 뛰쳐나와 서민들에게까지 일반화되기 시작한 것은 19세기부터였다. 그래서 한글 문헌을 궁체로 찍어 낸 것들은 대개 19세기에 간행된 문헌들이다. 이것이 가장 융성한 때는 19세기 말이라고 할 수 있다. 주로 서울을 중심으로 한 중부 지역에서 간행한 한글 문헌에서 궁체가 일반화되기 시작하였다. 이것이 지방으로 확산된 것은 20세기 초였다. 전주에서 간행된 완판본 중에도 궁체와 유사한 문헌이 보이기도 하였다. 20세기 초에는 척독, 그중

에서도 언간을 쓰는 방식이 유행하는데, 이것을 붓으로 쓰는 방식을 소개한 문헌들은 예외 없이 궁체를 사용하고 있다. 언간의 형식은 소위 민체를 사용하였지만, 이것을 붓으로 써서 전달하는 글씨체는 궁체를 사용하였던 것이다. 그 결과로 필사본의 서체도 편지든, 가사든, 고소설이든 모두 궁체로 쓰는 궁체의 대유행이 시작되었다.

앞에서 언급한 바와 같이 궁체를 체본으로 만든 책이 곧 『언문체첩』이다. 그 서영을 보이면 다음과 같다.

『언문체첩』

5) 궁체 연구

이처럼 궁체를 체계적으로 보급시키고 연구되기 시작한 것은 해방 이후로 보인다. 그런데 주로 궁체를 썼을 뿐이지, 이것을 본격적으로 연구하기 시작한 것은 그 역사가 오래지 않다. 궁체의 서체에 대한 본격적인 연구의 역사도

그리 길지 않은 것처럼 보인다.

궁체는 정자체와 흘림체로 분류되고 흘림체는 다시 반흘림체, 진흘림체로 구분하는 것이 일반적이다. 필자도 여기에 동의한다. 그런데 문제는 정자, 반흘림, 진흘림의 기준을 어디에다 두는가 하는 것이다. 대체로 감각적으로 구분이 되지만, 그렇지 않은 경우도 많다. 예를 궁체에서 들어 보자

궁체를 정자체, 흘림체로 분류하고 흘림체는 반흘림, 진흘림으로 분류하지만 정자체만 보아도 너무 다양하다, 여기에 몇 개를 예를 들어 보이도록 한다. 활자본과 목판본을 중심으로 살펴보도록 한다.

(1) 활자본의 정자체

① 『이언언해(1883)　　　　② 『경석자지문(1882)

(2) 목판본 및 석판본의 정자체

① 『태상감응편도설언해(1852)

② 『언문체첩(1917)

③ 『언간필법(1926)

④ 『한선문 청년 사자요경
漢鮮文靑年寫字要徑』(1914)

흘림체를 든다면 더 다양할 것이다. 그런데 금속활자본에는 궁체 흘림체가 보이지 않는다. 다만 목판본이나 석판본에는 흔히 나타난다.

(3) 목판본과 석인본의 흘림체

①『태상감응편도설언해』 권1(1852)

②『송설당집』 권2(1922)

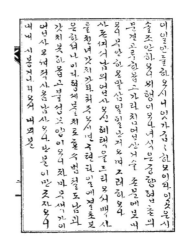

③『반초언문척독』(1931)

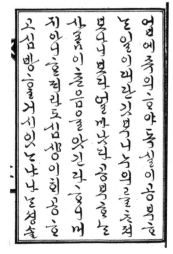

④ 『한선문 청년 사자요경漢鮮文青年寫字要徑』(1914)

(4) 목판본 고소설의 흘림체

위에 든 예들은 고소설을 제외한 것이다. 지금까지 궁체는 대부분 필사본을 중심으로만 자료를 찾고 그 서체를 이용하여 창작 활동을 해 온 것으로 보인다. 그러나 우선 목판본 등에 관심을 가져 주기를 바란다. 왜냐하면 전술한 바와 같이 목판본으로 출간할 정도면 어느 정도 작품화되어 있는 서체라고 할 수 있기 때문이다. 그 당시에 호감을 받던 서체라는 의미도 될 것이다.

다음에 경판본 궁체 고소설의 서체들을 몇 개 예시하도록 한다.

『심청전』(한남서림)

『숙향전』(유동신간)

『사씨남정기』(유동신판)

『금향정기』(유동신판)

『현수문전』(유동신판)

『심청전』(안성 박성칠서점)

『홍길동전』(박성칠서점)

『월봉기』(홍수동판)

『제마무전』(홍수동중간)

『조웅전』(홍수동판)

『서유기』(화산신간)

『울지경덕전』(동현신판)

『구운몽』(포동신간)

『장경전』(미동중간)

『홍길동전』(야동신간)

『월왕전』(경판)

위의 사진으로만 보아도 동일한 출판사에서 간행한 문헌도 궁체 서체가 조금씩 다르다는 사실을 알 수 있다. 예컨대 유동신간의 문헌들도 『사씨남정기』 와 『월봉기』와 『금향정기』는 동일한 서체이지만 『숙향전』은 다른 서체이고, '홍수동판'의 『월봉기』와 『제마무전』은 유사한 서체이지만 『조웅전』은 조금 다른 서체로 보인다. 그리고 다른 출판사이면서도 서체가 동일한 것들도 있다. 경판본이라고 하지만 각각 쓰던 서체들이 조금씩 차이가 있던 것으로 보인다.

위의 사진에서 볼 수 있듯이 궁체 목판본들도 대체로 반흘림체를 사용하되 어느 것은 더 심한 흘림체(울지경덕전, 금향정기 등)를 사용하고, 어느 것은(홍길동전 등) 정자체와 반흘림체의 중간 정도의 서체를 쓰고 있는 것을 볼 수 있다. 따라서 어느 정도까지를 정자체, 반흘림체, 진흘림체라고 규정해야 할지를 비전공자로서는 알 길이 없다. 한글 서예계에서도 그 주장이 엇갈리고 있는 것으로 보인다.

정자체는 글자와 글자의 연결성이 없다는 의미인데 그렇다면 일반적으로 정자체라고 하는 문헌들은 글자와 글자의 연결에 붓길에 따른 연결성이 없다고 하는 뜻으로 보인다. 그러나 목판본에서는 정자체도 그 연결성이 있어서 이 정의는 바람직하지 않다. 마찬가지로 획이 축약으로 변형되는 것이 흘림이라고 하고 마치 암호처럼 사용된 것이 '진흘림'이라고 하였는데, 명쾌한 구분은 아닌 것 같다. 다음의 '서기이씨 글씨'를 궁체 진흘림이라고 하였는데, 다음에 보이는 '배덕전'(홍윤표 소장)의 글씨는 정자체인가 흘림체인가 진흘림체인가를 결정하기 어려울 것이다.

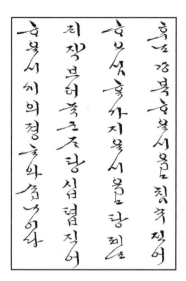

서기이씨 글씨 『배덕전』

6) 궁체의 표준

다음 문헌들은 필자가 보기에 궁체 정자체라고 할 수 있는데, 어느 것이 가장 기본적인 궁체 정자체인지를 결정하기 쉽지 않다. 서예 전문가들이 판단하여 결정할 일이지만, 그것도 아마 보는 사람이 감각적으로 보아 결정할 뿐이라고 생각한다.

『손천사영이록』

『이언언해』

『남계연담』

『불설대보부모은중경언해』

『소학언해』(필사본)

『옥원중회연』

『태상감응편도설언해』(필사본)

『평산냉연』

이처럼 많은 궁체 정자체 중에서 가장 기본적인 표준 문헌을 결정하는 일은 매우 중요하다. 이러한 결정은 다른 모든 문헌에 적용시켜야 할 것이다.

17. 마무리

'훈민정음체에서 궁체까지'라는 주제로 이야기를 전개했지만, 실제로 하나도 해결된 문제는 없을 것이다. 문제점만 제기하였기 때문이다.

서예인들에게 가장 중요하고 시급한 문제는 다양한 한글 서체를 보이는 문헌을 확보하는 일이라고 생각한다. 그렇다고 서예인들이 다양한 한글 문헌들을 확보하지 못했다는 결론은 내리기 힘들다. 지금까지 많은 한글 서예 자료들이 소개되었고, 심지어는 한글 서예 자전도 여럿 나와 있기 때문이다.

문제는 그것들을 체계적으로 수집 정리하여 연구하는 일이다. 서예 작품을 창작하는 데에만 전념하여서 실제로 각종 한글 서체에 대한 관심과 연구를 게

을리 한다면 한글 서예계의 전망은 어두울 것이다. 예술도 학문적인 접근이 필요하기 때문이다.

우선 지금까지 소개된 각종 문헌 자료들을 확보하여 목록을 만들어 소개하고(지금까지의 작업이 있다면 이를 확장하여 보완할 필요가 있다), 이것을 체계적으로 관리할 필요가 있다.

각종 한글 문헌에 나타나는 한글 서체들을 수집하고 분류하여 각 문헌의 특징을 찾아내어 그 서체의 대표적인 문헌들의 이름을 붙여 서체 이름을 선정하는 일이 필요하다.

〈2012년 6월 2일, 갈물한글서회 제10회 학술대회 발표〉

제6장

한글 자형의 변천사

1. 머리말

한글은 그것에 접근하는 관점에 따라 다양하게 연구·검토되어 왔다. 국어
학자들은 의사소통의 매체로서, 문학가들은 인간 정신을 담는 도구로서, 컴
퓨터 연구가들은 정보화의 매체로서, 그리고 예술가들은 아름다움을 전달하
는 대상으로서 생각하여 계속적인 연구를 해 왔다.

이와 같은 한글에 대한 연구는 그동안 학술적으로는 매우 큰 성과가 있었
다. 그러나 그 실용화 연구는 학술적인 연구에 비해 매우 뒤처진 감이 없지 않
다. 특히 한글의 실용화 단계에서 예술성을 높이기 위한 노력은 다른 부문에
비해 뒤처져 있는 것으로 생각된다. 우리의 일상생활에 사용되는 많은 도구
들, 예컨대 한글 서예 등의 예술화는 이루어져 있으면서도, 우리 일상생활의
중요한 부분을 담고 있는 한글의 예술화를 위한 과학적 연구에는 그리 큰 관
심을 가져오지 못했던 것이 사실이다.

훈민정음의 창제원리를 언어학적인 바탕이 아닌 자형이나 서체의 관점에
서 관찰하고 그 자형이나 서체의 변천 과정을 훈민정음 창제에서부터 현대에
이르기까지 구체적으로 조감하는 일은, 앞으로 현대의 한글 자형이나 서체를
시각 조형적인 면에서 실용화하는 중요한 방안의 하나이다.

이 글은 훈민정음 창제에서부터 19세기 말까지의 한글 자형의 변천 과정을
조감하기 위한 것이다. 따라서 이 글에서는 서체에 대한 언급은 가급적 피하
도록 한다. 여기에서 분명히 밝혀 두어야 할 개념이 있다. 그것은 자형字形과
자체字體 및 서체書體에 대한 개념이다. 이들 용어는 모두 글자의 모양을 지칭하
는 것이지만, 자체나 서체는 글자의 체體로서 해서체楷書體·예서체隷書體·명
조체明朝體 등을 말한다. 그래서 미술계에서 사용하고 있는 자형이란 엄밀히
말해 자체 또는 서체에 해당한다. 일반적으로 자형이란 한 글자의 모양에 관
여하는 개념이라고 할 수 있다. 이에 비해 서체란 글자들의 집합에 대한 개념
이다. 한 글자의 모양은 그 글자 하나만으로서 서체를 언급하기 어렵다. 예컨

대, '가'란 글자의 '탈네모체'는 '가' 글자 하나로서는 그것이 탈네모체인지 판단하기 어렵다. 그 모양이 정사각형이나 직사각형의 틀 안에 들어가는 글자라고 하더라도, 다른 글자와의 조화 관계에서 그 판단이 가능한 것이다. 그러나 자형은 그렇지 않다. 한 글자의 모양만으로서도 그 글자의 자형을 언급할 수 있다.

이 글은 그래서 음절글자들의 조합관계를 다루지 않고, 주로 한 음소글자의 모양만을 다루는 것이 될 것이다.

한글의 자형과 서체는 한글 사용의 목적이나 도구에 따라 매우 다양하게 변화해 왔다. 글을 이해하기 위한 목적으로 사용되는 일반 인쇄체의 한글로부터 한글 인장에 사용되는 한글에 이르기까지 그 자형이나 서체는 매우 다양하다. 그리고 붓이나 연필, 또는 펜으로 쓰는 한글의 자형이나 서체로부터 컴퓨터에서 사용되는 한글의 자형과 서체도 매우 다양한 편이라고 할 수 있다.

특히 현대의 한글 서체는 한글이 지니고 있는 기하학적·조형적 특징을 살려 다양하게 개발되어 사용되고 있다. 특히 컴퓨터에서 사용되는 한글 서체의 개발은 최근 컴퓨터의 보급과 함께 매우 활발한 편이다. 한글이 사용된 역사상 이렇게 다양하고 아름다운 서체가 많이 개발된 적도 없었다.

그렇지만 이러한 많은 서체의 개발과정에서 한글이 지니고 있는 보편적인 자형을 크게 변모시키는 일이 일어나곤 한다. 그러나 이러한 일은 바람직하지 않다고 생각한다. 왜냐하면 한글의 자형을 크게 훼손시키는 일은 그렇게 해서 개발된 서체가 이미 한글 서체의 개념에서 벗어나게 하기 때문이다.

한글 서체를 개발하면서 한글 자형의 변이형을 어느 정도까지 허용해야 할 것인가 하는 문제를 해결하는 일은 그리 쉬운 일이 아니다. 그것은 한글 사용자들이 얼마나 한글의 변형을 인정하는가 하는 사용자의 인식에 좌우된다고 생각한다. 그러한 한글 자모의 변이형 허용의 한계는 아직까지 한 번도 논의된 적이 없었다. 이러한 문제를 근본적으로 해결해 줄 수 있는 방법의 출발점은 한글 자형의 역사적 변천 과정을 검토하는 것이라고 생각한다.

지금까지 한글 서체의 변화에 대하여서는 많은 연구 업적이 있어 왔다. 그러나 이러한 연구는 대개 흔히 알려진 한정된 수와 종류의 한글 문헌만을 대상으로 한 것이었다. 또한 자형의 변화가 아닌, 서체의 변화에 대한 것이어서 한글 자형의 변이형에 대한 역사적 변천 과정을 정밀하게 검토하였다고 하기 어렵다. 이러한 연구는 주로 서예가를 중심으로 하여 이루어져 왔고, 그래서 훈민정음 창제 이후에 간행되거나 필사된 수많은 한글 문헌들에 대한 지식이 적은 상태에서 연구가 이루어졌던 관계로, 그 연구 대상으로 된 문헌들의 수가 한정될 수밖에 없었기 때문이다.

국어국문학자에 의한 한글 자형이나 한글 서체에 대한 연구는 거의 전무한 상태이다. 필자는 오래 전부터 이 문제에 관심을 가지고 있었다. 국어사 전공자로서 비교적 많은 문헌에 대한 지식을 가지고 있다고 스스로 생각하고 있었지만, 시간 부족으로 인하여 훈민정음 창제 이후에 간행된 수많은 문헌 전반에 나타나는 한글의 서체에 대한 연구를 진행할 수가 없었다. 한글 문헌 목록은 작성하여 놓았지만, 각 문헌에 한글 한 글자 한 글자를 면밀히 검토해 볼 수 있는 기회를 갖지 못하였었다. 마침 '21세기 세종계획'(국어 정보화 중장기 발전계획)의 일환으로 '한국글꼴개발원'이 설립되고, 이 글꼴개발원의 계획으로 15세기부터 19세기 말까지 간행된 문헌 중에서 한글 자형과 연관시켜 중요한 문헌이라고 생각되는 약 70여 종의 문헌을 대략적으로 검토하여 볼 수 있었다.

이 논문은 한글 자형의 변화를 한 눈으로 볼 수 있도록 표로 제시한 것이다. 따라서 이 논문은 일종의 자료집이라고 할 수 있다.

한글 자형의 변천사나 서체의 변천사에 대한 자료집은 다음과 같이 자료가 충분히 검토된 뒤에 이루어질 수가 있을 것이다.

(1) 한글 자형의 변화는 다음과 같이 문헌을 분류하여 검토해야 한다. 즉 판본과 필사본으로 구분하여 검토해야 한다. 판본과 필사본은 그 자형이나 서체에 차이가 많기 때문이다. 그리고 판본도 금속활자본과 목활자본, 목판본,

그리고 연활자본 등으로 구분하여 검토해야 할 것이다.

(2) 한글 자형의 변화는 훈민정음이 창제된 이후 20세기 말인 현대까지 간행되거나 필사된 자료를 대상으로 해야 한다. 그래야만 한글 자형의 변천사를 볼 수 있을 것이기 때문이다. 특히 한글 자형의 변화나 서체의 변화는 20세기 초에 와서 많은 변화를 일으켜 왔기 때문에 20세기 초의 자료들에 대한 검토가 면밀하게 이루어져야 할 것이다.

(3) 한글 자형의 변화에 대한 연구는 최소한 약 500여 종의 한글 문헌에 대한 전반적인 검토를 필요로 한다.

그러나 이 자료에서는 이러한 구분을 하지 않고 검토하였다. 단지 이 자료에서는 필사본은 검토 대상에서 제외하였다. 그리고 15세기부터 19세기 말까지 간행된 문헌만을 대상으로 하였고, 그것도 약 70여 종의 한글 문헌에 한정시켰다. 따라서 이 글은 한글 자형의 변천을 간략하게 검토하기 위한 것이라고 할 수 있다.

2. 한글 자형의 변화

1) 자음자

(1) ㄱ

'ㄱ'자는 훈민정음 창제 당시에 서체의 변화는 있었지만 자형의 변화는 거의 없었다. 일반적으로 15세기 당시에는 초성자에 쓰인 'ㄱ'이든 종성자로 쓰인 'ㄱ'이든 변화가 없었다. 물론 그 크기에도 변화가 없었다. 그래서 '극'은 초성

의 'ㄱ'과 종성의 'ㄱ'의 크기에도 변화가 없었기 때문에 이 글자를 뒤집어 놓으면 '는'과 동일한 글자가 되었다. 그러나 16세기에 들어서면서 종성자로 쓰인 'ㄱ'자의 크기가 달라지게 되었다. '극'자의 경우에는 초성에 쓰인 'ㄱ'보다도 종성에 쓰인 'ㄱ'의 크기가 조금 크게 되었다. 그래서 '극'을 뒤집어 놓은 글자는 '는'으로 이해하기 어려운 글자가 되었다. 뿐만 아니라 'ㅏ, ㅑ, ㅓ, ㅕ' 밑에 쓰인 'ㄱ'자는 글자의 크기가 더욱 작아졌다. 그리하여 '각'은 초성의 'ㄱ'에 비하여 종성의 'ㄱ'의 글자 크기가 상당히 작아졌다. 그러나 글자의 자형에는 변화가 없었다.

'ㄱ' 글자의 자형에 변화를 가져온 것은 모음자 'ㆍ'의 위에서부터 시작하였다. 이것은 16세기에 들어서서의 변화였다. 즉 'ㄱ'는 'ㄱ'로 변화하여서 'ㄱ'의 세로줄기는 왼쪽으로 구부러지게 되었다. 이러한 현상은 1514년에 간행된 『속삼강행실도』에 처음 나타나며, 그 뒤로 1612년에 함흥에서 간행된 『연병지남』 등에 이어져 19세기 말까지 이어졌다. 그러나 두 가지 자형이 병존하였다.

'ㄱ'이 'ㅏ, ㅓ, ㅑ, ㅕ' 등의 앞에서 오늘날과 같은 '가'형으로 나타나기 시작한 현상은 19세기 중기에 일어났다. 즉 1852년에 최성환에 의해 간행된 『태상감응편도설언해』에 처음 보인다. 그 이후로 모음이 오른쪽에 올 때의 'ㄱ'은 오늘날의 '가'에 보이는 'ㄱ'과 같은 자형으로 변화하게 되었다.

(2) ㄴ

'ㄴ'은 오늘날까지도 거의 변화가 없는 글자 중의 하나이다. 『훈민정음 해례본』에서 'ㄴ'은 왼쪽의 세로줄기나 아래의 가로줄기는 그 길이가 거의 동일하였었다. 특히 모음이 오른쪽에 올 때에는 더욱 그러하였다(예: 나). 그러나 모음이 아래에 올 때에는 왼쪽의 세로줄기의 길이가 가로줄기보다 짧았었다(예: 노, 느). 이러한 현상은 더욱 심화되어 이후에 간행된 모든 문헌이 이 원칙에 따랐다. '는'과 같은 글자는 초성에 쓰인 'ㄴ'이나 종성에 쓰인 'ㄴ'의 크기가 동일

하였었지만, 17세기에 와서 종성에 쓰인 'ㄴ'이 초성에 쓰인 'ㄴ'보다 더 크게 쓰이게 되었다.

'ㄴ'이 'ㅏ, ㅓ' 등과 같이 모음이 오른쪽에 올 때에 가로줄기의 끝이 위로 올라가게 된 것은 18세기 말에서부터 조금씩 올라가다가(1774년의 『삼역총해』나 1777년의 『명의록언해』 등) 19세기 말에 와서는 일반화되게 되었다(1882년의 『경석자지문』 등).

(3) ㄷ

'ㄷ'은 창제 당시부터 오늘날의 글자 모양과는 다른 모습을 보였던 글자이다. 즉 현대의 'ㄷ'에 비해 위의 가로획의 왼쪽 끝이 왼쪽으로 튀어나온 모습이었다. 즉 위의 가로줄기의 길이가 아래의 가로줄기의 길이보다 길어서, 왼쪽으로 조금 삐져 나온 형상이었다. 이러던 것이 오늘날과 같은 모습을 나타내기 시작한 것은 16세기부터였다. 1575년의 광주에서 간행된 『광주천자문』이나 1583년의 『석봉천자문』에서부터 보이기 시작한다. 그 이후로 'ㄷ'은 오늘날과 같은 모습을 보이게 되었다.

(4) ㄹ

'ㄹ'도 오늘날의 모습과 거의 동일하지만 약간의 변화를 겪었다. 창제 초기의 'ㄹ'은 위의 가로줄기나 아래의 가로줄기의 길이가 동일하였다. 그러나 17세기 초부터 아래의 가로줄기의 길이가 조금 더 길어져서 오늘날까지 이어져 오고 있다.

(5) ㅁ

'ㅁ'은 창제 당시의 자형과 동일하여서 변화를 겪지 않은 글자이다. 단지 초성에 쓰인 'ㅁ'과 종성에 쓰인 'ㅁ'의 크기에 차이를 가져오게 되었는데, 이것은 다른 모든 자음의 변화와 동일하다.

(6) ㅂ

'ㅂ'은 창제 당시의 자형과 유사하지만 'ㅂ'의 가운데 가로선이 ㄴ의 가운데에 그어지지 않고 아래에서 3분지 2 되는 곳에 그어지던 것인데 가운데에 그어지는 모양으로 변화하였다.

(7) ㅅ

'ㅅ'은 원래 창제 당시에는 왼쪽의 삐침줄기와 오른쪽의 삐침줄기가 만나는 곳이 꼭대기여서 오늘날처럼 왼쪽의 삐침줄기의 조금 아래에서 오른쪽의 삐침줄기가 시작되는 모습이 아니었다. 이러한 모습을 보이기 시작한 것은 1481년의 『두시언해』에 처음 나타나기 시작하여 1496년에 간행된 『진언권공』에 분명히 보이기 시작한다. 이것이 일반화되어 쓰이기 시작한 것은 17세기 초부터였다.

'ㅅ'이 'ㅓ, ㅕ' 등과 통합될 때에 오른쪽의 삐침줄기가 아래로 쳐져서 나타나기 시작한 것은 1762년에 경상도에서 간행된 『지장경언해』에서부터 보이기 시작하여 19세기 말에는 일반화되었었다.

(8) ㅇ

'ㅇ'은 창제 당시에는 완전한 동그라미였었다. 이러한 모습이 'ㆁ'(옛이응)처럼 꼭짓점을 달기 시작한 것은 1612년의 『연병지남』에서부터 보이기 시작한다. 그러나 이것이 일반화되기 시작한 것은 19세기 말에 와서의 일이다.

(9) ㅈ

'ㅈ'은 창제 당시에는 3획으로 구성되어 있었다. 즉 가로줄기의 중간에서 왼쪽의 삐침줄기와 오른쪽의 삐침줄기가 시작되었던 것이다. 그러다가 가로줄기의 끝에서 왼쪽 삐침줄기가 시작되는 2획으로 변화한 것은 1612년에 간행된 『연병지남』에서부터 보이기 시작한다. 그렇지만 이것이 일반화되기 시작

한 것은 역시 19세기 말이다.

(10) ㅊ

'ㅊ'의 변화는 'ㅈ'과 동일하게 일어나고 있다. 단지 'ㅊ'의 꼭짓점은 원래는 위에서 아래로 내리그어 'ㅈ'자와 붙는 획이었는데, 이 꼭짓점이 오른쪽으로 약간 기울게 그어 'ㅈ'과 떨어진 모습으로 나타나게 된 것은 1612년의 『연병지남』에서 비롯되었다. 이것이 일반화되어 나타나게 된 것은 19세기 중기 이후이다(1869년의 『규합총서』).

(11) ㅋ

'ㅋ'은 'ㄱ'에 가로줄기를 수평으로 그은 모습으로 창제된 것이다. 'ㅋ'이 'ㄱ'과 같이 'ㅏ, ㅓ' 등의 모음이 올 때에 세로줄기가 왼쪽으로 비스듬히 내려오게 된 것은 19세기 중기였다(1869년의 『규합총서』). 19세기 말에 와서 이러한 모습이 일반화되었다.

'ㅋ'이 'ㄱ'에 가로줄기를 수평으로 그은 것이었지만, 이것이 수평이 아니고 위로 약간 삐쳐 올라가게 된 모습은 17세기에 보이기 시작한다. 1682년의 『마경초집언해』나 1698년의 『신전자초방언해』 등에 보이기 시작하여 1736년에 간행된 『여사서언해』에서는 'ㄱ'의 모서리에 그 가로줄기의 획끝이 'ㄱ'의 모서리에 닿도록 한 자형도 보인다.

(12) ㅌ

'ㅌ'은 원래 'ㄷ'의 가운데에 가로줄기를 그은 것이었다. 그러나 위의 가로줄기 'ㅡ'에 'ㄷ'을 아래에 붙여 쓴 것과 같은 모습을 보이기 시작한 것은 1514년에 간행된 『속삼강행실도』에서부터 보이기 시작한다. 17세기에도 간간이 보이다가(1682년의 『마경초집언해』), 18세기에 와서 일반화되기 시작한다. 즉 1748년의 『동문유해』를 비롯하여 많은 문헌에 두 가지 자형이 공존하였다가, 19세

기 말에 와서는 완전히 '─'에 'ㄷ'을 붙인 자형으로 변화하였다. 19세기 말에는 심지어 'ㄷ'의 위에 가로줄기인 '─'를 아래로 비스듬히 내리긋는 자형도 보인다. 1852년의 『태상감응편도설언해』에 그 예가 보인다.

(13) ㅍ

'ㅍ'은 위와 아래의 가로줄기와 왼쪽과 오른쪽의 세로줄기가 모두 수평과 수직으로 되어 있던 것이었다. 그래서 가로줄기와 세로줄기의 선은 서로 붙어 있던 것인데, 이것이 떨어진 자형으로 나타나기 시작하는 것은 1612년의 『연병지남』에서 비롯되었다. 가로줄기와 세로줄기가 붙은 자형과 떨어진 자형이 공존하다가 떨어진 자형이 우세하게 나타나게 된 것은 19세기 말이다.

(14) ㅎ

'ㅎ'은 'ㅇ'에 꼭짓점의 세로줄기가 서로 붙어 있던 것이다. 꼭짓점과 'ㅇ'이 서로 떨어져 표기되기 시작한 것은 1612년에 간행된 『연병지남』에서 비롯되었다. 17세기의 구례에서 간행된 『권념요록』 등에 보이다가 18세기의 문헌에 자주 나타나게 되었다. 그리고 이것은 19세기 말에 일반화되게 되었다.

2) 모음자

모음의 변화 중에서 특이한 것만을 몇 개 제시하면 다음과 같다.

(1) ㅝ

'ㅝ'는 원래 'ㅜ'와 'ㅓ'가 합하여 만들어진 모음자이다. 따라서 'ㅜ'의 위에 'ㅓ'가 합쳐져서 'ㅓ'의 가로줄기가 'ㅜ'의 가로줄기 위에 자리 잡고 있었던 것이다. 현대의 우리나라 주화에 나타나는 '원'의 모습이 그 원래의 모습인 것이다. 그러나 이것이 'ㅓ'의 가로줄기가 'ㅜ'의 가로줄기 아래에 놓이는 모습을 보이기

시작한 것은 16세기부터였다. 즉 1514년에 간행된『속삼강행실도』에 나타나기 시작하였고, 1690년의『역어유해』, 1721년의『오륜전비언해』, 1762년의『지장경언해』, 1765년의『박통사신석언해』등에 나타난다. 이것은 19세기 중기 이후에 일반화되었다.

(2) ㅠ

'ㅠ'는 원래는 가로줄기에 점이 둘이 결합된 글자였다. 그러다가 점이 선으로 바뀌면서 가로줄기에 세로줄기 두 개가 연결된 것으로 변화하였다.. 따라서 창제 초기에 왼쪽과 오른쪽의 세로줄기의 길이는 동일하였던 것이다. 그러다가 왼쪽의 세로줄기가 오른쪽의 세로줄기에 비해 그 길이가 짧아지게 된 것은 16세기부터였다. 즉 1576년의『신증유합』에 처음 보이기 시작하여 17세기 이후에는 일반화되었다. 그리고 왼쪽의 세로줄기가 왼쪽으로 약간 삐치게 나타나게 된 것은 1852년에 간행된『태상감응편도설언해』부터 나타나기 시작하여 19세기 말에는 일반화되게 되었다.

(3) ㅐ, ㅔ, ㅖ, ㅒ

이들 자모는 모두 두 개의 세로줄기를 가지고 있는 것들인데, 창제 당시에는 두 세로줄기의 길이가 동일하였다. 그러나 16세기 말부터 왼쪽의 세로줄기의 길이가 짧아지게 되었다. 그 이후에는 이러한 자형이 일반화되었다.

3. 맺음말

이상으로 간략하게 한글 자형의 변화 과정을 살펴보았다. 앞에서도 언급한 바와 같이 이 글은 단지 자료를 제시하기 위한 목적으로 이루어졌기 때문에 자세한 기술은 하지 않았다.

위에서 나타난 결과로 볼 때에, 한글 자형의 변화는 주로 지방에서 간행된 문헌에서 비롯되었다는 것이 그 특징이라고 할 수 있다. 이것은 관아에서 간행된 문헌들에서는 어느 정도 표준적인 자형을 보이고 있지만, 지방에서 간행된 문헌들에서는 변화를 보이고 있음을 증명하는 것이라고 할 수 있다.

앞으로 이러한 자형 변화의 원인들에 대한 연구도 동시에 이루어져야 할 것으로 보인다.

간행 연도	문헌명	자형
1446년	訓民正音 (解例本)	ㄱ 깃 ㄱ 닥
1447년	龍飛御天歌	ㄲ 가 ㄱ 죽
1447년	釋譜詳節	ㄱ 가 ㄱ 독
1447년	月印千江之曲	ㄱ 거 ㄱ 득
1448년	東國正韻	ㄴ 감 ㄱ 극
1459년	月印釋譜	ㄱ 가 ㄱ 직
1451~1459	訓民正音 (諺解本)	ㄱ 가 ㄱ 족
1461년	楞嚴經諺解	ㄱ 가 ㄱ 륵
1463년	法華經諺解	ㄱ 가 ㄱ 직
1464년	禪宗永嘉集諺解	ㄱ 가 ㄱ 락

간행 연도	문헌명	자형
1464년	金剛經諺解	
1464년	般若心經諺解	
1465년	圓覺經諺解	
1467년	蒙山和尙法語略錄諺解	
1481년	杜詩諺解	
1482년	金剛經三家解	
1482년	南明集諺解	
1485년	佛頂心經諺解	
1496년	六祖法寶壇經諺解	
1496년	眞言勸供	

간행 연도	문헌명	자형
1514년	續三綱行實圖	
1518년	呂氏鄕約諺解	
1527년	訓蒙字會	
1531년	牛馬羊猪染疫病治療方	
1575년	光州千字文	
1576년	新增類合	
1578년	簡易辟瘟方	
1583년	石峰千字文	
1590년	大學諺解 (도산서원본)	
1612년	練兵指南	

간행 연도	문헌명	자형
1613년	東醫寶鑑	긜 기 국 고 멱
1617년	東國新續三綱行實圖	ᄃ 가 ᄀ 딕
1632년	杜詩諺解 (重刊本)	길 가 고 딕
1632년	家禮諺解	ᄆ 가 고 각 록
1635년	火砲式諺解	ᄀ 가 고 구
1637년	勸念要錄	졔 길 고 딕
1653년	辟瘟新方	ᄀ 거 고 쥭
1670년	老乞大諺解	ᄀ 가 고 즉
1676년	捷解新語	궁 거 구 각
1677년	朴通事諺解	ᄆ 간 굴 각

간행 연도	문헌명	자형			
1682년	馬經抄集諺解	굿	가	고	식
1690년	譯語類解	굿	긴	굠	닥
1698년	新傳煮硝方諺解	긴	가	그	역
1721년	伍倫全備諺解	굿	갸	고	각
1736년	女四書諺解	곤	기	고	득
1745년	常訓諺解	ㄲ	기	고	목
1748년	同文類解	팡	기	ㄱ	속
1749년	大學栗谷先生諺解	ㄲ	가	골	국
1751년	三韻聲彙	ㄱ	기	고	국
1756년	闡義昭鑑諺解	굴	가	고	속

간행 연도	문헌명	자형			
1756년	御製訓書諺解	ㅁ	기	곳	록
1757년	御製戒酒綸音諺解	간	가	그	빅
1758년	種德新編諺解	골	가	고	먹
1762년	御製警民音	깃	가	군	윽
1762년	地藏經諺解	갑	가	그	각
1765년	朴通事新釋諺解	ㄱ	기	고	득
1765년	清語老乞大	굴	게	고	톡
1765년	御製百行願	긔	가	고	각
1774년	三譯總解	글	거	고	삭
1777년	明義錄諺解	경	가	고	먹

간행 연도	문헌명	자형			
1783년	字恤典則	길	기	고	직
1787년	兵學指南 (壯勇營板)	귀	거	고	각
1790년	武藝圖譜通志諺解	귀	가	고	즉
1790년	隣語大方	ᄀ	가	그	과
1790년	增修無冤錄諺解	ᄀ	가	교	죽
1796년	敬信錄諺釋	거	가	고	국
1797년	五倫行實圖	길	기	고	식
1805년	新刊增補三略諺解	군	갈	교	국
1852년	太上感應編圖說諺解	갑	거	급	욕
1869년	閨閤叢書	강	거	굿	녹

간행 연도	문헌명	자형
1875년	易言	게 그 그 국
1876년	南宮桂籍	거 그 그 빅
1880년	三聖訓經	긋 그 곳 각
1881년	竈君靈蹟誌	졍 가 고 국
1882년	敬惜字紙文	경 가 글 젹
1883년	關聖帝君明聖經諺解	가 거 꼬 록
1895년	眞理便讀三字經	계 가 고 국

간행 연도	문헌명	자형			
1446년	訓民正音 (解例本)	ㄴ	난	노	신
1447년	龍飛御天歌	ㄴㅣ	님	놀	틴
1447년	釋譜詳節	내	나	누	딘
1447년	月印千江之曲	ㄴ	ㄴㅣ	놀	놀
1448년	東國正韻	년	낭	논	논
1459년	月印釋譜	녀	나	노	란
1451-1459	訓民正音 (諺解本)	논	니	느	란
1461년	楞嚴經諺解	난	나	는	논
1463년	法華經諺解	ㄴ	니	는	논
1464년	禪宗永嘉集諺解	녜	니	느	닌

간행 연도	문헌명	자형			
1464년	金剛經諺解	남	니	눙	닌
1464년	般若心經諺解	네	니	논	는
1465년	圓覺經諺解	내	나	는	는
1467년	蒙山和尙法語略錄諺解	눅	나	는	는
1481년	杜詩諺解	누	니	노	는
1482년	金剛經三家解	누	니	느	는
1482년	南明集諺解	넷	니	누	는
1485년	佛頂心經諺解	닐	니	누	는
1496년	六祖法寶壇經諺解	닐	너	누	논
1496년	眞言勸供	노	니	는	인

간행 연도	문헌명	자형			
1514년	續三綱行實圖	ㅂ	ㄴ	눌	눈
1518년	呂氏鄕約諺解	녈	ㄴ	ㄴ	은
1527년	訓蒙字會	내	ㄴ	ㄴ	신
1531년	牛馬羊猪染疫病治療方	냥	ㄴ	ㄴ	난
1575년	光州千字文	ㄴ	녀	눙	난
1576년	新增類合	눌	ㄴ	누	민
1578년	簡易辟瘟方	날	나	눌	안
1583년	石峰千字文	남	ㄴ	눌	ㄴ
1590년	大學諺解 (도산서원본)	나	너	ㄴ	눈
1612년	練兵指南	ㄴ	ㄴ	ㄴ	ㄴ

간행 연도	문헌명	자형			
1613년	東醫寶鑑	눈	나	눈	눈
1617년	東國新續三綱行實圖	ㄴ	니	눈	난
1632년	杜詩諺解 (重刊本)	내	나	ㄴ	눈
1632년	家禮諺解	남	나	노	눈
1635년	火砲式諺解	노	너	ㄴ	눈
1637년	勸念要錄	닐	닐	노	는
1653년	辟瘟新方	넉	나	ㄴ	눈
1670년	老乞大諺解	뇨	나	노	년
1676년	捷解新語	남	나	노	는
1677년	朴通事諺解	닐	너	노	눈

간행 연도	문헌명	자형
1682년	馬經抄集諺解	나 니 늘 눈
1690년	譯語類解	노 니 낫 긴
1698년	新傳煮硝方諺解	니 남 눌 눈
1721년	伍倫全備諺解	빈 니 ㄴ 는
1736년	女四書諺解	남 나 ㄴ 눈
1745년	常訓諺解	ㄴ 니 노 눈
1748년	同文類解	니 난 논 눈
1749년	大學栗谷先生諺解	ㄴ 니 논 온
1751년	三韻聲彙	ㄴ 나 노 운
1756년	闡義昭鑑諺解	널 니 니 눈

간행 연도	문헌명	자형
1756년	御製訓書諺解	늘 나 노 느
1757년	御製戒酒綸音諺解	늴 나 노 느
1758년	種德新編諺解	뎌 니 늘 느
1762년	御製警民音	느 님 뇨 느
1762년	地藏經諺解	남 니 노 노
1765년	朴通事新釋諺解	느 뻐 뇨 느
1765년	清語老乞大	볘 니 뇨 느
1765년	御製百行願	닐 니 늘 느
1774년	三譯總解	넒 나 누 느
1777년	明義錄諺解	난 나 눈 느

240

간행 연도	문헌명	자형
1783년	字恤典則	
1787년	兵學指南 (壯勇營板)	
1790년	武藝圖譜通志諺解	
1790년	隣語大方	
1790년	增修無冤錄諺解	
1796년	敬信錄諺釋	
1797년	五倫行實圖	
1805년	新刊增補三略諺解	
1852년	太上感應編圖說諺解	
1869년	閨閤叢書	

간행 연도	문헌명	자형			
1875년	易言				
1876년	南宮桂籍				
1880년	三聖訓經				
1881년	竈君靈蹟誌				
1882년	敬惜字紙文				
1883년	關聖帝君明聖經諺解				
1895년	眞理便讀三字經				

간행 연도	문헌명	자형
1446년	訓民正音 (解例本)	ㄷ 다 됴 싣
1447년	龍飛御天歌	뒤 턴 돌 곤
1447년	釋譜詳節	ᄃᆞ 다 도 든
1447년	月印千江之曲	ᄃᆞ 더 도 몬
1448년	東國正韻	됭 딩 돓
1459년	月印釋譜	맛 디 돐 든
1451-1459	訓民正音 (諺解本)	도 디 ᄃᆞ 든
1461년	楞嚴經諺解	ᄃᆞᆼ 듸 ᄃᆞ 븐 몬
1463년	法華經諺解	ᄃᆞᆺ 디 도 몬
1464년	禪宗永嘉集諺解	돌 다 ㄷ 곤

간행 연도	문헌명	자형
1464년	金剛經諺解	
1464년	般若心經諺解	
1465년	圓覺經諺解	
1467년	蒙山和尙法語略錄諺解	
1481년	杜詩諺解	
1482년	金剛經三家解	
1482년	南明集諺解	
1485년	佛頂心經諺解	
1496년	六祖法寶壇經諺解	
1496년	眞言勸供	

간행 연도	문헌명	자형
1514년	續三綱行實圖	늘 디 돌 늘
1518년	呂氏鄕約諺解	드 다 든 곤
1527년	訓蒙字會	됴 다 돌 별
1531년	牛馬羊猪染疫病治療方	디 디 두 곤
1575년	光州千字文	두 디 됴 곤
1576년	新增類合	돗 디 독 별
1578년	簡易辟瘟方	돌 다 돈 몬
1583년	石峰千字文	돈 독 두 별
1590년	大學諺解 (도산서원본)	뎌 디 디 몬
1612년	練兵指南	됀 다 됴 듣

간행 연도	문헌명	자형
1613년	東醫寶鑑	동 도 ㄷ 진
1617년	東國新續三綱行實圖	ㄷ 다 드 곤 몯
1632년	杜詩諺解 (重刊本)	ㄷ 다 믄 몯
1632년	家禮諺解	든 다 두 몬 든
1635년	火砲式諺解	더 다 도 돌 돈
1637년	勸念要錄	뎌 디 됴 든 도
1653년	辟瘟新方	두 딘 돗 인
1670년	老乞大諺解	더 다 도 뒤
1676년	捷解新語	단 다 ㄷ
1677년	朴通事諺解	티 다 ㄷ

246

간행 연도	문헌명	자형
1682년	馬經抄集諺解	디 더 든 단
1690년	譯語類解	듬 다 둠 됴
1698년	新傳煮硝方諺解	동 다 ㄷ 되
1721년	伍倫全備諺解	듸 다 든 단
1736년	女四書諺解	다 디 도 엄
1745년	常訓諺解	ㄷ 다 ㄷ 몰
1748년	同文類解	당 다 두 담
1749년	大學栗谷先生諺解	둣 디 듸 몰
1751년	三韻聲彙	ㄷ 뎌 도 ㄷ
1756년	闡義昭鑑諺解	ㄷ 다 든 동

간행 연도	문헌명	자형			
1756년	御製訓書諺解	딕	디	도	씀
1757년	御製戒酒綸音諺解	딤	뎐	도	뎌
1758년	種德新編諺解	독	대	두	둚
1762년	御製警民音	된	다	돌	뎐
1762년	地藏經諺解	됴	다	드	를
1765년	朴通事新釋諺解	뎌	디	동	뒷
1765년	清語老乞大	도	뎌	두	빈
1765년	御製百行願	되	뎨	동	대
1774년	三譯總解	담	다	든	빈
1777년	明義錄諺解	뎌	다	등	독

간행 연도	문헌명	자형			
1783년	字恤典則	됴	다	두	듸
1787년	兵學指南 (壯勇營板)	뎜	다	ㄷ	들
1790년	武藝圖譜通志諺解	뒤	디	두	당
1790년	隣語大方	되	단	든	얼
1790년	增修無冤錄諺解	두	디	ㄷ	되
1796년	敬信錄諺釋	뎨	다	득	되
1797년	五倫行實圖	두	디	두	틴
1805년	新刊增補三略諺解	되	디	도	둔
1852년	太上感應編圖說諺解	두	뎌	도	든
1869년	閨閤叢書	두	다	든	담

간행 연도	문헌명	자형			
1875년	易言	단	다	두	든
1876년	南宮桂籍	디	뎌	독	둘
1880년	三聖訓經	되	다	ㄷ	두
1881년	竈君靈蹟誌	지	다	ㄷ	들
1882년	敬惜字紙文	당	다	도	든
1883년	關聖帝君明聖經諺解	단	다	들	둔
1895년	眞理便讀三字經	다	디	도	득

간행 연도	문헌명	자형
1446년	訓民正音 (解例本)	
1447년	龍飛御天歌	
1447년	釋譜詳節	
1447년	月印千江之曲	
1448년	東國正韻	
1459년	月印釋譜	
1451-1459	訓民正音 (諺解本)	
1461년	楞嚴經諺解	
1463년	法華經諺解	
1464년	禪宗永嘉集諺解	

간행 연도	문헌명	자형
1464년	金剛經諺解	
1464년	般若心經諺解	
1465년	圓覺經諺解	
1467년	蒙山和尙法語略錄諺解	
1481년	杜詩諺解	
1482년	金剛經三家解	
1482년	南明集諺解	
1485년	佛頂心經諺解	
1496년	六祖法寶壇經諺解	
1496년	眞言勸供	

간행 연도	문헌명	자형
1514년	續三綱行實圖	
1518년	呂氏鄕約諺解	
1527년	訓蒙字會	
1531년	牛馬羊猪染疫病治療方	
1575년	光州千字文	
1576년	新增類合	
1578년	簡易辟瘟方	
1583년	石峰千字文	
1590년	大學諺解 (도산서원본)	
1612년	練兵指南	

간행 연도	문헌명	자형			
1613년	東醫寶鑑	른	리	로	뢸
1617년	東國新續三綱行實圖	루	러	로	룰
1632년	杜詩諺解 (重刊本)	료	리	롬	릃
1632년	家禮諺解	룜	라	로	를
1635년	火砲式諺解	리	라	로	을
1637년	勸念要錄	례	랑	로	를
1653년	辟瘟新方	름	락	로	로
1670년	老乞大諺解	룸	리	로	을
1676년	捷解新語	루	라	로	롤
1677년	朴通事諺解	루	라	롬	

간행 연도	문헌명	자형
1682년	馬經抄集諺解	
1690년	譯語類解	
1698년	新傳煮硝方諺解	
1721년	伍倫全備諺解	
1736년	女四書諺解	
1745년	常訓諺解	
1748년	同文類解	
1749년	大學栗谷先生諺解	
1751년	三韻聲彙	
1756년	闡義昭鑑諺解	

간행 연도	문헌명	자형			
1756년	御製訓書諺解	룜	라	로	날
1757년	御製戒酒綸音諺解	ㄹ	려	로	룜
1758년	種德新編諺解	룬	라	로	롦
1762년	御製警民音	랴	라	록	룜
1762년	地藏經諺解	려	러	로	낧
1765년	朴通事新釋諺解	례	리	룐	를
1765년	淸語老乞大	룜	라	르	글
1765년	御製百行願	랴	라	로	롤
1774년	三譯總解	려	라	로	믈
1777년	明義錄諺解	랴	라	르	룔

간행 연도	문헌명	자형
1783년	字恤典則	린 리 로 을
1787년	兵學指南 (壯勇營板)	레 리 르 롤
1790년	武藝圖譜通志諺解	룸 리 로 을
1790년	隣語大方	려 라 로 룰
1790년	增修無冤錄諺解	
1796년	敬信錄諺釋	런 라 로 룰
1797년	五倫行實圖	리 라 룸 롤
1805년	新刊增補三略諺解	르 라 른 를
1852년	太上感應編圖說諺解	름 리 로 를
1869년	閨閤叢書	룻 라 름 을

간행 연도	문헌명	자형
1875년	易言	려 라 로 룰
1876년	南宮桂籍	리 려 룸 를
1880년	三聖訓經	려 라 르 을
1881년	竈君靈蹟誌	령 리 룻 를
1882년	敬惜字紙文	리 라 로 을
1883년	關聖帝君明聖經諺解	리 라 로 를
1895년	眞理便讀三字經	라 런 른 를

간행 연도	문헌명	자형
1446년	訓民正音 (解例本)	口 마 믈 감
1447년	龍飛御天歌	무 미 모 금
1447년	釋譜詳節	무 믜 므 름
1447년	月印千江之曲	뫼 마 묘 법
1448년	東國正韻	밍 망 믁 감
1459년	月印釋譜	믠 마 모 숨
1451-1459	訓民正音 (諺解本)	무 면 못 남
1461년	楞嚴經諺解	몰 몽 모 엄
1463년	法華經諺解	무 미 몰 삼
1464년	禪宗永嘉集諺解	무 면 몬 움

간행 연도	문헌명	자형
1464년	金剛經諺解	
1464년	般若心經諺解	
1465년	圓覺經諺解	
1467년	蒙山和尚法語略錄諺解	
1481년	杜詩諺解	
1482년	金剛經三家解	
1482년	南明集諺解	
1485년	佛頂心經諺解	
1496년	六祖法寶壇經諺解	
1496년	眞言勸供	

간행 연도	문헌명	자형			
1514년	續三綱行實圖	무	말	뮴	삼룜
1518년	呂氏鄕約諺解	무	며	모	셤
1527년	訓蒙字會	뭉	묏	믈	셤
1531년	牛馬羊猪染疫病治療方	미	뎌	ᄆᆞ	잠염
1575년	光州千字文	믈	악	모	염
1576년	新增類合	말	마	문	감염
1578년	簡易辟瘟方	며	마	무	염
1583년	石峰千字文	몯	밍	묘	힘음
1590년	大學諺解 (도산서원본)	며	미	ᄆᆞ	염
1612년	練兵指南	ᄆᆞ	며	ᄆᆞ	염

간행 연도	문헌명	자형
1613년	東醫寶鑑	은 며 미 엄
1617년	東國新續三綱行實圖	무 며 몽 룸
1632년	杜詩諺解 (重刊本)	우 머 무 님
1632년	家禮諺解	며 만 모 답
1635년	火砲式諺解	밍 막 묘 념
1637년	勸念要錄	말 만 몬 룸
1653년	辟瘟新方	면 마 모 졈
1670년	老乞大諺解	먹 만 은 줌
1676년	捷解新語	을 만 모 심
1677년	朴通事諺解	우 안 무 룡

262

간행 연도	문헌명	자형			
1682년	馬經抄集諺解	뫽	미	믈	팀
1690년	譯語類解	묘	망	모	둠
1698년	新傳煮硝方諺解	모	마	믈	흠
1721년	伍倫全備諺解	며	말	므	놈
1736년	女四書諺解	미	며	못	압
1745년	常訓諺解	ᄆ	며	몰	옴
1748년	同文類解	웃	미	모	텀
1749년	大學栗谷先生諺解	몰	미	몰	곰
1751년	三韻聲彙	�口	ⓜ	Ⓜ	Ⓜ음
1756년	闡義昭鑑諺解	마	며	모	삼

간행 연도	문헌명	자형
1756년	御製訓書諺解	믄 뭇 면 못 름 금 삼 습
1757년	御製戒酒綸音諺解	못 몃 모 므 므 만 믄 머
1758년	種德新編諺解	믈 만 미 무 믄 므 삼 습
1762년	御製警民音	면 미 믜 무 름 습
1762년	地藏經諺解	며 믜 먼 무 므 습 붕
1765년	朴通事新釋諺解	맛 므 무 믈 접 몸
1765년	淸語老乞大	에 머 므 못 곰
1765년	御製百行願	면 말 블 믈 말 맬 못 몸
1774년	三譯總解	명 믜 매 믈 곰
1777년	明義錄諺解	믜 매 믈 곰

간행 연도	문헌명	자형			
1783년	字恤典則	말	며	문	임
1787년	兵學指南 (壯勇營板)	말	미	몬	므
1790년	武藝圖譜通志諺解	몸	마	믈	몸
1790년	隣語大方	면	말	미	심
1790년	增修無冤錄諺解	만	며	모	룸
1796년	敬信錄諺釋	며	매	못	금
1797년	五倫行實圖	며	먹	믈	셤
1805년	新刊增補三略諺解	밀	막	못	암
1852년	太上感應編圖說諺解	며	말	민	름
1869년	閨閤叢書	면	만	믈	곰

간행 연도	문헌명	자형
1875년	易言	면 막 못 감
1876년	南宮桂籍	뫼 말 모 음
1880년	三聖訓經	면 마 믈 님
1881년	竈君靈蹟誌	만 미 못 무
1882년	敬惜字紙文	못 미 모 심
1883년	關聖帝君明聖經諺解	면 말 문 남
1895년	眞理便讀三字經	ㅁ 미 모 임

간행 연도	문헌명	자형
1446년	訓民正音 (解例本)	
1447년	龍飛御天歌	
1447년	釋譜詳節	
1447년	月印千江之曲	
1448년	東國正韻	
1459년	月印釋譜	
1451-1459	訓民正音 (諺解本)	
1461년	楞嚴經諺解	
1463년	法華經諺解	
1464년	禪宗永嘉集諺解	

간행 연도	문헌명	자형
1464년	金剛經諺解	업 부 반 벓
1464년	般若心經諺解	업 브 비 뼈
1465년	圓覺經諺解	부 비 보
1467년	蒙山和尙法語略錄諺解	업 보 바 보
1481년	杜詩諺解	법 브 비 보
1482년	金剛經三家解	덤 보 비 보
1482년	南明集諺解	업 봉 바 빅
1485년	佛頂心經諺解	법 부 반 보
1496년	六祖法寶壇經諺解	업 부 버 보
1496년	眞言勸供	습 부 바 불

268

간행 연도	문헌명	자형			
1514년	續三綱行實圖	비	뿡	브	법
1518년	呂氏鄉約諺解	뵈	바	보	답
1527년	訓蒙字會	비	바	부	봉
1531년	牛馬羊猪染疫病治療方	베	반	브	덥
1575년	光州千字文	비	바	브	잡
1576년	新增類合	볼	반	보	삽
1578년	簡易辟瘟方	병	반	불	덥
1583년	石峰千字文	보	바	불	집
1590년	大學諺解 (도산서원본)	보	비	브	납
1612년	練兵指南	발	비	부	습

간행 연도	문헌명	자형
1613년	東醫寶鑑	벅 부 바 비
1617년	東國新續三綱行實圖	헙 브 배 빅
1632년	杜詩諺解 (重刊本)	업 봄 바 브
1632년	家禮諺解	집 브 버 별
1635년	火砲式諺解	밥 븐 비 반
1637년	勸念要錄	반 븍 밤 별
1653년	辟瘟新方	읍 부 발 병
1670년	老乞大諺解	집 보 버 밧
1676년	捷解新語	분 블
1677년	朴通事諺解	비 비

간행 연도	문헌명	자형
1682년	馬經抄集諺解	급 뻡 블 밧 병
1690년	譯語類解	법 분 분 변 ㄴ
1698년	新傳煮硝方諺解	롭 부 분 비 밧
1721년	伍倫全備諺解	업 븜 부 밧 방
1736년	女四書諺解	압 브 브 반 붊
1745년	常訓諺解	롭 보 보 바 ㅂ
1748년	同文類解	압 브 브 버 변
1749년	大學栗谷先生諺解	업 블 블 복 부
1751년	三韻聲彙	압 보 비 반 ㅂ
1756년	闡義昭鑑諺解	납 부 부 반 블

간행 연도	문헌명	자형
1756년	御製訓書諺解	
1757년	御製戒酒綸音諺解	
1758년	種德新編諺解	
1762년	御製警民音	
1762년	地藏經諺解	
1765년	朴通事新釋諺解	
1765년	淸語老乞大	
1765년	御製百行願	
1774년	三譯總解	
1777년	明義錄諺解	

간행 연도	문헌명	자형			
1783년	字恤典則	업	부	비	베
1787년	兵學指南 (壯勇營板)	붐	붉	법	별
1790년	武藝圖譜通志諺解	갑	봉	번	발
1790년	隣語大方	업	보	비	ㅂ
1790년	增修無冤錄諺解	갑	보	바	볼
1796년	敬信錄諺釋	갑	부	반	ㅂ
1797년	五倫行實圖	업	복	비	병
1805년	新刊增補三略諺解	업	부	비	베
1852년	太上感應編圖說諺解	몹	뵤	맛	베
1869년	閨閤叢書	답	불	바	반

간행 연도	문헌명	자형
1875년	易言	빌 바 볼 법
1876년	南宮桂籍	발 빈 부 입
1880년	三聖訓經	바 버 분 롭
1881년	竈君靈蹟誌	방 바 복 십
1882년	敬惜字紙文	보 바 복 업
1883년	關聖帝君明聖經諺解	벼 비 보 놉
1895년	眞理便讀三字經	빗 바 밤 업

간행 연도	문헌명	자형
1446년	訓民正音 (解例本)	ㅅ ㅅ ㅅ ㅅ ㅅ
1447년	龍飛御天歌	
1447년	釋譜詳節	
1447년	月印千江之曲	
1448년	東國正韻	
1459년	月印釋譜	
1451-1459	訓民正音 (諺解本)	
1461년	楞嚴經諺解	
1463년	法華經諺解	
1464년	禪宗永嘉集諺解	

간행 연도	문헌명	자형			
1464년	金剛經諺解	싱	샤	스	엇
1464년	船若心經諺解	셔	시	스	엇
1465년	圓覺經諺解	ㅅ	사	수	잇
1467년	蒙山和尙法語略錄諺解	샨	시	소	잇
1481년	杜詩諺解	ㅅ	사	쇼	얫
1482년	金剛經三家解	ㅅ	섯	소	괏
1482년	南明集諺解	ㅅ	시	수	괏
1485년	佛頂心經諺解	새	사	스	잇
1496년	六祖法寶壇經諺解	ㅅ	삼	쇼	밧
1496년	眞言勸供	슈	시	소	텻

간행 연도	문헌명	자형
1514년	續三綱行實圖	삼 사 스 못
1518년	呂氏鄕約諺解	심 셔 슨 잇
1527년	訓蒙字會	쇠 시 슈 뭣
1531년	牛馬羊猪染疫病治療方	쇠 서 수 섯
1575년	光州千字文	소 실 슬 못
1576년	新增類合	슴 시 스 맛
1578년	簡易辟瘟方	쉰 서 스 섯
1583년	石峰千字文	소 시 슈 빗
1590년	大學諺解 (도산서원본)	손 사 스 낫
1612년	練兵指南	소 저 슢 쉿

간행 연도	문헌명	자형
1613년	東醫寶鑑	
1617년	東國新續三綱行實圖	
1632년	杜詩諺解 (重刊本)	
1632년	家禮諺解	
1635년	火砲式諺解	
1637년	勸念要錄	
1653년	辟瘟新方	
1670년	老乞大諺解	
1676년	捷解新語	
1677년	朴通事諺解	

간행 연도	문헌명	자형			
1682년	馬經抄集諺解	샹	심	솔	밧
1690년	譯語類解	샹	셔	수	싯
1698년	新傳煮硝方諺解	ㅿ	삼	스	맛
1721년	伍倫全備諺解	싱	시	스	못
1736년	女四書諺解	ㅿ	셰	스	못
1745년	常訓諺解	ㅿ	셔	소	밧
1748년	同文類解	ㅿ	시	슈	웃
1749년	大學栗谷先生諺解	ㅿ	시	슌	잇
1751년	三韻聲彙	ㅅ	신	셔	잇
1756년	闡義昭鑑諺解	습	사	소	잇

간행 연도	문헌명	자형
1756년	御製訓書諺解	ᄼ 쉬 손 낫
1757년	御製戒酒綸音諺解	ᄾ 시 술 왓
1758년	種德新編諺解	ᄼ 시 손 못
1762년	御製警民音	션 사 술 곳
1762년	地藏經諺解	셕 싸 쇼 넛
1765년	朴通事新釋諺解	ᄾ 사 소 잇
1765년	淸語老乞大	샌 사 슈 웃
1765년	御製百行願	식 심 슈 굣
1774년	三譯總解	셔 셕 ᄼ 못
1777년	明義錄諺解	셔 시 쇽 잇

280

간행 연도	문헌명	자형
1783년	字恤典則	세 설 습 춧
1787년 (壯勇營板)	兵學指南	ㅅ 셔 ㅿ 엇
1790년	武藝圖譜通志諺解	合 셰 슈 시
1790년	隣語大方	습 셔 ㅿ 시
1790년	增修無冤錄諺解	ㅅ 시 슈 밋
1796년	敬信錄諺釋	ㅅ 시 ㅅ 빗
1797년	五倫行實圖	셰 사 슉 춧
1805년	新刊增補三略諺解	ㅿ 셔 슈 갓
1852년	太上感應編圖說諺解	ㅅ 사 ㅿ 맛
1869년	閨閤叢書	실 셰 슬 엿

간행 연도	문헌명	자형
1875년	易言	심 시 슈 잇
1876년	南宮桂籍	셔 셤 슬 쉽
1880년	三聖訓經	셩 시 슬 것
1881년	竈君靈蹟誌	쳔 신 쇼 갓
1882년	敬惜字紙文	ㅅ 시 손 못
1883년	關聖帝君明聖經諺解	슬 변 솜 녓
1895년	眞理便讀三字經	셔 서 쉬 심

간행 연도	문헌명	자형
1446년	訓民正音 (解例本)	O 야 율 이
1447년	龍飛御天歌	애 어 오 즁
1447년	釋譜詳節	애 아 오 야
1447년	月印千江之曲	애 이 오 어
1448년	東國正韻	역 영 웅 즁
1459년	月印釋譜	예 아 으 웡
1451-1459	訓民正音 (諺解本)	o 아 외 와
1461년	楞嚴經諺解	여 이 오 졍
1463년	法華經諺解	올 이 오 와
1464년	禪宗永嘉集諺解	예 야 오 뼝

간행 연도	문헌명	자형			
1464년	金剛經諺解	요	온	이	뚱
1464년	般若心經諺解	에	올	이	뭉
1465년	圓覺經諺解	여	우	아	형
1467년	蒙山和尙法語略錄諺解	ᅌ	오	아	와
1481년	杜詩諺解	에	우	이	의
1482년	金剛經三家解	ᅀ	오	어	망
1482년	南明集諺解	ᅌ	올	이	ᄻ
1485년	佛頂心經諺解	애	오	이	ᅘᅢᆼ
1496년	六祖法寶壇經諺解	은	우	이	에
1496년	眞言勸供	야	우	이	와

간행 연도	문헌명	자형			
1514년	續三綱行實圖	아	이	을	졈
1518년	呂氏鄕約諺解	야	이	의	요
1527년	訓蒙字會	야	언	으	어
1531년	牛馬羊猪染疫病治療方	양	아	와	을
1575년	光州千字文	엇	안	유	샹
1576년	新增類合	위	아	우	울
1578년	簡易辟瘟方	얼	이	운	와
1583년	石峰千字文	예	이	우	위
1590년	大學諺解 (도산서원본)	에	애	오	안
1612년	練兵指南	오	아	으	녕

간행 연도	문헌명	자형
1613년	東醫寶鑑	동
1617년	東國新續三綱行實圖	몽
1632년	杜詩諺解 (重刊本)	랑
1632년	家禮諺解	밍
1635년	火砲式諺解	강
1637년	勸念要錄	경
1653년	辟瘟新方	당
1670년	老乞大諺解	장
1676년	捷解新語	궁
1677년	朴通事諺解	량

간행 연도	문헌명	자형
1682년	馬經抄集諺解	엿 이 올 샹
1690년	譯語類解	얼 여 유 망
1698년	新傳煮硝方諺解	여 이 은 당
1721년	伍倫全備諺解	오 이 ᄋ 당
1736년	女四書諺解	애 아 ᄋ 졍
1745년	常訓諺解	ᄋ 이 오 당
1748년	同文類解	얀 우 음 용
1749년	大學栗谷先生諺解	예 이 오 셩
1751년	三韻聲彙	ᄋ 이 오 옹
1756년	闡義昭鑑諺解	야 아 오 낭

간행 연도	문헌명	자형			
1756년	御製訓書諺解	의	이	오	경
1757년	御製戒酒綸音諺解	어	이	오	능
1758년	種德新編諺解	야	아	오	경
1762년	御製警民音	옴	연	오	량
1762년	地藏經諺解	야	연	으	명
1765년	朴通事新釋諺解	여	이	우	양
1765년	清語老乞大	에	아	웃	렁
1765년	御製百行願	의	아	을	싱
1774년	三譯總解	예	알	을	떵
1777년	明義錄諺解	에	이	을	뭉

간행 연도	문헌명	자형			
1783년	字恤典則	야	아	읍	응
1787년	兵學指南 (壯勇營板)	야	아	을	영
1790년	武藝圖譜通志諺解	야	이	을	당
1790년	隣語大方	와	이	오	양
1790년	增修無冤錄諺解	은	이	으	웅
1796년	敬信錄諺釋	야	아	오	공
1797년	五倫行實圖	연	어	우	등
1805년	新刊增補三略諺解	으	이	은	의
1852년	太上感應編圖說諺解	여	이	을	양
1869년	閨閤叢書	야	아	으	양

간행 연도	문헌명	자형
1875년	易言	야 이 으 당
1876년	南宮桂籍	의 이 을 동
1880년	三聖訓經	야 안 을 싱
1881년	竈君靈蹟誌	악 이 을 웅
1882년	敬惜字紙文	야 아 을 앙
1883년	關聖帝君明聖經諺解	아 이 은 쳥
1895년	眞理便讀三字經	이 아 은 공

간행 연도	문헌명	자형			
1446년	訓民正音 (解例本)	ᄌ	챠	ᄶ	ᄍ
1447년	龍飛御天歌	ᄍ	젼	즁	ᄌ
1447년	釋譜詳節	ᄌ	졔	ᄌ	ᄍ
1447년	月印千江之曲	쟝	쟈	쥬	져
1448년	東國正韻	징	직	ᄌ	쫑
1459년	月印釋譜	ᄎ	졔	ᄌ	ᄻ
1451-1459	訓民正音 (諺解本)	쪄	지	즉	ᄍ
1461년	楞嚴經諺解	진	지	조	졍
1463년	法華經諺解	질	쟈	쫄	쯍
1464년	禪宗永嘉集諺解	직	쪄	ᄍ	죠

간행 연도	문헌명	자형			
1464년	金剛經諺解	춍	졍	쥭	즁
1464년	船若心經諺解	쥭	젼	조	졀
1465년	圓覺經諺解	제	자	죄	진
1467년	蒙山和尙法語略錄諺解	저	자	죠	ㅈ
1481년	杜詩諺解	제	지	저	짓
1482년	金剛經三家解	젓	지	쥰	졍
1482년	南明集諺解	져	자	즛	죄
1485년	佛頂心經諺解	지	젼	즁	진
1496년	六祖法寶壇經諺解	졍	제	ㅈ	자
1496년	眞言勸供	졔	젹	ㅈ	즉

간행 연도	문헌명	자형
1514년	續三綱行實圖	
1518년	呂氏鄉約諺解	
1527년	訓蒙字會	
1531년	牛馬羊猪染疫病治療方	
1575년	光州千字文	
1576년	新增類合	
1578년	簡易辟瘟方	
1583년	石峰千字文	
1590년	大學諺解 (도산서원본)	
1612년	練兵指南	

간행 연도	문헌명	자형			
1613년	東醫寶鑑	졉	지	조	쥐
1617년	東國新續三綱行實圖	자	뎐	주	죠
1632년	杜詩諺解 (重刊本)	ᄌ	졔	됴	져
1632년	家禮諺解	짓	집	조	죰
1635년	火砲式諺解	지	젓	죡	쟉
1637년	勸念要錄	잠	자	쥬	뎐
1653년	辟瘟新方	ᄌ	졔	조	졈
1670년	老乞大諺解	줄	뎌	됴	ᄌ
1676년	捷解新語	잠	지	주	잡
1677년	朴通事諺解	집	쟝	쥿	짐

간행 연도	문헌명	자형			
1682년	馬經抄集諺解	져	장	좀	제
1690년	譯語類解	젹	지	ᄌ	좁
1698년	新傳煮硝方諺解	지	젼	ᄌ	졍
1721년	伍倫全備諺解	져	저	ᄌ	죽
1736년	女四書諺解	ᄌ	젹	즐	죽
1745년	常訓諺解	ᄎ	치	조	죵
1748년	同文類解	질	지	존	젼
1749년	大學栗谷先生諺解	지	쟈	ᄍ	져
1751년	三韻聲彙	ᄎ	쟝	죵	지
1756년	闡義昭鑑諺解	쟈	지	젼	졍

간행 연도	문헌명	자형
1756년	御製訓書諺解	
1757년	御製戒酒綸音諺解	
1758년	種德新編諺解	
1762년	御製警民音	
1762년	地藏經諺解	
1765년	朴通事新釋諺解	
1765년	清語老乞大	
1765년	御製百行願	
1774년	三譯總解	
1777년	明義錄諺解	

간행 연도	문헌명	자형
1783년	字恤典則	져 지 쥰 진
1787년	兵學指南 (壯勇營板)	ㅈ 재 증 졉
1790년	武藝圖譜通志諺解	졔 젼 즉 집
1790년	隣語大方	ㅈ 쟈 줄 쟈
1790년	增修無冤錄諺解	ㅈ 지 주 죽
1796년	敬信錄諺釋	재 쟈 조 줏
1797년	五倫行實圖	졔 쟈 ㅈ 조
1805년	新刊增補三略諺解	쟝 져 즁 즉
1852년	太上感應編圖說諺解	지 잘 즐 젹
1869년	閨閤叢書	져 쟈 져 조

간행 연도	문헌명	자형			
1875년	易言	졔	젹	쵸	즁
1876년	南宮桂籍	졀	즐	족	좌
1880년	三聖訓經	져	지	즉	줄
1881년	竈君靈蹟誌	져	지	쥬	젹
1882년	敬惜字紙文	쟝	지	즁	지
1883년	關聖帝君明聖經諺解	젼	지	쥭	즉
1895년	眞理便讀三字經	지	진	집	ㅠ

간행 연도	문헌명	자형
1446년	訓民正音 (解例本)	大 체 채 창
1447년	龍飛御天歌	차 치 초 취
1447년	釋譜詳節	츠 처 쵸 차
1447년	月印千江之曲	칭 쳔 취 쳥
1448년	東國正韻	칭 칭 츤 찬
1459년	月印釋譜	츠 쳐 쵸 차
1451-1459	訓民正音 (諺解本)	쳣 체 총 츠
1461년	楞嚴經諺解	츠 치 출 처
1463년	法華經諺解	쳔 처 츙 축
1464년	禪宗永嘉集諺解	츠 차 총 츙

간행 연도	문헌명	자형
1464년	金剛經諺解	차 쳉 쪽 쳔
1464년	般若心經諺解	치 차 츠 처
1465년	圓覺經諺解	치 처 최 츕
1467년	蒙山和尙法語略錄諺解	처 차 츠 춤
1481년	杜詩諺解	츠 쳘 츠 치
1482년	金剛經三家解	츠 최 춈 쳥
1482년	南明集諺解	치 차 츠 칙
1485년	佛頂心經諺解	춤 치 초 츠
1496년	六祖法寶壇經諺解	처 쳥 쵸 치
1496년	眞言勸供	처 쳔 츠 쳥

간행 연도	문헌명	자형
1514년	續三綱行實圖	太 친 츅 쳑
1518년	呂氏鄉約諺解	차 쳥 츄 최
1527년	訓蒙字會	춤 차 츄 초
1531년	牛馬羊猪染疫病治療方	太 챵 츠 춤
1575년	光州千字文	쳘 챤 출 출
1576년	新增類合	쳠 칠 출 쳥
1578년	簡易辟瘟方	첫 쳐 太 최
1583년	石峰千字文	츌 젹 츄 칠
1590년	大學諺解 (도산서원본)	춤 쳐 太 칠
1612년	練兵指南	太 쳬 츙 츙

간행 연도	문헌명	자형
1613년	東醫寶鑑	
1617년	東國新續三綱行實圖	
1632년	杜詩諺解 (重刊本)	
1632년	家禮諺解	
1635년	火砲式諺解	
1637년	勸念要錄	
1653년	辟瘟新方	
1670년	老乞大諺解	
1676년	捷解新語	
1677년	朴通事諺解	

간행 연도	문헌명	자형
1682년	馬經抄集諺解	챡 쵿 쵸 츙
1690년	譯語類解	챠 츈 쵸 쳣
1698년	新傳煮硝方諺解	쵼 쳐 쵸 칠
1721년	伍倫全備諺解	채 치 츙 츕
1736년	女四書諺解	치 챠 츠 쳐
1745년	常訓諺解	ㅊ 쳔 초 쳐
1748년	同文類解	챡 칭 츕 치
1749년	大學栗谷先生諺解	츌 치 ㅊ 쵸
1751년	三韻聲彙	ㅊ 치 총 ㅊ
1756년	闡義昭鑑諺解	춈 칙 축 족

간행 연도	문헌명	자형
1756년	御製訓書諺解	칠 춤 쳥
1757년	御製戒酒綸音諺解	츳 처 츰 쳑
1758년	種德新編諺解	쳬 치 츳 친
1762년	御製警民音	쳔 첩 쳐 츨
1762년	地藏經諺解	취 치 찬 츳
1765년	朴通事新釋諺解	쳐 쳐 츳 춘
1765년	淸語老乞大	챠 쳐 치 쳔
1765년	御製百行願	쳥 치 쵸 쳐
1774년	三譯總解	찬 챠 츄 찬
1777년	明義錄諺解	츳 치 춤 참

간행 연도	문헌명	자형			
1783년	字恤典則	츳	차	쳐	쳥
1787년	兵學指南 (壯勇營板)	쳔	총	치	춥
1790년	武藝圖譜通志諺解	쳔	처	츠	차
1790년	隣語大方	쳑	치	쳐	츈
1790년	增修無冤錄諺解	太	치	최	츈
1796년	敬信錄諺釋	찬	치	츳	참
1797년	五倫行實圖	치	쳔	츌	치
1805년	新刊增補三略諺解	참	쳐	침	취
1852년	太上感應編圖說諺解	착	치	쳔	쳐
1869년	閨閤叢書	쳐	치	츄	춤

간행 연도	문헌명	자형
1875년	易言	쳐 친 쳑 치
1876년	南宮桂籍	쳐 츌 츠 쳔 츙
1880년	三聖訓經	참 챡 촌 쳥
1881년	竈君靈蹟誌	챡 쳬 치 치
1882년	敬惜字紙文	최 쳐 츙 쳐
1883년	關聖帝君明聖經諺解	쳥 참 쵸 쳔
1895년	眞理便讀三字經	찬 치 촌 쳔

간행 연도	문헌명	자형
1446년	訓民正音 (解例本)	ㅋ 케 콩 키
1447년	龍飛御天歌	ㅋ ㅋ ㅋ ㄹ
1447년	釋譜詳節	킈 케 큰 코
1447년	月印千江之曲	쾬 케 큰 코
1448년	東國正韻	킹 켱 큰 쿵
1459년	月印釋譜	콰 케 키 콩
1451-1459	訓民正音 (諺解本)	ㅋ 켱 쾅 키
1461년	楞嚴經諺解	캉 케 코 콩
1463년	法華經諺解	큰 케 코 큰
1464년	禪宗永嘉集諺解	콩 케 코 큰

간행 연도	문헌명	자형
1464년	金剛經諺解	커 게 콩 큰
1464년	船若心經諺解	콩 콩 코 케
1465년	圓覺經諺解	콩 키 콩 케
1467년	蒙山和尙法語略錄諺解	키 키 콘 커
1481년	杜詩諺解	큰 케 콰 콕
1482년	金剛經三家解	클 컨 큰 키
1482년	南明集諺解	커 곙 코 콩
1485년	佛頂心經諺解	콩 커 코 큰
1496년	六祖法寶壇經諺解	코 커 큰 크
1496년	眞言勸供	케 케 큰 케

간행 연도	문헌명	자형
1514년	續三綱行實圖	큰 거 쿄 쿠
1518년	呂氏鄕約諺解	콰 케 쿈 킈
1527년	訓蒙字會	쾨 키 큰 콩
1531년	牛馬羊猪染疫病治療方	쾨 거 코 크
1575년	光州千字文	쟈 갈 큰 쿨
1576년	新增類合	퀴 클 큰 콩
1578년	簡易辟瘟方	킈 케 크 케
1583년	石峰千字文	크 쿨 클 큰
1590년	大學諺解 (도산서원본)	킈 키 크 케
1612년	練兵指南	킈 큰 쾨 쿄

간행 연도	문헌명	자형			
1613년	東醫寶鑑	큰	콩	콩	큰
1617년	東國新續三綱行實圖	케	킈	ㅋ	쿄
1632년	杜詩諺解 (重刊本)	큰	ㅋ	코	쿄
1632년	家禮諺解	컨	킈	코	컨
1635년	火砲式諺解	칸	코	ㅋ	코
1637년	勸念要錄	키	켜	ㄱ	코
1653년	辟瘟新方	켜	쿳	코	코
1670년	老乞大諺解	켜	키	큐	커
1676년	捷解新語	케	커	쿄	큰
1677년	朴通事諺解	큐	켜	쿠	콩

간행 연도	문헌명	자형			
1682년	馬經抄集諺解	쿄	킨	크	크
1690년	譯語類解	쿽	쿄	쿠	큰
1698년	新傳煮硝方諺解	케	키	쿄	킨
1721년	伍倫全備諺解	캉	커	쿄	케
1736년	女四書諺解	쿠	키	큰	킨
1745년	常訓諺解	쿠	크	쿄	쿄
1748년	同文類解	카	칸	쿄	캬
1749년	大學栗谷先生諺解	키	케	쿄	크
1751년	三韻聲彙	기	쾌		키
1756년	闡義昭鑑諺解	크	키	쿄	쿄

간행 연도	문헌명	자형
1756년	御製訓書諺解	
1757년	御製戒酒綸音諺解	
1758년	種德新編諺解	
1762년	御製警民音	
1762년	地藏經諺解	
1765년	朴通事新釋諺解	
1765년	清語老乞大	
1765년	御製百行願	
1774년	三譯總解	
1777년	明義錄諺解	

간행 연도	문헌명	자형			
1783년	字恤典則	크		큰	크
1787년	兵學指南 (壯勇營板)	ㅋㅅ	콰	코	
1790년	武藝圖譜通志諺解	칼	칼		칼
1790년	隣語大方	게	큰	게	거
1790년	增修無冤錄諺解	ㅋ	쿄	게	키
1796년	敬信錄諺釋	게	ㅋ	코	크
1797년	五倫行實圖	컨	키	코	케
1805년	新刊增補三略諺解	쿄	게	기	킨
1852년	太上感應編圖說諺解	ㅋ	케	크	쿄
1869년	閨閤叢書	칼	쿄	거	케

간행 연도	문헌명	자형			
1875년	易言	컨	커	큰	켜
1876년	南宮桂籍	코	켜	케	커
1880년	三聖訓經	칼	커	코	케
1881년	竈君靈蹟誌	코	킨	칼	키
1882년	敬惜字紙文	크	케	고	크
1883년	關聖帝君明聖經諺解	칼	게	쾌	큰
1895년	眞理便讀三字經	큰	ㅋ	크	ㅋ

간행 연도	문헌명	자형
1446년	訓民正音 (解例本)	티 ㅌ 톡 텁
1447년	龍飛御天歌	타 티 토 텨
1447년	釋譜詳節	텻 텨 튼 톄
1447년	月印千江之曲	타 텬 톨 티
1448년	東國正韻	퉝 팅 통 탕
1459년	月印釋譜	텨 티 툿 ㅌ
1451-1459	訓民正音 (諺解本)	특 텨 통 톨
1461년	楞嚴經諺解	텻 톄 ㅌ 통
1463년	法華經諺解	탄 텨 토 튜
1464년	禪宗永嘉集諺解	탄 톨 도 ㅌ

간행 연도	문헌명	자형			
1464년	金剛經諺解	톄	티	뎌	통
1464년	船若心經諺解	뎌	티	ᄐ	토
1465년	圓覺經諺解	뎨	뎌	토	톨
1467년	蒙山和尙法語略錄諺解	타	뎌	티	톤
1481년	杜詩諺解	타	뎌	토	톡
1482년	金剛經三家解	텬	탕	티	톰
1482년	南明集諺解	텬	텻	툿	토
1485년	佛頂心經諺解	타	뎌	혁	터
1496년	六祖法寶壇經諺解	타	터	티	톨
1496년	眞言勸供	텻	타	텟	텽

간행 연도	문헌명	자형
1514년	續三綱行實圖	듸 랄 텨 톡
1518년	呂氏鄉約諺解	탁 티 튼 탐
1527년	訓蒙字會	텩 탄 튝 텨
1531년	牛馬羊猪染疫病治療方	테 티 됴 탄
1575년	光州千字文	타 티 튝 톤
1576년	新增類合	틱 탕 틀 튝
1578년	簡易辟瘟方	틱 팀 툐 트
1583년	石峰千字文	티 밀 툝 텬
1590년	大學諺解 (도산서원본)	텨 티 톨 듯
1612년	練兵指南	티 타 퉁 팀

간행 연도	문헌명	자형
1613년	東醫寶鑑	티 뎌 퉁
1617년	東國新續三綱行實圖	묘 티 틱
1632년	杜詩諺解 (重刊本)	티 텨 투
1632년	家禮諺解	탁 티 투
1635년	火砲式諺解	탄 텰 토
1637년	勸念要錄	팅 타 텨
1653년	辟瘟新方	됴 텨 투
1670년	老乞大諺解	텬 티 투 팅
1676년	捷解新語	트 타 투
1677년	朴通事諺解	탑 타 탕 팅

간행 연도	문헌명	자형
1682년	馬經抄集諺解	
1690년	譯語類解	
1698년	新傳煮硝方諺解	
1721년	伍倫全備諺解	
1736년	女四書諺解	
1745년	常訓諺解	
1748년	同文類解	
1749년	大學栗谷先生諺解	
1751년	三韻聲彙	
1756년	闡義昭鑑諺解	

간행 연도	문헌명	자형
1756년	御製訓書諺解	
1757년	御製戒酒綸音諺解	
1758년	種德新編諺解	
1762년	御製警民音	
1762년	地藏經諺解	
1765년	朴通事新釋諺解	
1765년	淸語老乞大	
1765년	御製百行願	
1774년	三譯總解	
1777년	明義錄諺解	

간행 연도	문헌명	자형
1783년	字恤典則	
1787년	兵學指南 (壯勇營板)	
1790년	武藝圖譜通志諺解	
1790년	隣語大方	
1790년	增修無冤錄諺解	
1796년	敬信錄諺釋	
1797년	五倫行實圖	
1805년	新刊增補三略諺解	
1852년	太上感應編圖說諺解	
1869년	閨閤叢書	

간행 연도	문헌명	자형
1875년	易言	뎔 뎐 퉁 탄
1876년	南宮桂籍	뎐 뎐 튱 탕
1880년	三聖訓經	뎐 티 루 텨
1881년	竈君靈蹟誌	탄 튼 특 둣
1882년	敬惜字紙文	튼 탁 타 퉁
1883년	關聖帝君明聖經諺解	뎌 뎐 토 툥
1895년	眞理便讀三字經	뎐 타 퉁 텰

간행 연도	문헌명	자형
1446년	訓民正音 (解例本)	ㅍ 파 폴 피
1447년	龍飛御天歌	피 퓌 픈 뻐
1447년	釋譜詳節	푼 펴 푱 플
1447년	月印千江之曲	펴 퍼 ㅍ 필
1448년	東國正韻	핑 핑 퐁 팡
1459년	月印釋譜	푹 퍼 펴 피
1451-1459	訓民正音 (諺解本)	펴 푼 뼈 펼
1461년	楞嚴經諺解	펴 피 뽐 판
1463년	法華經諺解	품 ㅍ 픈 퍼
1464년	禪宗永嘉集諺解	피 핏 플 뼈

간행 연도	문헌명	자형
1464년	金剛經諺解	
1464년	般若心經諺解	
1465년	圓覺經諺解	
1467년	蒙山和尙法語略錄諺解	
1481년	杜詩諺解	
1482년	金剛經三家解	
1482년	南明集諺解	
1485년	佛頂心經諺解	
1496년	六祖法寶壇經諺解	
1496년	眞言勸供	

간행 연도	문헌명	자형
1514년	續三綱行實圖	
1518년	呂氏鄕約諺解	
1527년	訓蒙字會	
1531년	牛馬羊猪染疫病治療方	
1575년	光州千字文	
1576년	新增類合	
1578년	簡易辟瘟方	
1583년	石峰千字文	
1590년	大學諺解 (도산서원본)	
1612년	練兵指南	

간행 연도	문헌명	자형
1613년	東醫寶鑑	
1617년	東國新續三綱行實圖	
1632년	杜詩諺解 (重刊本)	
1632년	家禮諺解	
1635년	火砲式諺解	
1637년	勸念要錄	
1653년	辟瘟新方	
1670년	老乞大諺解	
1676년	捷解新語	
1677년	朴通事諺解	

간행 연도	문헌명	자형			
1682년	馬經抄集諺解	편	픽	풍	평
1690년	譯語類解	판	피	품	피
1698년	新傳煮硝方諺解	픗	플	품	평
1721년	伍倫全備諺解	핀	파	편	핑
1736년	女四書諺解	피	파	풍	프
1745년	常訓諺解	편	퍼	품	포
1748년	同文類解	평	패	포	피
1749년	大學栗谷先生諺解	피	폐	평	패
1751년	三韻聲彙	교	피	포	폐
1756년	闡義昭鑑諺解	핍	파	포	필

간행 연도	문헌명	자형
1756년	御製訓書諺解	편 폐 피 포
1757년	御製戒酒綸音諺解	패 필 페
1758년	種德新編諺解	풍 프 포 편
1762년	御製警民音	편 펴 피 푸
1762년	地藏經諺解	폐 피 피 필
1765년	朴通事新釋諺解	푼 팡 푼 풀
1765년	清語老乞大	풔 피 곳 품
1765년	御製百行願	포 편 품 판
1774년	三譯總解	피 파 평 평
1777년	明義錄諺解	편 피 풀 펑

간행 연도	문헌명	자형
1783년	字恤典則	
1787년	兵學指南 (壯勇營板)	
1790년	武藝圖譜通志諺解	
1790년	隣語大方	
1790년	增修無冤錄諺解	
1796년	敬信錄諺釋	
1797년	五倫行實圖	
1805년	新刊增補三略諺解	
1852년	太上感應編圖說諺解	
1869년	閨閤叢書	

간행 연도	문헌명	자형
1875년	易言	파 판 프 풍
1876년	南宮桂籍	편 피 무 평
1880년	三聖訓經	피 편 풀 판
1881년	竈君靈蹟誌	편 펴 무 피
1882년	敬惜字紙文	편 필 평 굉
1883년	關聖帝君明聖經諺解	평 파 풍 굉
1895년	眞理便讀三字經	풀 패 풍 풀

간행 연도	문헌명	자형
1446년	訓民正音 (解例本)	ㆆ 힘 호 헝
1447년	龍飛御天歌	ㅎㅔ 하 ㅎ효 현
1447년	釋譜詳節	ㅎ 하 ㅎ 해
1447년	月印千江之曲	ㅎ ㅎ 호 화
1448년	東國正韻	한 학 흑 홍
1459년	月印釋譜	ㅎ 히 호 휘
1451-1459	訓民正音 (諺解本)	ㅎ 혀 ㅎ효 훓
1461년	楞嚴經諺解	ㅎ 히 홈 후
1463년	法華經諺解	ㅎ 한 호 히
1464년	禪宗永嘉集諺解	ㅎ 히 호 횟

간행 연도	문헌명	자형
1464년	金剛經諺解	ㅎㆍ ㅎㅣ ㅎ을 ㅎㄴ
1464년	船若心經諺解	ㅎㅎ ㅎㅣ 훈 혈
1465년	圓覺經諺解	ㅎㆍ ㅎㅣ 호 히
1467년	蒙山和尙法語略錄諺解	ㅎㆍ ㅎㅣ 호 헌
1481년	杜詩諺解	ㅎㆍ 혀 흔 히
1482년	金剛經三家解	ㅎㆍ 할 호 ㅎㄴ
1482년	南明集諺解	ㅎㆍ ㅎㅏ 후 희
1485년	佛頂心經諺解	ㅎㆍ ㅎㅣ 후 효
1496년	六祖法寶壇經諺解	ㅎㆍ 하 호
1496년	眞言勸供	ㅎㆍ ㅎㅣ 호

간행 연도	문헌명	자형
1514년	續三綱行實圖	ㅎ 허 혼 홀
1518년	呂氏鄕約諺解	ㅎ 하 ㅎ 항 홍
1527년	訓蒙字會	흘 히 호 홍
1531년	牛馬羊猪染疫病治療方	ㅎ 허 ㅎ ㅎ
1575년	光州千字文	홀 헐 효 혜
1576년	新增類合	히 하 홀 흔
1578년	簡易辟瘟方	히 하 ㅎ 한
1583년	石峰千字文	홀 하 홀 회
1590년	大學諺解 (도산서원본)	ㅎ 히 ㅎ 혼
1612년	練兵指南	ㅎ 례 홀 호

간행 연도	문헌명	자형
1613년	東醫寶鑑	
1617년	東國新續三綱行實圖	
1632년	杜詩諺解 (重刊本)	
1632년	家禮諺解	
1635년	火砲式諺解	
1637년	勸念要錄	
1653년	辟瘟新方	
1670년	老乞大諺解	
1676년	捷解新語	
1677년	朴通事諺解	

간행 연도	문헌명	자형
1682년	馬經抄集諺解	히 후 ᅙᅳ 홈 허 홈 ᅙ 허 ᅙ ᅙ ᅙ ᅙ
1690년	譯語類解	
1698년	新傳煮硝方諺解	
1721년	伍倫全備諺解	
1736년	女四書諺解	
1745년	常訓諺解	
1748년	同文類解	
1749년	大學栗谷先生諺解	
1751년	三韻聲彙	
1756년	闡義昭鑑諺解	

간행 연도	문헌명	자형
1756년	御製訓書諺解	ᅙᆞ 히 흔 희
1757년	御製戒酒綸音諺解	ᄒᆞ 히 홈 홀
1758년	種德新編諺解	ᅙᆞ 히 호 환
1762년	御製警民音	희 히 호 홀
1762년	地藏經諺解	회 하 호 횡
1765년	朴通事新釋諺解	ᅙᆞ 한 흔 홈
1765년	淸語老乞大	흔 허 후 헝
1765년	御製百行願	화 히 흐 회
1774년	三譯總解	ᄒᆞ 허 호 해
1777년	明義錄諺解	ᄒ 히 후 회

336

간행 연도	문헌명	자형			
1783년	字恤典則	ㅎ	히	흉	희
1787년	兵學指南 (壯勇營板)	ㅎ	히	호	혀
1790년	武藝圖譜通志諺解	ㅎ	혀	ㅎ	ㅎ
1790년	隣語大方	ㅎ	ㅎ	홀	히
1790년	增修無冤錄諺解	ㅎ	히	홅	험
1796년	敬信錄諺解	희	ㅎ	히	화
1797년	五倫行實圖	ㅎ	히	홀	히
1805년	新刊增補三略諺解	ㅎ	히	ㅎ	홈
1852년	太上感應編圖說諺解	혜	하	ㅎ	호
1869년	閨閤叢書	ㅎ	허	흔	히

간행 연도	문헌명	자형				
1875년	易言	혀	힘	흐	협	허
1876년	南宮桂籍	ㅎ	항	휴	혼	
1880년	三聖訓經	ㅎ	혀	후	힘	
1881년	竈君靈蹟誌	향	히	ㅎ	협	
1882년	敬惜字紙文	혀	히	ㅎ	향	
1883년	關聖帝君明聖經諺解	ㅎ	화	힝	회	
1895년	眞理便讀三字經	ㅎ	하	혼		

338

간행 연도	문헌명	자형			
1446년	訓民正音 (解例本)	ㅏ	ㅛ	ㅠ	ㅣ
1447년	龍飛御天歌	멸	어	게	쇠
1447년	釋譜詳節	아	뉘	네	외
1447년	月印千江之曲	ㅣ	볘	원	욇
1448년	東國正韻	강	년	뚱	굉
1459년	月印釋譜	완	미	갱	훤
1451-1459	訓民正音 (諺解本)	ㅑ	ㅣ	ㅠ	위
1461년	楞嚴經諺解	티	에	며	권
1463년	法華經諺解	와	ㅣ	쓘	훤
1464년	禪宗永嘉集諺解	괘	ㅣ	륜	원

간행 연도	문헌명	자형			
1464년	金剛經諺解	야	슝	위	쏗
1464년	般若心經諺解	매	죵	료	왜
1465년	圓覺經諺解	ㅣ	에	요	여
1467년	蒙山和尙法語略錄諺解	놔	곤	훤	야
1481년	杜詩諺解	ㅣ	외	왠	와
1482년	金剛經三家解	ㅣ	예	과	란
1482년	南明集諺解	열	즁	위	히
1485년	佛頂心經諺解	괘	듕	ㅣ	뾍
1496년	六祖法寶壇經諺解	듕	딓	윓	ᄒힰ
1496년	眞言勸供	예	듀	져	셕

간행 연도	문헌명	자형
1514년	續三綱行實圖	되 워 홰 권
1518년	呂氏鄕約諺解	왼 게 례 와
1527년	訓蒙字會	평 게 벼 위
1531년	牛馬羊猪染疫病治療方	게 둧 휘 워
1575년	光州千字文	댱 과 윌 훼
1576년	新增類合	요 유 쇌 윈
1578년	簡易辟瘟方	재 됴 희 약
1583년	石峰千字文	새 묘 슈 권
1590년	大學諺解 (도산서원본)	애 휴 야 과
1612년	練兵指南	듕 훙 귀 되

간행 연도	문헌명	자형
1613년	東醫寶鑑	
1617년	東國新續三綱行實圖	
1632년	杜詩諺解 (重刊本)	
1632년	家禮諺解	
1635년	火砲式諺解	
1637년	勸念要錄	
1653년	辟瘟新方	
1670년	老乞大諺解	
1676년	捷解新語	
1677년	朴通事諺解	

간행 연도	문헌명	자형			
1682년	馬經抄集諺解	예	듕	화	괘
1690년	譯語類解	과	윤	권	뭐
1698년	新傳煮硝方諺解	졔	쵸	귀	원
1721년	伍倫全備諺解	쳬	왕	의	껴
1736년	女四書諺解	해	종	볜	의
1745년	常訓諺解	내	욤	볏	와
1748년	同文類解	새	슈	괴	광
1749년	大學栗谷先生諺解	여	뎌	효	의
1751년	三韻聲彙	야	교	냐	거
1756년	闡義昭鑑諺解	다	피	긔	워

간행 연도	문헌명	자형
1756년	御製訓書諺解	새 쉬 의 과
1757년	御製戒酒綸音諺解	졔 쥬 왕 희
1758년	種德新編諺解	게 셰 쟝 과
1762년	御製警民音	녜 즁 효 과
1762년	地藏經諺解	셰 귀 원 권
1765년	朴通事新釋諺解	요 왕 원 귀
1765년	淸語老乞大	에 얀 파 위
1765년	御製百行願	톄 슌 멸 위
1774년	三譯總解	위 궤 웨 원
1777년	明義錄諺解	계 륜 쎠 원

간행 연도	문헌명	자형
1783년	字恤典則	셰 확 흉 뉘
1787년	兵學指南 (壯勇營板)	뎐 즁 좌 원
1790년	武藝圖譜通志諺解	셰 혀 긔 뒤
1790년	隣語大方	계 셔 되 의
1790년	增修無冤錄諺解	쥰 슈 쵹 쉬
1796년	敬信錄諺釋	슌 죄 원 월
1797년	五倫行實圖	웨 듕 쇼 원
1805년	新刊增補三略諺解	쟝 져 교 즁
1852년	太上感應編圖說諺解	경 슈 위 원
1869년	閨閤叢書	셰 졀 쵸 희

간행 연도	문헌명	자형
1875년	易言	
1876년	南宮桂籍	
1880년	三聖訓經	
1881년	竈君靈蹟誌	
1882년	敬惜字紙文	
1883년	關聖帝君明聖經諺解	
1895년	眞理便讀三字經	

〈1998년 12월 30일, 글꼴 1998(한글글꼴개발원), pp.89-219〉

한글 자형의 표준화에 대하여

1. 서언

국어는 시대에 따라 변화를 겪어 왔다. 이 국어의 변화에 따라 국어를 문자로 표기하는 표기법도 변화를 거치지 않을 수 없었다. 이와 마찬가지로 국어를 표기하는 문자인 '한글'의 글자 모양도 변모해 왔다.

한 시대의 글자 모양은 그 시대의 필기도구나 재료, 인쇄 도구와 재료 또는 예술적 감각 등의 문화적 환경에 영향을 받게 된다. 이에 따라 우리나라에서도 19세기 이전까지는 먹과 붓을 이용하여 글씨를 씀에 따라 한글의 글자 모양이 훈민정음 창제 당시에 비해 많은 변화를 겪어 왔다. 또 서구 문명이 도입되기 시작하면서부터는 인쇄의 기계화로 한글의 글자 모양은 더욱 큰 변화를 보게 되었다. 특히 20세기에 와서는 신식활자新式活字의 사용을 통한 출판, 인쇄문화의 발달로 한글의 글자 모양은 심하게 변모하였다. 그리고 최근에 와서는 사진식자寫眞植字에 의한 인쇄기술의 발달, 컴퓨터를 이용한 전자출판의 급속한 발전, 상업광고문화의 형성으로 인한 그래픽 디자인의 발달이 이루어졌다. 예술적 감각을 고려하는 그래픽 디자인이 등장함으로써 한글의 글자 모양은 한층 다양한 모습을 보이게 되었다.

출판문화 및 광고문화의 등장은 다양한 글자체의 개발을 촉진시켜서 동일한 글자에 대한 자형字形의 불통일不統一이라는 문제점을 야기시켰고, 그 결과로 문자들 사이에 존재하던 변별력까지도 상실하게 하는 문제점을 노정하기에 이르렀다. 새롭게 개발되는 한글 서체는 주로 산업디자이너에 의하여 도안圖案되었다. 반면에 국어국문학계에서는 이에 대한 관심이 전무한 상태에 있다. 그러나 이제는 국어국문학계에서도 한글의 글자 모양을 도안자(디자이너)들에게만 맡겨 버리고 방관만 하고 있어서는 안 될 것이다. 왜냐하면 이렇게 방관만 하다가는 심각한 한글 자형의 불통일을 가져올 것이며, 이로 인하여 국민들 간의 의사소통에 장애를 초래할 수도 있기 때문이다.

문자의 자형은 보수성이 강하여 그 변화 속도가 느리고 또 의사소통에 장애

를 일으키는 경우가 그리 흔하지 않다고 생각하고 있어서, 문자 모양의 통일에 대해서는 표준어의 제정이나 맞춤법의 제정에 비해 그리 많은 관심을 끌어오지 못했다. 반면에 한자漢字의 자형(예컨대 약자略字, 속자俗字 등)에 대해서만은 깊은 관심 속에 논의가 되고 있다. 그러면서도 우리 글자인 한글의 글자 모양에 대해서는 거의 무관심하였다고 하는 점은 이해하기 어렵다.

국어와 표기법의 다양화가 자칫 국민들 간의 의사소통에 장애를 가져올 위험성이 있어서 국가에서는 한글맞춤법과 표준어의 제성이라는 언어정책을 시행해 나아가고 있다. 이러한 국어정책에는 한글 자형의 표준안 제정도 포함되어야 할 것이다.

2. 한글 자형 및 서체에 대한 연구 현황

한글의 글자 모양에 대한 연구는 몇몇 산업디자이너 및 한글 자형학자字形學者들에 의하여 이루어져 왔다. 그 대표적인 연구자는 고故 최정호 씨로 알려져 있다. 그는 생전에 한글 서체를 많이 개발해 내었다. 오늘날 사용하고 있는 활자체의 상당 부분은 고 최정호 씨가 개발한 서체들이다. 그리고 현재 각 컴퓨터 회사에서는 전자출판에서 사용할 한글의 폰트 font(컴퓨터에 기억시킨 일정한 전산활자체의 한 벌 전체 글자)를 위하여 새로운 서체를 개발하고 있다. 폰트의 자형을 개발하고 있는 대표적인 분은 최정순 씨로 알려져 있다. 그가 개발한 한글 서체는 여러 컴퓨터의 글자로서 사용되고 있는 것으로 보인다. 그리고 1979년 3월에 한글의 시각 문제를 연구하기 위하여 5인의 시각디자이너로 출발된 연구 모임인 '글꼴 모임'에서도 한글 모양에 대한 연구를 지속해 오고 있다. 이러한 예술적인 목적을 위한 연구가 아니라 학문적인 목적을 위해 한글의 모양을 연구한 업적도 있다. 그것은 송현(1985)이다. 특히 이 업적은 국어국문학도에 의해 시도되었다는 점에서도 큰 의의를 찾을 수 있을 것이다. 송

현(1985)에서는 한글 자형에 대한 다각적인 검토를 통하여 한글 자형의 표준
안을 제정하려 하였지만, 안타깝게도 한글의 판독성 및 기계화 등에 더 많은
관심을 가짐으로 해서, 우리가 말하는 한글 자형에 대한 표준안의 마련은 실
패한 것으로 보인다.

개인에 의한 한글 자형의 표준안이 마련된 경우가 있다. 이것은 "한글 표준
글자꼴 시안"이라고 하여 한글 디자이너 안상수 씨가 제작한 것이다. 송현
(1985)에서도 이 시안에 찬성하고 있으나, 이 표준안은 자체字體 및 서체書體에
대한 표준안이지 자형字形에 대한 표준안이라고 하기가 어렵다.[1] 그 예를 아
래에 보인다.

〈표 1〉 한글 표준 글자꼴 시안(안상수체)

또한 한국표준연구소에서도 전자출판에서 사용할 글자체의 폰트 표준안
을 만들기 위한 노력을 하고 있다.[2]

이 외에도 월간 『샘이깊은물』에서 이의 미술편집위원인 이상철 씨가 새로
운 한글 자형을 개발하여 그 잡지 창간호에 발표한 적이 있으며, 조영제 씨나
김인철 씨가 시도한 새로운 한글 자형들도 있다.

1 여기에서 분명히 밝혀 두어야 할 개념이 있다. 그것은 자형字形과 자체字體에 대한 개념이
 다. 이 두 용어가 모두 글자의 모양을 지칭하는 것이지만, 자체는 글자의 체體로서 해서체
 楷書體, 예서체隸書體, 명조체明朝體 등을 말하는 것이다. 그리고 미술계에서 사용하고 있는
 자형이란 엄밀히 말해 자체字體 또는 서체書體에 해당한다.
2 이에 대한 연구보고서가 곧 한국표준연구소(1989)이다.

그러나 지금까지의 연구 현황을 보면, 서체 개발이나 표준안 제정의 최종 목표를 자형의 표준안이 아닌 서체의 표준안에 두고 있어서 실제로 이 연구는 자형에 대한 연구와는 별개의 것으로 보인다. 또한 이 연구에는 디자이너와 컴퓨터 전문가들만이 참여하고 있어서 우리가 시도하고자 하는 자형의 표준안이 언어학적, 문자학적인 바탕 위에서 제정되어야 한다는 기본을 무너뜨릴 가능성이 많은 것이다. 문자는 조형의 도구로서 만들어진 것이 아니고, 언어를 표기하기 위해 만들어졌다는 섬이 무시되어서는 안 될 것이다.

앞으로의 인쇄 매체는 주로 컴퓨터일 것이라는 예상을 한다면, 컴퓨터 전문가나 산업디자인 전공자에 의해서 전자출판에서 사용하는 글자체의 표준안이 만들어지기 이전에, 국어국문학자와 컴퓨터 전문가와 디자인 전공자들이 같이 토의하여 한글 자형의 표준안이 제정되어야 할 것이다. 한 번 한글 자형의 표준안이 제정되고 나면 그 개정에는 엄청난 비용과 시간이 소요되기 때문에 제기조차 못 할 것이기 때문이다.

특히 각종 전자출판 회사에서 개발하고 있는 서체를 표준화하는 문제는 앞으로 새로운 기능을 가진 컴퓨터가 개발되었을 때 더욱 심각해질 것으로 전망된다. 왜냐하면 이제까지는 컴퓨터에 입력하는 방법이 문자판key board에만 의존하고 있지만, 앞으로는 복사에 의한 입력 방법(즉 스캐너 방식)에 의존할 것이 거의 틀림없는데, 그때에 컴퓨터는 자형이 서로 다른 글자를 입력할 것을 거부하게 될 것이기 때문이다.

3. 한글 자형에 대한 교육 현황

한글은 실제로 국민학교 입학 이전부터 교육되고 있다. 어린이용 학습지, 그리고 각종 어린이용 책에는 한글 습득을 돕는 부분이 있다. 그러나 한글 자형의 통일성을 고려하여 설명한 책은 보이지 않는다. 심지어 문교부에서 간

행한 국민학교 1학년용 국어 교과서에도 한글 자모만 제시되어 있을 뿐, 자형에 대한 설명은 찾아볼 수 없다.

단지 국민학교 4학년 미술 교과서에 '서예의 기초'란 항목에서 우리나라 옛 글씨의 특징으로 훈민정음체와 용비어천가의 글씨체를 선보이고 이들에 대해 간략히 설명하고 있을 뿐이다(국민학교 4학년 미술 교과서 41쪽). 중학교 미술 교과서에서는 '문자의 도안'이란 항목에서 한글 도안의 예들을 제시하고 있는데, 여기에서 예시한 'ㅈ'의 문자 모양은 각각 다르다. 대학에서, 특히 미술대학에서 행해지는 한글 자형에 대한 교육에도 문제점이 있다. 미술대학의 한글 타이포그래피 강의에서는 주로 로고타입이나 헤드라인용 서체에 관심을 보이고 있어서 외국, 특히 일본의 자형이나 서체 이론에 치중하여 한글 서체를 강의하고 있는 실정이다(송현, 1985: 6). 그리고 이러한 소략한 설명도 한글의 한 획, 한 점들에 대한 부분 명칭이 정해져 있지 않기 때문에 글자를 손으로 짚어 가면서 설명하는 방법밖에 없는 실정에 있다. 이 글자의 부분 명칭은 공식적으로 정해진 것이 없다. 단지 '글꼴 모임'에서 제정해 놓은 것이 있을 뿐이다.[3]

4. 한글 자형의 사용 실태

전술한 바와 같이 오늘날 사용하고 있는 한글의 자형은 통일되어 있지 않다. 도서출판물, 신문, 잡지, 텔레비전 자막, 광고문, 타이프라이터, 컴퓨터, 전광판, 도로표지판, 화폐, 포스터, 도장, 포장지, 붓글씨의 글자 등에 쓰이는 한글 자형은 인쇄매체나 광고매체에 따라 매우 다양하다.

우리가 늘상 대하는 한글은 주로 거리에서 보는 한글 간판이나 도로 표지판, 텔레비전의 자막, 그리고 홍수처럼 가정에 투입되는 각종 광고지 등에서

[3] 이에 비해서 알파벳은 공식적으로 그 부분 명칭이 제시되어 있다.

보게 되고, 그 이외에는 신문, 잡지, 책 등에서일 것이다. 이들을 분류한다면 손으로 쓰는 글씨, 활자에 사용되는 글씨, 그리고 디자인 등에 사용되고 있는 특수한 로고타입 등일 것이다.

신문, 잡지 등의 출판물에서 사용하는 한글은 활자체이거나 컴퓨터 폰트글자이다. 그런데 이들 활자의 자형은 인쇄소에 따라 다른 것은 물론, 한 인쇄소의 활자에서조차도 다르다. 다음 〈표 2〉에서 그 실태를 보도록 한다.

인쇄 매체	활자의 모양	
	ㅊ의 경우	ㅎ의 경우
국정교과서	치	하
한국오이엘 KS	차	하
한국컴퓨터	찬	한
SMK 컴퓨터	차	하
교통신보 (청타)	치	히
모리자와회사 (청타)	차	하
일본 샤킹 (청타)	차	하
인동활자	차	하
起鍾文化 (청타)	차	하

〈표 2〉 인쇄 매체들의 활자 모양

활자에는 명조체明朝體, 고딕체, 볼드체(굴림체), 공작체孔雀體, 궁서체宮書體, 사체斜體 등이 있다. 그리고 명조체도 세명조細明朝(가는 명조), 태명조太明朝(굵은 명조), 견출명조見出明朝(돋보임 명조) 등이 있고, 고딕체도 견출고딕, 세고딕,

태고딕, 신문고딕, 중고딕 등이 있다. 그리고 이들의 각각에 그 크기에 따라 제일 작은 4포인트[1포인트의 크기는 약 1/72인치(1인치=2.54cm)]에서 제일 큰 72포인트까지 약 20여 개가 있다. 사진식자寫眞植字에도 여러 급의 크기가 있는데 7급부터 62급(1급은 0.25cm이다)까지 있다. 이들은 그 서체와 글자 크기의 차이에 따라, 글자의 모양이 다르다. 심지어 컴퓨터의 글자도 화면의 글자 모양과 프린터로 출력된 글자는 그 자형이 동일하지 않은 경우도 있다.

특수한 서체로서 디자인 등에 사용되고 있는 로고타입의 글자가 있다. 이 로고타입의 글자는 더욱더 본래의 한글 모습을 찾기 힘들 정도로 다양하여서 특히 문제가 되고 있다. 위에서 언급한 것들을 예로 들어 보이면 다음 〈표 3〉과 같다.

서체		예
명조체	細명조	한글
	太명조	한글
고딕체	細고딕	한글
	中고딕	한글
그래픽체		제하
사체		글자표현
볼드체		한글
공작체		한글
궁서체		한글
로고타입		한국

〈표 3〉 서체에 따른 한글 자형의 차이

354

그리고 다음 〈표 4〉에서 국정교과서 및 몇 신문의 활자에 따른 글자 모양을 자음 중 'ㅊ'과 'ㅎ'의 예를 간단히 보이도록 한다. 이 표에서 확인할 수 있듯이, 비록 'ㅊ'과 'ㅎ'의 예에 불과하지만, 인쇄매체마다 글자의 모양이 다름을 알 수 있다.

	국정교과서		동아일보		조선일보		한겨레신문	
명조체	차	하	차	하	치	하	차	하
고딕체	차	학	차	하	치	히	차	하

〈표 4〉 국정교과서 및 신문의 예('ㅊ'과 'ㅎ'의 예)

이러한 양상은 남한과 북한의 한글 자형 사이에서도 발견된다. 남한의 한글 자형과 북한의 한글 자형은 그 언어만큼이나 차이를 가져올 가능성도 있다. 다음의 〈표 5〉에 북한에서 사용하고 있는 한글의 글자 모양을 보이도록 한다. 이 글자의 모습은 북한의 사회과학원에서 출판한 책을 대상으로 하였다. 특히 'ㅊ'과 'ㅌ'에서 차이를 보인다.

	ㅅ	ㅇ	ㅈ	ㅊ	ㅌ	ㅎ
명조체	사	어	자	칙	토	하
고딕체	사	어	자	체	토	한

〈표 5〉 북한의 한글 글자 모양

우리나라에서 이러한 모습을 보이는 큰 이유 중의 하나는 이들 서체들이 한국인에 의해서가 아니고 주로 일본인들에 의해서 개발된 경우가 더 많아서이다. 특히 공타孔打나 청타淸打의 경우는 거의가 일본으로부터 글자판을 수입

하기 때문에 대일 의존도는 매우 심하다. 그리고 오늘날의 신문은 식자植字에 의한 활판인쇄가 아니라 컴퓨터로 조판하고 또 출력하는 것인데, 우리나라 신문의 상당수가 일본이나 미국의 컴퓨터 회사와 계약을 맺고 있음으로 해서 우리나라 신문에 사용되고 있는 한글 서체의 대부분이 일본이나 미국에서 개발된 서체에 의존하고 있는 실정에 있다.『국민일보』,『서울신문』,『세계일보』등이 일본의 SHA-KEN 시스템을 도입하여 제작 중에 있으며,『동아일보』,『조선일보』는 미국의 IBM과 상담 중이거나 그 시스템을 도입하여 제작하고 있다. 그리고『동양경제신문』,『일요신문』도 모리사와Morisawa 시스템으로 신문 제작을 하고 있다.『조선일보』와『중앙일보』계열의 출판물도 일본의 모리사와 시스템으로 제작하고 있는 것이다.[4]

최근에는 이러한 의존에서 벗어나 전자출판업체 내에 서체 개발 연구소를 두어 독특한 서체를 개발하고 있기도 하다. 현대전자가 약 7개의 한글 서체를, 서울시스템이 약 10개의 한글 서체를, 정주기기가 약 13개의 한글 서체를, 한국컴퓨터기술은 11개의 한글 서체를 개발하여 놓고 있는 것으로 보인다. 그런데 문제는 이들 업체에서 개발한 서체들의 자형이 회사마다 다를 뿐만 아니라 한 업체에서 개발한 서체들도 그 자형이 동일하지 않은 데에 있다. 편집 업무의 전산화, 사진식자와 조판 업무의 전산화, 탁상용 출판 시스템의 개발이 급속도로 이루어질 것이어서 컴퓨터에서의 자형들을 어떻게 통일시켜야 할 것인가 하는 점이 문제가 될 것이다.

다음에 참고로 알파벳에 대하여 그 실정을 알아보도록 한다. 알파벳도 그 서체는 한글 이상으로 매우 다양하여 수백 종에 이른다. 예를 든다면 알파벳의 서체에는 serif체, San Serif체 등이 있고, 다시 serif체에는 old Roman체, Caslon체, Modern Roman체 등이 있으며, San Serif체에는 Futura체, Helvetica체 등이 있다. 그러나 이들은 그 문자가 대문자이든 소문자이든 모두 그 기본적

4 이러한 사실은 공현식(1989)에 의한다.

인 자형을 버리지 않고 있다. 단지 필기체가 다를 뿐이다.

5. 글자 표준안 제정의 원리

한글 자형의 표준안 마련은 일정한 원리하에서 이루어져야 한다. 그러면 그 표준안을 어떻게 제정해야 할 것인가? 그리고 이 표준안을 제정하기 위한 기본원리를 어디에 두어야 할 것인가?

표준안 제정의 기본원리로서 송현(1985)에서는 다음과 같은 10가지 안을 제시하고 있다.

 ① 가독성과 판독성이 높아야 한다.
 ② 기계화에 용이해야 한다.
 ③ 기계공학적으로 합리적이어야 한다.
 ④ 인간공학적으로 합리적이어야 한다.
 ⑤ 유기적 관계가 이루어져야 한다.
 ⑥ 종래의 글자꼴과 크게 다르지 않아야 한다.
 ⑦ 손으로 쓰는 데도 편리해야 한다.
 ⑧ 조형상 발전 가능성이 있어야 한다.
 ⑨ 문법을 지켜야 한다.
 ⑩ 글자구조와 기계구조가 일치해야 한다.

이 안은 매우 당연하고 합리적이며 또 구체적이다. 그렇지만 이 안은 기본적인 문제점을 내포하고 있다. 즉 이 안은 총체적인 원칙이라기보다는 구체적인 개별사항이라는 점이다. 따라서 총체적인 원칙이 마련된 뒤에 위에서 제시된 안이 참고가 되어야 할 것이다. 다음에 그 총체적인 원리를 제시하여

보도록 한다.

(1) 한글 자형의 표준안은 언어 규칙의 설정에 제시되는 이론에 맞아야 한다.

(1)은 한글이 조형의 도구가 아니고, 언어 표기의 도구라는 점에 우선 그 기준을 두어야 할 것임을 의미한다. 즉 국어학적 내지는 언어학적 원리에 토대를 두어야 한다는 것이다. 또한 이것은 음소音素와 자소字素의 문제, 변이음變異音과 글자 변이형變異形의 허용 범위의 문제, 언어 변화의 규칙과 한글 자형 변화의 규칙 등이 서로 연관을 가지고 있어야 할 것임을 뜻한다. 또한 국어가 음소의 변별적 특징과 상관속相關束에 의한 대립 및 음운자질의 대립에 의한 체계라는 점을 중시해야 함을 말하는 것이다. 이러한 점은 곧 글자의 하나 하나에 대한 고려에서가 아니고 한글 글자의 전체 체계를 고려하여 표준안이 마련되어야 할 것임을 의미한다.

(2) 한글 자형의 표준안은 훈민정음 자형의 역사적인 변화형과 일치해야 한다.

(2)는 현대한글 자형의 표준안은 훈민정음의 글자 모양으로부터 변화한 것임을 감안하여 제정되어야 할 것임을 의미한다. 따라서 훈민정음 창제 당시의 문자형을 무조건 고집하거나 또는 한글 자형의 역사적인 변천 과정을 무시하고 새로운 문자를 만들어 쓰거나 하는 일은 없어야 할 것이다. 한글 자형의 변천 과정을 정밀하게 검토하여 그 변화 과정에서 결과적으로 이루어진 것을 표준안으로 해야 할 것이다.

현재 사용되지 않는 글자 모양을 표준안으로 할 수는 없는 것이다. 이러한 점을 고려하여 표준안을 만들기 위한 가장 빠른 길은 역사적 고려와 현대의 공시적 고려를 통하여 일치되거나 합치되는 규칙을 찾는 길일 것이다. 언어학에서 공시적인 설명과 통시적인 설명이 합치하는 규칙이 가장 바람직한 규

칙이라고 한다면, 한글의 글자 모양도 현대에 사용되고 있으며, 그 글자 모양은 역사적으로 변천해 온 결과임을 입증할 수 있는 것이어야 할 것이다.

(3) 한글 자형의 표준안은 문자의 변별력을 고려해야 한다.

한 음소를 표시하는 자소와 다른 음소를 표시하는 자소 간에 변별력이 없어진다면 그 문자는 혼란만 가중시키는 것이 될 것이기 때문에 이 원리는 너무나도 당연한 것이다.

이 원리에 입각하여 세부 조항의 항목으로서 송현(1985)에서 제시하고 있는 점들이 고려될 수 있을 것이다.

6. 훈민정음 창제의 원리 및 자형의 변천

위에서 제시한 원리 중 (2)의 사항을 알기 위하여 한글이 어떠한 원리에 의하여 만들어졌으며, 또 어떠한 변천 과정을 겪어 왔는가를 알지 않으면 안 될 것이다.

주지하는 바와 같이 훈민정음은 '상형象形'을 창제의 원리로 하였고, 이에 '가획법加劃法'을 사용하였으며 구체적으로 문자의 형태와 그 결합 방식을 어떻게 할까 하는 점에서는 '방고전倣古篆'의 방법을 택하고 있다. 이 원리는 『훈민정음 해례본』에 자세히 기록되어 있으므로 여기에 상세히 언급하는 것은 피하도록 한다.

훈민정음이란 새 문자의 원형은 『훈민정음 해례본』이 보여 주는 바로 그 문자라고 할 수 있다. 이 자체字體가 훈민정음 해례가 설명하고 있는 상형과 가획 및 방고전의 원리를 가장 충실히 반영하고 있는 것으로 보인다. 그래서 이러한 원리에 의하여 만들어진 한글 자모는 처음에 다음 〈표 6〉과 같은 모습을

보인다.

〈표 6〉

훈민정음 자체字體는 창제 후 10여 년간에 실용화의 과정에서 3단계의 발전을 거치게 된다.[5]

(1) 훈민정음체訓民正音體

『훈민정음 해례본』이 보여 주는 자체字體를 말한다. 이 자체의 특징은 'ㆍ'자가 완전히 원점圓點이고 또 이 문자가 다른 문자의 구성요소로 들어 있는 경우(ㅏ, ㅓ, ㅗ, ㅜ 등)에도 완전히 원형을 유지하고 있는 점과 자획字劃의 처음과 끝이 붓글씨를 본뜨지 않고 분명히 모가 져 있는 점이라고 할 수 있다. 이와 같은 글자의 모양은 동국정운東國正韻도 마찬가지다.

(2) 용비어천가체龍飛御天歌體

훈민정음체가 실용화의 단계로 들어간 것으로서, 이 자체의 특징으로 'ㆍ'자가 아직 완전한 원점이며, 'ㆍ'자가 다른 문자의 구성요소로 되어 있는 경우에는 이미 원점이 아니고 현대의 글자와 비슷하게 단선單線으로 변하였다는 점을 들 수 있다.

5 이러한 설명은 이기문李基文(1963; 33-35)에서 유일하게 보인다. 여기에서도 이에 따라 설명하도록 한다.

(3) 월인석보체月印釋譜體

완전히 실용화의 단계에 들어선 것으로서, 'ㆍ'자가 원점이 아닌 사점斜點이
고 자획의 처음과 끝이 붓글씨 모양으로 비스듬해졌다. 이것은 붓으로 글씨
를 쓰기 때문에 생긴 것이다. 그래서 이 단계를 실용화의 단계로 완전히 들어
선 것으로 해석하는 것이다.

위의 1과 2는 세종대의 것이고, 3은 세조대 이후의 것이다. 위의 변화를 표
7로 보이면 다음과 같다.

〈표 7〉 훈민정음 창제 직후의 글자 모양의 변화

그러나 이렇게 변화한 글자 모양도 또다시 변화를 겪게 된다. 왜냐하면 한
글이 모아 쓰는 문자이며, 붓으로 글자를 쓰고 또 종서縱書를 중심으로 쓰였기
때문이다.

창제 당시에는 글자를 모아쓴다고 하더라도 하나하나의 글자 모양에는 변
함이 없었다. 즉 자음子音 글자를 초성으로 쓰거나 종성으로 쓰거나 그 글자
모양에는 변함이 없었고 단지 그 크기와 굵기만 달랐을 뿐이었다. 그러나 위
에 제시한 이유 때문에 한글의 글자 모양은 점차로 변화를 겪기 시작한다.

오늘날, 창제 당시의 글자 모양을 변화시키지 않고 그대로 사용하고 있는
문자는 엄밀하게 말하여 하나도 없다. 그러나 창제 후 약 10년간에 변화한 문
자 즉 월인석보의 글자 모양을 '대체로' 바꾸지 않고 지금까지 사용하는 것

들도 있다. 그것은 대개 모음 글자다. 그 이외에 자음 글자로서는 'ㄴ, ㄹ, ㅁ, ㅂ, ㅍ'자에 불과하다. 다음에 각 문자의 변천 과정을 중요한 것만 몇 개 선정하여 설명하도록 한다.

(1) 'ㄱ'

'ㄱ'자는 그 쓰이는 위치에 따라 글자의 모양이나 크기가 조금씩 달라진다. 즉 '가, 닥, 과, 구, 닭, 낢'들에서 'ㄱ'의 쓰이는 모습이 조금씩 달라지고 있다.

그러나 전술한 바와 같이 훈민정음 창제 당시에는 그 크기는 달랐을지언정, 그 모양은 동일하였다. 오늘날 그 모양이 크게 달라진 것은 '가'의 'ㄱ'이다. 이 글자는 19세기 중기부터 차츰 'ㄱ' 삐침이 왼쪽으로 꼬부라지기 시작한다.[6]

물론 17세기 초부터 삐침의 끝부분이 왼쪽으로 조금씩 꼬부라져 17세기 초부터 끝부분이 왼쪽으로 꼬부라져 내려오는 글자로 쓰인 것이 있다. 그것은 'ㄱ'자에 'ㆍ'자가 연결될 경우, 즉 'ㄱ'자와 같은 것에서 발견할 수 있다. 이와 같은 'ㄱ'의 글자 모양은 'ㄱ'에 'ㆍ, ㅏ, ㅑ, ㅐ, ㅔ, ㅒ, ㅖ' 등과 같이 오른쪽에 모음이 올 경우에만 사용되었었다. 이것은 붓으로 쓸 때의 편의를 위해 바뀐 것으로 보인다.

(2) ㅅ

'ㅅ'자는 원래 이齒의 모양을 상형한 것이기 때문에 정삼각형의 아랫변이 없는 것과 같은 모습을 지니고 있었다. 그러나 15세기 말부터 차츰 '사람 인ㅅ'자와 같이 내리점(오른쪽 획)이 삐침(왼쪽 획)의 조금 아래에서부터 그어지기 시작한다. 이것은 붓으로 왼쪽으로 긋는 사선을 쓸 때에 윗부분이, 즉 첫 돌기가 뭉툭하게 된 데서부터 기인한다. 그러던 것이 17세기 초부터는 삐침의 거의

6 여기에서 사용하는 한글 자모의 부분 명칭은 '글꼴 모임'에서 제정한 것이다. 설명의 편의를 위하여 임시로 사용하기로 한다. 이 한글 자모의 부분 명칭도 공식으로 제정되어야 할 것이다.

중간에서부터 내리점을 긋기 시작하여 오늘날까지 지속되어 왔다. 그러나 삐침의 길고 짧음은 각 문헌마다 조금씩 다르고, 한 문헌에서도 각각 다르게 나타나기도 한다. 이것도 붓글씨를 쓸 때의 편의를 도모하기 위하여 변화된 모습으로 생각된다.

(3) ㅇ

이 'ㅇ'자는 원래 원(圓)이었었다. 그러던 것이 19세기 말부터 원의 위에 꼭짓점(상투) 모습으로 나타나게 된다. 위에 꼭짓점이 있었던 'ㆁ'은 'ㅇ'과는 다른 문자이었으나, 이 문자가 없어지고 'ㅇ'과 혼용되기 시작하였다. 그러나 'ㅇ'이 'ㆁ'으로 통일되지 않고 'ㅇ'으로 통일되어 갔다. 그러다가 19세기 말부터 모든 신식활자체에서 'ㆁ'의 모양으로 굳어졌다. 이것도 붓으로 글씨를 쓰는 방식에 의한 것이다.

(4) ㅈ

이 글자는 원래 'ㅅ'에 한 획을 가하여 이루어진 문자이다. 그래서 가로줄기의 중간에서부터 왼쪽의 삐침 획과 오른쪽의 내리줄이 같이 그어졌었다. 그 결과로 이 글자는 3획으로 쓰던 것이었다. 그러나 이것도 가로줄기의 오른쪽 끝에서 왼쪽의 삐침 획이 내려오는 글씨로, 즉 2획으로 쓰는 자형으로 바뀌었다. 이것은 20세기에 와서의 일이다. 오늘날 대개의 명조체는 후자의 모습으로(특히 국정교과서 등), 고딕체는 전자의 모습으로 사용되고 있다.

(5) ㅊ

이 글자는 'ㅈ'에 한 획이 더해진 글자라서 원래는 'ㅈ'의 위에서 꼭짓점이 아래로 수직으로 그어졌던 것이었다. 그러나 붓글씨에서 점을 찍을 때, 옆으로 비스듬히 찍는 방법에 의하여 그 획이 비스듬히 찍히게 되었는데, 이러한 자형은 18세기 말경부터 생겼다. 이것이 다시 위에 짧은 '한 일一'자를 쓴 형태로

변화를 겪는다. 19세기 말에서부터 그러한 모습이 나타나기 시작한다.

(6) ㅋ

이것은 'ㄱ'의 글자 모습과 그 유형을 같이한다. 단지 'ㄱ'의 가운데에 한 획을 더하는 것이 똑바로 긋지 않고 비스듬히 위로 올려 긋는 것이 18세기 중기부터 나타나기 시작하여 19세기 말에 완전히 정착을 하게 된다.

(7) ㅌ

가장 많은 변화를 겪은 문자이다. 원래는 'ㄷ'의 가운데에 한 획(덧줄기)을 더한 것이어서 그 쓰는 순서도 'ㄷ'을 쓰고 가운데에 한 획(덧줄기)을 가로 긋는 방식이었었다. 그러나 18세기 중기부터는 위에 한 획을 가로 긋고 그 밑에 'ㄷ'을 쓰는 방법으로 변천해 왔다. 오늘날 활자에는 이 두 가지가 다 보이지만, 필기체에서는 초등학교 학생들을 제외하고는 대부분이 후자의 글자 모양으로 쓰고 있다. 심지어는 'ㄷ'의 위에 꼭짓점이 달린 것처럼 인식하여서 아래로 한 획을 내리긋는 모양으로 쓰는 활자까지도 등장하고 있다.

(8) ㅎ

이 글자는 처음에 'ㆆ'에다가 수직 방향으로 한 획을 더한 것인데, 그 긋는 방법이 'ㅊ'의 꼭짓점과 마찬가지로 변화를 겪는다. 그래서 19세기 말에는 오늘날 많이 사용하고 있는 '두 이ㄷ'자에다가 'ㅇ'을 쓰는 방식으로 바뀌었다. 'ㅎ'자의 아래에 있는 'ㅇ'에 꼭짓점을 붙인 것도 19세기 말부터 정착이 된다.

(9) ㅝ

이 글자는 원래는 'ㅜ'자에 'ㅓ'자를 합친 것이다. 그런데 이 경우에 'ㅓ'의 곁줄기가(원래는 'ㆍ'자였지만) 기둥('ㅣ'자)의 가운데에 찍혔기 때문에 'ㅓ'의 곁줄기가 'ㅜ'의 위에 있었던 것이었다. 현재 사용되고 있는 동전銅錢의 '원'자 표시

도 이렇게 되어 있다. 그러나 이것은 19세기 초부터 'ㅓ'의 곁줄기가 'ㅜ'의 아래로 내려오게 되어 오늘날까지도 사용되고 있다.

이러한 변화는 18세기 말기 이후에 서서히 나타나기 시작한다. 특히 18세기 말의 명필이었던 홍태운洪泰運의 글씨(예컨대 1796년에 간행된 『경신록언석敬信錄諺釋』, 1804년에 간행된 『중간본重刊本 주해천자문註解千字文』에 쓰인 한글)와 1797년(정조 21)에 정리동활자整理銅活字로 간행된 『오륜행실도五倫行實圖』에 쓰인 한글, 1852년에 목판본으로 간행된 『태상감응편도설언해太上感應篇圖說諺解』를 비롯하여 『남궁계적南宮桂籍』(1876), 『삼성훈경三聖訓經』(1880), 『과화존신過化存神』(1880), 『조군영적지竈君靈蹟誌』(1881), 『경석자지문敬惜字紙文』(1882) 등의 도교道敎 관계 문헌에는 현대에서 사용하고 있는 자형의 시초가 보이기 시작한다. 19세기 말 내지 20세기 초에 간행된 각종의 교과서, 예컨대 『국민소학독본國民小學讀本』(1895), 『소학독본小學讀本』(1895), 『신정심상소학新訂尋常小學』(1896), 『고등소학독본高等小學讀本』(1906), 『국어독본國語讀本』(1907) 등의 교과서 중에는 한글 설명을 위하여 한글 자모를 그려 놓은 책도 있는데, 이 예시에서도 글자 모양은 각양각색으로 나타난다. 이때부터 한글 자형의 다양화 시기로 접어들어 간 것이다.

이제 그 변화 과정을 〈표 8〉에 보이도록 한다. 단 이 표에 보이는 것은 지나간 시기의 한글 문헌을 중심으로 하였으나 필기체를 제외하고 활자본이나 목판본을 중심으로 조사한 것임을 밝혀 둔다. 그리고 '욱 웃 융 술'이나 '셕 션 셜 솔 숌 셤 셩 쇼 숑' 등 현재 사용되지 않고 있는 것들은 지면 관계상 논의의 대상에서 제외하였음도 밝혀 둔다.[7]

[7] 필자는 간기刊記나 필사筆寫 연대가 기록되어 있지 않은 한글 문헌들의 간행 연대나 필사 연대를 파악하기 위하여 현대에 쓰인 글자거나 쓰이지 않는 글자거나 간에 그 한글 자형의 변화 과정을 검토하고 있다. 여기에는 한글의 자형뿐만 아니라, 서체도 포함된다.

글자	변화의 모양	글자	변화의 모양
ㄱ	ㄱ ㄱ ㄱ(ㄱ)	ㅋ	ㅋ ㅋ ㅋ
ㄴ	ㄴ ㄴ ㄴ	ㅌ	ㅌ ㅌ ㅌ
ㄷ	ㄷ ㄷ(ㄷ)	ㅍ	ㅍ ㅍ ㅍ
ㄹ	ㄹ ㄹ	ㅎ	ㅎㅎㅎㅎ
ㅁ	ㅁ ㅁ	·	· ` ⁻(ㅣ)
ㅂ	ㅂ ㅂ	ㅏ	ㅏㅏㅏㅏ
ㅅ	ㅅ ㅅ ㅅ	ㅡ	― ― ― ―
ㅇ	ㅇ ㆁ ㅇ	ㅗ	ㅗ ㅗ ㅗ ㅗ
ㅈ	ㅈ ㅈ ㅈ	ㅣ	ㅣ ㅣ ㅣ ㅣ
ㅊ	ㅊ ㅊ ㅊ ㅊ	ㅓ	ㅓㅓㅓㅓ

<표8> 한글 자형의 변천 모습

7. 한글 자형의 표준안 제시

이상으로 훈민정음 창제부터 지금까지의 한글 자형의 변화 과정을 간략히 살펴보았다. 오늘날 한글의 기계화와 필기도구의 다양화를 고려하여 한글 자형의 표준안을 마련한다면 다음과 같이 되어야 할 것으로 생각한다.

(1) ㄱ, ㅋ

'ㄱ'은 현행대로 사용하는 것이 타당하다고 생각한다. 역사적인 변화 과정이 거의 필연적이었고, 다른 자모字母와의 변별력에서도 문제를 제기하지 않는다. 그리고 국어의 상관속相關束 대립과도 연관이 되어서 'ㄱ'에 한 획을 더하면 유기음有氣音이 되며, 동일한 자모를 옆으로 겹쳐 쓰면 된소리가 된다는, 국어학적 원리와도 그대로 일치하기 때문이다. 여기에서 문제가 되는 것은 이 'ㄱ'의 오른쪽에 모음이 올 때에 삐침을 왼쪽으로 경사지게 그리는 것이 될 것이나, 이 경우에만 그것을 허용하고 아래에 모음이 오거나 또는 받침으로 쓰는 경우에는 각이 진 채로 사용하는 것이 바람직할 것으로 생각한다.

(2) ㄴ

이 'ㄴ'자는 현재 큰 문제를 일으키지 않는 글자 중의 하나다. 단지 첫 돌기가 크고 세로줄기가 약간 꼬부라지면 'ㄹ'자와의 변별력을 잃을 가능성이 있으므로 첫 돌기의 크기를 줄일 필요가 있다. 오른쪽에 모음자가 올 경우 가로줄기의 오른쪽 끝이 위로 약간 올라가는 것은 허용할 수 있으나, 그 정도를 약하게 해야 할 것이다.

(3) ㄷ, ㅌ

이 'ㄷ'은 원래 'ㄴ'에 한 획을 더한 것이므로 위의 가로줄기와 아래의 가로줄기의 길이가 동일해야 할 것이다. 만약에 위의 가로줄기의 길이가 짧으면, 'ㄴ'과의 변별력을 상실할 가능성이 있기 때문이다. 그리고 오른쪽에 모음이 올 때에 아래 가로줄기의 끝을 윗쪽으로 꼬부리는 것도 역사적인 변천 과정에서나 'ㄴ'자에서 볼 수 있듯이 자연스러운 것이므로 현행 그대로 허용하는 것이 바람직할 것이다. 그러나 꼬부리는 정도가 심하면 'ㅁ'자와의 변별력을 상실하므로 그 정도를 약화시켜야 할 것이다.

이와 관련해서 문제가 되는 것은 'ㅌ'이다. 현대에 와서 가획加劃의 한 획이

가운데에 그려지는 것으로 되지 않고 'ㄷ'의 위에 긋는 것으로 되어 있는 것으로 보인다.

그래서 'ㅌ'의 세로줄기는 가로로 한 획을 긋고 그 아래에 'ㄷ'을 쓰는 형식으로 되어 있지만, 이것은 창제 원리, 변천 과정상의 혼란, 현행 사용에서의 혼란을 고려하여 본다면 'ㄷ'의 가운데에 가로줄기 한 획을 더한 형식으로 통일해야 할 것이다.

(4) ㅁ

이 'ㅁ'은 그 네모의 귀퉁이가 각이 명확하게 그려져야 할 것이다. 그렇지 않고 부리를 크게 그린다거나 맺음을 길게 한다거나 오른쪽 세로줄기를 왼쪽으로 비스듬히 그린다면, 'ㅇ'자와의 변별력을 잃을 수 있기 때문이다.

(5) ㅂ

이 'ㅂ'은 가운데의 걸침이 어느 정도의 선에서 이루어지는가가 문제다. 만약 너무 위로 한다면 'ㅁ'과의 변별성이 없어지므로 한가운데에 그어야 할 것으로 생각된다.

(6) ㅅ, ㅈ

이것은 왼쪽으로 삐치는 선과 오른쪽으로 삐치는 선이 어디에서 만나게 하는가 하는 문제가 있다. 이것은 왼쪽 삐침의 윗쪽 1/3 아래에서 만나게 하는 것이 바람직하다. 역사적인 변천 과정이 그렇고, 또 현재 사용하고 있는 대부분의 모양도 이에 따르고 있다. 그러나 첫 돌기를 절대로 크게 하여서는 안 될 것이다. 왜냐하면 첫 돌기를 크게 하면 'ㅈ'과의 변별력이 없어질 수 있기 때문이다.

이 'ㅅ'과 관련되어 제정되어야 할 글자는 'ㅈ'이다. 이 'ㅈ'은 'ㅅ'에 한 획을 더한 것이다. 그래서 만약에 현재 활자의 명조체처럼, 그리고 국정교과서의

글자처럼, 'ㅈ'의 가로줄기 오른쪽 끝에서 'ㅅ' 글자가 시작되는 것으로 한다면 'ㅈ'의 오른쪽 내리점이 가로줄기의 오른쪽 끝보다 훨씬 오른쪽으로 처지게 되는 문제점을 유발할 뿐만 아니라, 'ㅅ'자의 첫 돌기를 크게 그림으로 해서 빚어지는 변별력을 상실하게 되므로 가로줄기의 가운데에서 'ㅅ'자가 결합되어야 할 것이다. 즉 2획이 아닌 3획으로 써야 한다.

(7) ㅇ

이 'ㅇ'에서 문제가 되는 것은 동그라미의 위에 상투를 그리는가 안 그리는가 하는 문제일 것이다. 이 상투가 큼으로 해서, 한 획을 더 긋는 문제가 발생하게 된다. 이와 같이 상투를 그리는 것은 필기도구가 붓이었다는 특수한 사정에 말미암은 것이었는데, 오늘날의 필기도구로서 붓은 그 생명을 잃어 가고 있다. 그 결과 'ㅇ'자에서 상투는 불필요한 것이 되고 말았다. 그러므로 'ㅇ'자는 상투가 없는 그대로의 동그라미로 표준안을 정하는 것이 타당할 것으로 생각한다. 이 'ㅇ'자의 규정은 'ㅎ'자에서의 'ㅇ'에도 그대로 적용되어야 할 것이다.

(8) ㅊ, ㅎ

'ㅊ'과 'ㅎ'에서 꼭짓점을 수직으로 내리그어야 할 것인가 아니면 한일자 식으로 오른쪽 아래쪽으로 비스듬히 그어야 할 것인가 문제가 될 것이다. 각각 'ㅈ'과 'ㅇ'에 한 획씩을 더한 것이라고 한다면, 꼭짓점을 가로로 긋는 편이 더 합리성을 지닐 것이다. 왜냐하면 다른 자음에서도 한 획을 긋는 것은 가로로 긋는 것을 원칙으로 하고 있기 때문이다. 즉 'ㄴ'에서 한 획은 가로로 그어서 'ㄷ'으로, 'ㄷ'에서 가로로 가운데에 한 획을 그어서 'ㅌ'으로, 'ㄱ'에서 가로로 한 획을 그어서 'ㅋ'을 만들고 있는 것과 동일한 원리가 적용될 수 있기 때문이다. 그렇지만 위의 꼭짓점은 아래의 가로줄기보다 그 길이가 짧아야 하며, 그 선은 오른쪽 끝이 약간 아래로 처지는 모습을 지니도록 하는 편이 좋을 것이다.

이 가획의 원리에서 벗어나는 것은 'ㅂ'이다. 이것은 'ㅁ'자에 오른쪽 세로줄기와 왼쪽 세로줄기에 각각 한 획씩을 더한 것이다. 그러나 이것만이 예외가 되어야 할 것이다. 예외는 적을수록 좋다.

(9) ㅍ

이 글자는 왼쪽의 내리점과 오른쪽의 내리점을 수직으로 내려야 할 것인가, 아니면 왼쪽의 내리점은 오른쪽으로 비스듬히, 그리고 오른쪽 내리점은 왼쪽으로 비스듬히 그어야 할 것인가 하는 문제가 있다. 그러나 이것은 'ㅁ'자와 연관되는 것이기 때문에 수직으로 내리긋는 편이 좋을 것이다.

(10) ㄲ, ㄸ, ㅃ, ㅆ, ㅉ

이 글자들은 위에서 제시한 원칙에 따라야 할 것이다. 그러나 이 겹글자의 왼쪽 글자와 오른쪽 글자의 모양은 동일해야 한다. 다만 문제가 되는 것은 그 크기일 뿐이다. 동일한 크기로 한다면 글자의 폭에 문제가 생긴다. 따라서 왼쪽 글씨를 작게 하는 편이 좋아 보인다. 이것은 현행 글자의 모습과도 일치하는 것이기도 하다. 그리고 'ㅃ'의 경우에는 틀림없이 'ㅂ'자가 2개인 모양으로 써야 할 것이다. 만약에 이것을 세로줄기를 3개, 그리고 다시 가로줄기를 2개 그리는 식으로 써서는 안 될 것이다.

(11) 모음자母音字

모음자에서 제일 먼저 문제가 되는 것은 첫 돌기를 어떻게 해야 하는가이다. 이 첫 돌기는 전술한 바와 같이 붓으로 한글을 쓴다는 특수성에 기인하는 것이었다.

초등학교 학생들이나 외국인들이 일부러 첫 돌기를 강조하여 그리는 경우가 있는데 이것은 시간과 노력의 낭비로 보인다. 그러므로 첫 돌기는 없애는 것이 좋을 것이다.

이와 같은 점은 'ㅇ'에서 상투를 그리는 문제와 연관시켜 통일해야 할 것이다.

다음에 문제가 되는 것은 자음의 오른쪽에 위치하는 모음에서의 곁줄기들을 세로줄기의 어느 부분에 위치하게 만드느냐 하는 점이다. 특히 'ㅟ'에서 'ㅓ'의 곁줄기를 'ㅜ'의 부분에 걸치도록 해야 할 것인가 아니면 현재의 동전이나 지폐에서 볼 수 있듯이 'ㅓ'의 곁줄기를 'ㅇ' 부분에 걸치도록 해야 할 것인가 하는 문제다. 이것은 전자에 따르는 편이 좋을 것이다. 왜냐하면 다른 이중모음의 글자들에 보이는 곁줄기가 모두 모음자에 걸치도록 되어 있기 때문이다. 다음 〈표 9〉에 한글의 표준 자형 시안을 제시하도록 한다.

〈표 9〉 한글 표준 자형 시안

8. 변이형의 허용 범위 문제

이러한 한글 자형의 표준안이 마련되면, 이들 글자의 변이형을 어디까지 인정할 것인가가 문제가 된다. 글자 모양의 표준형은 존재하되, 이들에 대한 변이형을 어느 정도 인정함으로써 그 속에서의 예술성을 인정하지 않으면 안 될 것이다. 이러한 점은 언어에서 하나의 음소는 있되, 환경에 따라 변이음이 존재하는 것과 동일한 이치인 것이다. 그렇지만 그 변이형의 허용 범위를 심하게 넓혀서는 안 된다. 이것은 한국어 발음에서, 허용되는 변이음으로 발음하

지 않고 허용되지 않는 변이음으로 발음할 경우에 한국어 화자들 대부분이 그 말을 이해하지 못하는 것과 같은 이치이다.

글자는 그 글자를 인식하는 사람들의 머릿속에 그 글자의 대표적인 표상表象으로 남아 있어야 한다. 그래서 그 글자의 변이형을 보더라도 그것을 큰 변이형이라고 인식하지 않고 받아들이도록 되어야 한다. 만약에 어느 글자의 변이형(예컨대 로고타입의 글자)을 보고서, 그 글자가 한글 자모의 어떤 글자인지는 이해할 수 있다고 하더라도, 그리고 그 변이형이 설령 재미나게 그려져 있다고 생각하더라도, 그 글자가 너무 심한 변이형이라고 인식된다면 문제가 있는 셈이 된다. 만약 이것을 언어에 비교한다면, 외국인이 한국어 발음을 매우 이상하게 하는 경우에도, 그 발음을 듣고 그것을 한국어로 인식하지만 훌륭한 한국어로는 인정하지 않는 점과 같을 것이다.

한글 서체의 개발도 이러한 한글 자형의 표준안의 허용 범위 내에서 이루어져야 할 것이다. 그 범위 안에서 가로획 및 세로획의 굵기의 변형, 글자 길이와 폭의 변형, 첫 돌기, 끝맺음 돌기와 꺾임 돌기의 변형, 획의 처음과 끝의 변형(즉 둥글게 할 것인가, 모지게 할 것인가, 뾰족하게 할 것인가 등), 사체斜體의 변형 등이 이루어져야 할 것으로 생각된다.

서체 디자이너들은 변형을 자유롭게 할 수 있어야만 다양하고 멋있는 글씨를 개발할 수 있다고 주장한다. 그리고 한글을 변별적으로 알아만 보면 된다는 의식이 강하다. 글씨체가 개성에 따라, 예술적 감각에 따라 달라질 수 있는 것은 사실이다. 그러나 개성과 예술적 감각에 따라 서체를 변형시키는 것은 인정하더라도 그 표준안만은 마련되어 있어야 할 것이다. 이것은 각 방언 및 사투리의 존재를 인정하되, 표준말을 제정하는 일과 동궤의 일이다. 설령 '지팡이'라고 말해도, '지팽이'라고 말해도 그 의미를 파악하지 못하는 사람이 없지만, 그리고 이 두 어형語形을 방언형方言形으로서 다 인정하고 있지만, 표준말은 정해 두는 것이다. 표준말을 교육에 사용하고 있으면서도 실제로 국민들 간의 대화에 있어서는 방언의 사용은 인정하고 있듯이, 교육이나 공공 목

적을 위한 인쇄 글씨나 간판 등에서는 글자의 표준안을 사용하고(예컨대 교과서나 도로표지판 등) 개인적인 면에서는 변형시킨 것도 어느 정도 인정할 수 있도록 해야 할 것으로 생각한다. 그러나 그 변형 자형은, 국어 단어를 마음대로 만들어 사용할 수 없는 것과 마찬가지로 표준안의 범위를 크게 벗어나 마음대로 만든 것이어서는 안 될 것이다.

9. 결어

한글은 창제 당시와 비교하여 볼 때에 그 글자 모양이 많은 변화를 겪어 왔다. 그 결과 오늘날 많은 인쇄매체들은 각양각색의 글자 모양을 가진 한글을 사용하고 있다.

문자 모양의 통일은 맞춤법이나 표준어의 제정처럼 국가의 언어정책상 중요한 부분을 차지해야 하지만 우리나라에서는 아직 뚜렷한 표준안 또는 통일안이 없다. 한글의 글자 모양은 창제 이후에 붓글씨로 쓴다는 점, 세로로 내리쓴다는 점에 따라서, 한자를 붓으로 쓰는 방법을 모방하여 변화를 겪어 왔다. 오늘날 한글의 기계화와 필기도구의 다양화로 인하여 글자 모양은 변별력을 상실할 정도로 심한 변이형들을 보이고 있다. 특히 전자출판의 시대가 급속히 다가오는 현실을 감안할 때에, 한글 자형의 표준안은 시급히 제정되어야 한다.

이 표준안을 제정하기 위해서는 그 표준안을 설정하기 위한 원리가 마련되어야 한다. 이러한 원리와 실제적인 표준안을 마련하기 위해서는 '국어연구소' 내에 이 표준안 마련을 위한 위원회가 설치되어야 할 것이라고 생각한다. 이 위원회에는 국어국문학자는 물론, 전자출판에 관계되는 전문가, 산업디자인 연구자 등이 참여해야 할 것으로 생각한다.

〈국어생활 1989년 가을호(제18호), pp.2-21〉

제8장

한글 서예 서체 명칭 통일 방안

1. 머리말

'서체書體'는 다양한 분야에서 사용되는 용어다. 그래서 한글 서체의 명칭에 대해서는 여러 분야에서 관심을 가지고 있다. 한글 서예계, 컴퓨터의 폰트 관련 분야, 국어국문학계 등이 그러하다. 그런데 이들 각 분야에서 쓰고 있는 한글 서체의 명칭은 매우 상이하다. 그 분야의 학문 성립 배경과 역사가 각각 다른 것에서 기인하는 것으로 추정된다. 동일한 문제에 대해 아무리 다른 분야에서 각각 관심을 가져왔다고 해도, 그 결과는 대부분 부분적 상사와 부분적 상이가 있는 법인데, 한글 서체의 명칭은 그러한 우리의 기대를 완전히 저버리는 셈이다.

서예계에서 사용하고 있는 한글 서체의 명칭은 후술될 것이기에 폰트 분야와 국어국문학계에서 한글 서체의 명칭을 어떻게 부르고 있는지 간략히 살펴보도록 한다.

폰트 분야의 한글 서체 명칭의 사용 현황을 알아보기 위해, 폰트 개발 회사에서 2004년도에 개발한 한글 폰트 이름을 살펴보면 다음과 같다.

① 디지웨이브 : 가시리, 내글씨, 새견명조, 스테이스, 영이체, 자작나무, 해오름
② 산돌커뮤니케이션 : 김기승체, 김충현체, 서희환체, 이미경체, 이철경체
③ 솔트웍스 : 청마루, 공간, 나루고딕, 눈꽃, 북극성, 어린왕자, 비너스, 쥬노, 큐피트
④ 아시아소프트 : 영명조, 영고딕, 새김체
⑤ 윤디자인연구소 : 갈채, 여고시절, 놀이터, 태백산맥, 윤고딕, 윤명조, 윤굴림

모두 상품명으로 지어진 것이어서 소위 '튀는 이름'으로 지으려 한 것이 눈에 띄지만, 그 명칭이 한글 서체의 특성과 거의 상관없다는 인상을 지울 수 없다. 단지 산돌커뮤니케이션에서 제작한 폰트만이 서예 작가의 글씨를 서체로

개발하였기 때문에, 서예 작가의 이름을 붙인 것이며, 고딕, 견명조, 명조, 굴림 등의 전통적인 명칭에 관형어를 붙여 새 이름을 붙인 예(새견명조, 나루고딕, 윤고딕, 윤명조 등)가 보일 뿐이다.

그러나 컴퓨터에서 사용하고 있는 폰트의 이름은 주로 '바탕체, 돋움체, 제목체, 궁체, 쓰기체(필기체)' 등으로 불리고 있는 실정이다.

이에 비해서 국어국문학계에서는 이와는 다른 견해들을 보이고 있다. 문헌 연구가인 유탁일 교수는 그의 저서『완판完板 방각소설坊刻小說의 문헌학적 연구』(학문사, 1981)에서 역사적 관점에서 시원체始源體, 실용지향체實用指向體, 실용체實用體로 분류하였으며, 노력경제努力經濟의 관점에서 초서草書, 행서行書, 해서楷書로 구분한 다음 다시 초서를 반초달필체半草達筆體, 반초서민체半草庶民體로 분류하였고, 행서는 초서지향적행서체, 행서체로 분류하였고, 해서는 행서지향적해서체, 종후횡박우견상향적해서體縱厚橫薄右肩上向的楷書體, 종후횡박좌우평견적해서體縱厚橫薄左右平肩的楷書體로 분류하여 한글 서체를 매우 다양하게 구분하고 있다. 한편 고전소설 연구자인 이창헌 교수는 그의 저서『이야기 문학 연구』(보고사, 2005)에서 방각본 소설의 한글 서체에 대해 지금까지 거의 사용하지 않았던 '각자체刻字體'라는 명칭을 사용하고 있다.

한글을 사용하는 우리 민족의 지역적 분포에 따라서도 한글 서체 명칭은 다양하다. 남한과 북한과 중국의 조선족 사회도 우리말과 우리 글자에 대한 명칭부터 다르듯이, 한글 서체의 명칭도 다르다. 남한과 북한, 그리고 중국의 우리 민족들이 사용하는 폰트 서체의 명칭을 몇 가지만 보도록 하자.

① 중국 조선족 사회 : 明體, 中明, 粗明, 古文明體, 黑體, 大黑, 粗黑, 美黑, 圓頭黑, 宋體, 명조체, 고딕체, 扁楷體, 新明體, 空心立體字, 行書, 長黑體 등등

② 북한[1] : 가는 청봉체, 청봉체, 굵은 청봉체, 흑 청봉체, 가는 제목청봉체, 굵은

1 북한의 한글 폰트 서체 명칭은 우리에게 알려진 것이 많지 않아서, 한글 서체 명칭에 대한 자료로 이용할 수 있도록 하기 위해 필자가 조사한 명칭을 모두 목록화하였다.

제목청봉체, 흑 제목청봉체, 가는 본문명조체, 본문명조체, 굵은 본문명조체, 흑 본문명조체, 가는 고직체, 고직체, 굵은 고직체, 흑 고직체, 가는 장고직체, 장고직체, 굵은 장고직체, 흑 장고직체, 가는 본문고직체, 본문고직체, 굵은 본문고직체, 흑 본문고직체, 가는 환고직체, 가는 환청봉체, 환청봉체, 굵은 환청봉체, 흑 환청봉체, 가는 명조체, 명조체, 굵은 몃조체, 흑 명조체, 가는 제목명조체, 제목명조체, 굵은 제목명조체, 가는 맷힘체, 맷힘체, 굵은 맷힘체, 흑 맷힘체, 가는 붓글체, 붓글체, 굵은 붓글체, 가는 흘림체, 굵은 흘림체, 흑 흘림체, 가는 둥근체, 둥근체, 굵은 둥근체, 흑 둥근체, 가는 파도체, 파도체, 굵은 파도체, 흑 파도체, 가는 바른글체, 바른글체, 굵은 바른글체, 가는 예서체, 예서체, 굵은 예서체, 가는 교과서체, 교과서체, 굵은 교과서체, 흑 교과서체, 가는 망명조체, 굵은 장명조체, 흑 장명조체, 가는 본문붓글체, 본문붓글체, 굵은 본문붓글체, 가는 본문예서체, 본문 예서체, 굵은 본문예서체, 가는 옥돌체, 굵은 옥돌체, 가는 옥류체, 옥류체, 굵은 옥류체, 가는 룽라체, 룽라체, 굵은 룽라체, 가는 장롼고직체, 장환고직체, 굵은 장환고직체, 흑 장환고직체, 가는 운모체, 굵은 운모체, 흑 운모체, 줄고직체, 가는 기와체, 기와체, 굵은 기와체, 가는 필기아침체, 필기아침체, 가는 필기사선체, 필기사선체, 굵은 필기사선체, 가는 고전전서체, 고전전서체, 굵은 고전전서체, 광명체 물결바탕, 고직백학체, 굵은 고직백학체, 고직체 건반바탕, 붓글호수체, 굵은 붓글호수체, 가는 붓글고름체, 붓글구름체, 광명체 물결바탕, 고직백학체, 굵은 고직백학체, 붓글호수체, 굵은 붓글호수체, 가는 붓글구름체, 붓글 구름체, 굵은 붓글구름체, 붓글옹호체, 고직류곽체, 고직번개체, 붓글태권체, 굵은 붓글태권체, 장식운모체, 가는 장식고사리체, 붓글부쇠체, 굵은 붓글무쇠체, 장식광체, 장식줄방울체, 광명물결체, 굵은 광명물결체, 장식은방울체, 붓글만병체, 장식벼락체, 광명해양체, 고직불꽃체, 립체누움체, 고전인장체, 고직상아체, 고직박달체, 굵은 고직박달체, 동심망울체, 광명상아체, 장식분할체, 광명모란체, 가는 필기둥근체, 필기 둥근체, 굵은 필

기둥근체, 광명기발체, 광명공작체, 광명쪼각체, 광명꼬리체, 광명납작체, 광명류선체, 고직부강체, 고직강쇠체, 고직굴곡체, 고쥐림자체, 고지구름체, 고직이깔체, 고직자주체, 고직전진체, 고직명신체, 고직남문체, 고직옥별체, 고직류선체, 고직삼홍체, 고직석류체, 고직읊체, 장식백옥체, 장식별님체, 장식축복체, 장식대굴체, 장식구름체, 장식혜성체, 장식흐름체, 장식작식도구체, 장식가시체, 장식쪼각체, 장식묘향체, 장식모란체, 장식넝쿨체, 장식백설체, 장식신덕체, 장식솔잎체, 필기모필제, 립체아렁체, 립체냉기체, 립체그림자체, 립체풍선체, 붓글을밀체, 붓글노을체, 동심송이체, 동심꽃별체, 고직구호체, 고직나팔체, 고직풍년체, 광명금돌체, 광명능수체, 광명양각체, 광명향토제, 장식불길체, 장식철죽체, 장식해양체, 립체장벽체 등이다.

북한의 한글 서체의 명칭은 매우 다양하다고 할 수 있다. 그러나 다양한 명칭이면서도 그 체계가 매우 정연함을 알 수 있다. 예컨대 청봉체는 다음과 같은 명칭의 체계를 가지고 있다.

```
              ┌ 가는 청봉체 ─ 가는 제목청봉체
     청봉체  ├ 굵은 청봉체 ─ 굵은 제목청봉체
              └ 흑 청봉체
```

이 서체의 명칭이 전부가 아니어서 우리가 사용하고 있는 다른 서체의 명칭도 존재하는지 잘 알 수 없다.

이러한 단순한 자료 조사만으로도 남한과 북한과 중국의 우리 동포 사회에서 사용하고 있는 한글 폰트의 서체 이름이 대부분이 다르다는 사실을 알 수 있다. 이러한 사정으로 미루어 보아 한글 서예의 서체 명칭도 마찬가지로 서로 다를 것이라는 추정을 가능케 한다.

이렇게 서예계와 출판계나 컴퓨터 폰트 관련 분야, 그리고 국어국문학계에서 사용하고 있는 한글 서체의 명칭이 각각 달라서, 일찍부터 이들 명칭을 통일시키자는 의견이 있어 왔다. 한글 폰트 분야에서도 마찬가지였지만, 우선 다양한 종류의 폰트를 개발하는 데 여념이 없어서, 현재로서는 한글 폰트 분야에서 한글 폰트의 서체 이름을 통일시킬 가능성은 오랜 후에나 이루어질 것으로 생각한다.

그런데 최근에 서예계에서 사용하고 있는 한글 서체의 명칭을 통일시키려는 움직임이 있다. 이것이 여기에 관심이 있는 몇몇 서예가나 학자들의 관심에서 비롯한 것인지, 아니면 일반 서예 관련 학자나 예술가들의 공동의 관심사가 되었는지는 알 수 없으나, 최근의 각 학문 분야에서 전문용어를 통일하려는 뜨거운 움직임과 맞물려 있어서 매우 흥미로운 사항이 아닐 수 없다.

2. 한글 서체 연구의 현황

1443년에 훈민정음이 창제되고 1446년에 『훈민정음 해례본』이 간행되었기 때문에 『훈민정음』이 간행되면서 한글 서예가 발생하였다고 하여도 한글 서예의 역사는 570년밖에 되지 않는다. 그러나 '문자 사용'의 시작이 곧 '서예'의 시작이라고 할 수 있을지는 의문이다. 예술이 성립되기 위해서는 창작자와 그 창작품의 예술적 가치를 인정하는 감상자의 인식이 중요하기 때문이다.

그래서 엄밀히 말하면 한글 서예가 예술의 한 분야로서 독립되어 독자적인 발전을 하기 시작한 것은 이보다 훨씬 뒤의 일일 것이다. 대체로 19세기 말에 한글 서예의 단초가 열렸지만 한글 서예를 체계적으로 연구하는 학문적 접근은 최근에서야 이루어지기 시작한 것으로 보인다.

그러한 결과로 한글 서예의 역사는 매우 정밀하게 연구·기술되어 있지 못

한 실정에 있다. 그러나 최근 20~30여 년간 한글 서예는 예술적인 측면에서나 학문적인 측면에서 눈부신 발전을 거듭해 왔다. 그래서 이제는 한글 서예도 독립하여 독자적인 예술세계를 구축하고 있다고 할 수 있다. 이것은 한글 서예계의 끊임없는 노력의 결과이기도 하지만, 일반 국민들의 '한글'에 대한 인식의 변화에도 기인한다고 할 수 있다.

그러나 급속도의 성장이나 발전에는 반드시 부작용이 따르듯, 한글 서예와 한글 서예학의 급속한 발전에도 부작용이 나타나게 되었다. 그것이 바로 한글 서예의 서체 명칭 사용에 대한 혼란이다.

훈민정음이 창제된 이후에 우리 선조들이 남겨 놓은 한글 자료들은 그 수를 헤아릴 수 없을 만큼 다양하고 많다. 그러나 그 한글 자료의 예술성을 판단할 수 있는 한글 서예가들은 그들 중에서 우연히 발견된 한글 자료 중에서 예술성이 있다고 생각하는 자료들만을 취사선택하여 언급한 나머지, 다양한 한글 서체들에 접할 기회를 갖지 못했었다. 그러다가 최근 20~30여 년 전부터(대체로 1980년대부터) 이러한 문제가 극복되기 시작하였다. 즉 다양한 한글 자료들을 통하여 수많은 한글 서체들에 접할 수 있게 되었다. 특히 디지털 시대가 되면서 많은 도서관이나 소장처로부터 다양한 한글 자료들을 디지털 자료로 볼 수 있는 시대가 되면서 한글 자료의 다양한 서체에 접할 수 있게 되었다.

한글 서예학을 연구하면서 처음 관심을 가졌던 한글 자료들은 훈민정음 창제 시기의 문헌들이다. 즉 『훈민정음 해례본』, 『훈민정음 언해본』, 『용비어천가』, 『석보상절』, 『월인천강지곡』, 『월인석보』 등이었다. 이들 자료로 인하여 반포체, 정음체, 정음고체, 판본체, 판본고체, 해례본체, 언해문체 등의 용어가 등장하였다.

한글 서예계의 관심은 판본보다 필사본에 더 집중되어 있다. 그래서 한글 자료 중에서 필사본의 최초로 알려진 「오대산 상원사 중창권선문」에 관심을 쏟았다. 그래서 한글 필사체, 언문시체, 정음필서체 등의 명칭이 나오게 되었다.

그러다가 특히 한국학중앙연구원의 구舊 장서각 소장본인 장편 한글 고소설과 한글 고문서 등이 알려지면서 궁체에 대한 연구가 활발해졌다. 궁체에 대한 연구의 대부분이 구 장서각 소장본이라고 하여도 과언이 아닐 정도이다. 궁체라는 용어는 이미 예전부터 쓰였던 것이기 때문에 궁체 이외의 용어상의 혼란은 없었다. 단지 정자체, 흘림체, 진흘림체로 구분함에 있어서 약간의 혼란이 있었을 뿐이다.

그 이후에 등장한 한글 자료는 한글 간찰이었다. 수많은 필사본의 한글 간찰이 등장하였는데, 처음에는 고故 김일근 교수가『이조 어필 언간집』에서 소개한 자료를 대상으로 하다가, 순천김씨 언간, 원이엄마 편지, 현풍곽씨 언간, 숙명신한첩, 서기이씨 언간과 한국학중앙연구원의 고문서 자료 중에 각 문중에서 나온 언간 자료에 이르기까지 많은 언간 자료가 소개되면서 언간체, 서간체 등이 등장하게 되었다.

한편 궁체 이외의 필사본 한글 고소설이 소개되면서 민간에서 쉽게 쓸 수 있었던 한글 글씨의 조형성에 주목하면서 민체가 등장하게 되었다.

그러나 이러한 명칭과 분류가 있었음에도 불구하고 여기의 어디에도 해당하기 어려운 자료들이 나타남에 따라 잡체, 혼서체 등의 이름도 등장하게 되었다.

이러한 연구의 결과로 한글 서예는 마치 궁체가 한글 서예의 전체인 양 생각하던 기존의 틀에서 벗어나 다양한 서체를 실험하게 되었고, 그래서 이제는 한글 서예계에서 쓰고 있는 한글 서체의 모습도 매우 다양하게 되었다.

언뜻 보면 한글 서체의 분류나 그 명칭은 한글 서예가들이 스스로 다양한 서체를 찾아 명칭을 붙이고 또 분류한 것이라기보다는 다른 분야, 특히 국어국문학 분야에서 소개한 자료들을 바탕으로 한 것이 아닌가 하는 생각을 가지게 한다. 한글 서예학자들의 한글 자료를 찾으려는 적극적인 자세가 필요한 것은 이 때문이다.

3. 한글 서체 이름의 불통일의 한 이유

최근에 서예계에서 한글 서예의 서체 명칭에 대해 관심을 가지는 이유는 대략 다음과 같은 몇 가지 이유가 있을 것으로 생각한다.

① 한글 서체의 명칭이 매우 다양하고 통일되어 있지 않다는 점.
② 지금까지 한글 서세에 부여된 명칭이 체계적·구조적이 아니라는 점.
③ 지금까지 사용되고 있는 서체의 명칭을 부여한 명백한 근거가 마련되어 있지 않다는 점.
④ '궁체, 판본체' 등의 용어를 일상적으로 사용하면서도 아직도 그 개념 및 정의가 뚜렷하지 않다는 점.
⑤ 붓으로 글씨를 쓴다는 공통점을 가지고 있으면서도, 한자 서예와 한글 서예의 명칭에 각각 상관성이 없이 그 명칭이 붙여졌다는 점.
⑥ 위와 같은 이유로 한글 서예의 서체 명칭에 표준안이 마련되어 있지 않다는 점.

이러한 관심과는 달리 지금까지 한글 서체의 명칭이 통일되지 않은 이유는 어디 있을까? 필자는 그 이유를 서예계의 내부적인 문제점에서 찾는 수밖에 없다고 생각한다. 왜냐하면 그 용어의 통일을 외부적으로 막았다는 어떠한 흔적도 보이지 않기 때문이다. 그렇다면 그 내부적인 요인은 무엇일까? 필자는 서예계의 내부를 깊이 있게 알지는 못하지만, 외부에서 바라본 표면적인 현상으로만 바라보아도 다음과 같은 점을 생각할 수가 있다고 생각한다.

(1) 우리나라 한글 서예학의 역사가 짧다는 점.
우리나라 서예계에서 한글 서예는 훈민정음 창제와 함께 생겨난 것이므로 그 역사는 길지만, 이것을 체계적으로 연구하는 한글 서예학의 역사는 무척 짧은 것으로 보인다. 그리고 주로 한자 서예에 몰입해 왔던 것인데, 20세기에

들어서야 한글 서예의 단초가 열렸지만, 학문적 접근은 최근에야 이루어지기 시작한 것으로 보인다. 그리고 서예가 지니고 있는 특성, 즉 '학문적 성격'과 '예술적 성격'의 두 가지를 동시에 가지고 있음에도 불구하고, 이 중 예술적 성격에만 몰두해 왔다. '예술은 길고 학문은 짧은 것'이 아니라 '예술도 길고 학문도 길다'는 생각을 가지고 있지 않다. 그래서 서예계에서 한글 서예에 대한 학문적 접근이 최근에서야 이루어지는 것이다. 이러한 현상은 한글을 사용하는 남한, 북한, 중국 등의 지역에 동시에 나타나고 있는 현상이다.

(2) 서예에 대한 학문적 접근이 부족하다.

이것은 전술한 서예학의 역사와 연관된다. 최근에 대학에 서예학과와 서예과가 여럿 생겨났어도 그 교과과정을 보면 서예에 대한 학문적 접근보다는 예술적 접근에 더 기울어져 있음을 볼 수 있다. 교과과정 해설에서 그러한 모습을 여실히 볼 수 있다. 대전대학교 석사과정에 보이는 교과목 해설을 몇 개 예시하면 다음과 같다.

> · 한국서예사연구Studies in History of Korean Calligraphy : 한국 서예사를 심도 있
> 게 다룸으로써 우리의 예술정신을 이해하고 한국 서예의 방향을 설정하는 데
> 에 목적을 둔다. 특히 각 시대에 유행되었던 서풍, 명서가, 서예 이론, 여타 미
> 술과의 관계 등을 폭넓게 고찰한다.
> · 한글전각Hangeul Seal-engraving : 한 치 공간에 담아내는 조형예술로서의 전각
> 을 다양화된 한글 작품 경향에 맞추어 조화롭고 창의성 있는 현대적 전각 예술
> 을 탐구한다.
> · 한글창작연구Studies in Creative Hangeul Calligraphy : 한글 서예의 변천 과정에
> 나타난 조형적 특질을 폭넓게 수용하고 우리의 정서와 미의식에 맞는 새로운
> 한글 서예의 방향을 제시함으로써 창의적인 현대한글 서예의 가능성을 탐구
> 한다.

이들 모두 학문적으로 접근하지 않고 예술적 접근만 허용하는 것으로 보인다.

(3) 한글 서예의 위치가 아직도 제자리를 잡지 못하고 있다.

한글 서예가 한자 서예 등에 비해 독립된 서예로서 자리를 잡은 역사가 짧은 것으로 보인다. 다음은 서예과나 서예학과에서 개설한 한글 관련 교과과정인데, 실제로 강의가 이루어지는지는 알 수 없다. 특히 한국 서예사에서 한글이 얼마나 비중 있게 다루어지는지도 알 수 없다.

(원·학) 한국비첩연구 1 (원·학) 한국비첩연구 2

(경·학) 한국서예사 (구·학) 한국서예사 2 2

(대·학) 한국서예사 (1) (대·학) 한국서예사 (2)

(원·학) 한국서예사 1(고대-통일신라) (원·학) 한국서예사 2(고려-한대)

(대·석) 한국서예사연구 (구·학) 한글고체 2 3

(원·학) 한글궁체 1 (원·학) 한글궁체 2

(구·학) 한글서예 1 2 4 (구·학) 한글서예 2 3 4

(계·학) 한글서예 (1) (계·학) 한글서예 (2)

(계·학) 한글서예기법 (1) (계·학) 한글서예기법 (2)

(경·학) 한글서예연구 (원·학) 한글서예창작

(계·학) 한글서예창작 (대·학) 한글서예창작 (1)

(대·학) 한글서예창작 (2) (대·학) 한글실기 (1)

(대·학) 한글실기 (2) (경·학) 한글실기 1

(경·학) 한글실기 2 (원·학) 한글전각

(대·석) 한글전각 (구·학) 한글창작 1 2 4

(구·학) 한글창작 2 2 4 (대·석) 한글창작연구

(원·학) 한글판본민체

대·석: 대전대학교 석사과정 | 대·학: 대전대학교 학부 | 원·학: 원광대학교
학부

(4) 다양한 한글 서체에 관심을 가진 역사가 짧다.

한글 서예계에서 창작하는 사람은 다른 사람의 한글 서체에 대해 크게 관심
을 가지는지 알 수 없다. 자신이 쓰고 있는 중점 서체의 개발에만 힘쓰고 다양
한 다른 한글 서체에 대한 관심이 부족하여, 서체의 명칭이 체계적으로 발달
하지 못한 것으로 보인다. 즉 한글 서체가 조화롭게 다양한 면으로 발달되어
오지 못하고 한쪽의 서체(예컨대 궁체 등)로만 발달되어 온 것으로 보인다.

(5) 서예가 대중화되지 못하였다.

컴퓨터의 발달이나 쓰기 도구의 변화로 서예가 일반인들로부터 멀어져 가
서 대중화에 실패했다는 것은 설득력이 부족하다. 그러한 면에서 본다면 '미
술' 분야도 마찬가지일 것이다. 그러나 미술이나 한자 서예에 대한 일반인들
의 관심은 문화생활이 높아지면서 비례하여 높아지는 반면, 한글 서예는 반
비례하는 느낌을 지울 수 없다. 서예계가 일반 백성들, 특히 서민들에게 파고
들지 못하고, 어느 서체 일변도로 귀족화(?)되어 온 것도 다양한 서체의 개
발을 방해하여 서체의 명칭에 관심이 없게 만든 것으로 보인다. 한글 서예 작
품이 집집마다 걸려 있도록 하는 데 실패한 것이다.

4. 한글 서체 이름의 통일과 전문용어의 표준화

개념 차원에서의 지식 표현을 담은 어휘가 전문용어이다. 즉 한 특정 분야
의 개념적 정보와 표현의 총체를 언어 단위로 표현한 것이 전문용어인데, 이

전문용어를 통해서 전문적 지식의 의사소통이 가능하며, 이러한 전문적인 지식의 의사소통으로 고도의 전문지식을 이전하여 문화를 축적해 갈 수 있다. 따라서 이러한 전문적인 지식을 시대적으로 공간적으로 전달하지 않으면 고도로 발달된 전문교육과 훈련 그리고 전문적 연구가 불가능하다. 전문용어가 제대로 소통되지 않으면 그 전문용어가 사용되는 분야의 발전이 불가능하고 결과적으로는 학문과 예술의 고립을 초래한다.

　이러한 관점에서 최근에 힉문적 문화직 면을 고려하여 필사가 위원장이 되어 제정한 '국어기본법'에 전문용어에 대한 것을 법제화하였다. 국회를 통과하고 현재 그 시행령을 만들고 있는 '국어 기본법' 제17조는 "국가는 국민이 각 분야의 전문용어를 쉽고 편리하게 사용할 수 있도록 표준화하고 체계화하여야 한다"로 되어 있는데, 이것을 구체적으로 시행할 국어기본법 시행령(안)에는 이를 직접 실행하기 위한 적극적인 방안이 구체화되어 있다. 그 시행령(안) 중 '전문용어의 표준화' 부분을 보이면 다음과 같다.

　제17조(전문용어의 표준화 등)

　① 중앙행정기관은 법 제17조의 규정에 따라 전문용어 표준화를 위하여 소관 업무와 관련된 전문가, 해당 공무원으로 구성된 전문용어 표준화협의회(이하 "표준화협의회"라고 한다)를 조직하여 운영하여야 한다.

　② 문화관광부장관은 표준화협의회의 요청이 있을 때에는 전문용어 표준화의 지침을 제공하거나 국어 전문가를 파견하는 등 표준화협의회의 활동을 지원하여야 한다.

　③ 표준화협의회는 해당 부처 소관 업무와 관련된 전문용어를 검토하여 표준안을 마련한 후 문화관광부장관에게 심의를 요청하여야 한다.

　④ 문화관광부장관은 표준화협의회가 심의 요청한 전문용어 표준안을 국어심의회의 심의를 거쳐 회신하고 해당 중앙행정기관의 장은 이를 고시하여야 한다.

⑤ 국어심의회는 표준화협의회가 심의 요청한 전문용어 표준안을 지체 없이 심의하여야 한다.

⑥ 중앙행정기관은 제4항에 따라 고시된 전문용어를 소관 법령 제정, 공문서 작성, 국가 주관의 시험 출제 시에 사용하여야 한다.

⑦ 교육인적자원부 장관은 제4항에 따라 고시된 전문용어를 교과용 도서를 제작하는 데 사용하여야 한다.

⑧ 문화관광부장관은 학술 단체, 사회단체 등 민간에서 관련 분야의 전문용어에 대한 표준안을 만들고자 할 경우 표준화의 지침 제공, 국어 전문가의 파견, 표준화에 필요한 경비의 일부 지원 등을 할 수 있다.

⑨ 문화관광부장관은 학술 단체, 사회단체 등 민간에서 관련 분야의 전문용어 표준안에 대해 심의를 요청할 경우 심의하여 고시할 수 있다.

이 시행령(안)이 곧 국무회의를 거쳐 공포되어 실행되면 한글 서예의 서체에 대한 전문용어도 필연적으로 표준화하지 않으면 안 될 것이다.

이러한 전문용어의 속성과 국내외의 움직임으로 인하여, 각 분야에서는 전문용어를 통일하려는 활동을 시작한 지 이미 오래다.

그러나 서예계의 한글 서체 용어의 통일 문제와 다른 학문 분야의 전문용어 통일 문제와는 그 성격이 매우 다르다. 그 상이점을 보이면 다음과 같다.

(1) 각 학문 분야에서 전문용어를 통일시키려는 이유는 서구에서 발달한 전문용어를 수입하면서 서구어를 우리말로 번역하는 과정에 문제가 발생하여 다양한 번역을 하나로 통일시키려는 것이다. 이에 반해 서예계의 한글 서체 명칭은 서구에서 발달한 용어가 아니고, 또 그 용어 거의가 우리나라에서 만들어진 것이어서 오히려 그 용어를 영어로 번역하는 것에 통일성을 두어야 할 실정이다.

(2) 위와 같은 이유로 새로운 문물을 수입하는 과정에서 반드시 해결해야 할 필연성이 없기 때문에, 용어 정리의 필연성도 뒤늦게 발생한 것으로 생각된다.

(3) 이러한 실정에서 어느 개인이나 단체가 용어 통일을 긴급하게 요청할 사정이 아니었다. 이러한 점은 지금도 여전히 마찬가지일 것으로 예상된다.

(4) 따라서 다른 학문 분야처럼 용어 표준화 작업과 궤도를 같이하지 않았다. 예를 들면 현재 학술단체연합회에서 매년 약 3억 원의 예산을 들여 18개 학문 분야의 용어 통일 작업을 진행하고 있는데, 여기에는 '미술' 분야가 포함되어 있으나 '서예' 부분은 빠져 있고, '미술'도 '서양 미술'로 한정된 것으로 보인다.

이러한 점은 동양철학, 한국사, 한의학 등의 분야가 동일하지만 최근에는 서예계만을 제외하고 한국사, 한의학 등의 용어 통일이 시도되고 있는 실정이다. 이러한 계기에 서예계에서도 한글 서체 명칭뿐만 아니라 서예에 대한 용어 전반에 대한 연구와 표준화 작업을 해야 할 것으로 생각한다.

5. 한글 서체 명칭의 혼란상

그렇다면 과연 한글 서체 명칭의 사용이 우리가 추측하는 바와 같이 혼란되어 있는 것일까? 그 점을 살펴보기 위하여 지금까지 서체의 명칭에 대한 연구 결과들을 검토하여 보기로 한다.[2]

2 여기에 인용된 자료들은 주로 박병천 교수가 제공해 준 것이다. 여기에 사의를 표한다. 다만 여기에서 이루어진 오류가 있다면 그것은 전적으로 필자의 책임이다.

1) 남한 서예학계의 한글 서체 분류

① 김일근(1960), 「한글 서체의 사적 변천」, 『국어국문학』 22.

　김일근(1986), 『언간의 연구』, 건국대 출판부.
- 반포체
- 효빈체
- 궁체
- 잡체
- 조화체

② 김응현(1973), 『동방 국문서법』, 동방연서회.
- 정음체
- 판본체
- 정자
- 흘림
- 진흘림

③ 유탁일(1981), 『완판 방각소설의 문헌학적 연구』, 학문사.

　ㄱ. 역사적 관점에서
- 시원체始源體
- 실용지향체實用指向體
- 실용체實用體

　ㄴ. 노력경제努力經濟의 관점에서

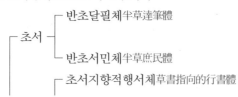

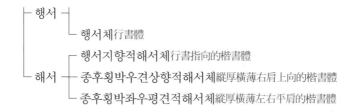

┌ 행서 ─┐
│ └ 행서체行書體
│ ┌ 행서지향적해서체行書指向的楷書體
└ 해서 ─┼ 종후횡박우-견상향적해서체縱厚橫薄右肩上向的楷書體
 └ 종후횡박좌우-평견적해서체縱厚橫薄左右平肩的楷書體

④ 박병천(1983), 『한글 궁체 연구』, 일지사.

┌ 한글 인쇄체 ─┬ 판본고체板本古體
│ ├ 판본필서체板本筆書體
│ └ 인서체印書體
│ ┌ 정음체
│ ├ 방한체
└ 한글 필사체 ─┼ 궁체
 ├ 혼서체
 └ 일반체

┌ 전서체 ─┬ 정음체
│ └ 판본체
├ 예서체
├ 해서체(정자)
├ 행서체(반흘림)
│ ┌ 흘림
└ 초서체 ─┴ 진흘림

⑤ 윤양희(1984), 『바른 한글 서예』, 우일출판사.

　윤양희(2005), 「한글 서체의 분류와 판본체의 표현 원리」, 2005년도 한국서예학회 춘계학술발표회.

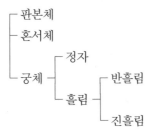

```
┌ 판본체
├ 혼서체
│        ┌ 정자
└ 궁체 ┤        ┌ 반흘림
         └ 흘림 ┤
                  └ 진흘림
```

⑥ 김양동(1986), 「한글 서예의 현실적 문제성」, 한글 서예 학술 세미나.

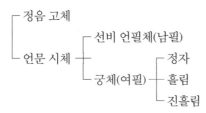

```
┌ 정음 고체
│           ┌ 선비 언필체(남필)
└ 언문 시체 ┤              ┌ 정자
            └ 궁체(여필) ┤ 흘림
                          └ 진흘림
```

⑦ 박수자(1987), 「한글 서예의 변천과 특성에 관한 연구」, 단국대 교육대학원 석사학위 논문.

```
┌ 판본체
├ 혼서체
└ 궁체
```

⑧ 손인식(1995), 「한글 서예 서체 분류와 명칭에 대한 연구」, 『월간서예』 1995년 2월호, 3월호.

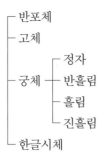

```
┌ 반포체
├ 고체
│        ┌ 정자
├ 궁체 ┤ 반흘림
│        ├ 흘림
│        └ 진흘림
└ 한글시체
```

⑨ 김명자(1997), 「한글 서예 자字, 서체書體 명칭名稱에 관한 연구」, 단국대 교육대학원 석사학위논문.

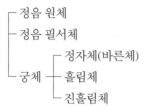

- 정음 원체
- 정음 필서체
- 궁체 ─┬─ 정자체(바른체)
 ├─ 흘림체
 └─ 진흘림체

⑩ 강수호(1998), 「한글 서체의 유형과 발전방안 모색」, 원광대 교육대학원 석사학위논문.

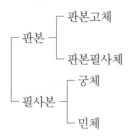

- 판본 ─┬─ 판본고체
 └─ 판본필사체
- 필사본 ─┬─ 궁체
 └─ 민체

⑪ 여태명(2001), 「민체의 조형과 예술성」, 『서예문화』, 2001년 2월호.
　여태명(2005), 「한글 서체의 분류와 민체의 특징 연구」, 『서예학연구』 제7호.
　여태명(2005), 「한글 서체의 분류와 민체의 가치」, 2005년도 한국서예학회춘계학술발표회

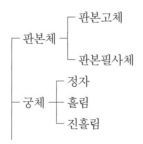

- 판본체 ─┬─ 판본고체
 └─ 판본필사체
- 궁체 ─┬─ 정자
 ├─ 흘림
 └─ 진흘림

```
         ┌ 정자
└ 민체 ┼ 흘림
         └ 진흘림
```

⑫ 김영희(2006), 「한글 서체 분류체계 연구」, 『서예학연구』 제9호.

```
┌ 새김체
├ 참체
├ 반흘림체
└ 흘림체
```

⑬ 허경무(2007), 「조선시대 한글 서체의 유형과 명칭」, 『한글』 275.

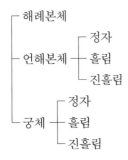

```
┌ 해례본체
│            ┌ 정자
├ 언해본체 ┼ 흘림
│            └ 진흘림
│      ┌ 정자
└ 궁체 ┼ 흘림
         └ 진흘림
```

⑭ 이정자(2013), 「한글 서예 명칭과 기법에 관한 소고」, 『서예학연구』 24.

```
┌ 고체
├ 정자
└ 흘림
```

이와 같은 한글 서체의 분류를 역사적으로 검토하여 보면 흥미롭게도 서체의 분류가 서예계의 전통이나 관습에 따라 이루어져 온 것이 아니라는 사실을 알 수 있다, 왜냐하면 연구자들이 서예계의 전통에 따라 서체를 분류하였다면, 어느 정도 보편성이나 공통점을 찾아낼 수 있을 것이지만, 실제로 그 분류의 학문적 계통이나 학자들의 계보에 따른 분류조차도 보이지 않기 때문이

다. 즉 연구자마다 각기 다른 기준 아래에 각각 다르게 분류하여 왔음을 알 수 있다. 그래서 분류체계나 한글 서체의 이름을 붙이는 방법이 현대로 오면서 점차 과학적으로 발전하고 계승되어 온 것이 아니어서 심하게 말하면 그 명칭의 작명이나 분류체계가 중구난방이라는 느낌을 받을 정도로 혼란을 겪어 온 것으로 보인다. 이 분류에 따르면 '궁체'란 이름만 특징적으로 굳어져 널리 통용되어 왔을 뿐, 나머지 서체들은 각자 부르는 명칭이 다른 것으로 판단된다. 한글 서예에 대해 국외자인 필자는 궁체 이외의 한글 서체들로 쓰인 작품 전시회에서 그 작품들이 대체 어떤 서체의 이름을 붙여 전시하고 있는지 궁금할 뿐이다.

이러한 혼란상은 위에 제시한 서체 이름의 다양성에서도 알 수 있다. 다음에 그 서체 이름을 나열하고 명명자들의 분포를 표로 그려 보도록 한다.

	김웅현	유탁일	박병천	윤양희	김양동	박수자	김일근	손인식	김명자	여태명
고체								○		
궁체			○	○	○	○	○	○	○	○
민체										○
반초달필체		○								
반초서민체		○								
반포체							○	○		·
반흘림	○			○						
방한체			○							
선비언필체					○					
시원체		○								
실용지향체		○								
실용체		○								
언문 시체					○					
인서체			○							
예서체			○							
일반체			○							
잡체							○			

전서체			○							
정음 고체					○				○	
정음 원체									○	
정음 필서체									○	
정음체	○		○							
정자(체)	○			○	○				○	○
조화체							○			
종후횡박우견상향적해서체		○								
종후횡박좌우평견적해서체		○								
진흘림(체)	○			○	○				○	○
초서(체)		○	○							
초서지향적행서체		○								
판본고체			○							○
판본체	○		○	○		○				○
판본필사체										○
판본필서체			○							
한글인쇄체										
한글필사체										
한글시체								○		
해서(체)		○	○							
행서지향적해서체		○								
행서(체)		○	○							
혼서체			○	○		○				
효빈체							○			
흘림(체)				○	○				○	○

이들은 물론 하위 분류된 용어까지도 포함하였지만, 한글 서예의 서체 명칭에 42개의 용어가 사용되고 있음을 보여 주어서, 서체의 명칭에 대혼란이 야기되고 있음을 증명해 주고 있다. 그렇다면 과연 한글 서체에 42개 정도의 다

양한 서체가 있는 것일까? 그렇지 않을 것이다. 동일한 개념을 가진 서체의 명칭을 다르게 부른 데에서 이러한 결과가 초래되었을 것으로 생각한다. 10명의 연구자들이 명명한 명칭 중에서 '궁체'는 8명이, '판본체'는 5명이, 그리고 '정자, 흘림, 진흘림'은 4~5명이 사용하고 있고, '혼서체'는 3명이 사용하고 있으며, 나머지 용어들은 대부분 1~2명만이 사용하고 있다. 이러한 사실로 보아 여러 사람이 인정하고 있는(이용하고 있는 것과는 달리) 명칭은 크게 '궁체'와 '판본체'임을 알 수 있다. 나머지는 대부분 한두 사람에 의해 만들어진 명칭이며, 그 결과로 모든 사람들이 수긍하는 명칭이 되지 못한 실정이다.

그리고 여기에 사용된 용어들 중 '체'를 붙여서 사용되는 어휘 중에 국어사전에 올림말로 등재되어 있는 용어는 '고체古體, 궁체宮體, 전서체篆書體, 초서체草書體'뿐이고, 그 용어 중에서 '체體'를 뺀 부분(예컨대 '흘림체'에서 '체'를 뺀 '흘림' 등)도 사전에 실려 있지 않은 것이 '진흘림, 혼서混書'를 비롯한 상당수 어휘들이다. 사전에 실려 있다고 해도 그 뜻을 알기가 어려운 단어도 있다. '효빈效嚬'이란 단어가 대표적이다. '효빈'이란 표준국어대사전에 "함부로 흉내를 냄을 이르는 말. 월나라의 미녀 서시가 속병이 있어 눈을 찡그리자 이를 본 못난 여자들이 눈을 찡그리면 아름답게 보이는 줄 알고 따라서 눈을 찡그리고 다녔다는 데서 유래한다."는 풀이가 붙은, 그 고사를 모르면 그 뜻을 전혀 이해하기 어려운 용어인데, 이러한 용어까지도 서체의 이름 속에 등장하는 것이다.

2) 북한의 한글 서체 분류

북한의 한글(북한에서는 '한글'을 '조선글'이라고 한다) 서체의 명칭도 남한처럼 혼란되어 있음을 알 수 있다. 박병천 교수가 조사한 바에 의하면 북한도 학자마다 다른 용어를 사용하고 있는 것으로 보인다.[3]

3 박병천(2004), 「한글 서체의 분류방법과 용어 개념 정의에 대한 논의 제안」, 성균관대학교 유학동양학부 서예문화연구소 개소기념 서예학술대회.

	오광섭	최원삼 1	최원삼 2
3·1월간체		○	○
굽은(글씨)체	○	○	
궁체	○	○	
매듭체		○	○
물결체	○		
바른(글씨)체			○
반흘림체			○
붉은기체	○		
옛글씨체			○
장식체		○	
천리마체		○	○
청봉체	○	○	
파임(글씨)체		○	
평양체	○		
흘림체			○

3) 중국의 한글 서체 분류

마찬가지로 중국의 한글 서체 명칭도 다양한 것으로 보인다.

	박명준	박명준 외	초급중학교 교과서
바른(글씨)체	○		○
반흘림체	○	○	○
흘림체	○		○
궁체	○	○	○
파임글씨체	○		
청봉체		○	
판본체(고체)		○	○
조한문혼서체			○
정자체			○

중국에서 '판본체'가 등장한 것은 아마도 남한의 영향에 의한 것으로 보인다. 그리고 상당수는 북한의 용어에 따른 것으로 보인다.

4) 일본 조총련계 교과서의 한글 서체 분류

이에 비해 일본의 조총련계의 교과서의 명칭은 매우 단순하다. 이것은 교과서가 단일 교과서인 데에 기인하는 것으로 생각한다.

	김석철
정자체	○
흘림체	○
궁체	○
예서체	○
전서체	○

한글 서체 분류의 시초는 1960년대에 국문학자에 의해 처음 시도되었고, 서예가들에 의해 연구되기 시작한 것은 1970년대 말이었다. 초기의 한글 서체 분류는 주로 한자 서예가들에 의해 시도되었기 때문에 '궁체'가 그 분류 속에 포함되지 않기도 하였다. 1980년대부터 한글 서체에 대한 분류와 명칭이 활발하게 논의되었고, 2000년대에 와서는 그 연구가 더 활발해질 뿐만 아니라 매우 다양했던 분류체계도 몇 가지로 압축되어 논의되고 있음을 볼 수 있다. 특히 2000년대 초에는 '민체'가 등장하고 있는데 주장자는 몇 안 되지만 실제로는 많은 서예가들이 민체를 긍정적으로 수용하는 것으로 보인다.

'궁체'는 전통적으로 전래되어 온 명칭이어서 한글 서체의 분류자들은 그 분류체계의 하나에 궁체가 늘 차지하고 있다. '판본체'라는 명칭은 한자 서예 연구자로부터 제시된 것인데, 아마도 한자의 해서체처럼 단아한 서체를 지칭하는 것이어서 그 명칭은 각각 다르지만 한글 서체의 하나로 인정되고 있는 형편이다. 물론 '판본체'라는 명칭이 갖는 이미지와는 다른 모습이다. 따라서 크게는 판본체, 궁체, 민체가 대세인 것처럼 논의되고 있는 것으로 보인다. 그리고 각각의 서체를 세분하여 '정자체, 흘림체, 진흘림체'로 구분된다는 생각을 가지고 있는 것으로 보인다.

6. 서체 명칭의 혼란상의 원인

그렇다면 이와 같은 서체 명칭의 혼란은 어디에서부터 온 것인가? 필자가
생각해 본 이유를 몇 가지 든다면 다음과 같다.

1) 과학적 연구의 부족

한글 서체 명칭에 대한 과학적인 연구가 부족하다는 점을 들 수 있다. 예컨
대 극단적으로 말해서 한글 서예에서 그렇게 일반화되어 쓰이는 '궁체'란 단
어가 언제부터 사용되었는지에 대한 기록조차 찾으려 하지 않았다고 할 수 있
다. 과학적인 자료를 토대로 하여 연구함으로써 한글 서체의 용어에 대한 정
밀한 검토가 이루어지고, 그래야 명칭에 대한 표준화가 이루어질 것이다.

예컨대 '궁체'란 용어는 필자가 짧은 시간에 알아 본 결과로 다음과 같은 기
록에 보인다. 필자가 조사한 것 중, 제일 처음 보이는 것은 『대한자강회월보』
제10호(1907년 4월 25일 자)에 기사 제목인 '서호죽지사西湖竹枝詞'에 다음과 같은
글이 실려 있다.

○ 待得郎君半醉時笑將紈扇索題詩小紅簾掩春波綠渡水楊花落硯池
探逐春風趁伴遊不知明月上梢頭阿夫若問歸遲意幾度穿花避紫騮 〈52〉
雅調 完山 李鈺 號 山雲

○ 郎執木雕鴈 姜奉合乾雉 雉鳴鴈飛高 兩情猶未已
福手紅絲盃 勸郎合歡酒 一杯生三子 三杯九十壽
阿姑賜禮物 __雙玉童子 未敢顯言佩 繫在流蘇裏
早學宮體書 異凝微有角 舅姑見之喜 諺文女提學
四更起梳頭 五更候公姥 願言歸母家 不食眠日午

屢洗如玉手 微減似花粧 舅家忌日近 簿言解紅裳

人皆輕錦繡 農重步兵衣 汗田農夫鋤 貧家織女機

〈이하 생략〉

1931년 2월 28일자 『동아일보』 기사에 기사 제목으로 "졸업긔 마지한 재원들을 차저서(二): 가는 곳은 어대? ─「궁체」에 특재 잇는 옥가튼 쌍둥형제 李珏卿嬢과 李喆卿嬢 培花女子高普[寫]"란 기록이 보인다.

또한 1932년 9월 1일에 간행된 잡지 『별건곤』 제55호에 "學窓夜話, 假戀文이 끼친 傷處, 시럽슨 작난마라"라는 제목 아래 다음과 같은 글이 실려 있다.

그 편지의 뜻을 요약해 말하면 첫머리가 모르는 분에게 편지해서 미안하고 죄송하다는 말로 비롯하야 지난 겨울 스케이팅 대회에서 당신이 1등 한 것을 보고 아직도 기억에 나마 잇단 말과 동모들과 이야기하는 것을 드러 당신의 성함을 알게 되엿다는 말, 그 후 거리에서도 종종 맛낫다는 말과 도모지 이처지지 안는다는 말. 나는 모 녀고보 재학생으로 기숙사에 잇스며 한번 맛나 인사할 때까지 학교 일홈을 명시할 수 업다는 말로 끗을 매진 것이다. 연분홍과 옥색 편지지 일곱 장에 깨알가티 잘고도 곱게 궁체로 썻스되, 사랑이란 문꾸는 비칠 듯 말 듯하고 편지 피봉은 중도 개방을 두려워한다는 듯이 갑싼 하드롱 봉투에 너어 활달

한 글씨로 수신인의 학교 학년까지 쓰고 일홈자는 한자만 틀리게 하고 음이 가튼 다른 자를 썻든 것이다.

이러한 사실로 보아 1907년 당시에 이미 '궁체'란 말이 흔히 사용되었고, 1930년대에는 각종 기사에 쓰일 만큼 일반화되었음을 알 수 있다.

2) 서체 명칭 부여의 단편성

한글 서체의 명칭을 부여할 때, 한글 서예의 서체들을 모두 집대성하여 놓고 이를 체계적·종합적으로 분류·구분한 후에 각각의 서체에 명칭을 부여하는 귀납적 방식을 택하지 않고, 특징적인 새로운 서체라고 생각되는 것을 발견 또는 창조한 후에 이 서체에 개별적으로 명칭을 붙였던 사실이 곧 서체 명칭 부여의 단편성이라고 할 수 있다. '궁체'나 '민체'의 이름을 붙인 방식이 대표적인 것이라고 할 수 있다.

이러한 단편성은 비체계적인 용어를 유발할 수밖에 없다. '궁체'는 이 개념에 대립되는 용어가 없다. 오늘날 관습적으로는 '판본체'에 대립되는 개념이 되었지만, 실상은 '궁체'가 '판본체'에 대립되는 것은 아니다. 단지 오래 관습적으로 써 왔기 때문에 이상하지 않을 뿐이다. '궁宮'이란 개념이 '여항閭巷'에 대립되는 것인지, '궁녀宮女'를 연상하게 되는 것인지, '궁중宮中'을 개념화한 것인지 명쾌하지 않다. 국어사전에도 '궁녀, 궁중' 등으로 각각 다르게 정의한 것으로 보아서도 개념이 명쾌하지 않다는 사실을 알 수 있다.[4]

'민체'란 용어도 마찬가지이다. '민체'는 '관체'에 대립되는 용어로 만들어진

[4] 표준국어대사전(국립국어연구원) : 조선시대에 궁녀들이 쓰던 한글 글씨체.
우리말큰사전(한글학회) : 궁녀들이 쓰던 한글 글씨의 체.
국어대사전(금성사판) : 한글 서체의 하나. 조선시대에 궁녀들의 글씨체에서 비롯하였음.
조선말대사전(북한) : 옛날 궁궐 안에 붓으로 쓰인 글씨체.

것인데, 실제로 한글 서예 서체의 종류에 '관체'가 보이지 않음은 이 용어의 성립조건을 위협한다.

'판본체'도 마찬가지이다. 국어사를 연구하기 위해 수많은 한글 문헌을 보아 온 필자는 판본체에 보이는 한글과 필사본에 보이는 한글이 서로 서체상에 차이점이 크게 나타나고 있다고 생각하지 않는다. 단지 출판을 위해 정서淨書한다는 개념 이외에 다른 차이가 없는 것이다. 서예계에서 말하는 판본체는 필사본의 정서체나 '고본稿本'의 서체와 별 차이가 없다. 필자의 추측으로는 이 '판본체'란 명칭이 붙은 이유는, 한글 서체를 연구하는 분들이 한글 문헌 중 일부의 판본들, 특히 훈민정음 창제 당시와 그리고 그 시기와 그리 멀지 않은 시기에 간행된 한글 문헌들(예컨대 『훈민정음 해례본』, 『훈민정음 언해본』, 『용비어천가』, 『석보상절』, 『월인천강지곡』, 『월인석보』, 『능엄경언해』, 『법화경언해』, 『목우자수심결언해』 등)을 연구의 검토대상으로 하였기 때문에 발생한 결과로 해석된다. 그 이외의 한글 자료는 주로 언간이나 필사본 장편 고소설이나 가사 등을 주된 연구대상으로 삼았기 때문인 것으로 이해된다. 한글 문헌으로 서예계에 알려진 것은 국어국문학계에 알려진 문헌에 비하면 극히 일부일 뿐이다. 그래서 궁체로 쓰인 한글 판본은 그 서체가 '궁체'인지 '판본체'인지 명명하기가 쉽지 않을 것이다. 필자가 생각하는 한글 문헌의 서체는 특히 19세기 중반부터 너무 다양하게 나타나서 19세기 말에 목판본으로 간행된 문헌에 보이는 한글 서체를 판본체라고 하면 전혀 이해가 되지 않는 것이다. 예컨대 1882년에 간행된 『경석자지문敬惜字紙文』은 판본이지만 완벽한 한글 궁체 정자체인 것이다. 그런데도 판본이기 때문에 '판본체'란 명칭을 붙일 수밖에 없으며, 그 결과로 이것은 '궁체'와는 전혀 상관 없는 서체로 인식될 것이다. 이 시대에는 판본에도 궁체가 많이 이용되었는데 동일한 시대에 이루어진 문헌 두 가지를 보이도록 한다. 『경석자지문』과 『이언易言』의 그림을 보이면 다음과 같다.

『경석자지문敬惜字之文』 『이언易言』

이러한 '판본체'란 명칭의 문제점이 제시되어도, 관습법이 성문법을 이기는 세상이라 '판본체'는 계속 그 지위를 유지할 것으로 생각된다.

3) 기본적인 용어 제정 미흡

우리나라에서는 아직도 한글에 대한 기초적인 관심조차도 가지고 있지 않은 결과로 한글에 대한 기본적인 용어가 제정되어 있지 않다. 예컨대 한글 자모의 이름은 알려져 있지만, 옛한글의 자모 명칭조차도 표준화되어 있지 않다. 예컨대 'ㆍ'는 '아래아'로 알려져 있지만, 'ㅸ, ㅿ, ㆆ' 등은 널리 알려져 있지 않다. 'ㅸ'은 '순경음 비읍', 또는 '비읍 순경음'으로 알려져 있지만, 표준화된 명칭은 '가벼운 비읍'이며, 이와 마찬가지로 'ㅿ'은 '삼각형'이나 '반치음'이 아니라 '반시옷'이며, 'ㆆ'은 '꼭지 없는 히읗'이 아니라 '여린히읗'이다. 참고로 1992년에 국립국어연구원에서 UCS 및 UNICODE에 제출할 '자모 선정 및 배열'에 관한 회의에서 결정한 옛한글의 자모에 대한 명칭을 소개해 보도록 한다.

ᄝ : 가벼운 미음　　　ᄫ : 가벼운 비읍　　　△ : 반시옷

ᅙ : 여린 히읗　　　ㆁ : 옛이응　　　ᅗ : 가벼운 피읖

· : 아래아　　　ㅣ : 아래애　　　᰷ : 쌍아래아

ᅟ= : 쌍 으　　　ㆀ : 쌍이응　　　ᅘ : 쌍히읗

◇ : 마름모 미음　　　ᄤ : 가벼운 쌍비읍

　마친가지로 'ㄱ'에서 가로 그은 선인 'ㅡ'나 세로 그은 선인 'ㅣ'에는 명칭이 없다. 이것을 '으'나 '이'라고 하지는 않는다. 서예계에서는 이 선들을 무엇이라고 하는지 필자는 알지 못한다. 한자에는 이러한 한자 서체의 부분들에 대한 명칭이 있다. 『신창도神創圖』란 문헌(필자 소장)에 그러한 모습이 보인다. 다음에 그 문헌의 한 쪽을 소개하도록 한다.

『신창도神創圖』

　이 그림에 의하면 ㄱ의 ㄱ부분은 '옥구玉句'라고 하고, ㅓ의 ㅣ부분은 '만구漫句'라고 한다는 것이다. 비슷한 자형이지만 그것이 어디에 쓰이는가에 따라 그

명칭을 달리한 것이다.

한글의 부분 명칭에 대해서도 이미 그 명칭을 제정하여 공포한 적이 있지만, 널리 알려져 있지 않아 거의 쓰이지 않고 있다. 한글 서예에서 그 명칭은 매우 중요하기에 여기에 그 내용을 부록으로 소개하도록 한다. 이 용어들이 서예계에서 사용되기를 기대한다.

디자인이나 출판계에서는 한글의 부분 이름을 별도로 붙여 사용하고 있지만, 표준화한 명칭과는 차이가 있다.

이처럼 한글에 대한 기본적인 용어 제정이 미흡한데, 이 영향이 서예계에도 그대로 남게 된 것으로 보인다. 특히 우리나라 서예계에서는 '서예'를 중시하고 '서도'를 멀리하는 것과 마찬가지로, 서예는 주로 예술적인 가치에 중점을 두어서, '서예학'이라는 학문적 연구대상으로 인식된 역사가 그리 길지 않은 데에 기인하기도 할 것이다. 서예가 예술에만 머물지 않고, 학문의 단계로도 승화시켜서, 서예에 대한 연구가 과학적으로 이루어져야 할 것이다.

4) 명칭이나 용어의 제정 원리에 바탕을 둔 용어 제정 미흡

한글 서예의 서체에 대한 명칭이 제정 원리에 바탕을 두지 않고 만들어진 경우가 대부분이기 때문에 혼란이 온 것으로 보인다. 용어는 서로 대립되는 개념으로서 만들어져야 한다. 어느 명칭이 만들어지면, 그 명칭에 해당하는 개념과 대립되어 존재할 수 있어야 하기 때문이다. 그리고 그 대립체계는 계층적 구조를 이루어야 한다. 예컨대 '정자체, 흘림체, 진흘림체'로 단순 구분하는 것보다는 이것을 '정자체'와 '흘림체'로 구분하고 흘림체를 다시 '반흘림체, 진흘림체'로 구분하는 것이 구조적으로 타당한 명명법인 것이다(윤양희 교수의 설이 매우 타당하다). 이것은 이름 자체에도 그대로 해당이 된다고 할 수 있다.

그래서 '판본체板本體'라는 용어는 '판본'에 대립되는 '필사본'과 연관되어 지어져야 하지만, '판본체'는 있는데, '필사본체'는 없고, 이를 '필사체'라고 하

면 '판본체'는 '인서체印書體'라고 하는 편이 낫다고 할 수 있다. 따라서 인서체와 필사체로 대구분하고 인서체와 필사체를 다시 세분하는 방식이 있을 수 있을 것이다.

5) 명칭 분류의 무기준성

명칭 분류를 하거나 명칭을 부여할 때, 분류의 기준이 있어야 할 것이지만, 한글 서예 서체의 명칭에는 이러한 기준이 거의 없다고 해도 과언이 아니다. 가능한 기준을 몇 가지 든다면 다음과 같다.

(1) 선과 점과 원의 특징

한글은 'ㅡ ㅣ · ㅇ / \'과 같은 선과 점과 원으로 이루어져 있다. 따라서 이 선과 점과 원의 특성에 따라 이름을 붙이는 방법이 있을 것이다.

궁체는 한글의 선인 직선을 최대로 곡선화시킨 서체라고 할 수 있는데, 이러한 선의 특징에 따라 명칭을 붙일 수 있고, 점이 동그랗게 되어 있는 것으로부터 다양한 모습에 따라 명칭을 붙일 수 있을 것이다. 원도 방각본 고소설에 오면 마치 마름모형으로 변하는데, 이러한 특징을 찾아 명칭화하는 방법도 있을 것이다.

(2) 용도의 특징

공문서, 편지, 소설, 시가 등의 형식에 따라 서체가 다를 수 있는데, 이러한 특징에 따라 기준을 세워 분류할 수도 있다.

(3) 선의 시작과 끝의 형태

가로선과 세로선의 기필起筆과 수필收筆의 형태가 막대형인 것이 있는가 하면 소위 활자의 서체에서 언급하는 산세리프의 형식에 따라 쓴 것들이 있다.

(4) 남성의 서체와 여성의 서체

이미 많은 서예가들이 소위 '남필'과 '여필'로 나누는 경우가 있는데, 이에 대한 특징을 세분할 수도 있을 것이다.

(5) 한글 및 한문 문헌의 이름을 붙이는 방법

참고로 금속활자본 및 목활자본의 호칭을 붙이는 다섯 가지 방법을 소개하도록 한다.

금속활자본

① 간지干支를 붙인 것 : 계미자본癸未字本, 경자자본庚子字本, 갑인자본甲寅字本, 을해자본乙亥字本 등

② 기관명을 붙인 것 : 교서관인서체자본校書館印書體字本, 교서관왜언자본校書館倭諺字本 등

③ 자체字體를 딴 것 : 정리자체철활자본整理字體鐵活字本, 필서체철활자본筆書體鐵活字本 등

④ 판본의 명칭을 딴 것 : 전사자본全史字本 등

⑤ 자본字本을 쓴 이의 이름을 딴 것 : 한구자본韓構字本, 원종자본元宗字本 등

목활자본

① 개인의 이름이 붙은 것 : 장혼자본張混字本, 호음자본湖陰字本 등

② 기관의 이름이 붙은 것 : 훈련도감자본訓鍊都監字本, 공신도감자본功臣都監字本, 교서관목활자본校書館木活字本, 관상감자본觀象監字本 등

③ 용도에 따라 붙인 것 : 동국정운자본東國正韻字本, 홍무정운자본洪武正韻字本, 효경대자본孝經大字本, 실록자본實錄字本 등

④ 글자체를 딴 것 : 방을유자본倣乙酉字本, 방홍무정운자본倣洪武正韻字本, 인서체자본印書體字本 등

⑤기관과 글자체를 복합해서 붙인 것 : 기영필서체자본箕營筆書體字本, 학부인
서체자본學部印書體字本 등

7. 한글 서체 명칭 통일의 이유

학문이나 예술의 다양성은 그 발전을 위해 매우 바람직하다. 그러나 한글
서체의 분류 및 명칭의 다양성은 한글 서예의 발전을 위해서 오히려 장애가
되는 셈이다. 한글 서체 명칭이 통일되고 표준화되어야 하는 이유로는 다음
과 같은 것을 들 수 있다.

첫째로 한글 서체 명칭의 통일은 한글 서예인의 저변 인구를 확대하는데 도
움을 줄 수 있다.

필기도구가 붓이었던 시절에는 모든 사람이 서예가가 될 수 있었지만 오늘
날과 같은 디지털 시대에는 서예는 일상인이 아닌 특수한 사람들만이 관심을
가질 수 있는 분야이다. 많은 사람들이 한글 서예보다는 한글 캘리그래피에
더 관심을 가지는 이유는 도구가 붓에 한정되지 않기 때문일 것이다. 따라서
한글 서예인들을 확산시키는 일은 매우 중요한데 한글 서체 명칭의 혼란은 그
러한 서예인의 입문을 방해한다.

둘째로 한글 서예 교육에 통일성을 기할 수 있어서 서예 교육을 원활히 할
수 있다.

한글 서예 교과서에 기재되어 있는 한글 서예의 분류와 명칭이 일반 서예가
들이 사용하는 분류와 명칭에 어긋나서 서예 교육에 문제가 발생하고 있는데
이 점을 극복할 수 있다.

셋째로 각종 한글 서예 전시회의 통합운영을 가능하게 한다.

넷째로 한글 서예의 세계화에 기여할 수 있다.

지금 한국 열풍이 전 세계적으로 이루어짐과 동시에 한글 서예를 배우려는

외국인들도 증가하는 추세에 있다. 예컨대 미국 뉴욕에서의 우리 동포들의 한글 서예 작품은 수준이 꽤나 높아서 국내 전시회에서도 높은 수준의 수상을 하고 있고, 그것이 외국인들에게도 널리 보급되고 있는데, 서예 명칭이 표준화되면 외국인 한글 서예가들이 수월하게 접근할 수 있는 장점이 있다.

다섯째로 한글 서예학에서 한글 서체의 분류와 명칭 연구에 매몰되지 않고 더 높고 깊은 수준의 서예학 연구에 매진할 수 있다. 더 이상의 소모적인 논쟁이나 논의가 없어질 것이기 때문이다.

다행스럽게도 이러한 문제점을 인식한 한글 서예계에서는 이 문제의 해결을 위하여 2006년부터 2007년까지 한글 서예 명칭 통일을 위한 노력을 시도한 적이 있다. 그러나 이 시기까지만 해도 분위기가 무르익지 못한 형편에 있었다. 그래서 몇 가지의 시안만을 제시하고 결론을 내지 못한 채 거의 10년이 흐르게 되었다.

다시 한글 서예계의 원로들이 이 문제는 반드시 해결해야 할 당위라고 인식하게 되어 오늘 이 작업에 불을 붙이게 되었다.

한글 서체 명칭 통일 시기는 지금이 가장 적기라고 생각한다. 아직 한글 서체의 분류나 그 명칭이 정착되어 있다고 하기 어렵기 때문이다. 만약에 이번에 그 작업이 실패한다면 이제 1980년대부터 각 한글 서예 작가별로 꾸준히 시도되었던 한글 서체의 분류가 고정되어 통일되지 못한 채, 오늘날의 혼란상은 지속될 가능성이 높기 때문이다. 아직 정착되지 않은 시기여서 이번에 서체의 분류와 명칭이 통일되어 고정된다면 이번에 결정된 분류와 명칭이 한글 서예계에 그대로 유통될 수 있기 때문이다. 그렇게 되면 한글 서예 교육에도 사용될 수 있어서 한글 서예 교육에도 크게 기여할 수 있을 것으로 생각된다. 또한 이번의 한글 서체 명칭 통일 추진위원회는 한글 서예계의 대표적인 모임인 한글서예단체연합회(한글서련)와 한국서예단체총협의회(서총)가 중심이 되었을 뿐만 아니라 한글 서예계의 원로들이 함께 참여하였기 때문에 통일안이 실제의 실행에서 유리한 기회를 잡을 수 있기 때문이다.

8. 한글 서체 명칭의 정비 단계

새로운 용어가 생겨나는 방법에는 다음과 같은 세 가지가 있다.

① 어느 개인이 쓰기 시작하여 이것이 널리 통용되는 경우
② 어느 단체나 기관에서 임의로 제정한 용어가 널리 통용되는 것
③ 여러 개인이나 단체가 각각 다르게 사용하는 용어들을 종합 정리하여 표준
　화해서 국가나 단체의 공적인 용어로 등록하여 사용하여 널리 통용되는 것.

첫 번째의 과정을 '용어의 생성生成'이라고 한다면, 두 번째의 과정을 '용어의 제정制定'이라고 할 수 있다. 그리고 세 번째의 과정을 '용어의 순화醇化' 또는 '용어의 표준화'라고 하는데, 이것은 생성 제정된 용어들이 혼란스럽게 사용될 때 흔히 이용하는 방법이다. 첫 번째는 개인이 만들기는 하지만 실제로 이것이 통용될 때에는 누가 만들었는지도 모르게 되어 거의 자연발생적으로 만들어졌다고 인식되는 경우인데, 비체계적일 때도 있지만 관습적으로 사용됨으로써 용어가 완전히 정착되는 경우이다. 두 번째는 인위적으로 만들어졌지만 단체나 기관에서 여러 사람들이 모여 결정한 것이기 때문에 매우 체계적인 용어 명칭을 지니고 있지만, 이것이 널리 통용되기 위해서는 교육 및 홍보 등의 노력을 필요로 한다. 세 번째의 방법은 주로 국가 기관에서 이용하는 방법이지만, 순화는 되어도 이용은 되지 않는 문제점이 있다.

한글 서체 명칭의 통일은 다음과 같은 단계를 거쳐야 할 것으로 생각한다.

1) 용어 표준화에 대한 의지

서예인 각자가 용어 표준화 또는 용어 통일에 대한 의지가 있지 않으면 실제로 용어 통일은 가능하지 않다. 특히 유명 서예 작가들은 자신이 즐겨 쓰는

한글 서체의 이름이 바뀔 수 있다는 아쉬움이 있을 것으로 생각한다. 그러나 자신의 서체가 사라지는 것이 아니라, 이 통일이 실현되지 않으면 서예가 사라진다는 생각을 해야 할 것이며, 또한 자신의 서체의 특징이 사라지는 것이 아니라 단지 명칭만 바뀌는 것이라는 점을 이해하지 않으면 안 될 것이다. 뿐만 아니라 서체의 용어가 통일된다고 하여도 기존에 불리던 용어는 그대로 살아남아 있을 것이다. 그것은 개인적 특색으로 살려 놓아야 할 것이기 때문에 큰 문제가 없다. '궁체'나 '민체'는 이미 굳어진 것이기에 그 용어로 통일이 되지 않아도 그 용어는 살아 있을 것이다. 이 통일안을 적극적으로 수용하려는 자세가 없으면 용어 표준화는 실패할 것이다. 그렇기 때문에 어느 한 학회가 주동이 되거나 하는 일은 바람직하지 않다. 여러 학회가 중심이 되어, 서예과 교수들과 서예 작가들 중 대표를 선정하여 위원회를 구성하는 것이 좋다. 어떠한 일이든지, 사람과 조직과 경비가 소요된다는 사실을 인식하고 이를 준비하는 작업이 필요하다.

2) 학술 조사 및 연구

실제로 한글 서체 용어가 어떻게 사용되는지에 대한 정확하고 정밀한 조사가 이루어져야 한다. 우선 서체 분류에 대해 조사를 시행하고 각 명칭에 대한 조사가 이루어져야 한다. 이렇게 용어를 정비하기 위해서는 각 명칭에 대한 개념과 그 서체로 쓰인 실제의 예들(예컨대 문헌이나 문서 등)을 비교하면 쉬울 것이다. 각 서체 명칭을 부여한 분들이 그 서체에 해당하는 문헌의 예를 들고 있는데, 그들이 다양한 명칭을 사용하고 있지만, 실제로는 동일한 한글 서체를 의미함을 알 수 있다. 간단히 몇 가지 예를 들어 보이도록 하자. '판본체, 반포체, 판본고체, 정음고체, 판본필서체'의 예들은 다음과 같다.

①판본체 :『훈민정음 해례본』,『용비어천가』,『월인천강지곡』,『석보상절』등

② 반포체 : 『훈민정음』, 『용비어천가』, 『석보상절』, 『월인천강지곡』, 『동국정운』

③ 판본고체 : 『동국정운』, 『월인천강지곡』, 『석보상절』 등

④ 정음고체 : 『훈민정음 해례본』, 『훈민정음 언해본』, 『동국정운』, 『용비어천가』, 『월인천강지곡』, 『석보상절』, 『월인석보』

⑤ 판본필서체 : 『월인석보』, 『훈민정음 언해본』, 『훈몽자회』

이러한 사실로 보아 이 다섯 가지 명칭은 거의 동일한 개념을 기진 것으로 보이므로, 이들을 한 가지 용어로 통일하는 일이 필요하다. '정음체, 고체' 등도 거의 동일한 것으로 보인다.

① 정음체 : 양주 영비 각자, 「오대산 상원사 중창권선문」

② 고체 : 「오대산 상원사 중창권선문」, 선조대왕 글씨

그리고 효빈체와 방한체도 동일한 것으로 판단된다.

① 효빈체 : = 방한체

② 방한체 : = 효빈체

박병천 교수에 의해 조사된 자료를 기초로 하여 더욱 정밀한 조사가 이루어져야 한다. 실제로 많은 연구자들은 한글 문헌을 직접 보지 못한 채, 어느 문헌의 서체가 어느 종류의 서체라고 분류를 하지만, 실제로 서체가 다른 문헌을 잘못 선정한 것이 많다. 예컨대 '정음고체'라고 붙인 문헌 중에서 『훈민정음 해례본』과 『훈민정음 언해본』은 그 한글 서체가 전혀 다르며, '정음체'로 말하는 '양주 영비 각자'와 「오대산 상원사 중창권선문」은 부분적으로 다른 서체인 셈이다.

「오대산 상원사 중창권선문」

양주 영비 각자

　따라서 가장 먼저 해야 할 일은 15세기부터 20세기까지 사이에 간행된 한글 문헌 중 한글 서체와 연관이 있는 문헌에 대한 목록과 이에 대한 서체 조사를 바탕으로 한 분류가 이루어져야 할 것이다. 15세기에 간행된 문헌 목록을 예로 들어 보이면 다음과 같다.

서기	왕대	문헌명	권	소장처	비고
1446년	世宗 28年	訓民正音 (해례본)		간송미술관	
1447년	世宗 29年	龍飛御天歌	권1, 2	서울대(가람문고)	
		龍飛御天歌	완질	규장각	
		龍飛御天歌	권1, 2; 6, 7	고려대(만송문고)	
		龍飛御天歌	권3, 4	서울역사박물관	
		龍飛御天歌 (실록본)		규장각	1472년 정족산본 (세종실록 악보 권140~145)

414

1447년	世宗 29年	釋譜詳節	6, 9, 13, 19	국립중앙도서관	
		釋譜詳節	23, 24	동국대	
		釋譜詳節	20, 21		
		釋譜詳節	3	천병식	무량사 복각본(1561)
		釋譜詳節	11	호암미술관	무량사 복각본 (1560년 전후)
		月印千江之曲	卷上	대한교과서(주)	
1448년	世宗 30年	東國正韻	1, 6	간송미술관	
		東國正韻	완질	건국대	
1449년	世宗 31年	舍利靈應記		동국대, 고려대(육당문고)	
1455년	世祖 1年	洪武正韻譯訓	3~16	고려대(화산문고)	
		洪武正韻譯訓	9	고려대(만송문고)	
		洪武正韻譯訓	3, 4	연세대	
1459년	世祖 5年	月印釋譜	1, 2	서강대	
		月印釋譜	4	김병구	16세기 복각본
		月印釋譜	7, 8	동국대	
		月印釋譜	8	서울대(일사문고)	풍기 비로사 복각본(1572)
		月印釋譜	9, 10	김민영	
		月印釋譜	11, 12	호암미술관	
		月印釋譜	13, 14	연세대	
		月印釋譜	15	순창 구암사, 성암고서박물관	
		月印釋譜	17	전남 보림사	
		月印釋譜	17, 18	강원 수타사, 삼성출판문화박물관	
		月印釋譜	19	가야대	
		月印釋譜	20	개인	
		月印釋譜	21	동국대, 연세대, 심재완 등	16세기 복각본, 광흥사판(1542), 무량굴판(1562), 쌍계사판(1569)
		月印釋譜	22	삼성출판문화박물관	16세기 복각본
		月印釋譜	23	삼성출판문화박물관	
		月印釋譜	25	장흥 보림사	
1461년	世祖 7年	楞嚴經諺解	1	성암고서박물관,	

1461년	世祖 7年	(활자본)		김병구	
		楞嚴經諺解 (활자본)	2	서울대, 김병구	
		楞嚴經諺解 (활자본)	3	동국대, 김병구	
		楞嚴經諺解 (활자본)	4	김병구, 서울역사박물관	
		楞嚴經諺解 (활자본)	5	서울대(가람문고), 일본 天理대학, 김병구	
		楞嚴經諺解 (활자본)	6	최영란, 일본 天理대학	
		楞嚴經諺解 (활자본)	7	동국대, 세종대왕기념사업회, 김병구, 서울역사박물관	
		楞嚴經諺解 (활자본)	8	동국대, 세종대왕기념사업회, 김병구, 서울역사박물관	

이러한 조사를 바탕으로 하여 각 문헌에 대한 정보를 알 수 있도록 각 문헌에서 몇 장씩을 이미지를 촬영하여 이를 자료로 서예계에 배포하는 작업이 선행되어야 할 것이다.

『훈민정음 해례본』　　　　　　　『월인석보』 권1

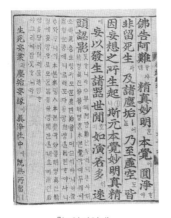

『능엄경언해』 『간이벽온방언해』

3) 각 용어에 대한 정의를 조사, 기술

　각 용어에 대한 정의를 모두 정리하여 둔다. 대개 후대의 정의는 처음에 이루어진 정의를 차용 또는 복제한 경우가 많을 것이지만, 그 역사를 밝혀 두어야 할 것이다. '한글 글꼴 용어 사전' 등을 참조할 필요가 있지만, 이 사전은 주로 컴퓨터에서 사용하는 활자의 폰트나 문자 디자인과 연관된 전문가가 편찬하였으므로, 주의를 요한다.

4) 용어 통일에 대한 기준 마련

　용어를 통일시키기 위한 기준을 마련하는 일이 그리 쉽지는 않을 것으로 예상된다. 예컨대

　① 각 용어는 대립되는 개념이 있어야 한다.
　　이러한 기준에 의하면 '궁체'가 있으면 '비궁체'가 있어야 하며, '판본체'가 있으면 '필사체'가 있어야 할 것이다.

②가능한 한 한자어를 사용하지 않고 고유어를 사용한다.

③남한과 북한, 그리고 중국 등지에서 동시에 사용하고 있는 용어는 우선 통일 된 것으로 한다.

이 기준에 의하면 '궁체'란 단어는 중요한 용어로 대두될 것이다.

④용어로 사용하는 단어는 국어사전에 등재되어 있는 단어로 한다. 등등

이러한 기준은 다른 학문 분야에서 만들어 놓은 기준을 참조할 수 있어서 그 리 어려운 일은 아닐 것이다.

5) 용어 통일

이러한 기준이 마련되면 용어를 통일시키게 된다. 그러한 경우에는 새로 만드는 용어도 등장할 것이며, 기존의 서체 이름을 그대로 이용하기도 할 것 이다. 이러한 의견들은 당분간 표준안으로 제시하여 인준을 받으면 곧 교육 인적자원부에서 편수한 '편수자료'로 제정해야 할 것이다. 왜냐하면 교과서 에 실리는 길이 용어를 표준화하는 가장 빠른 길이기 때문이다.

6) 용어의 활용

용어를 실제로 활용하여 고착화시키는 일이 필요하다.

이러한 단계를 거치기 위해서 남북한 학자들이나 중국에 있는 동포들의 의 견을 같이 들을 수 있는 학술대회를 개최하여 관심을 고조시킬 수 있다.

9. 서체 명칭의 정비 기준

용어의 발생이 생성이든 제정이든 순화이든 간에 기존의 단어(예컨대 '효빈'

이나 '판본' 등)나 형태소('진흘림'의 '진' 등)를 이용하거나, 외국에서 도입한 차용어[5]를 이용하여 이루어지는 것이 보통이다.

이러한 용어의 생성과 제정과 순화 과정을 생각해 볼 때, 서예의 서체 명칭에 대한 용어는 대부분 '제정' 과정을 거치지 않고 '생성' 과정을 거친 것으로 보인다. 그렇기 때문에, 하나의 개념을 표현하는 복수의 용어가 대량 나타나게 되는 것이다. 물론 이러한 복수의 용어는 자연스럽게 단일어로 통일되기도 하고, 제정의 절차를 거쳐 통일되기도 한다.

한글 서예의 서체 용어는 아마도 이러한 점에서 자연스럽게 통일되기를 기대하기는 어려울 것으로 생각된다. 어느 기관이나 학회 등을 통해 순화의 과정을 거칠 수밖에 없는 것으로 생각된다. 그 이유는 하나의 개념에 너무 많은 용어들이 사용되고 있기 때문이다. 자연스럽게 통일된 용어는 아마도 '궁체'와 '판본체' 정도일 것이고, 하위분류될 때의 '정자(체), 흘림체, 진흘림체' 정도로 보인다.

그런데 이러한 용어들을 순화하고 표준화하기 위해서는 이 용어가 지녀야할 다음과 같은 몇 가지 원칙이 필요하다.

(1) 국외자도 이해할 수 있는 쉬운 용어이어야 한다.

예컨대 '효빈체'의 '효빈'이란 단어는 웬만한 전문가가 아니면 이해하기 어려운데, 이러한 용어를 사용하는 것은 바람직하지 않다. 왜냐하면 용어는 그 용어의 형태와 개념을 일치시키는 것이 필요한데, '효빈'은 그러한 점에서 실패하였기 때문이다. 특히 초중고등학교에서 이들 용어를 교육해야 하는데, 어려운 단어가 사용되면 교육에서 제외될 가능성이 높다.

5 서예가 동양으로부터 연원되었고, 서양의 문화 범주에서 벗어나기 때문에 서예에는 영어 등의 외래어는 거의 보이지 않는다.

(2) 개념이 그 용어에 내포되어 있어야 한다.

이러한 점에서 '궁체'는 '궁'이 '궁궐'이나 '궁녀'를 지칭한다고 하여도 그 개념을 어느 정도 이해할 수가 있을 것이다. 그러나 '반포체'의 '반포'는 '훈민정음'을 '반포'했다는 뜻에서 가져온 용어로 생각하는데, '반포'란 '세상에 널리 퍼뜨려 모두 알게 함'의 뜻을 가진 것이어서, 이 의미만으로는 '반포체'의 개념을 쉽게 떠오르게 하기 어렵다.

(3) 용어에 역사성이 있어야 한다.

'서예'가 동양적 개념을 내포하고 있으므로, 거기에 사용되는 서체의 용어도 가능한 한 정통성과 역사성을 지니고 있을 필요가 있다. 그것이 일반인들에게 서예의 서체를 쉽게 익혀 서예의 저변 인구를 확대시키는 중요한 계기가될 수 있을 것이다.

(4) 어문규범에 맞아야 한다.

이것은 곧 국어 단어를 만드는 원칙에서 벗어나서는 안 된다는 의미이다. 예컨대 '진흘림체'의 '진'은 '진하다'의 '진-'에서 온 말로 이해되는데, 이때에 '진-'은 이렇게 접두사처럼 사용되는 경우가 거의 없다. 근래에 '진한 곰탕'이 '진곰탕'으로 쓰이는 경우가 있으나, 이것은 어느 개인이나 기업이 의도적으로 만든 음식 상품 이름에 불과하여 널리 쓰여 사전에 올림말로 올려질 가능성은 거의 없는 것과 마찬가지이다. 따라서 이렇게 국어 단어 형성 원칙에서 벗어나는 용어를 제정하는 것보다는 오히려 그 원칙을 살려 '진한 흘림체'로 정하는 것이 좋을 것이다.

이러한 방식으로 정리를 해 나간다면 한글 서예의 서체 이름에 대해 표준화 과정이 가능할 것이라고 생각한다.

10. 한글 서체 분류에 대한 의견

2015년 1월에 한글서체명칭통일추진위원회가 연구위원회에서 제시한 한글 서체 명칭 통일안을 받아 들여 다음과 같은 안을 제시하였다. 그 시안은 다음과 같은 제1안과 제2안이었다.

제1안	제2안
1) 해례본체 -해례본체 2) 언해본체 -언해본체정자 -언해본체흘림 -언해본체진흘림 3) 궁체 -궁체정자 -궁체흘림 -궁체진흘림	1) 곧은체 2) 바른체 3) 흘림체 4) 진흘림체

이에 대해 필자는 다음과 같은 의견을 제시한다.

한글 서체는 훈민정음 창제부터 존재했다. 그래서 최초의 한글 서체는『훈민정음 해례본』(1446)에 나타나는 한글의 서체이다. 이 한글 서체는『동국정운』(1447년 편찬, 1448년 간행)에도 그대로 나타난다.

한글 서체의 변화는 붓으로 글씨를 쓰는 실제적 필요에 의해 변화하게 되었다. 그 대표적인 변화가 모음 글자에 보이는 '점'의 변화였다. 점이 단독으로 쓰일 때에는 동그란 점(ㆍ)을 그대로 유지하였지만, 'ㅡ'나 'ㅣ'와 결합할 때의 점(ㆍ)은 짧은 선으로 변화하였다. 이러한 변화를 최초로 보이는 문헌은『용비어천가』(1447)이다.『월인천강지곡』(1447, 활자본)과『석보상절』(1447, 활자본)도 같은 부류의 한글 서체를 보인다.

단독으로 쓰인 동그란 점(ㆍ)이 붓으로 찍은 점처럼 변화한 것은『월인석보』(1459)부터였다(물론『월인석보』권1의 앞에 보이는『훈민정음』서문이나『월인석보』서문,『석보상절』서문은 제외이다). 그 이후부터 이러한 점의 처리는 지속되었다.

자음 글자의 변화는 선과 원의 변화였는데, 선을 시작 부분과 끝나는 부분

이 각이 아닌 부드러운 곡선으로 변화하게 되었다. 이것이 곧 현대 활자의 개념으로는 '세리프'라고 하는데, 그 최초의 문헌은 『월인석보』(1459)였다.

따라서 훈민정음 창제 이후에 점과 선이 모두 변화한 한글 서체를 쓴 최초의 문헌은 『월인석보』(1459)이다. 그러니까 훈민정음 창제 이후 약 15년이 지난 이후의 일이라고 할 수 있다.

처음에는 한글 문헌을 간행하기 위한 판본을 만들기 위해 한글 글씨를 쓰게 되었다. 즉 한글은 초기에는 한문을 읽기 위한 문자로 더 많은 기능을 하였다. 그러나 쓰기 위한 문자로 기능을 하면서 한글 서체는 더욱 많은 변화를 겪게 되었다. 그 대표적인 문헌이 「오대산 상원사 중창권선문」(1464)이었다.

그래서 읽기 위한 문자로 기능을 할 때에는 '한글 서예'라는 예술적 요소는 중요하지 않았으며, 쓰는 기능 속에서 한글 서예가 탄생하게 되었다.

이 한글 서예는 오늘날도 읽기 위한 문자라기보다는 쓰기 위한 문자와 보기 위한 문자로 기능이 더 중시되는 것으로 생각한다. 따라서 한글을 아름답게 쓰려는 욕구가 일어나고, 그 글씨 속에 쓴 사람의 감정이 스며들 수 있게 하려는 의욕이 생겨났다고 생각한다. 그러한 욕구와 의욕이 또한 새로운 서체를 등장시켰다고 할 수 있다.

한글 서체는 이처럼 세 가지 측면에서 변화를 겪어 왔다고 할 수 있다. 즉

① 문자의 변별력이 가장 큰 한글(창제의 근본: 『훈민정음 해례본』 등) : 15세기
② 붓으로 쓰기 편하도록 한 한글(판본의 저본底本을 만들기 위한 한글) : 15세기 이후
③ 아름답게 쓰기 위한 한글(주로 쓰기 위한 한글 : 주로 궁체) : 18세기 이후

한글 서예는 '아름답게 쓰기 위한 한글'로부터 출발한 것이다. 즉 한글 서예는 궁체로부터 출발한 것이다. 즉 이러한 자료부터 예술 작품으로 처리하게 되었다. 이전의 많은 문헌 자료에 보이는 한글 서체들을 예술 작품이라고 하

지 않는다.

여기에서는 유념해야 할 개념이 있다.

'한글 서예사'와 '한글 서예학사'와 '한글 서체사'는 각기 다른 개념이다.

'한글 서예학사'는 한글 서예를 연구한 역사이다. 그래서 한글 서예학사는 그 역사가 매우 연천하다. 아직까지 한글 서예학사를 언급하거나 연구한 업적은 보이지 않는다. 한글 서예에 대한 연구가 누구에 의해 언제 시작되었으며 그것이 어떻게 발전해 왔는가, 그리고 각 서예 모임은 어떠한 활동을 해 왔고, 학회에서는 어느 방향으로 연구를 진행시켜 왔는가 등등에 대한 검토가 반드시 이루어져야 할 것이다.

한글 서예사란 한글 서예의 역사이다. 한글 서예사는 두 가지 측면에서 검토할 수 있다. 첫째 방법은 훈민정음 창제부터 한글 서예사를 기술 설명하는 방법이다. 둘째 방법은 한글로 쓴 글씨를 예술 작품으로 평가하기 시작한 때부터 기술 설명하는 방법이다.

첫 번째 방법은 한글 서예를 학문의 한 부분으로서 연구할 때에 설정할 수 있으며 두 번째 방법은 한글 서예를 학문이 아닌 예술 분야로서 평가할 때에 설정할 수 있다.

만약 한글 서예사를 훈민정음 창제 이후부터로 설정한다면 한글 서예사는 정밀하게 기술된 적이 없다고 할 것이다. 중국의 한자 서도의 역사나 조선시대의 한자 서예사는 정밀하게 기술되어 있어도 한글 서예사는 그렇게 정밀하게 기술되어 있지 않다. 한자 서예사는 주로 서예가를 중심으로 기술되지만, 한글 서예사는 서예가를 중심으로 기술되지 않고 문헌이나 고문서 중심으로 기술하고 있는 것도 한글 서예사를 첫 번째 방식으로 하지 않고 두 번째 방식으로 보려고 하는 이유이다. 한글 서예가를 찾으려는 노력도 있다고 하기 어렵다. 우연히 발견된 한글 서예 자료의 서사자가 알려지면 그때서야 부랴부랴 그 글씨를 쓴 사람을 찾아보지만 그 역사적인 맥락은 찾지 못하는 것으로 보인다. '서기 이씨'라는 사람이 어떻게 한글 서예를 익혔으며 또 누구에게 전

수가 되었는지 등의 언급이 없는 것이다. '송강가사체'라는 말을 많이 듣지만 이 송강가사라는 문헌에 보이는 글은 송강 정철이 쓴 것이지만 그 글씨를 송강이 쓴 것은 아니다. 저자와 서사자는 전혀 다른 것이다. 그럼에도 불구하고 한글 서예사를 문헌별로만 연구하는 것은 한글 서예사라기보다는 한글 서체사라는 느낌이 드는 것이다.

그러나 아름다움의 개념이 변화하게 되었다.

①직선을 곡선화한 것이 가장 아름답다고 생각하여, 궁체가 가장 아름답다고 한 것이다.

②글자의 선을 아름다움의 기준으로 생각하였던 것이 구조와 조형을 기준으로 아름다움의 평가를 하게 되었다. 그것은 20세기 말이었다.

그 결과로 '민체'가 등장하였다. 이에 반대하는 사람들도 있었지만, 그래도 많은 사람들의 호응을 얻어 한글 서체의 한 면을 차지하게 되었다(20세기).

그러나 한글 민체가 최근에 생긴 것은 아니다. 예컨대 16세기의 언간에 보이는 서체는 엄밀히 말해 민체에 해당한다고 보아야 할 것이며, 그 이후의 각종 고문서나 가사, 고소설 작품에도 이러한 민체가 매우 다양하게 흔히 사용되어 왔다. 역사적으로 쓰였던 글자체가 예술 작품으로서 평가를 받지 못하여서, 그 자료들은 한글 서예사에서 한 번도 언급되지 않았고, 지금도 민체 글씨는 있어도 민체의 역사는 언급조차 하지 않는다. 도저히 그 이유를 이해할 수 없다.

한글 서예가 존재하게 된 것은 궁체의 공이 가장 컸다고 할 수 있다. 19세기 말부터 20세기 초에 한글 서예가 예술의 한 범주로 독립하게 된 것은 궁체의 공이라고 생각한다.

'궁체'라는 단어는 어느 개인이 만든 용어가 아니라 역사적으로 만들어진 용어이므로 이 용어를 배제하는 것은 한글 서예의 창안자를 '배반'하는 것이라고 할 수 있다.

혹자는 '궁체'를 없애는 것이 아니라 하위 범주 속에 포함시키는 것이라고

말하지만, 이것은 일반 국민들의 한글 서예에 대한 인식에 반하는 것이다. 일반 국민들은 '한글 서예'의 대명사로서 궁체를 떠올리고 있기 때문이다.

따라서 궁체는 한글 서체의 분류 속에서 가장 중요한 위치에 놓일 수 있어야 한다고 생각한다.

한자 서체와 한글 서체의 분류는 동일할 필요가 없다. 이것은 마치 한글 디자인의 서체와 한글 서체의 분류를 같이하자는 주장과 다를 바 없다. 한글 디자인은 알파벳을 중심으로 한 서양의 개념 위에서 발생, 발달한 것이고, 한자 서예는 중국의 한자를 중심으로 발생, 발달한 것이기 때문이다. 알파벳을 중심으로 한 한글 디자인은 서양의 틀에서 절대 벗어나기 힘들며, 한자 서예는 중국의 틀에서 절대 벗어나지 못할 것은 누구나 인정할 수 있는 전제일 것이다.

이러한 인식은 아직도 우리 문자가 있는데도 한자를 더 중시하려고 하는 이전의 의식에서 벗어나지 못한 결과인 것처럼 생각된다.

이러한 점을 잘 인식하기 때문에, 한글 서체를 해서체, 예서체, 행서체, 전서체, 초서체 등으로 구분하려는 시도는 없는 것이다.

1차 분류에서 정자와 흘림으로 구분하는 한글 서체의 구분은 바람직하지 않다. 왜냐하면 전 세계의 모든 글자는 이 두 가지 서체로 구분될 수 있기 때문이다. 이 '정자'와 '흘림'은 '구분'이지 '분류'가 아니다.

지금까지 논의된 한글 서체의 분류에서 크게 벗어나도록 새로 분류하는 것은 실제의 사용이라는 면에서 피해야 할 일이다. 깜짝 놀랄 새로운 분류가 가장 좋은 분류는 아니라고 생각한다. 한글 서체는 기존의 분류에서 크게 벗어나지 않는 범위에서 이루어져야 한다.

그러한 점에서 지금까지 논의된 서체의 분류에서 몇 가지만 수정하면 될 것이라고 생각한다. 기존의 주장 중에서 가장 일반적인 분류는 대체로 다음과 같다.

　가. 판본체

나. 궁체

다. 민체

『훈민정음 해례본』에 보이는 서체는 오늘날 흔히 볼 수 있는 서체이다.(한 글 서예, 한글 폰트에도 『훈민정음 해례본』 서체는 존재한다) 따라서 『훈민정음 해례 본』 서체는 한글 서체의 분류 속에 반드시 포함되어야 한다. 이 『훈민정음 해 례본』 서체는 엄밀히 말하면 『훈민정음 해례본』과 『동국정운』 두 문헌에서만 보이는 서체이다. 그러나 이에 약간의 변형을 시도한 『용비어천가』, 『월인천 강지곡』, 『석보상절』, 『월인석보』 등도 포함시켜 넓은 의미로 사용할 수도 있 다. 이 서체의 특징은 '방형方形'이라는 점이다. 오늘날 흔히 '판본체'라고 하는 서체이다. 따라서 이러한 문헌들을 포함시킨다면 이를 '훈민정음해례본체' 라고 하기보다는 '훈민정음체'라고 해도 무방할 것이다. 결국 지금까지 '판본 체'라고 하던 것을 '훈민정음체'라고 하는 것이 바람직하다.

판본체라는 명칭에는 모호성이 있다. 필사본에는 판본체가 없다는 의미가 된다. 따라서 이름을 바꾸었으면 좋겠는데, '훈민정음체'라고 하는 것이 바람 직하다.

궁체와 민체는 그대로 두는 것이 좋을 것으로 생각한다.

· 훈민정음해례본체 : 변별력이 가장 큰 서체

· 판본체(명칭 바꿀 것) : 정확하고 빠르게 읽기 위한 서체

· 궁체 : 점과 선을 아름답게 표현한 서체

· 민체 : 구조와 조형을 아름답게 표현한 서체

그러나 이러한 분류에서 제외되는 것이 있다. 그것은 소위 판본체도 아니 고 궁체도 아닌 수많은 일반적인 서체들이다. 예컨대 『훈민정음 언해본』(서강 대본이나 희방사판)은 판본체에도 들어가지 않고 궁체에도 들어가지 않는다.

이들에 대한 명칭이 하나 제정되어야 한다. 즉 판본체와 궁체의 가운데에 들어가는 서체의 명칭이 필요하다. 어떤 전시회에서는 이를 '일반체'라고 한 적이 있는데, 부적절한 용어이다.

훈민정음 창제 이후에 방형方形의 서체에서 벗어난 최초의 문헌자료는 필사본인 「오대산 상원사 중창권선문」(1464)이라고 할 수 있다. 그래서 이름을 '오대산상원사중창권선문체'라고 하는 것이 좋을 것이다. 그러나 그 명칭이 길어서 '상원사권선문체', 또는 단순히 '권선문체'라고 해도 무방할 것이다. 그렇지만 이 용어는 일반적인 용어가 아니어서 이 서체와 유사한 훈민정은 언해본체라고 지칭하는 것이 좋을 것이다.

그리고 하위로 분류할 정자체, 흘림체로 구분하는 것이 좋다. '정자체'는 한자이고 흘림체는 고유어이니 '정자체'를 '곧음체' 등으로 바꾸는 것은 새로운 기억을 필요로 하는 것이어서 불필요한 일이라고 생각한다.

흘림체는 다시 반흘림체와 진흘림체로 구분한다.

이렇게 분류한다면 '훈민정음체'는 소위 돋움체(또는 '고딕체')에, '권선문체'는 '바탕체'(또는 '명조체')에, 그리고 궁체는 '필기체', 그리고 민체는 일종의 '캘리그래피'라고 하는 서체에 해당하는 것으로 보이기도 한다. 이것은 우연히 그러한 결과이고, 우연의 일치이지만, 한글 서체의 분류가 매우 보편성을 지니고 있음을 증명하는 것이라고 생각된다.

그래서 한글 서예계에서 한글 서체는 최종적으로 다음과 같이 분류하는 것이 좋을 것이다.

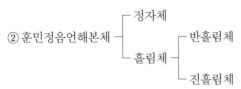

① 훈민정음해례본체

② 훈민정음언해본체 ┬ 정자체
　　　　　　　　　 └ 흘림체 ┬ 반흘림체
　　　　　　　　　　　　　　 └ 진흘림체

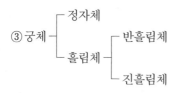

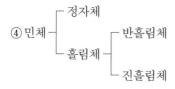

이 통일안이 합리적인 이유를 들면 다음과 같다.

(1) 3분법에서 4분법으로

이 분류는 기존의 일반적인 분류, 즉 '판본체, 궁체, 민체'의 3분법 분류 체계에서 '판본체'를 '훈민정음해례본체'로 구체적인 문헌명을 붙인 명칭으로 바꾸고, 지금까지 '판본체, 궁체, 민체'의 어디에도 해당되지 않아서 그 명칭을 제대로 붙이지 못했던 서체의 명칭을 하나 더 분류 체계 속에 넣어 4분법 분류 체계로 바꾼 것이다. '판본체, 궁체, 민체'의 어디에도 해당되지 않는 서체는 어느 전시회에서는 '일반체'라고 하였는데, 이 명칭은 그 서체의 특성을 나타낼 수 없기 때문에 '훈민정음언해본체'로 명칭을 부여한 것이다.

(2) 대립되는 용어의 사용

서체 명칭에서 특수한 서체는 대체로 그 서체를 처음 사용한 문헌이나 그 서체를 처음 쓴 사람의 이름을 따서 붙이는 것이 일반적이다. '훈민정음해례본체', '훈민정음언해본체'라는 명칭을 사용한 것은 '훈민정음해례본체', '용비어천가체', '월인석보체', '석보상절체', '오륜행실도체' 등을 사용하여 그 서체의 특징을 표시하고 있는 것이 일반적인 추세이기 때문이다. 그리하여 '훈민

정음해례본체'와 '훈민정음언해본체'는 대립되는 서체이면서 동시에 그 서체를 처음 쓴 문헌의 명칭을 따온 것이다.

'궁체'라는 명칭은 역사적으로 우연히 붙여져 쓰여 온 것이고, 이에 비해 '민체'는 '궁체'에 대한 대립어로서 만들어져 이미 많은 사람들의 공인을 받아 왔지만, '판본체'는 공감하지 않는 사람들도 많고 일반인들이 그 서체 명칭을 듣고 이해하지 못할 사람이 많아서 바람직한 용어가 아니라고 생각한다.

따라서 '훈민정음해례본체 : 훈민정음언해본체'의 대립과 '궁체 : 민체'의 두 가지 대립의 기준이 있다고 할 수 있다.

(3) 남과 북, 중국 등지에서 사용하는 용어

『훈민정음 해례본』, 『훈민정음 언해본』이란 용어는 이미 남과 북 그리고 중국의 우리 동포들이 사용하고 있는 용어이어서 다 이해할 수 있는 용어이다. 뿐만 아니라 '궁체'도 마찬가지이다. 다만 '민체'는 남한에서만 사용하고 있으나, 동일한 의미로 북한에서는 '머슴체'라고 하므로 이보다 더 나은 명칭이 '민체'라고 생각하여 '민체'도 허용하는 것이 좋을 것이다.

(4) 국어사전에 등재되어 있는 용어

국어 사전에서는 '민체'를 제외하고 모든 용어가 등재되어 있다. 『훈민정음 해례본』이나 『훈민정음 언해본』도 마찬가지이지만 다만 '-체'가 포함되어 있지 않다. 이 통일안이 확정되고 널리 보급된다면 이러한 명칭들도 국어사전에 등재될 것으로 생각한다.

(5) 한글 서체의 변천 과정을 반영

'훈민정음해례본체, 훈민정음언해본체, 궁체, 민체'라는 분류는 우리나라에서 한글 서체가 변화해 온 역사적인 순서대로 발생한 한글 서체여서 더욱 과학적이고 역사적이라는 평가를 받을 것으로 생각한다.

이 통일안에 대해 구체적으로 설명을 하면 다음과 같다.

(1) 훈민정음해례본체

세종이 훈민정음을 창제하고 그 글자를 설명하기 위하여 만든 책이 『훈민정음 해례본』이다. 이 문헌에 보이는 한글은 붓으로 쓴 것이라기보다는 붓으로 그린 것이라고 할 수 있다. 이 서체는 『동국정운』(1447)과 『훈민정음 해례본』(1446)의 단 두 문헌에만 나타나는 서체여서 훈민정음 창제 이후 처음 쓰인 한글 서체로서 그 특징을 가지고 있다.

(2) 훈민정음언해본체

『훈민정음 언해본』은 바로 『월인석보』 권1의 앞에 붙어 있는 서체이므로, 『훈민정음 언해본』은 이 『월인석보』의 서체로 보이지만, 실제로 『훈민정음 언해본』의 서체는 앞부분의 4줄만 『월인석보』의 서체이지 나머지 부분은 『월인석보』 서체가 아니다. 『훈민정음 언해본』의 서체는 모두 3가지인데, 하나는 『월인석보』 서체, 또 하나는 『석보상철』 서체, 또 하나는 미상인 서체이다.

여기에는 후대의 글자체도 보여서 15세기부터 16세기까지의 글자체도 보인다. 즉 15세기에는 보이지 않는 자형이 나타난다. 대표적인 것이 'ᄯ'이다.

따라서 이 『훈민정음 언해본』의 한글 서체는 15세기 중엽부터 16세기 초까지 사이에 나타날 수 있는 서체를 포함하고 있다고 할 수 있다.

이러한 이유로 인해 『훈민정음 언해본』은 『월인석보』 이후에 보이는 일반적인 한글 서체를 대표한다고 할 수 있다. 그리고 이들을 약간 변형한 한글 서체도 계속해서 사용되었다고 할 수 있다.

이 서체의 일반적인 특징은 다음과 같다.

①선의 시작과 끝에 세리프의 변화가 있다. 곧 직선의 뭉툭한 부분으로만 시작하고 끝나지 않는다.

② 선의 유연성이 있어서 부드러워서 강직하지 않다.

③ 이러한 변화 중에서 변이글자들이 탄생하는데, 대개 1464년에 필사된 「오대산 상원사 중창권선문」에서부터 나타난다.

④ 이 서체의 변화는 특히 가로선에서 보인다. 가로선이 왼쪽에서 오른쪽으로 그으면서 약간 비스듬히 위로 올라간 모습을 보이는 것이다.

(3) 궁체

시대를 거치면서 그 서체의 변화가 이루어졌다. 서체의 변화나 새로운 서체의 창조는 글씨의 형태를 변화시키거나 창조하는 것이다. 글씨는 선(또는 획)과 점의 배열과 글자들의 구조적이고 예술적인 구도로 되어 있어서, 서체의 변화 및 창조는 글씨의 선과 점과 배열원칙 및 구도를 바꾸거나 창조하는 것이라고 할 수 있다. 그러나 한글은 한글을 구성하는 자모의 선과 점과 구도가 매우 단순하여 이들의 변화를 시도하는 데에는 많은 어려움이 있다고 생각한다.

훈민정음이 창제된 이후, 한글 서체의 변화 과정을 한마디로 표현한다면 직선의 곡선화와 자모 조합 구도의 변형이라고 할 수 있다. 훈민정음 창제 당시의 글자의 모습을 보여 주는 『훈민정음 해례본』에 보이는 한글 자형들은 이러한 선형에 철저하였다. 그리하여 한글 자모 28자(ㄱㄴㄷㄹㅁㅂㅅㅇㅈㅊㅋㅌㅍㅎㅿㆁㆆ ㅏ ㅑ ㅓ ㅕ ㅗ ㅛ ㅜ ㅠ ㅡ ㅣ ·)는 점과 선과 원으로 구성된다. 다른 외국 문자들에 비해 선형線形이 단순하다는 점은 우리가 주로 알고 있는 알파벳이나 한자나 일본의 가나 글자 등과 비교하여 보면 쉽게 수긍할 수 있을 것이다.

그래서 역사적으로 이들 선의 굵기를 달리하거나 직선을 곡선화하는 방향으로 한글 서체를 변형시켜 왔다. 한글 서체의 변형의 극치는 바로 궁체라고 생각한다. 그중에서도 흘림체가 더욱 그러하다고 할 수 있다. 한글 서예에 관심을 가진 사람들의 눈에 가장 먼저 눈에 띄는 것은 궁체일 것이다. 그것은 궁

체가 아름다운 서체이기도 해서 그렇겠지만, 원래의 한글의 선과 점에 가장 많은 변화를 준 것이기에 더욱 그러했던 것으로도 해석된다.

궁체는 직선과 원과 점으로만 되어 있는 한글의 모든 형태들을 최대한으로 곡선화한 것임은 앞에서도 강조한 바가 있다. 필사본들에는 이 궁체가 쓰일 수 있었지만, 목판본이나 활자본으로 간행할 경우에는 판각에 어려움이 많아 판본으로는 출판된 궁체는 많지 않다. 궁체로 판본이 등장한 것은 18세기말 이후부터 19세기 말까지였다.

(4) 민체

'훈민정음언해본체'와 '민체'의 구분에 대해 그 구분점이 없어서 '민체'의 존재를 부정하는 주장도 있다. 그러나 이 두 한글 서체는 그 특징에 차이가 있을 수 있다.

① 훈민정음언해본체는 주로 중앙에서 간행되었거나 관에서 간행된 문헌에서 보이는 한글 서체이다. 중앙에서 간행되었거나 관청에서 간행된 문헌은 문자의 속독력보다는 문자의 변별력에 중점을 두어서 쓰인 서체이다. 따라서 관청에서 간행된 대부분의 한글 문헌은 주로 훈민정음언해본체라고 할 수 있다.

② 민체는 주로 지방에서 간행된 문헌에서부터 출발한다고 할 수 있다. 대표적인 것이 완판본 고소설이라고 할 수 있다. 민체로 보이는 최초의 자료는 16세기의 언간으로 보인다. 그리고 상당수의 필사본들이 이 민체에 속한다고 할 수 있다. 대체로 민체는 글자열이 정제되어 있지 않고, 글자와 글자도 균형이 맞지 않는 것처럼 인식되는 특징이 있다.

'훈민정음해례본체'는 지금까지 매우 다양한 명칭으로 불리었다. '판본체, 반포체, 판본고체, 정음고체' 등이 그것이다. 기존의 판본체란 명칭에 대해

'고체古體'란 용어를 사용하자는 주장도 있으나, '고체'는 '옛날 서체'란 느낌이 들고 더군다나 이에 대응되는 '신체新體'란 용어가 없어서 '고체'란 용어가 적합하지 않은 것으로 판단하였다.

'훈민정음언해본체'는 '일반체'라는 용어도 사용해 왔지만, 그 의미를 특정화시키지 못하므로 바람직하지 못한 명칭이라고 할 수 있다.

제2안에 대한 문제는 여러 가지가 있다. 즉 '곧은체, 바른체, 흘림체, 진흘림체'의 분류는 '한글'이라는 문자의 서체를 분류하는 데에는 미흡하다. 즉 세계의 모든 문자의 서체를 보편적으로 구분할 때에는 필요하지만 한글 서체에서는 상위개념으로서는 합리적이지 않다고 생각한다. 따라서 이러한 분류개념은 하위분류를 할 때에 적용하면 좋을 것이다.

뿐만 아니라 '곧은체'와 '바른체'를 구분하는 기준이 명확하지 않으며, '흘림체, 진흘림체'에서 '진흘림체'는 흘림체의 하위분류 속에 들어가야 하기 때문에, 분류체계에도 문제가 있다고 판단하였다.

전서, 해서, 행서, 예서, 초서 등의 용어를 사용하자는 논의가 있었으나 다음과 같은 문제가 있을 수 있어서 채택되지 않았다.

①이러한 한자 서체의 분류를 한글 서체에 대응시키는 것은 한자와 한글의 특성을 검토하지 않은 데에 기인한다. 즉 한자는 표의문자인 데 비하여 한글은 표음문자이다. 한자는 그 형상을 통하여 한자의 의미를 내포시키려고 하지만 한글은 그 문자를 통해 의미를 전달하려고 하는 것이 아니라 문자를 통해 소리를 전달하여 그 글자를 쓴 사람의 정서를 표현하는 것이기 때문이다.

②한글 서체가 지금까지 한자 서예에 예속된 듯이 인식되고 있는데 서체 분류까지 한자 서체에 예속시켜서 한글 서예의 독립을 훼손할 가능성이 있기 때문이다.

한글 서체 명칭 통일안의 영문 표기는 다음과 같다.

한글 서체 명칭의 영문 표기는 다음과 같이 유정숙 위원의 안으로 통일시키는 것이 좋을 것으로 생각한다.

① 훈민정음해례본체

HunHaeche (Hunminjeongeum Hae-ryebonche)

설명: the first text style of writing the Korean script.

② 훈민정음언해본체

HunEonche (Hunminjeongeum Eon-haebonche)

설명 : the explanatory notes style of writing the Korean script (from the Hunminjeongeum Hae-rye text)

③ 궁체

Gungche (Goong)

설명 : the court style of writing the Korean script. (palace)

④ 민체

Minche

설명 : the liberal style of writing the Korean script.

11. 마무리

용어의 '통일'(또는 '표준화')은 필요에 의해서 이루어져야 한다. 필요에 의해서 이루어질 때에 실효성이 있음은 지금까지의 언어 경험에 의해 알 수 있다. 용어 통일의 본질적인 목적은 언어 통일의 일반적인 목적과 마찬가지로 한 가

지 개념이 상이한 용어로 표현될 때 야기되는 불편을 해소 혹은 방지하기 위한 것이다. 통일의 필요성을 절실하게 느끼지 못하는 용어의 통일은 무의미하고 제정 과정에 소요되는 노력의 낭비에 불과하다. 그러므로 가장 중요한 것은 용어 통일의 필연성을 다 같이 인식하는 일이다.

이러한 표준화 과정을 거치면, 기존에 사용되던 다양한 용어들은 표준화하여 통일된 용어로 대치되기도 한다. 용어의 대치는 언어 내적인 요인에 의해 발생하기도 하시만, 다양한 외적 요인에 의해 발생하기도 한다. 유탁일 교수가 생성해 놓은 용어들은 학문적 접근법에 의해 만들어 놓은 타당한 용어로 해석되지만, 용어의 음절 길이가 너무 길어서 실제 언어적인 요인으로 볼 때 이 용어로 기존의 용어를 대치하기는 어려울 것이다.

일반적으로 학술용어나 전문용어의 정비가 어려운 것은 새로운 현상, 새로운 물건, 새로운 사상 등이 등장하거나 수입이 되면 그것을 표현하는 새 용어가 등장하는데, 대부분의 용어들이 서구의 외국어나 외래어로 등장하거나 수입되어, 그것을 우리말로 바꾸는 데 어려움이 많다. 그래서 대부분의 용어 정리 작업은 외국어의 번역을 어떻게 효과적이고 효율적으로 하는가에 그 생명이 달려 있는 셈이다. 그런 데 비하여 서예의 서체에 대한 용어는 대부분이 새로운 개념의 내용을 표시하기 위한 것이라기보다는 이전의 개념 표시를 어떠한 단어를 이용할 것인가에 중점을 두는 것이기에, 그 정리는 그리 어려울 것으로 생각하지 않는다. 특히 서예의 서체 용어들은 조어력이 좋은 한자어를 사용하는 예가 많기 때문에, 특히 더욱 용이하다고 할 수 있을 것이다.

그래서 이제는 문제를 제기하는 차원이 아니라 문제를 해결하는 차원의 모임으로 승화시켜서 이 용어들을 정리해야 할 것이다. 이 작업에는 서예 작가, 서예학자, 국문학자, 국어학자, 전문용어학자 등이 공동으로 참여하는 것이 좋을 것이며, 아울러 이제는 서예를 국제화시키기 위하여 이 명칭을 영어로 번역하는 작업도 동시에 이루어지는 것이 좋을 것으로 생각한다.

〈2015년 2월 27일, 제6차 서예진흥정책포럼 국회 발표〉

[부록1] 한글 낱자의 부분 이름

1. 용어 사용의 원칙

가. 한글 낱자의 부분 이름은 가능한 한 토박이말로 함을 원칙으로 한다.
나. 한글 낱자의 부분 이름은 복잡하고 다양한 이름보다는 쉽게 구분할 수
 있는 이름을 붙여서 누구나 쉽게 이해하도록 함을 원칙으로 한다.
다. (나)의 원칙에 따라, 닿소리 글자나 홀소리 글자의 모든 부분은 선과 점
 으로 구분하되, 선은 다시 직선과 사선 및 원으로 하여 이에 이름을 붙이
 도록 한다.
라. 선은 '줄기'로, 점은 '점'으로 이름을 붙이되, 이들이 놓이는 자리에 따라,
 각각 '가로, 세로', '위, 가운데, 아래', '왼, 오른' 등의 말을 앞에 붙이어 쓰
 도록 한다.

2. 낱자의 부분 이름

가. 줄기
 (1) 가로줄기
 닿소리 글자와 홀소리 글자에서 가로로 그은 선은 '가로줄기'라고
 한다.
 예) ㄱ ㄴ ㄷ ㄹ ㅁ ㅂ ㅅ ㅈ ㅊ ㅋ ㅌ ㅍ ㅎ ㄲ ㄸ ㅃ ㅉ
 ㅗ ㅛ ㅜ ㅠ ㅡ ㅏ ㅑ ㅓ ㅕ ㅐ ㅒ ㅔ ㅖ
 등의 왼쪽에서 오른쪽으로 그은 선
 (2) 세로줄기
 닿소리와 홀소리의 세로로 그은 선은 '세로줄기'라고 한다.
 예) ㄱ ㄴ ㄷ ㄹ ㅁ ㅂ ㅅ ㅈ ㅊ ㅋ ㅌ ㅍ ㅎ ㄲ ㄸ ㅃ ㅉ

ㅗ ㅛ ㅜ ㅠ ㅡ ㅏ ㅑ ㅓ ㅕ ㅐ ㅒ ㅔ ㅖ ㅣ

등의 위에서 아래로 내리그은 선

(3) 둥근줄기

닿소리 글자에서 둥글게 그은 선은 '둥근줄기'라고 한다.

예) ㅇ ㅎ

에서 동그라미에 해당하는 선

(4) 삐침줄기

닿소리 글자에서 삐쳐서 그은 사선은 '삐침줄기'라고 한다.

예) ㅅ ㅈ ㅊ ㄱ ㅋ

에서 왼쪽으로나 오른쪽으로 삐친 선

다만, 오른쪽으로 삐친 선은 '삐침받이줄기'라고 한다.

나. 점

닿소리에서 점으로 찍은 것은 '점'(꼭짓점)이라 한다.

예) ㅈ ㅎ

에서 ㅈ과 ㅎ의 위에 비스듬히 찍은 점

다. 가로줄기와 세로줄기는 다시 세분하여 다음과 같은 이름을 붙인다.

(1) 위가로줄기, 가운데가로줄기, 아래가로줄기

한 낱자에 가로줄기가 둘 이상인 때에는 위에 그은 가로줄기는 '위가로줄기', 가운데에 그은 가로줄기는 '가운데가로줄기', 아래에 그은 가로줄기는 '아래가로줄기'라 한다.

예) ㄷ ㄹ ㅁ ㅂ ㅋ ㅌ ㅍ ㄸ ㅃ ㅑ ㅕ ㅖ ㅒ

(2) 왼세로줄기, 오른세로줄기

한 낱자에 세로줄기가 둘 이상인 때에는 왼쪽에 그은 세로줄기는 '왼세로줄기' 오른쪽에 그은 세로줄기는 '오른세로줄기'라 한다.

예) ㄹ ㅁ ㅂ ㅍ ㄲ ㄸ ㅃ ㅛ ㅠ ㅔ ㅐ ㅖ ㅒ

라. 삐침줄기는 다시 세분하여 다음과 같은 이름을 붙인다.

 (1) 왼삐침줄기, 오른삐침줄기

 오른쪽 위에서 왼쪽으로 삐친 선은 '왼삐침줄기', 왼쪽 위에서 오른쪽으로 삐친 선은 '오른삐침줄기' 라 한다. ㄱ과 ㅋ이 'ㄱ, ㅋ'처럼 오른쪽에 홀소리 글자가 올 때에는 오른쪽에서 왼쪽으로 비스듬히 그은 선은 '왼삐침줄기'라 한다.

 예) ㅅ ㅈ ㅊ ㅆ ㅉ

마. 닿소리 글자와 홀소리 글자의 그밖의 이름은 다음과 같이 정한다.

 (1) 머리

 닿소리 글자와 홀소리 글자의 처음 시작되는 부분은 '머리'라 한다.

 예) ㄱ ㅋ ㅅ ㅈ ㅇ ㅏ ㅑ ㅓ ㅕ ㅣ

 (2) 꺾임

 닿소리 글자의 오른쪽 끝에서 아래쪽으로 꺾이는 부분은 '꺾임'이라고 한다.

 예) ㄱ ㅋ ㅁ ㄹ

 (3) 돌림

 닿소리 글자의 아래쪽에서 오른쪽으로 돌리는 부분은 '돌림'이라고 한다.

 예) ㄴ ㄷ ㅌ ㄹ

 (4) 맺음

 닿소리 글자와 홀소리 글자의 끝맺는 부분은 '맺음'이라고 한다.

 예) ㄴ ㄷ ㄹ ㅍ ㅏ ㅑ ㅗ

3. 낱내를 꾸미는 글자들의 기준선 이름

가로 기준선, 세로기준선, 중심선 등의 3개로 정한다.

제9장

조선시대 언간과
한글 서예로의 효용성

1. 서론

'언간諺簡'이란 '언문 간찰諺文簡札'의 준말이다. '언문 간찰'은 줄여서 '언찰諺札'이라고도 하는데, 오늘날에는 '언찰'보다는 '언간'이 더 일반화되어 있다. '언간'이나 '언찰'에 대립되는 단어는 '한문 간찰漢文簡札'이거나 '진서 간찰眞書簡札'이겠으나 이러한 용어는 성립되어 있지 않다. 한문으로 쓰인 간찰은 통상적으로 그냥 '간찰'이라고 부른다. '진서'에 대립되는 단어는 '언서'이지만, '한문'이나 '진서'로 쓰인 편지라고 해서 별도로 특별한 표지를 붙이지 않는다. 어휘에서 여성에 대해서는 '여女'라는 표지를 붙이는 대신에, 남자에 대해서는 아무런 표지를 붙이지 않고 있는 것과 마찬가지이다.

'언문'은 '한글'의 다른 이름이다. 우리 문자를 중국 문자에 비해 낮추어 부르는 것이 '언문'이라는 인식은 이제 바뀌어야 한다. 『세종실록』의 "이달에 임금이 친히 언문 28자를 만들었다(是月 上親製諺文二十八字)"란 기록만 보아도 이 인식이 잘못되었음을 보여 준다. 임금이 직접 만든 문자를 일컬으면서 낮추어 부르는 말을 쓸 리가 없다.

'간찰'은 오늘날의 '편지'이지만, '편지'와는 개념이 약간 다르다. '간찰'은 원래 '간지簡紙에 쓴 편지'를 말하였던 것인데, 이것이 일반화되어 편지와 동일하게 사용되고 있다. '간지'는 '두껍고 품질이 좋은 편지종이의 하나인데, 흔히 장지壯紙로 만든다. 편지는 원래 이렇게 좋은 종이에 글을 써서 보냈던 것이어서 '간찰'이라고 하는 것이다.

'간찰'과 거의 같은 뜻으로 사용되던 여러 단어들이 있다. '간簡'과 연관된 것으로 간독簡牘, 서간書簡이 있고, '척尺'과 연관된 것에 척독尺牘, 척소尺素, 척저尺楮, 척서尺書, '한翰'과 연관된 것에 서한書翰 등이 있고, 가장 일반화된 단어에 편지便紙가 있다. '간簡'이 붙은 것은 종이가 나오기 전에 편지를 쓰는데 사용했던 대쪽이나 얇은 나무쪽 때문에 생긴 단어이다. 그리고 '척尺'은 편지를 썼던 널빤지의 크기가 한 자나 되었기 때문에 붙여진 이름이며, '한翰'은 주로 공식

적인 편지를 말할 때 썼던 것이다. 그리고 '편지'는 가장 일반화된 용어로서, 이미 15세기에 '편지'란 단어가 많이 등장하고 있다. 19세기 말에는 특히 '척독' 이란 단어가 흔히 사용되었는데, 편지를 쓰는 본보기를 모아 엮은 책을 말한다. '간독'도 같은 의미로 사용되었다. 중국의 전국시대 진秦, 한漢의 서적은 주로 간책簡策 위에 쓴 것으로 간책의 주요 재료는 대나무竹와 나무木였으며 붓으로 쓰였다. 일반적으로 대나무竹는 간책簡策이라 하고 나무木는 목독木牘이라 했으나 이 둘의 사용 구분은 뚜렷하지 않다. 간독의 의미는 여기에서 유래된 것으로 보인다.

그러나 한글로 쓴 편지라고 해서 모두 '언간'이라고 부르지는 않는다. 오늘날의 한글 편지를 '언간'이라고 하지는 않는다. 즉 연필이나 볼펜 또는 만년필로 쓴 한글 편지를 '언간'이라고 하지는 않는 것이다. 언간은 그 표기가 한글로 되어 있다는 조건 이외에 필기도구가 붓이어야 한다는 조건을 하나 더 가지고 있는 것으로 생각된다. '언간'이 원래 '붓'이란 필기도구의 개념으로부터 출발한 용어는 아니다. 단순히 '오늘날이 아닌 이전의 편지'라는 의미를 지니는 것이었는데, 그 기준이 필기도구가 된 것으로 생각된다. 붓으로 썼을 때라야 그것을 '언간'이라고 하기 때문에, '언간'의 개념 속에는 '오늘날이 아닌 이전'이라는 시간 개념이 포함되어 있는 것으로 생각된다. 따라서 '언간'은 단순히 '언문 편지'가 아니라, 현대 이전에 한글로 쓴 편지이되, 붓으로 쓴 것을 말하는 것으로 보인다.

언간이 서예와 연계되는 것은 바로 '붓'이라는 쓰기 도구와 연관되기 때문이다. 편지를 붓으로 쓰기 때문에 '서예'와 연관되며, 또한 편지는 한정된 사람의 전유물이 아니라 글씨를 쓸 줄 아는 모든 사람의 창작이어서 다양한 서체를 보이고 있기 때문에, 서예계에서 큰 관심을 갖게 되는 것이다.

이와 같이 '언간'을 한글 서예와 연관시켜 규명해 보려고 하는 것은 '한글'을 단순히 의사전달의 도구로서만이 아니라, 아름다움을 전달하는 도구로서도 가치를 인정해야 한다는 점을 전제로 한 것이라고 생각된다. 이처럼 한글을

학술적 측면에서만이 아니고 예술적 측면에서도 검토하여 한글 연구의 지평과 범위를 확대해 가는 일은 매우 뜻깊은 일이라고 생각한다.

오늘날까지 언간은 주로 그것에 나타나는 표기법이나 내용을 중심으로 하여 국어학적 특징이나, 생활상을 비롯한 사회사, 민속사 등에서 주로 주목해 왔다. 그러나 언간의 서체에 대해서는 그리 정밀한 분류나 분석이 이루어지지 못한 상태에 있다고 할 수 있다.

2. 언간의 특징

1) 문자적 특징

언간은 언문으로 쓰인 간찰을 말하기 때문에 모든 글자가 한글로만 쓰인 편지만을 말하는 것으로 인식하겠지만, 꼭 그렇지 않다. 한글 문헌에 한글과 한자가 같이 쓰인 문헌도 포함시키고 있듯, 언간도 한글로만 쓴 편지만을 의미하지 않는다. 언간은 국한 혼용의 언간과 한글 전용 언간의 두 가지가 있지만, 언간의 대부분은 국문 전용의 언간이다.

국문 전용이라고 해서 꼭 고유어가 많이 쓰인 것을 의미하지는 않는다. 예컨대 "~지절에 기체후 일향만강하옵시며 옥체균안하옵시며 댁내 제절이 다 무고하온지 궁금무지로소이다"란 문투는 필자가 20대 때까지만 해도, 언간의 앞부분을 장식하던 상용투였는데, 이 글은 "~之節에 氣體候 一向萬康하옵시며 玉體均安하옵시며 宅內 諸節이 다 無故하온지 궁금 無知로소이다"와 같은 한문구로 가득찬 문장이다. 언간 중에 가장 흔히 볼 수 있는 것은 안부 편지인데, 그 한 예를 보도록 한다. 이 편지도 한글로만 쓰였지만, 실제로 이 문구도 역시 한문투인 것이다.

아부님전 상사리

문안 아뢰압고 춘한이 연ㅎ와 긔톄후 일향만강ㅎ압시닛가 아뢰올 말삼 ㅎ감젓

사와 이만 아뢰오며 이후 닉닉 긔톄후 안령ㅎ압시기 복츅ㅎ옵니다

무진 정월 십이일

ᄌ부 상사리

언긴은 필사본이지만, 그것에 쓰인 문자로 보아, 같은 필사본인 고문서류
나 고소설류 그리고 가사류 등과는 서로 구분되는 점이 있다. 고문헌이나 고
문서 등에서 사용된 문자는 한글, 한자, 이두, 구결 등이 있다. 각 문자는 이두
와 구결을 제외하고는 단독으로 사용되기도 하였고, 때로는 병용되기도 하였
다. 각 종류별로 문자들이 사용된 실태를 표로 보이면 다음과 같다.

		한자 전용	국한 혼용	한글 전용	한자 + 한자 구결	한글 + 한자 구결	이두
간찰	한문 간찰	○	×	×	○	×	×
	언간	×	○	○	×	×	×
시가류		×	○	○	×	×	×
고문서류	한문 고문서	○	○	○	○	○	○
	한글 고문서	×	○	○	×	○	○
고소설류	한글소설	○	○	○	×	○	×
	한문소설	○	○	×	○	○	×

필사본 고소설 중에는 생획자 구결(예컨대 丶, 丷, ㅁ 등)을 달아 놓은 것도 보
인다. 그러나 언간은 한자와 한글만이 사용된다는 점이 특징이다. 즉 이두와
구결은 전혀 사용되지 않는다. 물론 특이한 형식의 편지, 예컨대 왕에게 보내
는 상소문 등의 공문서에는 이두가 사용되기도 하지만, 일반 한글 편지에는
그러한 문자가 전혀 사용되지 않는다. 언간에도 한문구가 많이 사용되기 때
문에, 이두나 구결이 사용될 것 같기도 하지만, 전혀 그렇지 않다. 왜냐하면 구

결은 대개 한문구에 붙는 것인데, 언간에는 한문구가 많이 사용되기는 하지만, 대개 구句 정도만 사용될 뿐, 구두句讀 전체에 사용되지 않기 때문이다. 언간에서 사용되는 문자는 도표에서 보듯 시가류와 동일한데, 이것은 이 두 가지가 의미 전달보다는 정서나 감정의 전달에 더 중점이 놓이기 때문인 것으로 해석된다.

2) 어문생활사에서 본 특징

어문생활은 '말하기, 듣기, 일기, 쓰기, 치기'의 다섯 가지 행위이다('치기'는 타자기와 컴퓨터가 도입된 후의 어문생활의 단면이다).

이 어문생활에서 처음 배우는 것은 '듣기'일 것이다. 들어서 익힌 뒤에 이에 따라 '말하기'를 배운다. '말하기'를 할 줄 알면서 문자를 습득하게 될 것이고, 문자를 습득하면 곧 다른 사람이 쓴 글의 '읽기'를 배울 것이다. 이러한 읽기 활동을 하면서 배운 문자를 이용하여 '쓰기'를 시작할 것이다. '쓰기'는 어문 활동 중의 마지막 순서에 이루어진다고 할 수 있다.

그런데 '쓰기' 행위는 대체로 읽은 대로 쓰는 것이 일반적이다. 쓰는 내용은 매우 다양하겠지만, 자기 생각이나 느낌을 글로 남기려는 전문적인 목적이 아니라면 일상생활에서 필요한 내용일 터인데, 그것의 가장 일반적인 것이 '편지'이다. 문자를 처음 배운 뒤에 자기 이름이나 소속을 써 보려는 단순한 행위 이외에 서로의 소식을 전하는 편지가 '쓰기' 생활의 가장 흔한 어문 활동이라고 할 수 있다. 언간은 어문생활에서 한글로 '쓰기'를 시작하며 가장 먼저 접근하는 형식이어서, 어문생활에서 가장 일반적이고 가장 빈도가 높은 형식이라고 할 수 있다.

그래서 언간은 쓰는 사람에 따라 다양한 내용과 다양한 서체를 담고 있다고 할 수 있다. 그러나 이 언간도 점차로 형식화되어 근대에는 일정한 투식까지도 형성되었다.

3) 장정 상裝訂上의 특징

언간에 쓰이는 종이는 대부분이 낱장이거나 길이가 긴 종이를 접어서 봉피에 넣었다. 종이 여러 장을 장차張次를 매겨 이어서 쓴 경우는 거의 없다. 그럴 경우에는 종이와 종이를 풀로 이어서 한 장으로 만들어 썼다. 이것은 언간의 대부분은 이를 책으로 만들어 보관하기 위하여 제본을 하지 않았음을 의미한다. 이는 언간의 내용을 기록으로 남기려는 의지가 적음을 암시해 준다. 언간의 이러한 특징을 다른 유사한 형식들과 비교하여 보면 다음과 같다.

		선장線裝	권자본 卷子本	낱장	여러 장 製本無
고소설		○	× (드물다)	×	×
가사		○	○	○	○
언간	언간첩	○	×	×	±
	언간(낱개)	×	○	○	×
고문서		×	○	○	○

이 관점에서 보면 언간은 고문서와 거의 동일한 성격을 지닌다. 그러나 고문서는 공적인 기록인 데 비해 언간은 사적인 기록이다. 이러한 특징으로 인하여 일반적으로 고문서들은 그 크기가 큰 데 비해, 언간은 고문서에 비해서는 그 크기가 작은 것이 특징이다. 언간의 이러한 특징은 언간의 서체에 큰 영향을 준 것으로 보인다. 예컨대 언간에는 큰 대자大字 서체가 거의 없기 때문이다.

그렇다고 언간첩이 없는 것은 아니다. 한문 간찰첩과 마찬가지로 언간을 모아서 언간첩을 만들기도 한다. 그런데 한문 간찰첩은 대부분이 그 편지를 쓴 사람의 서체를 그대로 간직한 채 배접하여 선장線裝이나 첩장帖裝으로 만들어 놓는 것이 일반적인 데 비하여, 언간첩은 특별한 경우(예컨대 궁중에서 왕실 사람의 언간을 모아 놓는 경우)를 제외하고는 언간을 쓴 사람의 서체를 보존하지

않은 채 후세 사람이 그 내용만을 전사轉寫하여 놓은 것이 대부분이다. 그 이유는 한문 간찰은 서체나 필체가 관심의 대상이 되어서 그 필체를 간직하려고 하는 반면에, 언간첩은 한글 서체나 필체의 좋고 나쁨을 크게 가리지 않기 때문인 것으로 해석된다. 이처럼 서체 자체가 후대에 남기는 자료 선택의 기준이 된다는 사실은 매우 흥미있는 일이다. 지금까지의 기록 중에서 한자를 잘 쓰고 못 씀을 가려 명필 여부를 결정하는 일의 대부분이 한자 서체나 필체에 의해 결정되었지, 한글 서체에 대한 것이 아니었다. 따라서 언간첩의 이러한 성격 때문에 언간첩에 대한 서체 연구가 어려운 것이다.[1]

이처럼 언간첩을 만드는 이유는 조상의 유산을 보존하려는 노력과 조상의 뜻을 이어받으려는 두 가지 목적에서 이루어진 것으로 보인다. 그것은 언간첩 『신한첩宸翰帖』의 서문序文을 통해 알 수 있다.[2]

> 언셔텹
>
> 공손히 싱각ᄒᆞ논디 이 두 텹이 건인즉 ᄉ조 어필이시오 곤인즉 뉵셩 언찰이시라 혹 도위를 명ᄒᆞ여 주오심이오 혹 공쥬를 은혜로 몾ᄌ오심이니 이르히 숙묘 어졔ᄒᆞ옵신 시뉼과 영고 친찬ᄒᆞ옵신 발문 ᄀᆞᆺ틈은 더욱이 총으로 주오심이라. 가장ᄒᆞᆫ 구본이 크며 젹음이 가죽지 아니ᄒᆞ여 편안히 뫼시올 도리에 편치 못ᄒᆞᆫ 배 잇ᄂᆞᆫ 고로 이졔 고쳐 쟝ᄒᆞ며 합ᄒᆞ여 부쳐 두 권을 밍글아 언셔텹 ᄀᆞᆺ치 공경히 인현왕후 친히 밍글ᄋᆞ옵신 비단으로 부친 션낭 쌍 몸을 부쳐 ᄒᆞ여곰 길히 딕로 젼홈을 덧노니 이거시 이에 ᄌᆞ손이 되야ᄂᆞ 다힝홈이오 인신의 이심앤 영화라. 가히 후곤으로 ᄒᆞ여곰 셕실과 금궤의 감초고 호위ᄒᆞ여 쟝ᄎᆞᆺ 뼈 뎐디와 더블며 국가와 ᄒᆞᆫ가지로 그 오림을 ᄀᆞ치 홀 거시니 엇디 감히 심샹ᄒᆞᆫ 즁보로만 뼈 의논ᄒᆞ리오. 당졔 이년 임슐 즁츄의 외예신진셕 황공경 지

1 물론 궁중의 언간첩에 대해서는 달리 이해해야 할 것이다.
2 이 자료와 이 자료의 번역은 김일근·이종덕(2000), 「17세기의 궁중 언간 — 淑徽宸翰帖①」, 『문헌과 해석』 11호에 의한다.

이것을 현대어로 번역하면 다음과 같다.

언서첩

공손히 생각하노니, 이 두 첩이, 乾帖은 곧 四朝의 어필이시오, 坤帖은 곧 六聖의
언찰이시다. 어떤 것은 命하여 부마도위에게 주신 것이고 어떤 것은 숙휘공주
(의 안부)를 은혜로 물으신 것이니 숙종께서 지으신 詩律과 영조께서 친히 지으
신 跋文 등에 이르러서는 더욱이 은총으로 주신 것이다. <u>집안에 소장한 舊本이
크고 작은 것이 있어 가지런하지 아니하여 편안히 보관하기에 편치 못한 바가
있는 고로 이제 다시 裝幀하며, 褙接하여 두 권을 만들어 언서첩 끝에 공경히 인
형왕후께서 친히 만드신 비단으로 붙인 선낭 쌍 몸을 붙여서 하여금 길이 대대
로 전하게 한 것이니, 이것이 이에 자손의 처지에서는 다행한 것이요, 人臣의 처
지에서는 영화로운 것이다.</u> 가히 후손으로 하여금 석실과 금궤에 감추고 호위
하여 장차 천지와 함께 하며 국가와 한가지로 그 오램을 같이 할 것이니 어찌 감
히 예사로운 보배로만 여겨 의논하겠는가. 今上(純祖) 二年 壬戌 仲秋에 외손이
며 신하인 晉錫이 황공하옵게도 받들어 적는다.

이 글에서 밑줄 친 부분에 언간첩을 만드는 이유가 기술되어 있다.

4) 형식상의 특징

언간은 발신자와 수신자가 기록되어 있다. 설령 그 이름은 들어나 있지 않
아도 두 사람의 관계는 기록되어 있는 셈이다. 이것은 발신자와 수신자가 직
접 소통하는 것임을 의미한다. 따라서 언간의 서체가 지니는 기능은 문헌의
서체가 주는 기능과는 전혀 다르다. 글씨를 잘 쓴 서체보다는 본인이 직접 쓴
언간이 더욱 가치가 있는 것이 그러한 이유인 것이다. 그 필체 속에서 그 편지
를 쓴 사람의 체취를 느끼게 되는 것이다.

일반 문헌의 간행 목적은 한 사람이 쓴 글을 다중多衆에게 알리기 위한 것이다. 이에 비해 언간은 주로 한 사람을 대상으로 한다. 따라서 언간은 경우에 따라 공적인 성격을 지니는 것이 있지만, 대부분이 사적私的인 것이다. 그러므로 언간에는 개인의 개성이 가장 잘 드러나 있다. 언간의 서체가 고정되어 있지 않고 나타날 수 있는 모든 서체가 다 등장하는 이유가 여기에 있다.

이것은 대부분의 언간이 대필代筆이 아니고 본인이 직접 쓴 것이라는 점에서도 확인된다. 물론 궁중이나 사대부 집에서는 대필하는 경우도 있었으나 대부분은 발신자가 직접 붓을 들어 한 장의 종이 위에 자신의 심정을 그대로 그리는 것이다. 편지의 투식은 매우 엄격하게 지켜져 왔으면서도 서체나 필체에서는 그러한 형식이 전혀 없었던 것이다. 그래서 문헌의 경우에는 글씨를 쓸 때, 줄친 대지를 밑에 대고 써서, 가로 세로 글자의 행자수行字數를 맞추어 쓰는 경우가 흔하였으나, 언간에서는 이러한 일이 거의 없었다. 따라서 행자수가 일정하지 않다. 이러한 이유로 언간 서체에 여유로움과 자유 분방함이 나타나게 되는 것이다.

결국 언간은 원고본이 따로 없이, 직접 종이 위에 생각나는 바를 붓으로 직접 써 나아가는 것이 일반적이다. 한 종이에 글을 어떻게 써야겠다는 계획도 없이 무작정 써 내려 가다 보니, 쓸 내용이 많으면 종이의 여백에 이어서 쓰거나 또는 뒷면에 계속해서 쓰게 된다. 그래서 언간에는 가로, 세로, 위, 아래로 빡빡하게 글을 쓴 것이 많이 보이는 것이다. 이것은 언뜻 보면 균형이 흐트러져 매우 산만하다는 느낌을 받을 것이며, 오늘날 그것을 해독하는 사람조차도 그 순서를 어떻게 정할까를 고민할 것이다. 글자들이 좌우와 상하로 무질서하게 배치되어 있어서 어떠한 순서로 읽어야 할 것인가를 놓고 많은 고심을 하게 될 것이다. 특히 그것을 해독하는 학자들에게서 그러한 이야기를 가끔 듣는다. 그러나 언간을 직접 접해 본 사람은 그러한 고민을 하지 않을 것이다. 왜냐하면 그러한 현상은 영인본을 통해서만 언간을 보았기 때문에 일어나는 것이다. 그렇게 무질서하게 한글 글자를 배열해 놓은 언간을 직접 볼 수 있는

기회가 한 번만이라도 있다면 그러한 당혹감은 금세 사라질 것이다. 왜냐하면 그 경계를 알 수 있기 때문이다. 문장을 이어가는 순서와 경계는 종이를 접은 순서에 의한 것이다. 종이를 접은 선이 줄의 바뀜을 알려 주는 것인 셈이다.

이처럼 언간은 모든 점에서 자유로운 것이다. 이러한 이유로 해서 언간의 서체에 언간체라는 명명을 붙일 수가 없는 것이다.

3. 언간과 서예 교육

다양하고 자유로운 언간을 보면 옛날에 서예 교육이 일반화되어 있었음을 알 수 있다. 대부분의 언간에 보이는 서체는 서예 교육이 없이는 쓸 수 없었던 것으로 보인다. 이러한 서예 교육은 일반적으로 궁중에서나 사대부 집안에서만 이루어진 것으로 생각해 왔다. 그러나 이러한 생각은 몇몇 왕이나 왕비 또는 양반들의 언간이나 또는 궁중의 고소설(특히 장서각 소장의 고소설) 등이 학계나 서예계에 공개되고 평민들의 언간은 거의 소개되어 있지 않은 데에 기인한다. 언간들 중에는 그 이름이 알려져 있거나, 또는 사대부 집안의 것이라는 근거를 가지고 있는 것은 거의 없다. 단지 일반 서민들의 소박한 언간일 뿐이다. 그런데, 이 언간들의 서체를 보면, 김일근 교수가 소개한『이조어필언간집李朝御筆諺簡集』의 서체와 다를 바 없음을 알 것이다. 왕이나 왕비 또는 유명한 지식인들이나 양반들의 서체나 일반 평민들의 서체가 다를 바가 없음을 알게 될 것이다.

이러한 사실로써 조선 시대에는 서예 교육이 광범하게 일어났음을 알 수 있다. 그 서예 교육이 한자 서예인지, 아니면 한글 서예인지는 결론 내리기가 쉽지 않지만, 실제로 언간의 서체를 검토하여 보면 한글 서예에 대한 일상적인 교육이 없이는 이러한 글씨를 쓸 수 없을 것이라는 결론에 도달하게 된다.

지금까지 알려진 언간들이 국어 연구를 위한 국어 자료로서 사용되어, 언간

중에서도 그 언간이 쓰인 시기가 분명한 언간들만 소개됨으로써, 이러한 인식이 널리 퍼졌던 것 같다. 예컨대 순천김씨 언간(16세기), 현풍곽씨 언간(17세기), 고성이씨 이응태묘李應台墓 출토 언간(1586), 김일근 교수의『언간의 연구』에 소개된 것들이 널리 알려지고 연구되면서 이러한 인식이 퍼져 나간 것으로 이해된다. 그러나 그 필사시기를 알 수 없는 무수한 언간들이 있는데, 이들을 검토하여 보면, 이들 언간에 보이는 서체들은 실제로 평민들이 늘 필사하여 즐겨 보았던 고소설이나 고시가, 가사 등에 보이는 서체와 다를 바 없음을 알 수 있다. 앞으로는 이 고소설이나 고시가의 필사본에 나타난 서체에 대한 연구가 이어져야 하겠지만, 아마도 그 결론은 언간의 서체에 대한 연구 결과와 큰 차이가 없을 것으로 예상된다.

4. 언간 서체의 종류

그렇게 다양한 한글 서체에 대해 이들을 구별하여 분류할 수 있는 방법은 없겠는가? 필자는 이들을 억지로 구분하여 분류하라고 한다면 일반적인 분류 방법을 적용할 수밖에 없다고 생각한다. 그것은 서예 교육을 받은 사람의 서체와 그렇지 못한 사람의 서체이다.

서예 교육을 받은 사람의 서체는 다시 일반적인 분류 방법에 따라 정자체와 흘림체로, 그리고 흘림체는 다시 반흘림체와 진흘림체로 분류할 수 있을 것이다. 반흘림체와 진흘림체의 기준은 한글의 직선을 얼마나 곡선화하였는가에 따른 것이지만, 정확하게 어느 것이 반흘림이고 어느 것이 진흘림인지를 판단하는 것은 매우 자의적일 것이다.

그 기준은 아마도 각 선의 길이를 어느 정도로 조절하였는가 하는 문제, 즉 중성의 모음 글자의 세로 길이를 얼마나 조정하였는가, 그리고 종성 받침의 크기와 초성 자음의 크기를 어떻게 배분하였는가, 그리고 가로로 긋는 선의

기울기를 어느 정도로 하였는가? 즉 왼쪽에서 오른쪽으로 올려 그리는 정도는 어떠한가 등의 기준이 있을 것이나, 여기에서는 그러한 정밀한 분석은 하지 않는다.

필자는 언간에는 '언간체'라고 이름을 붙일 특별한 서체는 없다고 생각한다. 언간에는 특별한 서체는 없고 단지 '필체筆體'만 있을 뿐인 것이다.

5. 언간 자료집

언간 자료집은 19세기에 와서 많이 등장한다. 특히 언간 자료는 김일근 교수의 일련의 업적을 기초로 하여, 최근에는 특히『청주 순천김씨묘 출토 언간淸州順天金氏墓出土諺簡』과『진주하씨묘 출토 언간晉州河氏墓出土諺簡』의 발견으로 중요한 국어 자료가 발굴되었다. 또한 이 언간에 대한 관심의 고조로 최근에는 언간에 대한 소개가 이어졌다. 아직은 이 언간자료에 대한 소개의 초기이기 때문에 앞으로 언간 자료의 발굴은 상당한 성과를 이룰 것으로 예상된다. 특히 19세기 말과 20세기 초에 목판본과 신식활자본으로 간행된 언간들과 엄청난 양의 필사본들에 대한 검토가 이루어진다면, 언간 자료가 크게 확충될 수 있을 것이다. 특히 지금까지 알려진 것으로『징보언간독』이 가장 오랜 것으로 알려져 있으나, 이것은 1886년간이지만, 이전의『증보언간독』(1842)도 있으며,『언간독』(1843)도 보인다. 그 이외에 연활자본도 많고 또한 필사본도 많다.

6. 언간 서체의 선택

어느 언간이 정자체나 반흘림체 진흘림체를 선택하였을까는 언뜻 생각하

기에 상대가 누구인가에 따라 결정되었을 것으로 예상할 수 있으나 언간들을 종합적으로 살펴보면 그것은 선입견임을 알 수 있다. 글자를 또박또박 쓰는 것이 윗사람들에 대한 정중한 태도인 것처럼 인식하는 것이 우리들의 일반적인 생각이다. 그런데 정중한 태도로 대해야 할 상대에 대한 예의는 오히려 글씨를 달필로 쓰는 것이다.

가장 정중한 태도를 갖추어야 할 상대는 아마도 사돈 간일 것으로 추정된다. 특히 딸을 시집보낸 부모가 사위의 부모에게 보내는 편지는 예의를 크게 차리지 않을 수 없을 것으로 생각한다. 물론 편지의 내용은 매우 정중하지만, 서체는 꼭 정자체를 쓰는 것은 아니다. 정자체는 오히려 공문서(고문서)처럼 의미 분별을 반드시 해야 하는 문서에 사용되는 것이지, 정중한 인사의 태도는 아닌 것으로 보인다. 정성 들여 쓰는 것과 정자체는 다른 차원의 개념이기 때문이다.

남녀 간에도 서체가 달라질 것을 계상하지만, 언간들을 검토하여 보면 그러한 주관적인 판단이 맞지 않음을 느끼게 될 것이다. 힘있고 남성답다고 생각되는 글씨는 대개가 남자의 서체이지만, 여성의 서체일 것으로 예상되는 것에는 남자가 쓴 것도 많다는 것이 필자가 검토하여 본 결과이다. 그것은 남녀 불문하고 직선보다는 곡선적인 한글 서체를 선호한 데에 기인하는 것으로 생각된다. 특히 궁체는 꼭 여자의 전유물이 아님을 알 수 있다. 오늘날에도 궁체를 쓰면 마치 여성의 서체인 것처럼 알려져 있지만, 실상 예전에는 그렇지 않은 현상이 보이고 있는 것이다.

교육받지 못한 사람들의 글씨는 확연히 드러난다. 그 글씨는 소위 멋을 부리지 않고 소박한 그대로 정성을 다하여 한 획 한 획을 쓴 것들인데, 그래도 선자체에서는 느끼지 못하면서도 전체의 조형미가 돋보이는 것은 그 당시 우리 선조의 미적 감각을 미루어 짐작하게 한다. 여태명 교수가 명명한 민체民體는 실상 그렇게 의도적으로 쓴 서체가 아니라 서예를 배우지는 못했어도 한글을 해독한 수준의 백성들이 정성을 다하여 쓴 글씨로 보인다. 언간에서도 그러

한 현상이 두드러지게 나타난다.

젊은이와 노인들 사이의 서체 차이는 알 길이 없었다. 단지 서체에서 느낄 것이지만, 발신자의 나이를 짐작할 수 있는 언간이 그리 많지 않아서 그 판단은 보류하도록 한다.

7. 맺음말

언간의 서체는 한글의 서체가 나타날 수 있는 만큼의 다양한 서체를 가지고 있다. 편지를 쓰는 사람의 개성이 가장 잘 드러나 있기 때문에, 개성이 강한 서체인 셈이다. 그러나 언간의 서체 자체에 명명할 만한 특정의 특징이 있는 것이 아니다. 단지 다양한 서체와 필체가 있을 뿐인 것이다.

필자는 필자가 소장하고 있는 언간들을 검토하여 본 결과 언간에는 매우 다양한 서체가 있음을 알 수 있었다. 이 서체 중에서 어떤 서체를 오늘날에 되살려 쓰는가 하는 문제는 서예가들 개인의 판단이라고 생각한다. 그러나 필자가 보기에는 이 모든 서체들을 모두 되살려 썼으면 하는 생각이다. 아름답지 않은 것이 하나도 없기 때문이다.

〈2003년 10월 1일, 세종한글서예큰뜻모임
창립 5주년 기념 한글반포 557돌 기념 서예학술대회 발표〉

언간 서체자전 편찬에 대하여

1. 머리말

『언간 서체자전』을 편찬한다고 한다. 언간에 대한 관심은 국어학적 연구에서 시작되어 어문생활사의 측면으로 진전되고 이제는 서체에 대한 연구로 발전되고 있어서 격세지감이 든다. 언간이 국어 연구를 위한 자료의 목록에도 자리 잡지 못했던 것이 이제는 언간 서체자전까지 편찬한다고 하니 말이다. 필자의 욕심으로는 다른 문헌들, 예컨대 수많은 각종 활자본이나 목판본들에 대한 한글 서체자전 편찬이 시급하다고 생각하는데, 이들을 버려둔 채 언간 서체자전 편찬부터 한다고 해서 아쉽기는 하지만 그래도 이러한 작업이 이루어지는 것 자체가 경하하고 격려할 일이라고 생각한다. 그 이후에 다른 문헌들의 한글 서체자전 편찬까지 전개되기를 바랄 뿐이다.

2. 언간 서체자전의 편찬 목적 및 용도

'조선 시대 한글 서체자전 집필 지침(안)'에는 '연구목적'이 다음과 같이 제시되어 있었다.

◆ 연구 목적 : 조선시대 한글편지의 종합적이고 체계적인 수집과 정리를 통하여 한글 편지의 집대성과 DB화를 1차적인 목적으로 함. 종합화된 한글 편지를 바탕으로 조선시대 한글 편지의 서체 자전을 편찬하는데 2차적인 목적을 둠.

이 연구목적에는 1차적인 목적과 2차적인 목적으로 구분되어 있다. 1차적인 목적은 '조선시대 한글편지의 종합적이고 체계적인 수집과 정리를 통하여 한글 편지의 집대성과 DB화'이다. 이것은 '서체 자전'의 목적이라고 하기 어렵

다. 2차적인 목적은 '조선 시대 한글 편지의 서체 자전 편찬'이다. 결국 '자전 편찬' 자체가 목적이 되어 있는 셈이어서 엄밀히 말하면 언간 서체자전 편찬의 목적이 제시되어 있다고 할 수 없다.

언간 서체자전의 편찬 목적에 따라 언간 서체자전의 양상이 달라질 것인데, 편찬 목적을 명확하게 제시하지 않은 상태에서 편찬 작업이 진행되고 있는 것 같은 생각이 들었다. 언간 서체자전 편찬 동기야 언간에 대한 심층적인 연구에 있을 것이다. 그러나 이 사전의 용도에 대한 고려가 선행되어야 할 것이다. 왜냐하면 그 목적과 용도에 따라 자전 편찬의 방향이 사뭇 달라질 수 있기 때문이다.

참고로 필자가 생각하는 언간 서체자전의 편찬 목적 및 그 용도를 생각해 보도록 한다.

1) 언간 해독을 위한 기초 자료 구축 목적

언간의 서체는 매우 다양하다. 민체로부터 궁체에 이르기까지, 그리고 정자체로부터 진흘림체까지 모든 한글 서체가 등장한다. 언간은 다양한 계층의 사람들이 쓰는 것이어서 쓰는 사람의 종류만큼이나 그 한글 서체의 종류도 많다. 한자는 양반 계층의 사람들이 주로 사용하는 문자이지만, 한글은 양반 계층이나 서민 계층이 모두 사용하는 문자여서 한글을 쓰는 계층의 폭이 넓기 때문이다.

목판이나 금속활자 또는 목활자로 간행된 문헌들은 그 문헌을 읽는 사람들이 다양한 사람들이기 때문에, 거기에 쓰인 한글은 그 문헌을 읽는 모든 사람들에게 정확하게 읽도록 하기 위한 노력을 할 것이다. 그래서 그 문헌에 쓰이는 한글은 매우 정연하다. 판본들의 한글 서체는(한자 서체도 이러한 점에서는 마찬가지이다) 변별성을 지녀야 한다는 것이 그 특징이라고 할 수 있다.

한글 고소설은 다양한 한글 서체를 보여 준다. 장서각 소장의 장편 고소설

은 주로 궁체로 되어 있으나, 민간인들이 필사한 고소설은 민체가 대부분이다. 이것은 고소설 필사의 계층적 특징이기도 하지만, 시대적 특징이기도 하다. 그러나 고소설은 언간에 비해 그 내용이 길어서 언간의 서체와는 다른 양상도 보인다. 즉 반흘림체나 진흘림체도 많게 되는 이유가 그 길이에 있다고 할 수 있다.

그러나 언간은 그 편지를 읽는 사람이 대부분이 한 사람이다. 그것도 전혀 모르는 사람이 아니라, 그 서체만 보아도 발신자가 누구인지를 알 수 있을 정도로 가까운 사람이다. 그래서 깍듯이 격식을 갖추는 관계라기보다는 흉허물이 없는 관계라고 할 수 있다. 그래서 언간은 생각나는 대로 붓을 움직이는 것이어서 흘림 글씨도 많다. 그리고 글의 내용도 꼭 논리적일 필요도 없는 것이다. 언간의 판독에 어려움이 많은 것은 이 때문이다.

이들을 판독하기 위해 그들 서체를 보여 주고 이 서체에 보이는 글자를 판독할 수 있도록 해 주는 일은 매우 필요한 작업 중의 하나다.

2) 한글 서체의 변천 과정을 연구하기 위한 목적

한글 서체사를 이해하는 일은 매우 필요한 일이다. 특히 한글 자료를 다루는 국어국문학자들에게는 더욱 필요한 일이라고 할 수 있다. 그 한글 서체를 보고서 그 문헌이 어느 시대에 필사된 것인지를 판단할 수 있는 중요한 근거를 제시해 주기 때문이다. 그러나 실제로 국어국문학자들 중에는 그러한 필요성은 충분히 이해하면서도 한글 서체사에 관심이 있는 사람은 거의 없다.

한글 자료를 많이 또 잘 알고 있는 국어사 연구자들은 서예에 대해서 관심이 없고, 이 서체사에 대해 관심이 많은 서예가나 서체 연구자들은 한글 문헌에 대한 정보가 적어서 한글 서체사를 정밀하게 기술하기 어려웠다. 한글 서체사를 정밀하게 기술하기 위해서는 국어사 연구자가 한글 서체에 대해 깊은 관심을 가지고 연구하는 방법과, 서체 연구자가 한글 문헌에 대한 많은 정보

를 가지는 연구하는 방법의 두 가지가 있다.

언간에 대한 국어학자들의 관심은 높지만, 언간의 한글 서체에 대한 인식은 그리 깊은 편이 아니며, 서예가나 서체 연구자들은 언간의 한글 서체에 대한 관심은 깊지만, 언간에 접근하는 길이 그리 쉬운 일이 아닐 것이다. 언간에 대한 두 부류의 관심과 능력은 마찬가지라고 할 수 있다. 그래서 이 두 부류의 연구자들에게 언간에 보이는 한글 서체를 자료로 보여 줌으로써, 국어사학자들에게게는 한글 서체를 이해하여 필사본 자료들의 필사 연대를 추정하는 데에 큰 도움을 줄 수 있고, 서예가들에게는 새로운 서체를 개발하는 데에 도움을 줄 수 있다. 그러한 면에서 언간 서체자전은 필요한 것이다.

3) 새로운 쓰기체 폰트 개발을 위한 기초 자료를 제시하기 위한 목적

우리나라의 한글 서체 개발은 매우 활발하여서 대개 한 해에 약 1,000여 종 이상의 한글 서체가 개발되는 것으로 보인다. 그러나 그렇게 개발되는 서체는 대부분이 디자인의 관점에서 개발된 서체들이다. 그러한 이유 때문에 개발된 서체들은 본문체가 아닌 제목체들이 주종을 이루며, 또한 주로 인쇄용이나 웹상에서 사용하는 서체들이다. 쓰기체 한글 서체의 개발은 매우 드문 상태이다. 언간을 기초로 하여 한글 폰트를 개발한다면 다양한 한글 쓰기체 폰트를 개발할 수 있을 것으로 생각한다. 이를 개발하기 위해서는 반드시 언간 서체자전을 만들어야 할 것이다.

4) 문자인식기 개발을 위한 데이터베이스 구축 목적

오늘날 문자인식기 개발은 매우 시급한 형편이다. 일일이 한 글자 한 글자 확인하면서 컴퓨터 자판을 통해 입력하는 일은 입력의 오류 등이 많아서 정확하게 입력되는 입력 도구가 절실히 필요한 실정이다. 그래서 개발된 프로그

램이 문자인식기이다. 그림 파일을 문자로 인식하여 텍스트 전자 파일로 바꾸어 주는 프로그램이 몇몇이 있으나, 그 인식도가 낮아서 일반화되지 않고 있다. 최근에 개발된 세그멘테이션 방법에 의한 문자 인식은 동일한 형태를 갖춘 이미지 자료를 모아 놓고 그들에게 그 형태에 대응되는 문자를 지정해 주면 그것에 대응되는 모든 형태를 대응되는 문자로 인식할 수 있도록 하는 것이다. 이들 프로그램에 만약 데이터베이스를 제공하여 용례 기반 프로그램으로 만들게 된다면 그 인식도를 거의 100%에 가깝게 올릴 수 있을 것이다. 여기에 필요한 자료가 곧 언간 서체자전일 것이다. 특히 필기체는 그 인식이 어려운 실태인데, 이 자전이 제공된다면 그 문자인식기를 개발하는 사람들에게 매우 중요한 자료를 제공해 줄 수 있을 것이다.

5) 서예가들의 임모를 위한 목적

서예가들은 다양한 서체의 한글을 써 보려고 한다. 새로운 한글 서체를 발견하면 그 서체를 배우기 위해 '임모臨摹'라는 과정을 거치게 된다. 즉 본을 보고 그대로 모사하여 글씨를 써 보는 과정이 임모 과정이다. 그러한 임모를 위해 제공되는 자료가 한글 서체자전일 것이고, 특히 언간에 보이는 서체를 임모하려면 언간 서체자전이 필요할 것이다.

결국 이러한 목적을 가지고 있다면 언간 서체 사전을 만들어서 이를 이용하는 용도는 다음과 같이 정리할 수 있을 것이다.

	목적	기능	주된 이용자
1	언간 해독	문자 해독	국어국문학자, 서예가
2	한글 서체의 변천 과정	문헌 필사 연대 추정	국어국문학자, 서예사 연구자
3	쓰기체 폰트 개발	폰트 개발 기초 자료	한글 폰트 개발자
4	문자인식기 개발	세그멘테이션 개발 자료	문자인식기 개발자
5	서예가들의 임모	글본 제공	서예가

그런데 '집필 지침(안)'에 의하면 수요 대상으로는 '예술창작, 교육, 실용서예 분야 및 인접 학문'으로 되어 있고, '기대효과 및 활용 방안'에는 '서예학, 국어학 등의 분야에 기초적 자료 및 공구서로 제공 ⇒ 행별이나 어절별, 음절별, 자소별 등 다양한 정보를 상당 부분 프로그램을 이용하여 만들어서 이후 서체자전의 새로운 지평을 제시. 생활(실용)서예, 폰트개발 등에 기초적 자료 제공'이라고 되어 있어서, 사실상 필자가 위에 제시한 모든 분야에 도움을 주고자 한다는 의지를 보이고 있다. 그러면서도 연구 방법은 '문장, 행, 어절, 음절, 자소 제공'으로 되어 있어서 특정한 목적에 따른 연구 방법이 아니라 일반적으로 서예계에서 행하는 일반적인 방법을 제시하고 있어서, 실제로는 주로 서예가들을 중심으로 한 서체 사전을 편찬하려는 의도를 엿볼 수 있다.

3. 목적에 따른 서체자전 편찬의 방향

언간 서체 사전 편찬의 목적을 제시한다면 위에서 제시한 내용 중에 있을 것으로 생각된다. 그런데 이 목적 중에서 어느 목적에 따르는가에 의해 언간 서체 사전의 방향은 달라질 것이다.

위의 모든 목적을 다 충족시키기 위한 목적으로 언간 서체자전을 편찬하려 한다면 매우 방대한 작업이 될 것이다. 언간 서체자전 편찬의 과제수행 기간이 얼마나 되는지는 알 수 없으나, 아마도 연구과제를 마쳐야 하는 기간 내에 마치려면 무리일 것으로 예상된다. 왜냐하면 개인의 연구라고 한다면 장시간의 기간 동안 관심을 가지고 연구를 지속할 수 있지만, 그렇지 않고 연구 과제로서 작업을 한다면, 그 기간은 매우 한정되어 있기 때문이다. 그래서 가능한 한 위에서 제시한 자전 편찬의 목적 중 하나 또는 둘 정도의 목적을 가지고 과제를 시행해야 그 목적에 부합되는 언간 서체자전이 편찬될 것으로 생각한다. 그렇지 않고, 일정한 목적의식 없이 기존에 서예계에서 해 오던 방식대로

서체자전을 편찬한다면 서예가는 물론 어느 연구자들이나 일반인들에게도 항상 부족한 느낌이 드는 언간 서체자전이 될 가능성이 높을 것이다.

따라서 언간 서체자전은 일정한 목적을 먼저 상정해야 할 것이다. 위에서 제시한 목적에 따라 그 작업 과정이나 방향이 달라질 것이기 때문이다. 다음에 각 목적에 따라 중점적으로 해야 할 일이 무엇인지를 검토해 보도록 한다.

1) 언간 해독을 위한 기초 자료 구축 목적

언간이든 소설이든 필사본들은 대개 문자로 읽지 않고 문리文理로 읽는다고 한다. 문맥이 통하면 한 글자 한 글자로 보아 해독이 어려운 글자도 쉽게 해독이 되기 때문이다. 내용을 알 수 없어서 처음에는 오리무중이었던 글이 문맥을 통하여 어느 한 글자가 해독된 뒤에는 쉽게 읽을 수 있는 경우가 종종 있다.

그래서 필사본 한글은 글자로 읽지 않고 문리로 읽는다는 말이 나온 것이다. 언간을 쉽게 해독하는 방법은 모르는 글자가 있어도 대충 넘어가면서 읽고 전체 편지의 내용을 파악한 후에 하나하나 판독해 문장으로 적어 놓고 몇 번이고 다시 읽곤 해 보는 것이 가장 효율적인 방법일 것이다. 언간 서체자전을 일일이 보면서 그것을 참조하여 해독한다면 아마도 그 해독에 허비하는 시간적 손실은 이만저만이 아닐 것으로 추측된다. 따라서 언간 문자 인식을 위하여 언간 서체자전을 편찬하는 일은 어려우면서도 한편으로는 이용자가 가장 적을 것이라는 생각을 지울 수 없다. 언간 해독의 비법은 언간 서체자전을 이용하는 것보다는 수많은 해독 경험일 뿐이기 때문이다.

그래도 언간체 문자 인식을 위해 언간 서체자전을 편찬한다면 다음과 같은 점에 유의하여 편찬되어야 할 것이다.

(1) 판독이 쉽지 않은 자형을 중심으로

이러한 목적을 위한다면 언간 중에서 정자체는 자전 편찬의 대상에서 제외될 것이다. 쉽게 판독되는 글자를 판독하기 위해 자전에 올리는 일은 부질없는 일이기 때문이다. 판독이 쉽지 않은 한글 자형을 중심으로 자전을 편찬하려 한다면, 우선 판독이 어려운 서체를 선정해야 할 것이다. 우선 판독이 어려운 자형의 목록을 작성하고, 이들이 나타나는 다양한 환경을 제시해야 할 것이며, 판독하기 힘든 자형들이 어떠한 모습을 보이는지를 제시해야 할 것이다.

① 어느 자형이 판독이 힘들 것인가를 선정해야 하는데, 자모들 중심으로 그 자모가 쓰이는 환경에 따라 검토되어야 할 것이다. 대표로 'ㆍ'를 예로 들어 보이도록 한다.

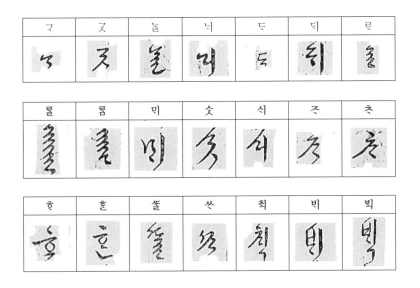

결국 'ㄱ, ㄴ, ㄷ, ㄹ, ㅁ, ㅂ, ㅅ, ㅈ, ㅊ, ㅋ, ㅌ, ㅍ, ㅎ'는 물론이고 그 'ㆍ'의 아래에 자음이 오는 경우도 그 목록을 만들어야 할 것이다. 위의 예에서 보듯이 'ㄴㅣ, ㄹ, ㄺ, ㅆ' 등은 그 해독에 혼란이 있는 글자로 보인다. 이들 목록을 만들고 이에 대한 자전을 만드는 것이 필요하다.

② 혼동되는 자형의 짝을 정해 놓는다.

어느 글자가 어느 글자와 혼동되는가를 미리 조사해 놓는 방법이다. 예컨대 다음과 같은 글자들은 서로 혼돈을 일으키는 경우가 많다.

릴-절 견-션 결-셜 국-눅 긍-궁 권-컨

궐-절 궤-제 귀-지 나-다 소-노 소-스 등

이 중에서 몇 예만 제시하면 다음과 같다.

'릴'과 '절'		'견'과 '션'		'궤'와 '제'	
릴	절	견	션	궤	제
릴	절	견	션	궤	제

(2) 빈도수가 높은 어절을 중심으로 (어절별 서체)

언간을 해독하는 효율적인 방법 중의 한 가지는 기존에 해독한 언간들의 입력 자료를 이용하는 방법이다. 그것들은 대개 어절별로 띄어 써서 입력이 되어 있을 것이다. 그렇게 입력된 자료를 이용하여 어절별 목록을 만들어 놓고 (프로그램 이용), 언간을 판독하는 것이 매우 능률적이다. 대개 한 어절의 모든 글자를 판독하지 못하는 경우는 드물고, 대부분 한 어절의 한두 글자를 해독하지 못하는 경우가 대부분이기 때문에, 그 어절들 중 한두 글자를 검색하여 그 연결체들을 보면서 판독하면 쉽게 해독되는 경우가 있다. 언간을 비롯한 필사본 고소설 등은 일정한 어절 연결체를 사용하는 경우가 많기 때문이다. 예컨대 순천김씨 언간에서 빈도수가 10 이상인 어절 연결체를 예를 들어 보면 다음과 같다(괄호 안의 숫자는 빈도수를 나타냄).

① 4음절 어절 중

보내여라(40) 보내노라(39) 아무려나(36) 가느니라(25)

잇거니와(15) 아바님도(13) 아바니미(13) 요스이는(11)

심심ᄒᆞ니(10)

② 3음절 어절 중

ᄒᆞ노라(91) 이시니(54) 인노라(49) 업스니(47)

거시니(36) 이제는(35) 사ᄅᆞ미(32) 보내소(31)

업세라(31) 보내고(30) 몯ᄒᆞ니(29) 요스이(29)

므ᅀᅮ미(28) 보내니(28) 므ᅀᅮ믈(24) 거시라(21)

긔오니(20) 가고져(20) 거시나(20) 민셔방(20)

몯ᄒᆞ고(19) 므ᅀᅮ미(18) 무스히(18) ᄌᆞ시기(17)

보내마(17) 깃게라(16) 우리는(16) ᄌᆞ식돌(15)

아무리(15) 슈오긔(15) 아바님(15) 드리고(15)

보내라(15) 안자셔(14) 셜오니(14) ᄌᆞ시글(14)

지그미(14) 희여도(13) 채셔방(13) 늘그니(13)

ᄌᆞ식도(12) 견듸여(12) 인는다(12) 몯ᄒᆡ여(12)

져그나(12) 마리나(12) 와시니(11) 우리도(11)

이셔도(11) 아니코(11) 보고져(11) 엇딜고(11)

죽고져(10) 가느니(10) 오나든(10) 모ᄅᆞ고(10)

졍시니(10) ᄌᆞ시긔(10) 모ᄅᆞ니(10)

③ 5음절 음절 중 빈도수 2 이상

사오나오니(4) ᄀᆞ이업스니(3) 그지업스니(3) ᄌᆞ식ᄃᆞ리나(3)

엇디ᄒᆞ려뇨(3) 기두리다가(2) 어히업스니(2) 그러나마나(2)

보내시는고(2)

이상의 연결체들을 중심으로 하여 서체자전을 편찬한다면 매우 유용할 것으로 생각한다. '편찬지침'에 의하면 이러한 어절 연결체를 제시하여 놓았다. 2음절 어절, 3음절 어절, 4음절 어절 등이 다음과 같이 예시되어 있다.

(ㄱ) 2음절 어절(ㅎ니, 보고, 밧바)

ㅎ니		보고		밧바	날은
여강이씨 의성김/075:6	안동김씨 선찰/9-26:13	안동김씨대필 선찰/9-52:1	곽주 진주하/0:4	송준길 선독/8:6	안동김씨 선찰/9-26:09

(ㄴ) 3음절 어절(그스이)

그스이					
김정희 추사/17:2	김정희 추사/01:43	김상희 추사가/43:2	김노경 추사가/42:1	송익흠 송준길/054:51	순원왕후 봉셔/10:7

㈁ 4음절 어절(과샹ᄒ다, ᄒ오신다, ᄒ오시고, 요ᄉ이ᄂ)

과샹ᄒ다	ᄒ오신다	ᄒ오시고	요ᄉ이ᄂ		
명성황후 명황/046:4	김정희 추사/12:42	밀양박씨 선독/037:4	여흥민씨 송준길/082:10	안동권씨 선적/13:2.	김상희 추사가/43:6

대개 동일한 어절을 제시한 것으로 보아서 빈도수가 높은 것들로 이루어진 것으로 해석할 수 있어서, 매우 바람직한 것이라고 생각한다.

(3) 자모의 변형이 가장 심한 음절을 중심으로

자모 중에서 변형이 가장 심한 것들을 찾아내는 일이 중요하다. 한글 자모는 모두 6개의 선과 점과 원으로 이루어져 있다. 즉 가로선, 세로선, 왼쪽삐침, 오른쪽삐침의 네 가지 직선과 동그란 점과 동그란 원의 6가지로 이루어진다. 그런데 한글 자모의 변화를 보면 직선은 곡선으로, 점이 선으로, 원이 삼각형으로 변하는 등의 변화를 겪는다. 그 결과로 옛한글에는 점이 있었지만, 현대한글에는 점이 없어져서 4가지의 선과 한 가지의 원으로 이루어진다. 점은 모두 모음 자모에서 가로선과 세로선에 통합되던 것이었는데, 이렇게 가로선과 세로선에 통합되던 점이 모두 선으로 변화하게 되었다.

『훈민정음 해례본』(1446)에 보이는 모음 글자와 동아일보사에서 1934년에 간행한 '한글공부'의 모음 글자를 비교해 보면 점이 사라진 사실을 쉽게 이해할 수 있을 것이다.

ㅏ ㅑ ㅓ ㅕ ㅗ ㅛ ㅜ ㅠ

⇓

ㅏ ㅑ ㅓ ㅕ ㅗ ㅛ ㅜ ㅠ

원도 꼭지 없는 원에서 꼭지 있는 원으로 바뀌었다. 원은 원래 꼭짓점이 있는 옛이응(ㆁ)과 꼭짓점이 없는 이응(ㅇ)으로 구분되어 있던 것인데, 이 두 글자의 구별이 명확하지 않아서, '옛이응'자는 없어지고 '이응'자만 남았다. 그 결과로 '이응'자를 옛이응자처럼 쓰기도 한다. 이것은 붓으로 원을 쓰기 시작할 때 자연적으로 발생한 것이다. 다음 그림에서 보는 『훈민정음 해례본』의 '이아'의 'ㅇ'과 'ㆁ'은 다른 글자이지만 1883년에 간행된 『이언언해』에 보이는 '이언'의 'ㅇ'은 『훈민정음 해례본』의 '아'에 해당하는 'ㆁ'이 아니라 '이'의 'ㅇ'에 해당하는 글자이다.

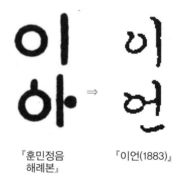

『훈민정음
해례본』 『이언(1883)』

이 'ㅇ'은 19세기에는 삼각형으로 쓴 적도 있다. 이것은 원을 붓으로 한 획으로 쓰지 않고 두 획으로 나누어 쓴 결과로 보인다.

『증보언간독』
(19세기)

(4) 자모 중 가장 변이형이 많은 것을 중심으로

쓰기체 한글 서체에서 변이형이 많은 자모는 자음 글자의 ㅅ, ㅈ, ㅊ, ㅌ, ㅎ 과 모음 글자의 ㅝ, ㅞ, ㅙ, ㅢ 등의 복모음 글자들일 것이다. 이렇게 변이형이 많은 자형들을 제시해 주는 일이 필요하다. 그래야만 그 글자가 어느 문자를 표현한 것인지를 보여 줄 수 있어서 판독에 도움이 될 것이다.

2) 한글 서체의 변천 과정을 연구하기 위한 목적

한글 서체의 변천 과정을 연구하기 위해서는 몇 가지의 전제가 따른다.

첫째는 훈민정음 창제 이후의 한글 문헌에 대한 목록이 다음의 예처럼 작성되어 있어야 할 것이다. 그래야만 한글 서체의 변천 과정을 파악할 수 있을 것이다. 종전처럼 이미 널리 알려져 있거나, 또는 글씨를 잘 썼다고 생각하는 몇몇 문헌들만을 대상으로 한다면 한글 서체의 변천 과정을 정밀하게 연구하기 어려울 것이다.

서기	왕대	문헌명	권	소장처
1446년	世宗 28年	訓民正音 (해례본)		간송미술관
1447년	世宗 29年	龍飛御天歌	권1, 2	서울대(가람문고)
		龍飛御天歌	완질	규장각
		龍飛御天歌	권1, 2; 6, 7	고려대(만송문고)
		龍飛御天歌	권3, 4	서울역사박물관
		龍飛御天歌 (실록본)		규장각
1447년	世宗 29年	釋譜詳節	6, 9, 13, 19	국립중앙도서관
		釋譜詳節	23, 24	동국대
		釋譜詳節	20, 21	
		釋譜詳節	3	천병식
		釋譜詳節	11	호암미술관
1447년	世宗 29年	月印千江之曲	卷上	대한교과서(주)
1448년	世宗 30年	東國正韻	1, 6	간송미술관
		東國正韻	완질	건국대
1449년	世宗 31年	舍利靈應記		동국대, 고려대(육당문고)
1455년	世祖 1年	洪武正韻譯訓	3~16	고려대(화산문고)
		洪武正韻譯訓	9	고려대(만송문고)
1455년	世祖 1年	洪武正韻譯訓	3, 4	연세대
1459년	世祖 5年	月印釋譜	1, 2	서강대
		月印釋譜	4	김병구

		月印釋譜	7, 8	동국대
		月印釋譜	8	서울대(일사문고)
		月印釋譜	9, 10	김민영
		月印釋譜	11, 12	호암미술관
		月印釋譜	13, 14	연세대
		月印釋譜	15	순창 구암사, 성암고서박물관
		月印釋譜	17	전남 보림사
		月印釋譜	17, 18	강원 수타사, 삼성출판문화박물관
		月印釋譜	19	가야대
		月印釋譜	20	개인
		月印釋譜	21	동국대, 연세대, 심재완 등
		月印釋譜	22	삼성출판문화박물관
		月印釋譜	23	삼성출판문화박물관
		月印釋譜	25	장흥 보림사
1461년	世祖 7年	楞嚴經諺解 (활자본)	1	성암고서박물관, 김병구
		楞嚴經諺解 (활자본)	2	서울대, 김병구
		楞嚴經諺解 (활자본)	3	동국대, 김병구
		楞嚴經諺解 (활자본)	4	김병구, 서울역사박물관
		楞嚴經諺解 (활자본)	5	서울대(가람문고), 일본 天理대학, 김병구
		楞嚴經諺解 (활자본)	6	최영란, 일본 天理대학
		楞嚴經諺解 (활자본)	7	동국대, 세종대왕기념사업회, 김병구, 서울역사박물관

〈이하 생략〉

둘째는 이렇게 수많은 문헌 목록을 가지고 있어도 이들을 모두 서체자전에
등록하기 힘들 것이다. 한글 문헌이 너무 많기 때문이다. 따라서 서체상으로
특징적이라고 하는 문헌을 세기별로 선정해야 할 것이다. 그렇지 않고 모든
한글 문헌을 대상으로 한다면 일생을 거기에 바쳐도 다 하지 못할 것이다. 발
견된 판본 한글 고소설만도 그 분량이 방대하고 거기에 필사본까지 포함시키

면 그 자료 처리를 도저히 감당하지 못할 것이기 때문이다.

셋째는 금속활자본과 목판본과 목활자본과 필사본을 구분해 두어야 할 것이다. 왜냐하면 판본과 필사본은 한글 서체의 변천 과정을 한 선상에 놓고 비교하기 힘들기 때문이다.

넷째는 각 서체를 민체와 궁체로 구분하고 이들을 각각 정자체, 반흘림체, 진흘림체로 재구분해야 한다. 그래서 역사적으로 정차체에서 반흘림체로, 그리고 다시 진흘림체로 변해 가는 과정을 기술할 수 있어야 한다. 그러면 민체의 발달과정, 궁체의 발달과정 등을 기술할 수 있게 될 것이다.

다섯째는 한글의 구성요소에 대한 정밀한 분석을 해 두어야 한다. 앞에서 언급한 바와 같이 한글은 선과 점과 원으로 이루어져 있다.

이들 기본획들은 각각 변화를 겪는데, 선 중에서 가로선은 붓을 처음 시작할 때에 세리프가 없는 것에서 세리프가 있는 것으로 변화하였으며, 세로선은 선의 윗부분과 아랫부분의 굵기가 동일한 것에서 끝부분을 가늘고 뾰족하게, 그리고 왼쪽으로 살짝 삐치는 형식으로 변화해 왔다. 그리고 왼쪽 삐침은 시작점을 굵게 시작하고 끝부분이 날카로운 선을 가진 서체로 변화하였고, 오른쪽 삐침도 유사한 변화를 겪어 왔다. 점은 동그란 검은 점에서부터 처음 시작하는 부분을 뾰족하게 하고 끝맺는 점을 동그랗게 하는 서체로 변화하였으며, 원도 동그란 원에서 어느 환경에서는 상하가 긴 타원형으로 그리고 어느 환경에서는 좌우가 긴 타원형으로 변화해 갔다. 또 어느 때에는 2획으로 써서 삼각형으로도 변하기도 했다.

기본획의 이러한 변화들은 각 자모들이 합성되면서 변화하게 되는데, 가로선과 세로선이 만날 때(ㄱ처럼 세로선이 왼쪽으로 구부러진다), 세로선과 가로선이 만날 때(ㄴ처럼 가로선이 위로 약간 올라간다), 왼쪽 비침과 오른쪽 비침이 만날 때(ㅅ처럼 오른쪽 삐침이 왼쪽 삐침의 조금 아래에서 시작된다), 선과 원이 만날 때(ㅎ), 선과 점이 만날 때(ㅏ) 등으로 합성이 된다.

이러한 환경을 제시하여 두어야 한글 서체의 변화 과정을 정확하게 볼 수

있을 것이다.

한글 서체의 변화 과정을 구명하기 위해 언간 서체자전을 만들려고 한다면 다음과 같은 점에 유의해야 할 것으로 생각한다.

(1) 선, 점, 원과 자모, 음절을 중심으로

모든 한글 서체의 변화 과정을 보이기 위해서는 한글을 구성하는 한글 자모의 선, 점, 원은 물론이고 자모와 음절을 보여 주어야 할 것으로 생각한다. '집 필지침'에도 음절별 서체도, 자음별 서체도, 모음별 서체도가 포함되어 있어서 이 작업이 이루어질 것으로 생각한다. 그러나 그 나열의 원칙이 무엇인지 궁금하다. 편찬과정에서 시기별로 나열하는 방안이 강구되기를 바란다. 그러나 언간이 필사연대가 분명하지 않아서, 어려움을 겪을 수도 있으나, 그래도 가능한 한 시기별 분류(아니면 세기별 분류라도)는 가능할 것으로 보인다.

그리하여 김두식(2008)에서 제시한 다음과 같은 서체도가 작성되기를 바란다.[1] 앞의 것은 'ㅏ' 모음 글자의 앞에 오는 자음 글자의 형태를 문헌별, 세기별로 제시한 것이고, 두 번째 것은 각 획의 시작점과 끝점 등을 분석하여 문헌별, 세기별로 구분한 것이다. 그러나 여기에서는 몇 개만 제시하도록 한다.

[1] 김두식(2008), 『한글 글꼴의 역사』, 시간의물레.

	
훈민정음 (1446)	ㄱ ㄴ ㄷ ㄹ ㅁ ㅂ ㅅ ㅇ ㅈ ㅊ ㅋ ㅌ ㅍ ㅎ
석보상절 (1447)	ㄱ ㄴ ㄷ ㄹ ㅁ ㅂ ㅅ ㅇ ㅈ ㅊ ㅋ ㅌ ㅍ ㅎ
동국정운 (1448)	ㄱ ㄴ ㄷ ㄹ ㅁ ㅂ ㅅ ㅇ ㅈ ㅊ ㅋ ㅌ ㅍ ㅎ
월인석보 (1459)	ㄱ ㄴ ㄷ ㄹ ㅁ ㅂ ㅅ ㅇ ㅈ ㅊ ㅋ ㅌ ㅍ ㅎ

시기/문헌 명칭	15세기					16세기				17세기			
	훈민	석보	동국	월인	육조	여씨	정속	장수경	무예제	두창	연병	가례	마경
ㅣ 기필													
ㅣ 수필													
ㅡ 기필													
ㅡ 수필													
초성 ㅁ 상좌													
초성 ㅁ 상우													
초성 ㅁ 하좌													
초성 ㅁ 하우													
초성 ㅅ 상													
초성 ㅅ 좌													
초성 ㅅ 우													
ㅏ 우점													

474

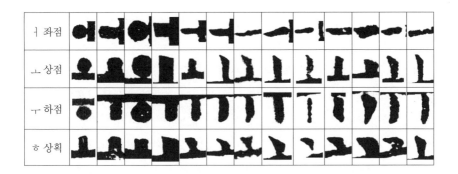

	좌점											
ㅓ	좌점											
ㅗ	상점											
ㅜ	하점											
ㅎ	상획											

또한 필자처럼 다음과 같은 표를 제시하여도 좋을 것이다. 한 예만 보이도록 한다. 첫 칸은 모음 글자가 아래에 오는 경우 중 특히 'ㆍ'의 위에 오는 경우의 'ㄱ'을, 두 번째 칸은 모음 글자가 오른쪽에 오는 경우의 'ㄱ'을, 세 번째 칸은 'ㆍ'를 제외하고, 모음 글자가 아래에 오는 경우의 'ㄱ'을, 그리고 네 번째 칸은 'ㄱ'이 받침으로 오는 경우를 보여 주는 것이다.

ㄱ

간행연도	문 헌 명	자	형		
1464년	金剛經諺解	곤	기	고	녹
1464년	般若心經諺解	ㄱ	가	고	록
1465년	圓覺經諺解	ㄱ	기	그	직
1467년	蒙山和尙法語略錄諺解	ㄱ	가	고	록
1481년	杜詩諺解	ㄱ	긔	곤	독
1482년	金剛經三家解	ㄱ	기	고	넉
1482년	南明集諺解	ㄱ	거	구	과
1485년	佛頂心經諺解	ㄱ	기	과	쇡
1496년	六祖法寶壇經諺解	ㄱ	게	구	득
1496년	眞言勸供	과	가	금	각

3) 새로운 쓰기체 폰트 개발을 위한 기초 자료를 제시하기 위한 목적

새로운 폰트를 개발하기 위해 서체 자전을 만드는 경우에는 두 가지 방법이 있다. 한 가지는 현대한글 음절글자(11,172자)를 그 수만큼 찾아서 서체를 제공해 주는 방법이고, 또 하나는 폰트에 필요한 대표적인 글자만을 제공해 주는 방법이다. 전자의 방법은 너무 힘들고, 후자의 경우에는 간단하지만 정밀해야 한다. 그래야만 자모들을 조합하여 11,172자에 해당하는 모든 한글 음절글자를 폰트해 둘 수 있기 때문이다. 후자의 방법을 위해서는 각 자모별로 그 자모가 쓰이는 환경이나 위치에 따라 달라지는 음절글자들을 중심으로 하여 서체 자전을 만드는 것이다. 예컨대 'ㄱ' 한 글자만을 보더라도 그 환경에 따라 다음과 같은 글자들을 수집해서 만들어 놓아야 한다.

> 가 : 모음 글자가 오른쪽에 오는 경우
> 고 : 모음 글자가 아래쪽에 오는 경우
> 과 : ㅘ, ㅝ, ㅞ ㅙ 등의 이중모음이 오는 경우
> 욱 : 단모음 글자 아래에 받침으로 쓰이는 경우
> 왁 : 이중모음 아래에 받침으로 쓰이는 경우

이렇게 한 자모에 대해서 5개 내지 6개의 자모만 제공해 주어도 이들을 조합하여 11,172자의 모든 음절글자를 합성해 낼 수 있다. 그러나 가장 바람직한 방법은 언간에 나타나는 거의 모든 음절글자를 제공해 주는 방법이다.

4) 문자인식기 개발을 위한 데이터베이스 구축을 위한 목적

문자인식기를 개발하기 위해서는 용례기반 프로그램을 만들어 주는 것이어서 가능한 한 언간에 나오는 모든 음절글자들을 제공해 주어야 컴퓨터가 이

에 해당하는 글자들을 모두 인식하여 텍스트 문서로 변환시켜 줄 수 있을 것이다. 가장 단순하지만 작업의 양이 많은 점이 흠일 것이다.

5) 서예가들의 임모를 위한 목적

서예가들이 그 글자를 보고 그대로 모방하여 써 보는 소위 글본을 만들기 위해서는 몇 가지 방식이 있을 것이다.

한 가지는 지금까지 서예계에서 만들어 왔던 방식대로 음절별로 글자를 모아 그 모양을 제공해 주는 방식이다. 두 한글 서체 자전을 예로 들어 보도록 한다.

김용귀(1996),
한글 서체자전, 한국문화사

임인선(2005),
한글궁체 옥원듕회연 字典, 다운샘

그러나 이 방식은 한 글자 한 글자씩 모방하여 써 보는 것보다 문장으로 보여 주는 것이 더 효율적일 때가 많다.

그래서 또 한 가지 방식은 지금 한국서예연구회에서 회원들에게 자료집으로 제공하고 있는 방식으로 편찬하는 방식이다. 그 방법은 곧 그 문헌을 간략히 해제하고 중요한 면을 대여섯 장을 그대로 보여 주는 방식이다.

〈서예사 자료 118〉

어제유경기대소민인등윤음(1782)

소장처 : 서울대 규장각 등

문헌명 : 어제유경기대소민인등윤음(御製諭京畿大小民人等綸音)

간행년 : 1782년

판사항 : 목판본

해제 : 『諭京畿大小民人等綸音』은 1782년(정조 6) 8월 12일(실록에는 13일 기사에 들어 있음)에 경기도 백성들에게 내린 것이다. 이 해에는 경기도와 충청도에 4월부터 가뭄이 들었는데 6월 초에야 비가 와서 해갈이 되었으며 6월 말부터는 영남과 기호지방에 홍수가 발생하였다. 이와 같은 연이은 가뭄과 홍수로 인해 경기도, 충청도, 경상도에 饑饉이 심했는데 특히 경기도가 가장 큰 피해를 입었다. 이에 경기도에 이 윤음을 내려 백성들에게 세금을 감해 주고 환곡 갚는 것을 미루어 줄 뜻을 알리게 되었다. 이외에도 『諭湖西大小民人等綸音』(1782.11.2.), 『諭京畿洪淸道監司守令等綸音』(1783.1.9.), 『諭慶尙道觀察使及賑邑守令等綸音』(1783.1.16) 등이 이 饑饉과 관련해서 내린 것들이다.

4. 마무리

언간 서체 자전을 만드는 일은 매우 중요한 일이다. 그러나 이 자전이 다양한 목적으로 활용되게 하기 위해서는 좀 더 깊은 고민을 해야 할 것으로 보인다. 지금까지 한글 서체자전은 네 가지 방식으로 진행되어 왔다.

하나는 서예계에서 일반적으로 진행하고 있는 방식이다. 앞에 든 김용귀, 임인선 두 분의 서체 자전이 대표적이라고 할 수 있다. 그 이외에도 수많은 한글 문헌에 대해 이와 유사한 작업을 해 온 것으로 알고 있다. 그리고 아직도 진행시키고 있는 서예가들이 여럿 있는 것으로 알고 있다. 이러한 방식은 주로 서예가들에게 다양한 한글 서체를 보여 주고 가능하다면 임모까지도 할 수 있도록 고려한 것으로 보인다. 김용귀(1996)에 책의 뒤편에 한 장썩의 도판을 보여 주고 있는 것이 그러한 것을 고려한 것일 것이다. 이러한 서체자전은 서체에 대한 연구서는 아니다. 한글 서예가 예술의 경지에서 학문의 수준으로 승화될 수 있도록 하기 위해서는 이 방법에서 더 진전된 방법을 고려해야 할 것으로 생각한다.

또 한 가지 방식은 필자가 해 온 방식이다. 「한글 자형의 변천사」(홍윤표, 『글꼴』1, 한국글꼴개발원, 1998, 89~219쪽)에서 보인 바와 같은 것이다. 그러나 이 방식은 필자가 한글 문헌의 간행 연도나 필사 연도를 파악하기 위한 방법으로 시도한 것이지, 한글의 서체를 연구하기 위한 목적으로 한 것이 아니었다. 이 자료가 서예가들에게 도움이 될 줄은 전혀 인식하지 않았던 것은 물론이고 한글 폰트를 하는 사람들에게도 관심이 있을 것이란 생각도 전혀 하지 못하고 진행시켰던 것이었다. 그래서 예컨대 'ㄱ'이 **7**과 같이 세로선이 왼쪽으로 휘어진 문헌이 있다면 그 문헌은 19세기의 80년대 이후의 문헌이라고 결론 내릴 수 있었고, 'ㅌ'자가 **E**처럼 'ㄷ' 위에 가로선이 있는 식으로 쓰인 문헌이 있다면 그 문헌은 18세기 말 이후의 문헌이라고 단정할 수 있었다.

또 한 가지 방식은 김두식(2008)의 방식이다. 이 방식은 서체를 시기별로 구

분하고, 각 세기별로 선택한 문헌들에 보이는 한글에 대해, 가능한 한 음절 글자와 자모는 물론이고 한글 자모를 구성하는 모든 선이나 점의 변화까지도 검토하는 방식으로 서체 자전을 편찬하는 방식이다.

또 한 가지 방식은 박병천 교수가 각 문헌에 대한 서체를 연구할 때 진행되어 온 방식이다. 기존의 자전 편찬 방식에서 조금 진전된 방식이라고 할 수 있다. 음절글자 중심의 서체 자전에서 어절별, 그리고 줄별 중심의 서체를 보여주는 방식이다. 한글은 음절글자 중심으로 읽히고 쓰이는 것이지만, 서예의 아름다움은 선과 점과 원의 조화일 뿐만 아니라, 글자끼리의 조화라는 점을 크게 인식시킴으로써, 서예계에 참신한 반응을 불러 일으켰다고 생각한다. 그러나 이것을 학문적인 경지로 끌어 올리려면 단지 다양한 서체나 글자의 조화들을 모아서 배열해 주는 것만으로는 미흡할 것이다. 배열의 원칙이나 분류의 기준 등이 가미되어야 하며, 또한 그 방식도 임시방편적이 아니라 구조적이고 체계적이어야 한다. 그러기 위해서는 분석적이고 종합적인 두 가지 방식을 동시에 원용해야 할 것이다. 한글을 형태적으로 좀 더 정밀하게 분석하고 그 분석된 자료들을 다시 종합하여 일정한 기준으로 서체를 분류하는 방식이 이루어져야 할 것으로 생각한다. 그래서 지금까지 간단히 판본체, 궁체, 민체 등으로 단순히 분류하던 방식을 좀 더 체계적으로 연구하여 과학적인 기준으로 서체가 분류될 수 있어야 할 것이고, 또한 그것들이 지금까지 서예계에서 막연하게 언급되던 서체들의 구분이 명확하게 되어야 할 것이다. 엄밀히 말해 어느 정도까지를 민체라고 하며 어느 정도까지의 서체를 궁체라고 해야 하는지에 대한 객관적인 기준이 없는 것으로 보인다. 감각적으로 판단할 뿐이라는 생각이 필자의 선입관이었으면 좋겠다. 물론 이것은 예술 분야에서 중요한 면이지만, 그러나 객관성을 잃음으로써 한글 서예의 확고한 체계가 정립되기 힘들 것으로 예상된다.

언간은 서체의 다양성이라는 장점을 가지고 있는 반면에, 너무나도 개인적인 서체가 많아서 그 분류도 쉽지 않은 단점도 가지고 있다. 그런데 오히려 그

러한 점으로 인해 한글 서체를 연구하는데 더 많은 암시를 던져 줄 수 있을 것이다. 다양성에서 정형성을 찾아내는 것이 곧 학문의 본령이라고 할 수 있을 것이기 때문이다.

이번의 언간 서체자전 편찬이 박병천 교수의 지도 아래에 진행되는 것으로 듣고 있다. 따라서 박병천 교수가 지금까지 진행해 온 서체 연구 방식에서 더 진전된 연구 방식으로 언간 서체자전에 임할 것으로 예상된다. 기존의 방식으로 언간 서체자전이 편찬되어도 물론 중요한 업적이 되기는 하겠지만, 그러나 그것보다도 더 과학적인 방식으로 편찬된다면 서예계뿐만 아니라 다양한 분야의 한글 관련 분야에 더욱 큰 기여를 하게 될 것이라는 사실을 잘 알고 있을 것이기 때문에, 이전 방식보다는 좀 더 과학적인 방식으로 편찬하려는 노력을 할 것으로 생각한다. 언간 서체자전 편찬이란 손품이 여간 많이 드는 일이 아닌 것을 잘 알고 있기에 연구진들의 노고에 아낌없는 격려의 박수를 보낸다.

〈2010년, 한국학중앙연구원 발표〉

제11장

꽃뜰 이미경 선생님의
한글 서예사적 위치

1. 들어가는 말

'꽃뜰 이미경 선생님' 하면 제일 먼저 연상되는 것은 '한글 궁체'일 것이다. 그러나 '한글 궁체'라고 하면 꽃뜰 이미경 선생님만 연상되는 것은 아니다.

꽃뜰 이미경 선생님에 대해 단지 '한글 궁체'로서만 특징 짓는 인상적 평가는 잘못된 것은 아니지만 이러한 표현만으로는 꽃뜰 선생님에 대한 평가로서는 매우 인색한 평가라고 하지 않을 수 없다. 꽃뜰 선생님에 대한 평가는 좀 더 세밀하고 정밀하게 검토되어야 할 것이라고 생각하기 때문이다.

필자가 꽃뜰 선생님의 한글 서예에 대해서 언급할 내용은 꽃뜰 선생님의 한글 궁체가 한글 궁체의 최고봉이라는 단편적인 평가를 뛰어 넘어서 한글 서예사라는 더 큰 장르 속에서 바라본 꽃뜰 선생님의 위치에 대한 것이다. 그리하여 꽃뜰 선생님의 한글 서예사에서의 위치를 새롭게 자리매김하고자 하는 것이다.

그런데 여기에서 한 번 짚어 보고 가야 할 사항이 있다. 꽃뜰 이미경 선생님은 봄뫼 이각경 선생님과 갈물 이철경 선생님과 자매 관계로서 이 자매의 막내이다. 봄뫼 선생님은 부친과 함께 북으로 감으로써 이곳에서 활동을 하지 않아 한글 서예 활동을 하지 않아 후대의 업적은 알 수 없지만, 그 이전의 활동은 여러 기록으로 남아 있어서 그 평가도 가능하다고 생각한다. 이곳에서 주된 활동을 하신 분은 갈물 선생님과 꽃뜰 선생님이다. 막내의 활동은 대체로 윗분들의 활동에 가려 그 빛을 발하기 어려운 것이 우리나라의 현실임을 감안해야 막내에 대한 정당한 평가를 할 수 있을 것이라고 생각한다. 따라서 이 글에서는 이 세 분들의 업적들을 별도로 구분하지 않고 동일한 집합체로서 인식하고 설명하는 태도를 취할 것이다.

2. 한글 서예사와 한글 서체사

한글 서예의 역사는 물론 훈민정음이 창제된 1443년부터 성립된다고 생각한다. 그러나 혹자는 한글 서예사의 시초는 이 훈민정음을 설명한 문헌인『훈민정음 해례본』이 간행된 1446년 9월 상한부터라고 말한다.

훈민정음이 창제된 이후에 여러 한글 문헌들이 간행되었다, 이들 문헌들에는 모두 한글이 쓰여 있다. 활자본이든 목판본이든 그 책에 쓰인 한글을 찍기 위해서는 한글을 직접 써서 활자로 만들거나 목판본의 판하板下가 되는 판하본의 글씨를 직접 써야 하기 때문에, 한글 책이 간행되었다는 사실은 이미 이 시기에 한글 서예가 시작되었음을 증명한다고 할 수 있다.

그러나 진정한 의미의 한글 서예는 글씨를 쓰는 사람이 다른 사람의 글을 아무런 감정이입도 없이 다른 사람에게 의미만을 전달하기 위해 붓을 들어 글씨를 쓰는 행위라고는 생각하지 않는다. 이러한 행위를 마치 대서소代書所에서 글씨를 잘 쓰는 사람이 다른 사람의 글을 대필해 주는 것에 비유한다면 너무 심한 비유일까? 비록 다른 사람의 글을 쓴다고 해도 그 쓴 내용에 대해 잘 이해하고 그 작자의 감정이나 그 글씨를 쓴 사람의 생각까지도 느끼면서 글씨를 쓴다면야 문제가 되지 않겠지만, 다른 사람의 글을 단순한 글씨쓰기의 필요에 의해 글씨를 썼다면 그것은 진정한 의미의 예술 행위라고 하기 힘들다는 것이 필자의 생각이다.

그래서 다른 사람의 글을 쓰더라도 서예가가 스스로 선택하여 서예가의 감성을 그 글씨에 쏟아 부은 작품이야 훌륭한 한글 서예 작품이지만, 목판본 책을 간행하기 위해 책 전체를 필서筆書한 것은 예술 작품이라고 평가하기 힘들 것이다. 문자가 전달하려고 하는 의미 내용을 정확하고 신속하게 전달하려는 목적으로만 행해진 필서 행위는 아무래도 예술의 영역에서는 조금 멀어진다고 생각한다.

훈민정음 창제 이후에 간행된 많은 한글 문헌들은 그 글의 내용을 독자에게

정확하고 신속하게 전달하려는 단순한 목적을 가진 문자의 기능만을 보인 것이라고 생각할 수 있다.

이러한 의미에서 진정한 의미의 한글 서예사는 책으로 출판하기 위해서 다른 사람의 글을 그대로 옮겨서 글씨를 쓰는 행위를 벗어나서 내 생각을 내 문장으로 만들어 그것을 직접 붓으로 쓴 것이라고 생각한다. 이렇게 좁은 의미의 한글 서예사로 한정한다면 엄밀한 의미에서의 한글 서예사는 16세기에 등장한 『순천김씨 언간』이 초기의 것이라고 할 수 있다. 언간은 자신의 생각과 느낌을 그대로 한글의 한 획 한 획에 담아 써 내려 가는 것이기 때문이다. 슬픔에 젖어 글씨를 써 내려 갔을 때와, 기쁨에 겨워 글씨를 써 내려 갔을 때의 두 글씨는 확연히 구별된다고 생각한다. 오늘날 많은 한글 서예가들이 우리 선조들이 쓴 언간에 나타나는 한글 서체에 깊은 관심을 보이는 것은 언간에 쓰인 한글에 그 편지를 쓴 사람의 정서가 가감 없이 그대로 반영되어 있음을 잘 파악하고 있기 때문일 것이다.

이러한 의미로 한글 서예사를 규정한다면 아마도 한글 서예 작품은 필사본에 한정된다고 할 수 있을 것이다. 그렇다면 수많은 간본의 한글 문헌들에 보이는 한글의 변화는 무엇이라고 할 수 있을까? 필자는 한글 서예사와 한글 서체사를 구분하고자 한다. 각종 문헌에 보이는 한글의 변화사는 한글 서체사에 해당한다고 생각한다. 물론 한글 서예사에 보이는 한글의 변천도 한글 서체사에 포함된다. 그리고 예술 작품으로서 남아 있는 경우만을 한글 서예사라고 하는 편이 더 타당할 것이라고 생각한다.

필자는 이러한 엄중한 의미에서 바라본 한글 서예사에서 꽃뜰 선생님이 어떠한 위치에 있는가를 살펴보려고 한다. 곧 예술로서의 한글 서예 속에서 꽃뜰 선생님의 특징을 찾아내는 것이 꽃뜰 선생님의 평가에 걸맞다고 생각하기 때문이다.

3. 꽃뜰 선생님은 한글 궁체를 완성시켰다

주지하는 바와 같이 꽃뜰 선생님의 한글 서체는 궁체를 큰 특징으로 한다. 한글 궁체는 한글 서체사에서 매우 독특한 위치에 있다. 왜냐하면 한글 궁체는 한글 서예사에서 다음과 같은 특징을 지니고 있기 때문이다.

첫째로 한글 궁체는 한글에 글쓴이의 정서를 반영한 서체이다. 이에 비해 『훈민정음 해례본』 서체나 『훈민정음 언해본』 서체, 그리고 민체는 한글의 지시적 기능 곧 개념적 의미를 전달하는 데 중점을 둔 서체라고 할 수 있다. 그 서체 속에는 그 글을 쓴 사람의 감정이 개입되어 있지 않다. 그러나 한글 궁체는 그 글씨를 아름답게 씀으로써 그 글씨를 본 사람의 마음에 아름다운 정서를 환기시킨다. 궁체로 쓴 사람의 정서적 가치를 그 글씨를 보는 사람에게 전달하는 것이다. 그래서 한글 궁체는 한글을 구성하는 선과 원을 가장 곡선화시켜서 표현한 것이다. 이것은 궁체만이 흘림체가 있다는 점에서 확인된다. 예컨대 연애 편지는 궁체 글씨로 써야 사랑하는 마음을 잘 전달할 수 있다는 생각은 일반인들에게도 깊게 각인되어 있었던 것으로 보인다.

둘째로 한글 궁체는 그 자체의 역사를 지니고 있는 서체다. 다른 한글 서체, 즉 훈민정음해례본체나 훈민정음언해본체 또는 민체는 역사적으로 그 발생과 발전과 완성의 단계를 거치지 않고 있다. 그러나 궁체는 그 발생과 발전과 완성의 역사적 단계를 보이고 있는 서체이다. 뿐만 아니라 그 역사적 발전 과정에서 변이 서체를 생성시키고 있어서 정자체, 흘림체(반흘림체, 진흘림체)로 변화하는 과정을 보이고 있는 서체인 것이다.

한글 궁체의 창시자가 누구인지는 아직 알 수 없다. 또한 그 서체의 발생 초기도 어느 때인지도 알 수 없으나, 대체로 17세기에는 궁체가 존재하였음을 알 수 있다. 『숙명신한첩』에 보이는 인선왕후가 숙명공주에게 보낸 편지(1658, 1662) 등이 그러한 사실을 증명한다.

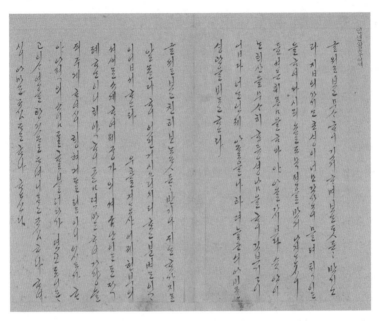

인선왕후가 숙명공주에게 보낸 편지. 1658년(右), 1662년(左).

마찬가지로 한글 궁체를 발전시킨 사람도 누구인지 구체적인 이름을 알 수 없다. 이러한 점으로 보아 한글 궁체는 자연발생적으로 생겨나서 발전해 왔다고 할 수 있다. 특히 장서각에 소장되어 있는 필사본 궁체 한글 고소설이나 각종 홀기들에 보이는 한글 궁체는 틀림없이 한글 궁체를 발전시킨 주요한 역사적 가치를 지니고 있는 자료들이지만, 이들 고소설이나 홀기의 글씨를 쓴 사람이 누구인지는 구체적으로 알 수 없다. 그러나 이들이 누구이든 한글 궁체를 발전시킨 중요한 공로가 있음은 부인하지 못할 것이다. 대체로 여성인 점만은 분명해 보인다.

궁체의 발전 시기는 18세기에서 19세기 중기까지로 생각된다. 이에 비해 한글 궁체가 성숙되어 일반화되는 시기는 대체로 19세기 중기 이후임이 명확하다. 일반인에게까지 궁체 사용이 일반화되고, 그래서 궁체로 된 목판본이나 활자본이 등장하기 시작한 19세기 중반부터라고 할 수 있다. 궁체로 쓰인 『불

설대보부모은중경언해』(1796년 용주사판)가 18세기 말에 등장하지만 매우 예
외적이다. 아마도 정조가 부모님을 그리워하며 자주 들렀던 곳인 수원의 용
주사龍珠寺에서 간행한 것이어서 궁중의 서체가 반영되었기 때문인 것으로 이
해된다. 그러나 한글 궁체가 일반화된 것은 19세기 중기 이후라고 할 수 있다.
경판본 궁체 고소설이나『태상감응편도설언해』(1852)와 같은 목판본, 그리고
『이언언해』(1875),『경석자지문』(1882)과 같은 활자본이 등장한 시기가 이 시
기이기 때문이다.

『태상감응편도설언해』(1852)

『은중경언해』(용주사판, 1796)

『경석자지문』(1882) 『이언언해』(1875)

특히 『태상감응편도설언해』가 등장한 1852년, 즉 19세기 중기는 궁체와 매우 밀접한 관계가 있는 시기로 생각한다. 왜냐하면 『태상감응편도설언해』가 목판본이면서도 궁체로 되어 있지만, 필사본으로 남아 있는 『태상감응편도설언해』는 거의 대부분이 궁체로 되어 있기 때문이다. 문헌의 성격에 의하여 궁체로 쓰인 것이 아니라 시대적인 유행 때문에 그러한 것으로 생각한다. 그리하여 19세기 중반은 궁체의 성행 시기였다고 할 수 있다.

20세기 초에는 이 한글 궁체는 일반인에게 아주 익숙한 한글 서체로 각인되어 있었다. '한글 서체' 하면 궁체를 연상하지 않을 수 없는 정도이었고, 한글 서예를 배우고자 하면 궁체를 배우게 되었다. 그래서 궁체가 신문에 기사화되기까지 한 것이다.

1929년 10월 21일 『동아일보』 기사에 '學生展賞 習字三等(培花女高 李喆卿)'의 기사 제목과 함께 한글 궁체 글씨가 실려 있다. 그리고 1931년 2월 28일 자 『동아일보』 기사에 사진과 함께 기사제목으로 '졸업긔 마지한 재원들을 차저서

(二) 가는 곳은 어대? 「궁체」에 특재 잇는 옥가튼 쌍둥형제 李珏卿孃과 李喆卿孃培花女子高普[寫]'란 기록이 보이는 것도 그 당시의 궁체의 인기를 보여 준다고 할 수 있다. 참고로 그 기사 전문을 보이면 다음과 같다.

금춘에 각녀학교를 졸업하는 수재들 그들 중에도 특히 색다른 재질을 가진 그들은 방금 어떠한 의향을 품고 잇는가 아니 장차 어대로 어써케 진출하라는가 그들의 솔직한 하소연은 귀담어 듯고 쯧두는 압길을 살펴보고저 합니다.

리각경(李珏卿)양과 리철경(李喆卿)양은 쌍둥형제로 쪽가티 금년봄에 배화녀고보를 졸업하게 되엇는데 四十八명 동급생들 중 학과성적으로 형님되는 각경양은 첫재자리를 번번히 쌔앗기지 안흘쑨 아니라 현재 반장겸 도서실 관리자의 직분을 마타 가지고 잇고 아우 되는 철경 양은 쓱쓱 그다음 자리를 의조케 차지하고 잇습니다.

특히 이 두 형제에게 감초인 재조가 아니 무엇보다 자랑거리 될 것이 잇스니 조선문 궁체(宮體) 잘 쓰기로 이 학교서 단 한쌍일쑨 아니라 본사 학예부에서 매년 주최하는 전조선아동작품 전람회에서 조선문 습자에 상품을 반듯이 둘이 마타 노코 탓습니다.

'글씨는 어느틈에 그러케 공부를 하섯소요'하고 쯔내는 긔자의 말에 철경 양은 영긔잇는 눈을 언듯 형님편으로 굴리면서 '저- 보통과 六학년째부터 쓰기 시작한 것인데 학교서는 도모지 쓸 사이가 업고 늘 아츰에 좀 일즉 일어나서 한두장씩 연습한 것입니다'

이러케 간단한 말쯧으로 맷자마자 '자연히 서로 경쟁이 된 것 가타요 철경이나 나나 하로인들 서로 한자씩이라도 더 쓰랴고 햇슬지언정 들 쓰고 그냥 넘기지는 못햇스니까요 더욱이 아버님의 쯧업는 단속은 우리에게 간혹 실증나는 고비에도 견듸고 써나갈 힘을 길러 주섯서요' 하고 각경양은 동생의 말의 결론을 짓다시피 하얏습니다.

각경양과 철경양의 아버님은 현재 배화여고보의 교무주임으로 게신 분으로 일

즉이부터 한글 연구에 특지를 주시는 분입니다. 딸하서 배화학교 학생들 전체도 자연히 한글에 뜻을 두게 되어 각경양과 철경양을 솔선자로 삼고 조선문습자회를 조직하야 최근에는 六十여명의 회원들이 약소한 회비를 거두어 매주 수요일 방과 후면 두 시간씩 붓글시 궁체 연습도 하고 그들에게 재미무쌍한 좌담회 가튼 것도 열게 된답니다.

졸업 후 수학, 물리, 화학에 취미를 가진 형 각경양은 리화전문 가사과로 올라갈 것이고 아우 철경양은 피아노 배운지 겨우 잇해밧게 못되엇스나 장래의 진취성이 풍부하다는 음악 담임선생의 인정과 권유 알에 역시 가튼학교 음악과에 입학하게 되리라 합니다.

'학긔말로 쏘 입학시험 준비에 요사이처럼 밧븐 쌔는 업서요 그러나 최근에 가장 조흔 궁체 본보기를 하나 엇게 되어 새 재미가 나서 하로에 한 줄씩이라도 쏙쏙 씁니다 언니도 그러치요'

이것이 아우 철경의 숨김업는 말이엇고

'좀 당돌할지 모르나 우리는 하로 속히 한글체의 본보기될 만한 습자책을 하나 맨들어 내고시픈 생각까지 닐으키고 잇습니다' 하는 자신잇는 발표는 형 각경양의 근지 잇는 말이엇습니다.

어대까지 그들의 압길의 빗을 빌수밧게 업섯습니다.

그리고 '깊은골에 리철경 녹수청산 리각경'이라는 궁체 글씨를 들고 있는 자매 사진이 크게 실려 있다. 마찬가지로 1935년 2월 1일 자의 『동아일보』에도 두 자매의 인터뷰 사진이 실려 있고 이철경의 한글 궁체 글씨와 이각경의 궁체 한자 글씨가 함께 실려 있다. 그리고 1947년 2월 11일 자 『자유신문』에는 이철경 저 『중등 글씨본』이 교과서로 책정되었다는 기록이 보인다.

또한 1946년 1월 26일 자 동아일보에는 한글 서도書道 연구회 탄생이라는 기사 제목 아래에,

일찌기 李忠武公 碑文을 썼스며 중등학교 습자책 등을 편찬하여 한글 궁체 글씨의 제일인자로 손을 꼽게 된 李珏卿 여사는 이번에 조선어학회 지도 한글서도연구회를 창설하고 첫사업으로 이달 중에 초등용 습자책 '가정글씨체첩'과 중등용 습자책 '가정글씨체첩'을 발간하는데 임시 사무소는 서울 종로구 永保빌딍에 잇는 乙酉文化社 안에 두엇스며 전국 교원 강습회를 개최 준비중이다.

란 기사가 실려 있어서 궁체를 본격적으로 보급하기 시작한 기사도 보인다.

그 당시 궁체의 성행은 오늘날의 어느 서체의 유행과는 다른 양상이다. 즉 한 시기의 한글 궁체의 성행은 매우 중요한 의미를 지닌다. 이것은 그 당시에 문자를 습득하는 과정이 현대와는 다르기 때문이다. 한자를 학습하기 위해서는 천자문 등의 교재로 학습하게 되는데, 이때에는 한자의 음과 새김은 물론이고 한자의 자형까지도 습득하게 되어, 한 획 한 획을 써 나가며 획의 순서까지도 습득하게 된다. 그래서 한자 학습서에 명필이 쓴 천자문, 예컨대 『석봉천자문』과 같은 천자문이 많은 것이다. 그러나 훈민정음이 창제된 뒤에 한글을 배우기 위해서 그 서체를 익히는 과정은 존재하지 않았었다. 단지 『언문반절표』로 한글의 형태만 익히면 되는 것이었다.

『언문반절표』

　곧 『언문반절표』가 한자 학습서의 천자문과 같은 기능을 하게 된 것이다. 천자문이 기본적인 한자를 습득하는 것이라면 『언문반절표』는 기본적인 한글 음절을 익히는 것이다. 그러나 이때에는 한글의 아름다운 서체까지도 배우거나 가르치려는 의식은 없었다. 이것은 현대에도 마찬가지이다. 한글 학습자를 위해 한글 자모표가 괘도로서 만들어져 초기 한글 학습용으로 유통되고 있지만, 한글 명필가가 쓴 한글 자모표는 본 적이 없다. 한글 학습에 한글 서예의 기본적인 요소가 들어가 있어야 할 필요성을 느끼지 못했거나, 붓으로 쓰는 행위가 사라져서 그러한지도 모른다.

　그러다가 한글 학습 필요성을 느끼면서 한글도 한자와 마찬가지로 그 서체와 함께 익히도록 해야 한다는 의식이 나타나게 되었고, 그래서 20세기 초부터 그러한 한글 서예 학습서가 등장하게 된다. 그 대표적인 문헌들을 몇 가지든다면 다음과 같다.

남궁억(1900), 『신편 언문체법』.

李柱浣(1914), 『漢鮮文靑年寫字要經』, 영풍서관.

李源生(1917), 『언문톄첩』, 以文堂.

李柱浣(1926), 『(히자초셔) 언간필법』, 조선도서주식회사.

尹用燮(1931), 『(가정실용) 반초언문척독』, 세창서관.

李柱浣(연도미상), 『시톄언문편지투』, 영풍서관.

저자미상(연도미상), 『회셔흘림언문편지톄법』(석판본).

『언문체첩』 『언간필법』(1926)

『한선문청년사자요경漢鮮文靑
年寫字要經』(1914)

『반초언문척독』(1931)

　　이 한글 서예 학습서들은 물론 한자를 학습할 때와 같이『천자문』,『유합』과 같은 정해진 글자가 있었던 것은 아니다. 한글 학습을 마친 후의 사람들을 대상으로 하였기 때문이다. 한글은『언문반절표』와 같은 학습서로 낱자를 배운 후, 직접 문장을 써 내려 가는 것이어서 생활 속에서 늘 문자생활을 영위하는 '편지'(이 당시에는 '척독'이란 단어를 더 많이 사용하였다)를 통해 한글의 서체를 배우게 한 것이다.

　　그런데 한글 서예 학습서들은 모두 궁체로 쓰여 있어서 이 당시의 한글 글씨의 서체로는 궁체가 대유행이었으며, '궁체'라는 용어가 일반 백성들에게 널리 날려져 있음을 알 수 있다.

　　19세기 중기부터 19세기 말까지가 한글 궁체의 성행기이고 이 궁체로 20세기 초부터 한글 궁체 중심으로 한글 서예 학습이 이루어져 왔으므로 20세기 초가 한글 궁체의 완성기로 접어드는 시기가 되었다고 생각한다. 이 시기에 궁체가 고소설이 아닌 문헌에도 사용되었고, 또한 무엇보다도 궁체를 체본으로 출판하여 이를 보급하고 있다는 점에서 그러한 사실을 알 수 있다.

우리는 이 시기에 꽃뜰 선생님(물론 이철경, 이각경 선생님을 비롯하여)이 등장한다는 사실에 주목한다. 꽃뜰 선생님이 등장하여 한참 한글 서예 활동을 시작한 시기가 1940년대인데 이 시기는 한글 서예사의 새로운 획을 긋는 시기라고 생각한다.

1946년 1월 26일 자『조선일보』보도에 의하면 이때 '한글서도연구회'가 창설되었음을 알 수 있다. 그 기사는 다음과 같다.

> 일찍이 李忠武公碑文을 썼으며 중등학교 습자책을 발간하여 한글 궁체글씨의 제일인자로 손을 꼽게 된 李珏卿 여사는 이번 조선어학회 지도 아래 한글서도연구회를 창설하고 첫 사업으로 이달 안으로 초등용 습자책『어린이글씨체첩』과 중등용 습자책『가정글씨체첩』을 발간하는데 임시사무소는 서울 종로 永保빌딩에 있는 乙酉文化社 안에 두었으며 전국교원강습회를 개최 준비 중이다.
> —『조선일보』, 1946. 1. 26.

이때부터 한글 서예 교육과 보급에 나서게 된 것인데, 특히 궁체의 교육과 보급이 이루어지게 된다. 그리고 한글 서예계가 형성되기 시작하였다. 그리고 한글 서예를 전문적으로 쓰는 서예 전문가가 탄생되기 시작하였다.

그래서 1940년대에 활동한 꽃뜰 선생님의 자매들은 한글 서예사에서 한글 궁체를 완성시켜 이 궁체로 한글 서예교육에 그대로 적용시킴으로써 궁체를 새로운 경지로 도약시킨 업적을 남긴 분들이라고 할 수 있다.

한글 서예가들 중에 이러한 역사적 사실을 부정할 사람은 한 사람도 없을 것으로 확신한다.

4. 꽃뜰 선생님은 한글 서예를 한자 서예로부터 독립시켰다

전술한 바와 같이 한글 서예는 우여곡절을 거쳐 오늘날에는 한자 서예와 별도로 독립되어 다른 장르로 인식되고 있지만, 한글 서예가 한자 서예로부터 독립되기 시작한 것은 그리 오래전의 일이 아니다.

현대에도 한글 서예를 한자 서예의 부속물로 인식하는 사람이 많은 편이며, 그러한 결과로 대부분의 유명한 서예가는 한자 서예가들이다. 한자 서예를 주된 예술세계로 인식하며 한글 서예는 한자 서예의 부수물처럼 생각하는 경향이 아직도 존재한다. 우리나라의 유명한 서예가를 들라고 하면 아마도 거의 모두가 한자 서예가이다. 이에 비해 유명한 한글 서예가를 들라고 하면 갈물, 꽃뜰 선생님을 들 것이며, 그 이후의 한글 서예가들은 모두 이분들의 제자인 셈일 것이다. 오늘날 대부분의 한글 서예가들은 그분들의 후예일 것이라고 생각한다.

우리나라에서 서예를 직업으로 하는 서예 전문가들이 등장하기 시작한 역사도 그리 길지 않은 편이다. 사대명필四大名筆이라고 하면 안평대군安平大君,

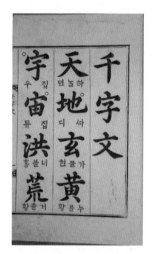

『석봉천자문』(갑술 중간본)

김구金絿, 양사언楊士彦, 한호韓濩(한석봉韓石峯)를 들지만, 이들이 쓴 한글 서예 작품은 본 적이 없다. 단지『석봉천자문』의 각 한자에 석음釋音을 달아 놓은'天 하늘 텬'에 보이는 한글뿐이다. 그것은 한글 서예를 위해 쓰인 글씨는 아니다.

심지어 국어사전에도 '서예가'나 '서예'라는 항목은 있지만, '한글 서예가'나, '한글 서예'란 항목은 없을 정도이다. 백과사전도 그 사정은 마찬가지이다. 예 컨대 한국정신문화연구원에서 편찬한『민족문화대백과사전』에도 '한글 서예'란 항목은 별도로 독립되어 있지 않고 '서예'란 항목에 부수적으로 기술되어 있을 뿐이다. '서예'란 항목에는 끝부분에 '이홍우'의 '한글 서예'가 소개되어 있는데, 그 기술도 매우 소략하다. '서예'란 항목이 15쪽에 걸쳐 기술되어 있는데, 그 15쪽의 반 페이지 분량의 한글 서예가 소개되고 있을 뿐이다. 여기 에는 서예 작품 51편이 소개되어 있는데, 이 중에서 한글 서예는 달랑 이철경 선생님의 〈관동별곡〉한 편만 소개되어 있을 뿐이다. 이 한글 서예에 관한 기 술에 의하면 한글 서예 작가로는 이철경, 김충현(고체의 창시자), 손재형(전서, 예서 한글의 창시자) 등을 들고 있지만, 이분들 중에서 한글 서예만 한 분은 이철 경 선생님뿐이며, 대부분이 한자 서예와 한글 서예를 같이 한 분들인 것으로 알고 있다.

한자 서예계에서 서예를 직접 또는 부수 직업으로 하는 서예 전문가는 많지 만, 한글 서예만을 전문적으로 고집하며 전문적인 예술 활동을 해 온 한글 서 예 전문가의 시작은 갈물, 꽃뜰 선생님이 최초이다. 한자 서예로부터 한글 서 예를 독립시킨 공로자들이다.

이러한 사실은 어문생활사에서도 매우 귀중한 역사적 가치를 지닌다. 한자 중심의 어문생활에서 한글 중심의 어문생활로 변화한 것은 20세기 중반 이후, 특히 1960년대의 일인 데 비해, 한글 서예가 이렇게 한자 서예로부터 독립한 것은 이보다 훨씬 이전이어서 놀라운 일이라고 하지 않을 수 없다.

한글 서예가 한자 서예로부터 독립되지 않았다면 한글 서예는 오늘날처럼 발달되지 못했을 것이다. 그리고 한글 궁체가 없었다면 역시 한글 서예는 발

달되지 못했을 것이다. 그리고 갈물, 꽃뜰이 없었다면 오늘날과 같은 한글 서예의 모습은 보이지 않았을 것이다. 이처럼 꽃뜰 이미경 선생님은 한글 서예사에서, 그리고 한글 궁체사에서 우뚝 솟아 있는 존재인 것이다.

5. 꽃뜰 선생님은 보는 한글 서예에서 보고 듣는 한글 서예로 발전시켰다

우리나라에서 서예는 한글 서예와 한자 서예로 대별되는 것이 일반적이다. 이러한 구별은 바람직한 일이지만, 한편으로는 한글 서예를 군이 구별하려고 하지 않는 사람도 있다. 그러나 한자 서예와 한글 서예는 본질적으로 큰 차이가 있는 것이어서 한글 서예를 한자 서예의 한 테두리 안에 넣어 두려고 하는 의식은 매우 위험하다는 것이 필자의 생각이다. 예컨대 한글 서체의 종류를 한자 서체의 특징에 따라 분류하는 것 등이 그러한 오류라고 생각한다. 왜냐하면 한글과 한자는 '문자'라는 점에서는 동일하지만, 문자의 특성으로 보면 이 두 문자는 서로 대립되는 요소이기 때문이다. 한자는 표의문자, 곧 뜻글자인 반면에, 한글은 표음문자, 곧 소리글자이다. 한자는 표의문자여서 그 문자를 통하여 의미를 파악하는 것이 주된 기능이다. 따라서 한자 서예는 그 글자가 지니는 의미를 형상화하는 데 더 많은 관심을 가지게 된다. 물론 육서六書(상형象形, 지사指事, 회의會意, 형성形聲, 전주傳注, 가차假借)와 같은 한자의 성립을 설명한 것도 있어서, 표음문자적 요소도 있다고 하지만 기본적으로는 표의문자이다.

물론 최근에는 한자라고 하여도 의미와 소리를 동시에 표현하려는 노력이 흔히 발견된다. 특히 외래어의 경우가 그러한데, 'coca cola'를 '可口可樂', 'pepsi cola'를 '百事可樂'과 같은 경우다. 그러나 한자에서 그러한 경우는 흔하지 않은 편이다.

그러나 한글 서예는 한글이 표음문자이기 때문에, 그 문자를 통해 소리를 실현하는 것이며, 그 소리를 종합적으로 파악하여 그 의미를 파악하는 것이다. 예컨대 한자 '家'는 '집'을 의미하지만 한글 '가'는 [ka]라는 소리를 나타낼 뿐, 의미를 포함하는 것이 아니다. 오히려 소리의 집합이 의미를 전달한다. 예컨대 '가'보다는 '가게, 가짜, 가운데' 등으로 음절이 모여 한 의미 단위가 되는 것이다. 그래서 한자 서예는 눈으로 읽는 서예라고 할 수 있으며 이에 비해 한글 서예는 눈으로도 볼 수 있지만, 소리 내어 읽기도 하는 서예다. 그래서 한글 서예 작품의 최고 경지는 그 한글 서예 작품에서 소리를 들을 수 있는 경우이다. 그리고 그 소리도 음절 한 마디가 독립되어 소리 나는 것이 아니라 소리 묶음으로 소리가 들리도록 하는 것이다. 물론 최근에는 한글을 형상화한 캘리그래피도 있어서 '꽃'이란 글자를 실제의 '꽃'의 형상으로 쓰거나 '학'이란 글자를 형상화하여 '학'이란 글자를 쓰거나 하는 경우도 있지만, 극히 일부에 한정된다.

그러므로 한글 서예는 한글 음절글자 한 글자 한 글자에서 아름다움을 찾거나 의미를 찾거나 그 소리를 듣는 것이 아니라 음절글자의 연결체가 하나의 집합으로 인식되며, 그 속에서 소리를 들을 수 있으며 거기에서 조화를 볼 수 있으며, 거기에서 아름다움을 느낄 수 있는 것이다.

한글 서예는 소리를 표현하는 것이어서 한자 서예는 그 글자의 부분부분이 매우 중시되는 반면에, 한글은 소리의 집합이 더 중요하여 결합과 조화에 더 많은 관심을 가지게 된다. 그러므로 한자 서예는 글자가 모여 의미의 집합을 표현하며 한글 서예는 글자보다는 글의 전체가 의미의 집합을 나타낸다.

그 결과로 한자 서예는 장편의 작품이 흔하지 않다. 한시 연구聯句들을 모아 병풍으로 만들기도 하지만, 병풍 한 폭 한 폭이 대부분 독립된 작품들이다. 그러나 한글 서예는 「오우가」 등의 연시聯詩나 「관동별곡」 등을 비롯한 가사 작품이나 불경 또는 성경 구절 등의 장편이 많은 편이다.

한글 문헌들에서 어절별로 구두점을 찍어서 소리 뭉치의 단위를 표시해 준 것은 한글이 소리글자이기 때문이라고 생각한다. 그래서 소리단위별로 구분

해 주지 않으면 의미의 구별이 어려워지므로 그 단위를 표시해 주기 위해 구두점으로 표시해 준 것이다.

　아래에 보이는 문헌은 약사전藥師殿에서 개간한 『지장경언해』(1765)인데, 다음과 같이 대체로 어절별로 구두점을 찍고 있다.

『지장경언해』(약사전판, 1765)

　이 글에서 '뎨셕이. 셰존끠. 쳥ᄒᆞᅀᆞ오ᄃᆡ. 도리텬에가. 어마님. 보쇼셔' 등으로 표기하였는데, 이것은 오늘날의 '뎨셕이 셰존끠 쳥ᄒᆞᅀᆞ오ᄃᆡ 도리텬에가 어마님 보쇼셔'처럼 띄어 쓴 효과를 보이는 것이다. 이 의미는 '뎨셕이셰 존끠쳥ᄒᆞᅀᆞ오 ᄃᆡ도리 텬에가 어마님 보쇼셔' 등으로 잘못 읽을 것을 예방한 셈이다. 이 구두점은 보기 위해 고안된 것이 아니라, 읽기 위해 고안된 부호이다. 오늘날 띄어쓰기 부호도 마찬가지이다. 곧 문장의 중의성을 예방하기 위한 것이다. 필자가 흔히 드는 "서울가서방구하라"라는 예문이 있다. 이 예문을 구두점이

502

나 띄어쓰기를 하지 않거나 잘못 쓰면 중의성이 발견되어 잘못하다가는 '서울 가서 방 구하라'가 '서울 가 서방 구하라'는 의미로 해석될 여지가 있다.

그러나 한글 문헌에서 이 구두점을 띄어쓰기로 대체한다면 판목이나 한지 韓紙를 대량으로 소비해야 한다. 한글 서예에서도 그것은 마찬가지일 것이다. 그래서 이전의 한글 서예에서 띄어쓰기를 하지 않는 것은 이전의 관습을 이어 받은 면도 있지만, 종이의 효용성 때문에 이루어진 면도 무시하지 못할 것이 다. 현대에는 경제적 여유가 있어서 그러한 문제에서 벗어날 수 있지만, 옛날 에는 사정이 전혀 달라서 언간들을 보면 종이에 여유 공간이 있으면 돌아가면 서 글씨를 썼던 모습을 발견할 수 있다.

그렇다면 옛날에는 소리 나는 대로 읽음으로써 그 뜻을 정확히 이해하려고 해야 하는데, 그것이 쉽지 않은 것은 띄어쓰기를 하지 않은 데 있을 것이다. 고 전소설을 판독할 때의 가장 큰 어려움이 그것일 것이다. 그런데 흘림체의 글 씨는 그 나름대로 원칙이 있어서 한글 서예에서 흘림으로 쓴 문장들은 대체로 소리 뭉치별로 이어서 쓰는 특징이 있었다. 그리고 소리 단위를 벗어나면 그 소리 단위의 경계가 되는 문자들을 이어서 쓰는 경우는 보이지 않는다. 따라 서 어절별로 이어서 쓰거나 구 단위로 볼 수 있는 소리 단위로 이어서 쓰는 현 상을 볼 수 있다.

아래의 문헌은 『태상감응편도설언해』(1852)의 한 면이다. 흘림으로 썼는데, 필자가 임의로 표시해 놓은 단위들을 보면, '쥬기룰, 수여, 착흔 션비룰, 계교 흐여, 그남져지는다, 특별이, 되게, 흐시니라' 등은 대체로 이어서 쓰고 있다. 그러나 '스승을 숨고'와 그 뒤에 연결되는 '수방의 빈한흔 션비룰 모하'는 구별 되게 띄어 쓰고 있음을 발견한다.

이와 같은 전통은 현대에 와서도 흔히 발견되는 요소이다. 한글 서예가들 은 무심결에 써 내려 가지만, 이러한 무의식적인 표현이 서예 작품에 나타난 다. 이것은 바로 한글 서예가 보이기 위한 것이라기보다는 말하고 읽고 듣는 것이기 때문이라고 생각한다.

서예 작품 속에 이러한 한글의 특징을 살려 놓은 작가는 꽃뜰 선생님이다. 다른 한글 서예 작가들은 궁체로 작품을 쓸 때 모든 글자를 이어서 쓰는, 다시 말하면 띄어쓰기를 거의 하지 않는 것이 일반적이다. 물론 꽃뜰 선생님의 작품에도 그러한 작품이 있지만, 다른 작가들에 비해 띄어 쓴 작품이 월등히 많다는 사실을 알 수 있다.

이것은 한글 서예 작품이 단지 눈으로만 보는 것이 아니라 어절별로 소리 단위로 쉽게 읽게 하기 위한 것으로 해석된다.

6. 꽃뜰 선생님의 한글 서예는 말하는 듯 쓴 서예다

꽃뜰 선생님의 한글 궁체에서는 청아한 소리가 들리며, 단아한 소리가 들린다. 꺽꺽함이 없이 부드러운 소리가 들린다. 매우 단정하며 예의가 바르다.

(35x78cm)

나무 이의 꿈을 아끼면
중용의 빛줄에 살고
내 꿈을을 아끼면
어둠 속에서 산나련
어머니
나름 이외 꿈
아끼기 어려운 꿈
내 꿈을 아끼며
알게 되었어도
당신의 말씀
나도 모르게
내 안에 꽃으로 핍니다
김초혜 시 어머니를 쓰
꽃뜰 이미경

(105x33.5cm)

(102x32cm)

이러한 소리는 궁체의 일반적인 특징 같지만 궁체라고 해서 꼭 그러한 것은 아니다. 궁체 중에서도 민체처럼 꺽꺽하고 속되며 거친 소리도 들리는 작품이 있다.

꽃뜰의 궁체의 특징은 이처럼 정숙하며, 단아하며, 흐트러짐이 없으며 정리되어 있으며 청아하다. 품격이 높고 고고하며 점잖으며 속되지 않다. 마치 학과 같은 품격을 지닌다.

이러한 사실은 꽃뜰 선생님의 글 '궁체의 예술성'에 그대로 반영되어 있다. 즉

> 궁체 예술의 특징은 정성이 담긴 정교한 솜씨의 전문성이라고 하겠다. 그러므로 참되고 착하고 정성스런 마음과 아름다움을 추구하는 곡진한 마음이 없이는 궁체의 아름다움을 나타내기 어렵다. 음이 모여 동기가 되고 악구가 되고 악절을 이루고 점과 획이 모여 글자를 이루고 낱말을 이루고 구절을 이룬다. 성악에 있어서 호흡이 중요하듯 글씨에 있어서도 호흡이 자연스러워야 글씨가 편안하다.
>
> 또한 줄글이나 시에 따라 쓰는 이의 감정이 거기에 나타난다. 이와 같이 글의 호흡에 맞춰 쓰는 이의 감정이 필순에 따라 다양한 선질로 지면에 나타날 때 조형미가 이루어진다. 그러므로 한글 서예는 필법과 필세의 기본적인 기법으로 우리 글귀의 호흡에 맞춰 음악적인 리듬의 운필이 자유로울 때 예술성이 나타나는 것이다.

이러한 꽃뜰 선생님의 특징이 어디에서 연유되었는가를 살펴 볼 필요가 있다. 타고난 재능에 연유되기도 하겠지만, 필자는 부친 이만규 선생님의 영향이었을 것으로 생각한다. 부친 이만규 선생님은 주지하는 바와 같이 교육학자이며 국어학자이다. 이각경 선생님과 함께 북으로 가서 국어학자로서 활동하였다. 북에서 간행된 『조선어문』 1956년 제5호에 '우리 글을 풀어서 가로쓰

기의 필요성'이라는 글이 실려 있는데, 첫 문장이 "서사어는 구두어를 시각화한 것이다. 따라서 그들의 기능은 같고, 다만 자료적 면에서 전자는 문자에, 후자는 인간의 음성에 의거할 따름이다"라고 하여서 구두어의 중요성을 강조하고 있다.

부친 이만규 선생님의 글

이와 같은 부친의 영향은 한글 서예 작품 세계에도 그대로 적용되어 있다고 생각한다. 구두어의 중요성을 인식하였던 것이다. 뿐만 아니라 꽃뜰 선생님은 『붓 끝에 가락 실어』라는 시조집도 출간하였는데, 이러한 문학작품을 창작하는 예술성이 그대로 한글 서예에 녹아 있다고 할 수 있다.

7. 마무리

한글 서예를 거의 알지 못하는 국어학자가 꽃뜰 이미경 선생님의 한글 서예에 대해 언급하는 자체가 어쩌면 꽃뜰 선생님께 불경不敬일 것이다. 그러나 필자에게 강제로 부여된 임무를 다하기 위해 노력하였지만, 서예가가 아닌 이상 꽃뜰 선생님의 서예 작품에 대한 구체적인 의의는 언급하지 못하였다. 필자는 꽃뜰 선생님이 한글 서예사에서 차지하는 자리를 대체로 다음과 같이 밝혔다.

　① 꽃뜰 선생님은 한글 서예사에서 한글 궁체를 완성시킨 분이다.
　② 꽃뜰 선생님은 한글 서예를 한자 서예로부터 독립시켜 한글 서예를 반석 위에 올려 놓은 분이다.
　③ 꽃뜰 선생님은 한글 서예를 보는 서예에서 보고 듣는 서예로 발전시켰다. 이것은 한글이 소리글자임을 인식하고 그것을 서예에 도입시킨 결과라고 생각한다.
　④ 꽃뜰 선생님은 말하듯이 쓴 한글 서예로 발전시킨 분이다. 역시 한글이 소리글자라는 특성을 파악하여서 노력한 결과로 보인다.

꽃뜰 선생님의 업적은 필자가 언급한 내용만은 아닐 것이다. 그 이외에도 한글 서예계에, 그리고 한글 궁체사에 공헌한 내용은 너무 많을 것이다.

한글 서예가 한자 서예로부터 독립되지 않았다면 한글 서예는 오늘날처럼 발달되지 못했을 것이며, 한글 궁체가 없었다면 역시 오늘날과 같은 한글 서예는 존재하기 힘들었을 것이다. 꽃뜰이 없었다면 오늘날과 같은 한글 서예의 모습은 보이지 않았을 것이다. 이처럼 꽃뜰 이미경 선생님은 한글 서예사에서, 그리고 한글 궁체사에서 우뚝 솟아 있는 존재인 것이다.

〈2017년 4월 21일, 제13회 갈물한글서회 학술강연회 발표〉

제12장

국어학자가 본
한글 서예계의 과제

1. 머리말

필자는 국어학자이다. 국어학자로서 한글에 관심을 가지는 것은 너무 당연하겠지만, 한글 서예에 관심을 갖는다는 것은 아무래도 생뚱맞다. 국어학자로서 한글 서예에 대해 관심을 갖는 사람은 거의 없다고 해도 과언이 아니기때문이다. 이것은 어찌 보면 국어학계의 수치다. 그리고 한편으로는 한글 서예계의 불행일 수도 있다. 국어학을 단순히 국어 현상을 밝혀내는 학문으로만 인식한다면 국어학계의 연구 폭은 좁혀져서 국어학의 길을 스스로 막는 길일 수밖에 없고, 또한 국어 연구를 통해 인접 학문에 도움을 주지 못하는 고립된 학문이 될 가능성이 높기 때문이다. 그리고 한글 서예계는 물론이고 한글과 연관이 있는 인접 학문, 예컨대 한국 문학, 한국 서지학, 한글 공학, 한글 디자인, 한글 서예, 한글 서예학, 한글 무용 등과 공동으로 연구하여 한글 문화를발전시키지 못하기 때문이다.

국어학계와 마찬가지로 한글과 연관된 분야의 학문이나 예술에 관여하는분야도 국어학계와 별반 다르지 않다. 그들의 글이나 작품을 보면, 국어학자들의 눈에는 그들이 가지고 있는 한글에 대한 이해가 그리 높지 않다는 인식을 받게 되는 경우가 많다. 아무래도 한글에 대한 연구는 한글을 종합적이고분석적인 면에서 연구한 국어학자의 인식이 더 높다고 할 수 있다. 그렇다고국어학자가 한글과 연관된 모든 분야에 대해 다 알고 있는 전문가는 아니다.한글은 알지만 한글 서예에 대해서는 손방인 것이다.

한글을 연구하는 국어학자는 한글 서예는 자신의 학문 분야가 아니라는 오래된 선입관이 있고, 한글 서예가는 한글에 대한 깊이 있는 지식이 없어도 무방하다는 인식이 뿌리박혀 있는 이상, 국어학계나 한글 서예계의 발달은 그만큼 늦게 될 것이다.

최근의 학문이나 예술 변화의 중요한 특징은 그 접근 방법이 융합적이라고할 수 있다. 어느 한 분야의 시각과 방법과 자료와 이론만으로는 그 분야의 학

문이나 예술을 발전시키는 데 오히려 장애가 되며, 가능한 한 모든 분야를 복합적으로 인식하여 서로 보완해야만 오늘날 그 학문이나 예술이 경쟁력을 가지고 살아남을 수 있다고 한다 이러한 점에서 볼 때 국어학자들과 한글 서예학자들은 뼈아픈 반성을 해야 한다. 국어학자는 한글과 관련 있는 다른 인접 학문에 관심을 가져야 하며 국어학계에서 인접 학문이나 예술 분야로 인식하는 한글 서예계에서는 역시 인접 학문인 국어학이나 한글 문헌학 등에 관심을 가지고 있어야 한다.

이 글은 이러한 시각에서 출발한다. 그러나 한글 서예인들에게 한글에 대한 깊은 지식이 없다는 지적을 하면서도 한편으로는 어떻게 하면 한글에 대한 의미 있는 지식을 갖추게 하여 한글 서예계에 도움을 줄 수 있는가에 초점을 맞추고자 한다. 왜냐하면 한글 서예계에서 필자에게 요구하는 것은 한글 서예계에 부족하다고 생각하는 한글에 대한 지식, 그중에서도 특히 한글 서체에 대한 지식을 알려 달라는 것이지 비판 그 자체는 아니기 때문이다.

2. 국어국문학과 한글 서예

필자는 중학교 다닐 때 서예반에 들어서 서예를 잠깐 배운 적이 있다. '永, 宋, 戈' 등의 한자를 신문지에 새까맣게 쓰면서 연습하였고, 한글로는 늘 새해에 붓으로 '새 출발'이라고 즐겨 써서 책상 위에 붙여 놓았던 기억이 있다. 그러나 고등학교 때나 대학에 가서 국어학을 공부하면서도 한글 서예는 잊고 있었다.

대학교수가 되었는데, 필자의 전공이 국어사여서 한글로 된 문헌을 가장 많이 다루어야 하는 사람이 되었다, 그래서 한글 문헌을 수집하기 시작하였다. 그런데 1960년대와 70년대에는 국어사 연구 자료로서는 한글로 쓰인 문학작품, 예컨대 고소설이나 고시가 등은 연구 대상이 되지 않았다. 더군다나 필사본은 필사연대가 명확하지 않아서 관심을 쓸 겨를이 없었다. 그래서 주로 목

판본이나 활자본들을 보고 수집하곤 하였다.

그런데 우리나라 한글 문헌의 가장 큰 문제점은 그 문헌에 간기, 즉 간행 연도가 표시되지 않은 문헌이 많다는 점이다. 간행 연도가 분명하지 않으면 국어사 자료로서 활용하기 힘들다. 그래서 간행 연도를 알아내기 위해 공부한 것이 서지학이었다. 그러나 수많은 문헌들을 직접 만져 보고 감정해 보아도 간행 연도나 시기에 대해서 알쏭달쏭한 것이 너무 많았다. 서지학 전문가들도 그것은 마찬가지 같았다. 그러다가 발견한 것이 시대에 따라 한글의 자형이나 서체의 특징이 있다는 사실이었다. 예컨대 '가'자의 'ㄱ'이 '기'처럼 내려 긋는 획이 왼쪽으로 삐쳐 나갔다면(물론 판본에서) 그 문헌은 19세기 50년대 이후이고 'ㅌ'자가 'ㅌ'처럼 쓰였다면 그것은 18세기 말 이후의 문헌이며, 명조체가 아닌 고딕체가 쓰인 것이라면 그것은 정조 시대부터 고종 시대까지의 문헌이며, 궁체가 목판본이나 활자본으로 인쇄되어 나왔다면 그 서체는 19세기 70년대 이후라는 사실 등을 알게 되었다. 그래서 표를 만들어 거기에다가 전자복사기로 글자를 복사해서 풀로 붙여 만들었다. 그러면 그 문헌에 보이는 한글이 이 도표에 있는 어느 글자와 유사한가를 보아서 그 문헌이 간행된 시기를 추정하곤 하였다.

왼쪽에는 간행 연도와 그해에 간행된 문헌명을 쓰고 오른쪽에는 4개의 칸을 두어서 다양한 모양의 글자를 복사해 오려 붙이는 방식이었는데, 고생해서 만든 그 자료가 전자복사기로 복사하였기 때문에 그만 다 지워지고 말았다, 그래서 다시 만든 것이 다음과 같은 표였다. 그 일부만 보이도록 한다(홍윤표, 「한글 자형의 변천사」, 『글꼴』 1, 한국글꼴개발원, 1998, 89~219쪽).

간행 연도	문헌명	자형
1514년	續三綱行實圖	ㄱ 거 ㄱ 직
1518년	呂氏鄕約諺解	ㄱ 게 과 딕
1527년	訓蒙字會	ㄱ 감 굴 덕
1531년	牛馬羊猪染疫病治療方	곤 거 그 박
1575년	光州千字文	곧 가 궁 국
1576년	新增類合	곧 기 구 곡
1578년	簡易辟瘟方	ㄱ 게 글 박
1583년	石峰千字文	글 가 고 곡
1590년	大學諺解 (도산서원본)	ㄱ 기 그
1612년	練兵指南	ㄱ 가 그 판

첫 칸은 모음 글자가 아래에 오는 경우 중 특히 'ㆍ'의 위에 오는 경우의 'ㄱ' 을, 두 번째 칸은 모음 글자가 오른쪽에 오는 경우의 'ㄱ'을, 세 번째 칸은 'ㆍ'를 제외하고, 모음 글자가 아래에 오는 경우의 'ㄱ'을, 그리고 네 번째 칸은 대체로 'ㄱ'이 받침으로 오는 경우를 보여 주는 것이다.

이 당시에도 컴퓨터는 있었지만, 그림파일을 처리하는 포토샵 같은 프로그램들을 알지 못하던 때여서 복사해서 오려 붙이는 방식으로 작업하였다. 지금은 그것이 얼마나 힘든 일이고 어리석은 일인가를 잘 알기에 그렇게는 절대 하지 않을 것이다. 이것이 글꼴이라는 잡지에 실리게 되었는데, 거기에 이것이 실리게 된 것은 필자의 생각 때문이었다.

1978년에 문화체육부로부터 우리나라의 국어 정보화 중장기 발전 계획을 세워 달라는 제안이 있어서 필자가 연구책임자가 되어 21세기 세종계획을 입안하였는데, 그 계획 속에 한글 글꼴 개발 분과를 제안해 놓았고, 그 결과로 필자가 그 일의 한 부분을 맡았다.

한글 서예계에 관심을 갖게 된 이후로 여기에 먼저 관심이 있던 국어국문학계의 학자가 있음을 알게 되었다. 고 김일근 교수님이었다. 김일근 교수는 언간을 연구하는 분이어서 한글 편지의 서체에 대해 언급하곤 하셨다. 특히 많은 언간을 한글 서예계에 소개하여서 다양한 한글 서체를 소개한 공이 큰 분이다. 그러나 언간을 중심으로 하였기에 자연히 한글 판본에 대해서는 거의 언급하지 않은 셈이 되었다.

그 이후로 언간을 연구하는 경북대 백두현 교수, 한국학중앙연구원의 황문환 교수, 그리고 경판본 궁체 한글 고소설을 연구하는 명지대 이창헌 교수들이 한글 서예계에서 한글 서체에 대해 이야기하였으나, 주로 자료에 대한 것이었다고 생각한다. 최근에는 황문환 교수가 언간에 대한 연구과제를 받아 연구하면서, 언간 어휘사전 편찬과 함께 언간 서체자전도 편찬하고자 박병천 교수와 공동으로 작업하였다. 그 결과물도 나왔다. 그 결과물이 곧 '박병천, 정복동, 황문환 엮음(2012), 『조선시대 한글 편지 서체자전』, 다운샘'이다.

이처럼 국어국문학계의 학자들 몇몇은 한글 서예계에 관심을 가지고 있으나, 한글 서예계에서는 국어국문학, 특히 한글 연구에 본격적인 관심을 가지고 연구하는 사람은 아직까지도 많은 것 같지는 않다. 최근에 한글 서예에 대한 학위논문들이 많이 등장하고 있는 일은 매우 고무적이라고 할 수 있다. 그

러나 한글 서예에 대한 관심은 한자 서예에 비해 미진하다는 느낌은 지울 수 없다.

이러한 잡다한 이야기를 하는 이유는 두 가지가 있다.

하나는 국어학자가 한글 서예계에 관심을 갖게 되는 과정이 이렇게 길고 잡다한 과정을 거친 것이라는 것을 한글 서예계에 알려 드리기 위한 것이 아니라, 옛날에는 이러한 과정이 필요하였지만, 앞으로 한글 서예계에서 한글 문헌에 대한, 그리고 한글 서체 및 한글 자형학 등에 관심을 가지게 될 때에는 그러한 장구한 시간이 걸리지 않을 것임을 이야기하려 한 것이다. 필자가 지낸 시대와 오늘날의 시대는 엄청나게 달라서 이제는 한글 서예계에서도 쉽게 국어학계에도 접근할 수 있으며, 역시 국어학계에도 훨씬 쉽고 빨리 한글 서예계에 접근할 수 있을 것이다. 가장 빠른 길은 한글 서예를 연구하기 위해 국어국문학과 석사과정이나 박사과정에 입학하는 방법이 있다. 김두식 교수의 '한글 글꼴의 역사'란 저서는 국어국문학과 박사과정에 입학하여 한글 글꼴을 연구한 학위논문이다. 김 교수는 원래 출판학을 연구한 분이다.

두 번째는 이러한 과정을 거쳤기 때문에 실은 필자가 한글 서예에 대해 깊이 있게 알지 못한다는 사실을 알리기 위한 것이다. 그래서 필자의 의견이 매우 단편적이고 피상적일 수밖에 없음을 알리고, 그래서 필자의 의견이 잘못된 것이라고 생각해도 위와 같은 이유로 인해서 그러한 것이니, 널리 양해해 달라는 의미에서 장황한 이야기를 한 것이다.

3. 국어학자가 본 한글 서예인의 과제

한글 서예계의 과제와 고민은 외적인 것과 내적인 것의 두 가지가 있을 것이다. 외적인 것이야 당연히 자신의 작품 전시회에 대한 고민일 것이니 이 논의에서 제외한다. 대신 내적인 작품 활동과 연구 활동에 국한시켜서 언급하

기로 한다.

서예 작가들은 우선 개인전이 아니라 학회의 전시 등을 위해서는 서체가 정해지거나 또는 내용이 정해지기도 하는 것으로 보인다. 예컨대 궁체로 쓸 것, 내용은 시조를 쓸 것, 사랑에 대해서 쓸 것 등등. 아마 그러한 경우에는 서예인들은 오히려 고민이 적을 것으로 생각한다. 크게 고민하지 않아도 되기 때문일 것이다.

그러나 이러한 전제가 없는 작품들을 창작하기 위해서는 몇 가지 결정을 해야 할 것이다.

　① 어떤 서체로 쓸 것인가?
　② 어떤 내용을 쓸 것인가?
　③ 어떤 크기로 쓸 것인가?

①~③은 반드시 한글 서예 작품에서 갖추어야 할 필수사항일 것이다.

어떤 종이를 사용해야 할 것인가, 어떤 먹을 사용해야 할 것인가 하는 것 등은 그리 큰 문제가 아닐 것이다. 그러나 그림과 함께 글씨를 쓸 것인가 하는 문제는 최근의 한글 서예계의 흐름을 보면 함께 고민해야 할 일이라고 생각되기도 하는데, 글씨를 쓰는 사람이 그림에도 능통하다는 법이 없기 때문에 그것은 개인의 기호에 따를 것으로 생각한다. 그래서 이 글에서는 ①~③에 대해 언급하겠지만, 특히 ①의 문제를 해결하기 위한 기초적인 문제부터 언급하기로 한다.

4. 한글 서체 선택의 폭을 넓히기 위한 과제

어떤 서체로 쓸 것인가에 항상 부수적으로 따라다니는 문제는 '새로운 한글

서체는 없을까? 하는 것처럼 보인다. 그것이 소위 훈민정음해례본체(한글서예계에서는 대체로 '판본체'라고 한다)든 궁체든 민체든 지금까지 써 본 적이 없는 새로운 서체로 써서 서예인들이 보고 '참 좋구나'하는 평가를 받을 수 있도록 하였으면 하는 바람이 한글 서예인들에게 있는 것 같다.

그런데 한글 서예계에 알려진 한글 서체는 몇 가지나 되며 새로 창조된 한글 서체는 몇 가지나 될까? 학자나 서예가에 따라 그 한글 서체의 분류가 매우 다양하여서 한글 서체가 몇 종이나 된다고 결정하기 힘들다. 그런데 대개 궁체인가 민체인가 또는 훈민정음해례본체인가를 먼저 결정하는 듯하다. 그러나 이 세 가지 서체만 있는 것은 아니라고 생각한다.

지금까지 한글 서예계에 소개된 한글 서체는 국어학자가 보는 관점에서 본다면 소략하기 그지없다. 현재까지 알려진 한글 문헌이 몇 종이나 되는지는 알 수 없으나 한글 서예계에 소개된 한글 문헌은 국어국문학계에 알려진 문헌의 100분지 1도 안 되는 것으로 보인다. 그러나 한글 서예계에서 선정한 문헌들이 대체로 특징적인 서체를 가진 것들이어서 100개의 서체 중에서 1의 서체만을 알고 있다는 뜻은 아니다. 그러나 한글 서예계에서 알고 있는 서체보다는 엄청나게 다양하다는 것만은 사실이다.

그래서 한글 서예가들은 지금까지 국어국문학계에서 문헌 자료로 소개하기 위해 간행해 낸 한글 문헌 영인본들을 많이 참고하는 것으로 보인다. 그러나 대개 글씨체가 좋다고 생각되는 필사본의 문헌들, 예컨대 장서각 소장본(지금은 한국학중앙연구원 소장본)의 장편 고소설의 영인본들을 구해서 보는 것으로 보인다. 대개 장편 고소설이어서 낱권으로 판매를 하지 않기 때문에 '울며 겨자 먹기' 식으로 전질을 고가로 구입하는 것이 아닌가 생각한다. 국어국문학을 연구하기 위해서는 그 내용을 연구해야 하기 때문에 전질이 필요하지만 한글 서예가들에게는 그 내용도 물론 중요하지만 그보다도 서체가 더 중요하기 때문에 한 책이면 충분한데도 말이다. 아니면 직접 한국학중앙연구원에 가서 하루 종일 걸려 직접 장당 일반 복사비의 몇 배를 지불하고 마이크로 필

름을 복사해 오거나 아니면 마이크로필름이 되어 있지 않으면 복잡한 절차를 거쳐 복사해 오는 등의 고난을 겪었을 것으로 알고 있다. 자료에 목마른 서예가들은 직접 원본을 구입해 영인본과 주석본을 내거나 하는 경우도 보인다. 그런데 이 자료들은 대부분, 아니 전부 다 필사본이다. 판본에는 거의 관심이 없는 것 같다. 아마도 한글 서체가 궁체 중심으로 관심을 가져 왔기 때문일 것으로 생각한다. 그러나 비유해서 말한다면 판본들도 모두 붓으로 쓴 서예 작품임을 잊어서는 안 될 것이다. 그것도 필사본에 비해 매우 정제되어 있는, 쉽게 말하면 작품화된 한글 서예라고 할 수 있다. 필사본의 서체가 다양하지만 그 필사본들은 출품된 작품에 해당되는 것도 있겠지만 특별한 경우(예컨대 궁중에서 쓴 경우 등)를 제외하고는 아직 출품된 작품이라고 하기는 어려울 것이다. 그래서 어찌 보면 필사본의 서체가 더 다양할 수 있는 것이다.

결론적으로 말하면 판본들에 쓰인 한글 서체는 인증된 서체이고 필사본들은 그렇지 않은 서체도 많다는 것이다.

1) 한글 문헌에 대한 정확한 인식

이와 같은 현상으로 인하여 한글 서예계에서는 한글 문헌이 잘못 알려져 있기도 하다. 어느 문헌이 있으면 그 문헌이 한글 서예계에 알려져 있는 문헌 하나밖에 없는 것으로 알고 있다. 예컨대 고소설 춘향전의 영인본과 주석본이 하나 나오면 그것이 춘향전의 유일본으로 알고 있다, 그러나 춘향전은 목판본으로 인쇄되어 나온 문헌만도 『완판본 열녀춘향수절가』, 『별춘향전』, 『춘향전』 등이 있고 그것도 각각 이본이 많아서 『열녀춘향수절가』만 해도 '완서계서포판完西溪書鋪板(고려대 소장), 전주다가서포판全州多佳書鋪板(국립중앙도서관 소장), 융희 3년 기유 10월 상한隆熙三年己酉十月上澣의 간기를 갖고 있는 것(박순호 소장), 귀동신간판龜洞新刊板(여승구 소장)' 등이 있고, 『춘향전』도 '서계서포판西溪書鋪板(계명대 소장), 다가서포판多佳書鋪板(서울대 가람문고) 완서계서포판

完西溪書鋪板(한국학중앙연구원 소장)' 등이 있으며 서울에서 간행된 경판본도 한 남서림판翰南書林板의 1910년판(연세대 소장), 1920년판(서울대 소장), 1921년판 (한국학중앙연구원 소장) 등이 있고, 안성판은 '안성동문이신판(단국대 소장), 북 촌서포판北村書鋪板(충남대 소장)' 등이 있으며, 필사본은 이루 헤아릴 수 없을 만큼 많다. 그리고 그 이름도 '춘향전, 춘향가, 광한루가, 광한루악부, 남원고 사, 대방화사, 별춘향가, 별춘향전, 성렬전, 성춘향가, 성춘향전, 약산등대, 열 녀춘향수절가, 오작교, 옥중가인, 옥중화, 이몽룡전, 악부전, 절대가인, 추월 가, 춘몽연, 춘향신설, 향낭신설' 등의 이름을 가진 것들이 있다.

한글 서예가들이 너무나 잘 알고 있는 『낙성비룡落星飛龍』은 '비룡전, 성룡 전'이라고도 하는데, 권1, 2인 한국학중앙연구원 소장본만 알려져 있지만, 다 른 이본도 많다. '박순호 교수 소장본, 이해청 소장본, 한국 천주교회사연구소 소장본' 등의 이본이 있다. 그리고 소장처가 알려져 있지 않은 것도 많이 있는 것이다.

최근 2009년에 나온 '한글 판본 경민언해 쓰기'(이재옥 저, 서예문인화 발행)('경 민언해'는 『경민편언해』의 잘못이다)는 이재옥 선생이 구한 필사본인 것으로 보 이는데(판본이 아니다), 『경민편언해』는 1519년(중종 14) 황해도 관찰사였던 김 정국金正國이 간행한 교화서로 불분권 1책이다. 이 책에는 다음과 같은 이본들 이 있다. 여기에서는 판본만 소개하기로 한다. 필사본은 많아서 일일이 여기 에 예거할 수 없기 때문이다.

현재 김정국이 간행한 원간본은 전하지 않는다.

① 1579년의 중간본, 일본의 쓰쿠바대학筑波大學(구 동경교육대학) 도서관 소
 장본
② 1658년에 이후원이 간행한 중간본
③ 1730년(영조 6)에 상주 목사 이정소李廷熽가 중간한 책의 복각본
④ 1731년 경상도 초계草溪에서 간행한 것

⑤ 1745년(영조 21)에 완영完營(전주)에서 간행한 것

⑥ 1748년(영조 24)에 용성龍城(남원)에서 간행된 것

⑦ 1832년(순조 32)에 전라도 순천에서 간행한 것 등

1579년 간행 쓰쿠바대학 소장본

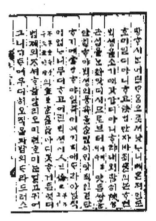

1658년 이후원 간행 중간본

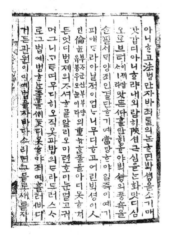

1731년 경상도 초계草溪 간행

1745년에 완영完營 간행

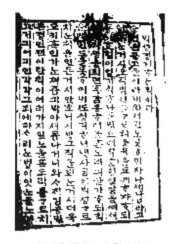

1832년 전라도 순천 간행　　　　　　이재옥 선생 필사본『경민편언해』

　이처럼 몇 가지만 소개하였어도 한글 서예계에서 소개한『경민편언해』가 국어국문학계에서 언급하는『경민편언해』와 얼마나 차이가 나는가를 알 수 있을 것이다. 그러니까『경민편언해』한 문헌에도 얼마나 다양한 한글 서체가 있는가를 암시적으로 볼 수 있다.

　이처럼 한 문헌에 다양한 이본이 있고 대부분의 이본들은 그것을 쓴 한글의 서체가 복각본이 아닌 이상 전부 다르다. 그러므로 너무 많은 서체가 있다고 할 것이다. 그래서 한글 서체의 종류는 너무 다양하여서 이를 분류하기도 쉽지 않을 것으로 생각한다. 이처럼 한글 서예계에서는 한글 문헌에 대한 정확한 인식이 필요할 것으로 보인다. 그래서 어느 문헌을 인용할 때에는 반드시 언제 간행된(또는 필사된) 책으로 어느 곳의 소장본인지를 밝히는 일이 필요하다. 예컨대『낙성비룡』은 18세기경에 필사된 것으로 보이는 한국학중앙연구원 소장본이라고 소개해야 한다.

2) 한글 문헌의 조사

이처럼 다양한 한글 문헌이 있고, 그것에 따라 한글 서체도 그만큼 다양한 편이다. 따라서 한글 서예계에서 가장 먼저 해야 할 일 중의 하나가 우리나라의 한글 문헌을 하나하나 검토해 가는 일이다. 훈민정음이 창제된 이후부터 19세기 말의 연활자본이 나오기 이전까지의 한글 문헌들의 목록을 만들고(20세기 초까지 확대해도 좋다) 이 문헌들을 하나하나 검토하여 서로 유사한 한글 서체와 상이한 서체가 어떠한 것이 있는가를 밝히는 일이 중요하다. 이것을 한글 서예계에 소개하여 다양한 한글 서체를 제공함으로써 지금까지 한글 서예계에서 알고 있는 한글 서체의 범위를 뛰어넘어야 할 것으로 생각한다.

훈민정음 창제 이후의 한글 문헌에 어떠한 것이 있는가를 조사하는 일은 크게 염려하지 않아도 좋다. 왜냐하면 이미 국어학계에서 조사한 것이 있고, 또 필자의 저서 『국어사 자료강독』(2016, 태학사, 207~299쪽)에도 제시되어 있다. 한글 서예계를 위해서는 이 자료를 그대로 제공할 수 있다. 다만 수많은 필사본들은 더 정밀한 조사가 필요하다.

한글 서체의 변천 과정을 연구하기 위해서는 훈민정음 창제 이후의 한글 문헌에 대한 목록이 다음의 예처럼 작성되어 있어야 한다. 그래야만 한글 서체의 변천 과정을 파악할 수 있다. 종전처럼 이미 널리 알려져 있거나, 또는 글씨를 잘 썼다고 생각하는 몇몇 문헌들만을 대상으로 한다면 한글 서체의 변천 과정을 정밀하게 연구하기 어렵다. 그 목록을 앞부분만 보이면 다음과 같다.

서기	왕대	문헌명	권	비고	소장처
1446년	世宗28년	訓民正音(해례본)			간송미술관
1447년	世宗29년	龍飛御天歌	권1,2		가람문고
			완질	일부 훼손	규장각
			권1,2;6,7		만송문고

				권3,4		서울역사박물관
			실록본	1472년 정족산본(세종실록 악보 권140-145)	규장각	
				권8-10		계명대도서관
		釋譜詳節		6,9,13,19		국립중앙도서관
				23,24		동국대
				20,21		권21 이화여대도서관
			3	무량사 복각본(1561년)	천병식	
			11	무량사 복각본(1560년 전후)	호암미술관	
		月印千江之曲	卷上		대한교과서(주)	
1448년	世宗30년	東國正韻	1,6		간송미술관	
			완질		건국대	
1449년	世宗31년	舍利靈應記			동국대, 고려대(육당문고)	
1455년	世祖1년	洪武正韻譯訓	3~16		고려대(화산문고)	
			9		만송문고	
			3,4		연세대	
1459년	世祖 5년	月印釋譜	1,2		서강대	
			4	16세기 복각본	김병구	
			7,8		동국대	
			8	풍기 비로사 복각본(1572년)	일사문고	
			9,10		김민영	
			11,12		호암미술관	
			13,14		연세대	
			15		순창 구암사, 성암	
			17		전남 보림사	
			17,18		강원 수타사, 삼성	
			19		가야대	
			20		개인	
			21	16세기 복각본, 광흥사판(1542), 무량굴판(1562), 쌍계사판(1569)	동국대, 연세대, 심재완 등	
			22	16세기 복각본	삼성	
			23		삼성	
			25		장흥 보림사	

〈이하 생략〉

3) 한글 문헌의 분류

그러나 이 목록을 가지고 한글 서체를 분류하기는 쉽지 않다. 가장 먼저 해야 할 일은 이 한글 문헌들을 판본별로 분류하는 일이다. 즉 활자본(금속활자본, 목활자본), 목판본, 필사본으로 구분하고 각 판본에 속하는 문헌들을 시대별로 나열하여 놓고, 이들 자료들을 복사하여(약 10장씩만 복사하여도 좋을 것이다) 한글 서예사 자료집을 총서로 출간하여 중요한 자료로 삼을 수 있게 해야한다. 물론 각 문헌에 대한 간략한 해제가 되어 있으면 더욱 좋을 것인데, 상당수의 한글 문헌은 이미 많은 학자들에 의해서 해제가 되어 있는 셈이니, 그것도 큰 문제는 아니다.

왜 활자본(금속활자본, 목활자본), 목판본, 필사본으로 구분해야 할 것인가를 언급해야 하겠다.

활자본도 판본인 인서체印書體임은 틀림없지만 그 서체가 다르다. 활자본은 한글 글씨를 한 자 한 자 쓴 것이지, 문장으로 쓴 것이 아니다. 그래서 활자본은 글자들끼리의 연결 관계가 보이지 않는다. 글자와 글자와의 연계성과 조화성이 없다. 한 글자 한 글자에는 정형성이나 조화가 뛰어나지만 글 전체로서는 정형성이나 조화성이 떨어지는 이유가 여기에 있다. 이에 반하여 목판본은 한 글자 한 글자 쓴 것은 맞지만, 글자들끼리의 연결 관계가 있는 것이다. 그래서 활자본과 목판본은 그 서체에 차이가 있다.

판본(활자본과 목판본)과 필사본도 그 서체가 다르다. 판본은 그 책을 읽을 사람들이 그 문자를 정확히 판독하게 하기 위하여서는 그 글씨가 매우 정연해야 한다. 목판이나 금속활자 또는 목활자로 간행된 문헌들은 그 문헌을 읽는 사람들이 다양한 사람들이기 때문에, 거기에 쓰인 한글은 그 문헌을 읽는 모든 사람들에게 정확하게 읽도록 하기 위한 노력을 하게 된다. 그래서 그 문헌에 쓰이는 한글은 매우 정연하다. 판본들의 한글 서체는(한문 서체도 이러한 점에서는 마찬가지이다) 변별성을 지녀야 한다는 것이 그 특징이라고 할 수 있다. 그래

서 판본에서는 진흘림체가 거의 없다. 대개는 정자체이다. 반흘림체의 판본도 등장하지만 그것은 서민들에게 상업용으로 판매하기 위해 만든 방각본에서만 볼 수 있는 것이지, 일반인들에게 읽히기 위해 쓴 책에는 반흘림체나 진흘림체는 거의 없다고 할 수 있다. 그러나 필사본에서는 이를 뛰어넘어 개성이 강한 개인 한글 서체도 보이는 것이어서 반흘림이나 진흘림체도 부지기수다.

한글 필사본의 서체는 매우 다양하다. 민체로부터 궁체에 이르기까지, 그리고 정자체로부터 진흘림체까지 모든 한글 서체가 등장한다. 한글은 다양한 계층의 사람들이 쓰는 것이어서 쓰는 사람의 종류만큼이나 그 한글 서체의 종류도 많다. 한자는 양반 계층의 사람들이 주로 사용하는 문자이지만, 한글은 양반 계층이나 서민 계층이 모두 사용하는 문자여서 한글을 쓰는 계층의 폭이 넓기 때문이다.

마찬가지로 궁체는 활자본에서는 정자체이지만 목판본에서는 반흘림체만 보인다. 이 사실은 왜 반흘림체와 진흘림체가 등장하였는가를 암시한다. 글자와 글자의 연계성이 없다면 반흘림이나 진흘림이 없다는 것이다. 즉 반흘림체나 진흘림체는 빨리 쓰기 위한 것임을 쉽게 알 수 있다. 진흘림체는 주로 필사본에서만 보인다. 필사본은 주로 그 글씨를 쓴 사람이 보고 읽기 위해 쓰는 것이어서 그 서체가 정연하지 않아도 상관이 없다. 서예 작품으로 쓴 것이 아니기 때문에 더욱 그러하다. 그래서 필사본에는 별별 서체가 다 등장한다. 그러므로 웬만한 고소설 필사본에서는 맨 마지막에 그 글씨를 보고 비웃지 말라는 글을 남기는 것이 일상적이라고 할 수 있다. 그러나 판본에서는 절대로 이러한 사적인 글이 있을 수가 없다.

필사본의 마지막에 보이는 사설을 몇 가지 들어 보인다. 문헌마다 다를 것 같지만 대부분이 그 내용은 대동소이하다. 공통되는 단어는 '오자, 낙서'이다. 아마도 한글 글씨에 대해 언급한 것은 이 부분이 거의 유일할 것으로 예상된다.

오즈 낙셔 만쏘온이 보시난 이난 그듸노 눌러 보옵소셔
　— 필사본 『정수경전』(홍윤표 소장본)

이 칙 결시은 본시 용열하온ㄴ 밤눗 등셔하기로 오즈 낙셔가 만슈온니 무읏 남
녀노쇼 하고 보시ᄂ 이가 누너 보옵기을 쳔만복츅하ᄂ이다.
　— 필사본 『곽해룡젼』(홍윤표 소장본)

지필도 극난ㅎ고 가족글 단문의 졍신도 슝막ㅎ야 오즈 낙셔 만슈압고 셩즈도
안이 도엿으니 부룻 모인ㅎ고 보시난이 눌너 보시기乙 쳔만 바라홈
　— 필사본 『챵션삼의록』(홍윤표 소장본)

　이와 같이 활자본, 목판본, 필사본으로 구분하고 이를 시대별로 구분하여
놓으면 한글 서체의 시대별 특징을 파악할 수 있다.

4) 한글 문헌의 서체 정리

　그렇다면 이렇게 방대한 한글 문헌들을 누가 정리해야 될 것인가? 아마도
한 사람이 이것을 분류하고 정리한다면 엄청난 노력과 시간이 소비될 것이
다. 그러나 많은 사람이 참여한다면 그 일은 그리 어려운 일이 아니다. 보통
서예 모임의 회원이 몇백 명 되는 것으로 알고 있다. 한 사람이 한 문헌씩만 정
리한다고 해도 단박에 수백 개의 한글 문헌이 정리될 수 있다. 모두 바쁜 줄은
알지만 한두 문헌씩 정리하는 일에는 재미도 있고 또 새로운 정보를 얻는다는
기쁨도 있어서 그리 어려운 일이 아닐 것이다. 문제는 구슬이 서 말이라도 꿰
어야 보물이라고 했듯이 누가 주동이 되어서 이 일을 시작하고 꾸준히 관리하
고 정리하는가 하는 문제다. 이것은 필자가 논할 문제가 아니다.
　필자는 어느 한글 서예 모임에 자료를 제공하였는데 그 방법은 곧 그 문헌

을 간략히 해제하고 대여섯 장의 중요한 면을 그대로 보여 주는 방식이다. 그 한 문헌을 예로 들어 보이면 다음과 같다.

<서예사 자료 154>

용담유사(1881년)

소장처 : 서울대 규장각, 한국학중앙연구원 등
문헌명 : 용담유사(龍潭遺詞)
간행년 : 1881년
판사항 : 목판본
해제 : 동학의 교주 崔濟愚(1824-1864)가 지은 국문가사이다. 1860년(철종 11)에서 1863년 사이에 창작된 것으로, 한문본인 ≪東經大典≫과 함께 동학의 양대 경전으로 일컬어진다. 책 이름의 '龍潭'은 최제우의 출생지이다. 이 책의 이본으로는 목판본, 목활자본, 필사본 등의 다양한 이본들이 함께 전하고 있다. 초간본은 1881년(고종 18) 최시형에 의해 충북 단양에서 간행되었을 것으로 추정되나, 현전하지 않는다. 현전 간본 중에는 1893년(고종 30)의 목활자본(癸巳本, 천도교중앙본부 소장)이 가장 오래된 판본이다.
'궁을가, 궁을십승가(천지부부도덕가), 논학가, 상화대명가, 수기직분가, 수덕활인경세가, 시경가, 안심치덕가, 인선수덕가, 교훈가, 안심가, 용담가, 몽중노소문답가, 도수가, 권학가, 도덕가, 흥비가, 검결 등의 가사가 있다. 가장 많이 전하는 것은 상주 동학본부에서 간행한 1932년판이다.

로다

불너보조구변구복초텬디예일ᄉᆞᆼ이ᄉᆞ구변
수도일쳔ᄉᆞ빅ᄉᆞ십만년갑ᄌᆞ졀혈초일일어흑뎍
구복십이회라이십일년갑신슌에쥬셩회두
태양이라태음미명하니외각국이분분
이라텬시디라존ᄌᆞ하니부지김귀로다이십
ᄎᆞᄉᆞ갑ᄌᆞ구복하에태고지시김귀로다이십
ᄉᆞ방셩텬디요이십ᄉᆞ회번복이라궁을셩신
죠립하에만법귀종조화로다궁을을셩도

궁을가

십이회로셩도시예좌션우션위쥬로다궁궁
을을셩도로다
일텬지하에본의ᄂᆞᆫ편강궁을노틴로다궁궁
을을셩도로다
쳥츈소년유협덜아민방풍류조타마소궁궁
을을셩도로다
십이회로셩도하니다시신명십이회라궁궁
을을셩도로다
신통륙예뎨일이라ᄉᆞ셔삼경만이읩셰궁궁
을을셩도로다

룡담유ᄉᆞ지뎨삼십륙궁을가권일

궁을가

건곤뎡위덕합시예삼지구복도통원쳐명더
덕광졔시예오역슌신젼셩원분야품물셩형
시예국태민안년풍원일치분별시셰어
화궁을태평원삼황오뎨은덕으로너도나고
나도ᄂᆡ셔부모은덕입어너니은대듕태산
이라텬디뎡위일분후에건곤부모일반이라
우리ᄋᆞ등동몽덜아부모은덕갑하보세부모
은덕갑ᄌᆞ하니궁을가ᄂᆡ엿지랄고너와나와

만셩도ᄉᆞ셤명하에슈도슈신모통하셰궁궁
을을셩도로다
광졔듕셩처덕하에쥬류팔방웃듬이라궁궁
을을셩도로다
만수도인요힝ᄂᆞ셔모슌삼월십오일에궁궁
을을셩도로다
편강궁을신인둥을분야지ᄂᆡ십국의궁궁
을을셩도로다
비산비ᄋᆞ야하쳐런고비텬비디셩신이라궁궁
을을셩도로다

룡담유ᄉᆞ지뎨삼십ᄉᆞ궁을십ᄉᆡᆼ가권일

궁을십ᄉᆡᆼ가

어화세상사람더라어리셕은이ᄂᆡ사람아지
못혼노리나마불연기연을펴ᄂᆡ니웃지말고
비ᄒᆡ보소이ᄂᆡ말헛탈인가견ᄒᆡ오ᄂᆞᆫ셰ᄉᆞᆼ말
에동국촘셔젼호란셔ᄂᆞᆫ리졔가가히
졀어셔말을하되이젼일진왜란셔ᄂᆞᆫ리졔ᄉᆡᆼ
여잇고기방시졀턴하분님요란시ᄂᆞᆫ리졔궁
궁힛다하고ᄉᆞ람ᄉᆞ람맘은사람궁궁리ᄌᆞᄂᆞᆫ

이렇게 한 문헌씩 정리하고는 있지만 이 문헌들에 보이는 한글 서체에 대한 연구가 이루어져야 더욱 효율적일 것이다. 이 하나하나의 자료는 서예가들이 임모臨模하기 위한, 그래서 새로운 서체를 개발하거나 창조하기 위한 기본적인 자료가 될 수 있다. 그러나 이러한 방법은 한글 서예계 전체의 발달을 위해서는 매우 기본적인 것일 뿐이다. 전체 속에서 부분을 볼 수 있어야 하기 때문에 이에 대한 더 깊은 연구가 있어야 한다.

5) 한글 서체의 분류

이러한 작업이 이루어지면 이들 문헌의 한글 서체에 대한 분류가 이루어져야 한다. 한글 서예계에서는 한글 서체를 다양하게 구분한다. 지금까지 어떻게 분류해 왔는가는 이미 많은 논의가 있었기에 여기에서는 재론하지 않는다. 그러나 지금까지의 한글 서체의 분류는 다양한 문헌을 대상으로 하지 않았기 때문에, 위에 제시한 과정을 거친다면 아마도 지금까지 해 왔던 한글 서체의 분류와는 전혀 다른 분류가 나올 것으로 예상된다. 예를 한 가지만 들어 문제를 제기하기로 한다.

허경무·김인택(2007)에서는 다음과 같이 한글 서체를 구분하고 있다(허경무·김인택, 「조선 시대 한글 서체의 유형과 명칭」, 『한글』 275, 2007, 193~226쪽).

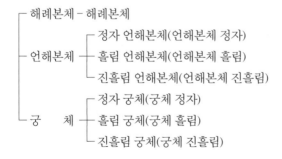

'해례본체'는 '훈민정음해례본체'의 약자이고 '언해본체'는 '훈민정음언해본

체'의 약자이다. 이 분류에 의하면 '해례본체'와 '궁체'는 그 분류에 수긍하기 쉽지만, '언해본체'는 그렇게 수긍하기 힘들다. '해례본체'와 '궁체'에 해당하지 않는 것이면 '언해본체'가 되는 셈이기 때문이다. 지금까지 한글 서체의 분류 중에서 문제가 되는 점은 바로 '해례본체'와 '궁체'를 제외한 다른 서체들을 어떻게 분류하는가 하는 것이었지, 『훈민정음 해례본』의 서체와 궁체가 문제가 된 적은 없다. 『훈민정음 언해본』과 이와는 다른 서체를 한 예로 보기로 한다.

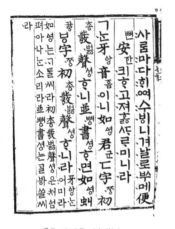

『훈민정음 언해본』

『연병지남』

지경영험전

조군영적지

언뜻 보기에도 이 네 가지 한글 서체는 전혀 달라 보인다. 이들 서체는 훈민 정음해례본체도 아니고 궁체도 아니어서 모두 언해본체로 해야 하는데, 이렇 게 다른 서체를 하나의 서체로 묶어도 되는지는 큰 문제다. 이 사실로 보아 서 체를 이렇게 세 가지로 분류하는 것은 큰 문제를 안고 있다는 것을 알 수 있다. 문제는 이 해례본체와 궁체를 제외한 다른 부류에 속하는 한글 서체를 하나로 묶는 데에 있다. 그렇다고 이 서체를 민체라는 범주 안에 하나로 묶을 수도 없 다. 어떤 학자는 한글 전서체(정음체, 판본체), 한글 예서체, 한글 해서체(정자), 한글 행서체(반흘림), 한글 초서체(흘림, 진흘림)로 구분하는데, 그 분류의 기준 이 명쾌하지 않다.

그래서 수많은 한글 서체들을 다시 분류해야 한다. 이 작업은 국어학자의 몫이 아니라 서예학자들의 몫일 것이지만, 필자가 개인적으로 생각하는 분류 의 기준에 대한 간단한 의견을 제시하면 다음과 같다.

소위 해례본체(훈민정음 창제 당시의 한글 서체)는 다른 한글 서체와는 전혀 다 른 한글 구성요소를 지니고 있다. 한글은 모두 6개의 선과 점과 원으로 이루어 져 있다. 즉 가로선(ㅡ), 세로선(ㅣ), 왼쪽삐침(ノ), 오른쪽삐침(\)의 네 가지 직선과 동그란 점(ㆍ)과 동그란 원(ㅇ)의 6가지로 이루어진다. 이 여섯 가지의 요소로 이루어진 한글 서체가 소위 해례본체라고 할 수 있다. 그러나 'ㆍ'는 곧 선으로 바뀌게 된다. 그것은 붓으로 인해 발생한 변화다. 다음에 『훈민정음 해례본』(1446)에 보이는 모음 글자와 1922년에 간행된 『언문초보諺文初步』의 모음 글자를 비교해 보면 점이 사라진 사실을 쉽게 이해할 수 있을 것이다.

점은 모두 모음 자모에서 가로선과 세로선에 통합되던 것이었는데, 이렇게 가로선과 세로선에 통합되던 점이 모두 선으로 변화하게 되었다.

그래서 해례본체(그 명칭은 전혀 마음에 들지 않지만)는 6가지의, 선과 점과 원으로 이루어진 서체다. 그러나 나머지 서체는 점이 없이 5개의 선과 원으로 구성된 것이다. 그 결과로 옛한글에는 점이 있었지만, 현대한글에는 점이 없어져서 4가지의 선과 한 가지의 원으로 이루어진다. 그런데도 현대한글을 설명하면서 천지인天地人 삼재三才를 논한다. 천天인 점은 이미 없어졌는데도 말이다.

그런데 한글 자모의 변화를 보면 '·'의 변화 이외에도 선과 원에도 변화가 일어난다. 원은 꼭지 없는 원에서 꼭지 있는 원으로 바뀌었다. 훈민정음 창제 당시에는 '이응(ㅇ)'과 '옛이응(ㆁ)'은 다른 문자이었다. 'ㅇ'은 음가가 없는 자음이었고, 'ㆁ'은 [ŋ]의 음가를 지닌 자음이었다. 그런데 붓으로 쓰는 과정에서 'ㅇ'자도 꼭짓점이 붙거나 'ㆁ'의 꼭짓점이 작아져서 두 글자의 변별력이 떨어지게 되자 '옛이응'은 사라지고 '이응'이 꼭짓점이 없는 글자로 그대로 쓰이거나 또는 약간의 꼭짓점이 있는 글자로 쓰이어서, 어느 자형으로 쓰이든, 초성으로 쓰일 때에는 음가가 없는 문자로, 종성으로 쓰일 때에는 [ŋ]의 음가를 지닌 문자로 변화하였다. 다음 그림의 『훈민정음 해례본』의 '이아'의 'ㅇ'과 'ㆁ'은 다른 글자이지만 『경석자지문』(1882년)의 '이여'의 'ㅇ'은 『훈민정음 해례본』의 '옛이응'이 아니라 '이응'에 해당하는 글자이다.

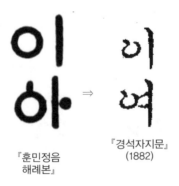

『훈민정음
해례본』

『경석자지문』
(1882)

이 'ㅇ'은 19세기에는 삼각형으로 쓴 적도 있다. 이것은 원을 붓으로 한 획으로 쓰지 않고 두 획으로 나누어 쓴 결과이다.

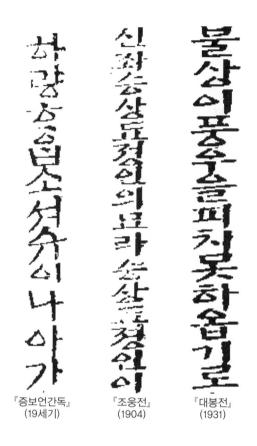

『증보언간독』　　　『조웅전』　　　『대봉전』
　(19세기)　　　　(1904)　　　　(1931)

결국 한글의 구성요소에 대한 정밀한 분석을 바탕으로 한글 서체의 분류가 이루어져야 한다는 것이다. 한글은 선과 점과 원으로 이루어져 있다. 이들 기본획들은 각각 변화를 겪는데, 선 중에서 가로선은 붓을 처음 시작할 때에 세리프가 없는 것에서 세리프가 있는 것으로 변화하였으며, 세로선은 선의 윗부분과 아랫부분의 굵기가 동일한 것에서 끝부분을 가늘고 뾰족하게, 그리고 왼쪽으로 살짝 삐치는 형식으로 변화해 왔다. 그리고 왼쪽 삐침은 시작점을

굵게 시작하고 끝부분이 날카로운 선을 가진 서체로 변화하였고, 오른쪽 삐침도 유사한 변화를 겪어 왔다. 점은 동그란 검은 점에서부터 처음 시작하는 부분을 뾰족하게 하고 끝맺는 점을 동그랗게 하는 서체로 변화하였으며, 원도 동그란 원에서 어느 환경에서는 상하가 긴 타원형으로 그리고 어느 환경에서는 좌우가 긴 타원형으로 변화해 갔다. 또 어느 때에는 2획으로 써서 삼각형으로도 변하기도 했다.

기본획의 이러한 변화들은 각 자모들이 합성되면서 변화하게 되는데, 가로선과 세로선이 만날 때(ㄱ처럼 세로선이 왼쪽으로 구부러진다), 세로선과 가로선이 만날 때(ㄴ처럼 가로선의 끝부분이 위로 약간 올라간다), 왼쪽 비침과 오른쪽 비침이 만날 때(ㅅ처럼 오른쪽 삐침이 왼쪽 삐침의 조금 아래에서 시작된다), 선과 원이 만날 때(ㅎ), 선과 점이 만날 때(ㅏ) 등으로 합성이 된다. 이러한 환경을 이해해야 한글 서체의 변화 과정을 정확하게 볼 수 있을 것이다.

6) 한글 서체 자전의 편찬

위의 작업이 끝나면 언간 서체 자전을 만드는 일이 필요하다. 김용귀(1996), 임인선(2005) 두 분의 서체 자전이 서예계의 대표라고 할 수 있다. 그 이외에도 한글 서예계에서는 이와 같은 작업을 계속해 오고 있다. 예컨대 한글서예연구회에서 한글 서체 교본의 하나로 19세기의 문헌인 『이언언해』와 『경석자지문』의 서체자전을 만든 것이 그 일례이다(한글서예연구회(2015), 이언언해, 경석자지문, 다운샘). 한글 서체자전의 편찬 목적은 서예가들에게 다양한 한글 서체의 모습을 보여 주고 아울러 서예가들이 임모할 수 있는 서체 교본을 만들기 위한 것으로 보인다.

그런데 대부분 한글을 음절별로 글자를 모아 그 모양을 제공해 주는 방식이다. 한글 서체 자전을 예로 들어 보도록 한다.

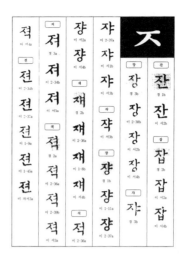

한글서예연구회 엮음(2015)
『이언언해 경셕ᄌ지문』, 다운샘

　이러한 서체자전은 서체에 대한 연구서는 아니다. 한글 서예가 예술의 경지에서 학문의 수준으로 승화될 수 있도록 하기 위해서는 이 방법에서 더 진전된 방법을 고려해야 할 것으로 생각한다.

　그 방식은 대부분 복사하여 오려 붙이는 작업을 통해서 어렵게 진행되고 있는 것으로 보이는데, 이제는 컴퓨터를 활용하여 쉽게 작업할 수 있다. 그 단계를 보이면 다음과 같다. 예를 궁체 금속활자본인 『경석자지문』을 들어 보도록 한다. 이 '경석자지문'은 이미 국어학계에서 입력해 놓은 자료가 있다. 그 모양을 보이면 다음과 같다.

敬惜字紙文

〈1882경셕ᄌ지문,1a〉
경셕ᄌ지문 (글ᄌ 쁜 조희를 공경ᄒᆞ야 앗기는 글이라)
글ᄌ 하나히 쳔금이 쓰니 글ᄌ를 맛당히 금ᄀᆞᆺ치 앗길지라 글ᄌ로뻐 어리석은

이룰 씌닷게 ᄒᄂᆫ 거시 금으로 곤익ᄒᆞ믈 구졔ᄒᆞᄂᆫ 것보다 나ᄒᆞ니 글ᄌᆞ룰 가바
야이 바리ᄂᆫ 거시 금을 허랑히 더지ᄂᆫ 것 ᄀᆞᆺ튼지라 경셔와 스긔며 빅가셔가 다
글ᄌᆞ룰 모화 된 거시오 나려문셔 부치 되여 간독이 모히고 편질이 ᄎᆞ믹 인ᄒᆞ야
랑쟈히 ᄒᆞ야

〈1882경셕자지문,1b〉
셔러진 칙장과 쇠잔ᄒᆞᆫ 편질노 항아리 드러난 것도 덥흐며 창호 ᄶᅮ러진 ᄃᆡᆼ도 바
르며 신바닥의도 ᄭᅡᆯ며 상탁도 씻며 심ᄒᆞ면 즌흙의도 ᄌᆞᆺ밟으며 혹 측간의도
셔러쳐 바리ᄂᆞ니 셩현을 셜만히 더러이며 텬디긔 득죄ᄒᆞ야 벌이 ᄌᆞ손의게 밋
쳐 아득히 글ᄌᆞ룰 모로게 되ᄂᆞ니 지난 일을 쇼연이 보고 경계ᄒᆞ야 ᄒᆞᆫ 두 일을 가
히 인증ᄒᆞᆯ 만ᄒᆞ니 녯젹 뎐가녀인이 홀연 뢰뎡을

〈이하 생략〉

①컴퓨터를 이용하여 입력된 자료의 음절 목록을 검색한다. 그러면 다음과
같은 목록이 1분 이내에 만들어질 것이다. 모두 401개의 음절이 있을 것이다.

가 각 간 갈 감 갓 강 개 거 건 것 게 겨 견 결 경 계 고 곡 곤 골 곳
공 과 관 광 괴 교 구 국 군 궁 권 궤 귀 규 그 근 글 금
〈중략〉
흔 흘 흙 훗 희 히 힘 ᄒ 흔 훌 히 힝 ᄲᅡ ᄲᅥ ᄡᅳ ᄲᅳ ᄡᅵ ᄲᅵᆺ ᄲᆞᆺ ᄲᅩᆨ ᄭᅡ ᄭᅡᆯ
꿈 ᄭᅵ ᄭᅴ ᄭᅵ ᄶᅧ ᄯᅩ ᄶᅮ ᄰᅳ ᄯᆞ ᄲᆞᆫ

전체 음절수가 2,394개, 음절 종류수가 401개가 될 것이다.

②이것을 다음과 같은 표로 만든다. 이 표는 출판할 때의 크기대로 만들어

야 한다. 결국 행이 401개가 되어야 할 것이다.

가			
각			
간			
갈			
이하 생략			

③컴퓨터를 이용하여 각 음절의 출전을 검색한다. 역시 1분 안에 만들어질 것이다. 〈 〉 안의 표시는 출전을 표시한다. 따라서 각 글자가 어느 쪽에 나오는지를 쉽게 알 수 있다.

가 〈1a〉 〈1a〉 〈1a〉 〈1b〉 〈1b〉 〈2a〉 〈2a〉 〈3b〉 〈3b〉 〈4b〉 〈4b〉 〈5a〉 〈5b〉 〈6a〉 〈6a〉 〈6a〉 〈7b〉 〈8a〉 〈9a〉 〈9a〉

각 〈8a〉 〈8a〉 〈9a〉

간 〈1a〉 〈1b〉 〈3a〉 〈7b〉

갈 〈4a〉 〈6b〉

감 〈6a〉

갓 〈2b〉

강 〈3b〉 〈4a〉 〈4a〉 〈5b〉 〈6a〉 〈6a〉 〈8a〉 〈8a〉

개 〈5b〉 〈6a〉

〈중략〉

힝 〈3b〉 〈3b〉 〈4a〉 〈4b〉 〈5b〉 〈7b〉 〈8a〉 〈8a〉 〈8b〉 〈8b〉

④이 문헌의 이미지 파일을 준비한다. 사진을 찍는 방식과 컴퓨터로 스캔을 하는 작업이 있는데, 가장 좋은 방법은 스캔을 하는 방법이다. 해상도

600dpi로 하는 것이 좋을 것이다. 가능하면 흑백 스캔을 하는 것이 좋을 것이다. 왜냐하면 컬러 스캔을 하면 바탕의 색깔이 그대로 남기 때문이다. 이미 이들 자료는 거의 다 이미지 파일로 다 되어 있다.

⑤ 포토샵 등의 프로그램을 이용하여 각 쪽수에 있는 글자들을 앞의 ②에서 보인 칸 안에 각 글자의 그림을 오려 붙인다. 그러면 다음 그림과 같이 될 것이다.

가	가	가	
각	각	각	
간	간	간	
갈	갈		
이하 생략			

이 문헌은 활자본이어서 한 칸씩만 만들어도 좋을 것이다. 위의 글을 쓰는데 약 10분밖에 시간이 소요되지 않았으니, 오늘날 컴퓨터로 작업을 하면 얼마나 간편한가를 안다면 일정한 크기대로 복사해서 가위로 오려 붙이는 작업은 하지 않을 것으로 생각한다.

이러한 작업을 거쳐 각 문헌별 한글 서체자전이 나온다면 많은 서예가들에게 도움을 줄 수 있을 것으로 생각한다. 이러한 작업을 하려면 컴퓨터를 배워야 하는데, 이러한 서체자전을 만들기 위한 기초적인 과정을 배우려면 컴퓨터를 전혀 모르는 사람이라도 아마 하루면 배울 것으로 생각한다.

한글 서체자전은 음절 중심의 자전도 필요하겠지만 더 중요한 것은 각 획의 시작점과 끝점 등을 분석하여 보여 주어야 할 것이다. 이것은 서예의 기본이

기 때문이다. 그리하여 이들을 모두 종합하여 결과적으로는 역사적인 서체도가 완성되어야 한다. 그리하여 김두식(2008)에서 제시한 다음쪽에 보이는 바와 같은 서체도가 작성되기를 바란다(김두식(2008), 『한글 글꼴의 역사』, 시간의물레). 앞의 것은 'ㅏ' 모음 글자의 앞에 오는 자음 글자의 형태를 문헌별, 세기별로 제시한 것이고, 두 번째 것은 각 획의 시작점과 끝점 등을 분석하여 문헌별, 세기별로 구분한 것이다. 그러나 여기에서는 17세기의 것까지만 제시하도록 한다.

문헌(연도)	ㄱ	ㄴ	ㄷ	ㄹ	ㅁ	ㅂ	ㅅ	ㅇ	ㅈ	ㅊ	ㅋ	ㅌ	ㅍ	ㅎ	
훈민정음(1446년)	ㄱ	ㄴ	ㄷ	ㄹ	ㅁ	ㅂ	ㅅ	ㅇ	ㅈ	ㅊ	ㅋ	ㅌ	ㅍ	ㅎ	
서보상절(1447년)	ㄱ	ㄴ	ㄷ	ㄹ	ㅁ	ㅂ	ㅅ	ㅇ	ㅈ	ㅊ	ㅋ	ㅌ	ㅍ	ㅎ	
동국정운(1448년)	ㄱ	ㄴ	ㄷ	ㄹ	ㅁ	ㅂ	ㅅ	ㅇ	ㅈ	ㅊ	ㅋ	ㅌ	ㅍ	ㅎ	
월인석보(1459년)	ㄱ	ㄴ	ㄷ	ㄹ	ㅁ	ㅂ	ㅅ	ㅇ	ㅈ	ㅊ	ㅋ	ㅌ	ㅍ	ㅎ	
속조법보단정언해(1496년)	ㄱ	ㄴ	ㄷ	ㄹ	ㅁ	ㅂ	ㅅ	ㅇ	ㅈ	ㅊ		ㅌ	ㅍ	ㅎ	
어세향악언해(1518년)	ㄱ	ㄴ	ㄷ	ㄹ	ㅁ	ㅂ	ㅅ	ㅇ	ㅈ	ㅊ	ㅋ	ㅌ	ㅍ	ㅎ	
정속언해(1518년)	ㄱ	ㄴ	ㄷ	ㄹ	ㅁ	ㅂ	ㅅ	ㅇ	ㅈ	ㅊ	ㅋ	ㅌ	ㅍ	ㅎ	
장수경언해(16세기전반)	ㄱ	ㄴ	ㄷ	ㄹ	ㅁ	ㅂ	ㅅ	ㅇ	ㅈ	ㅊ		ㅌ	ㅍ		
무예제보(1598년)	ㄱ	ㄴ	ㄷ	ㄹ		ㅁ	ㅂ	ㅅ	ㅇ	ㅈ	ㅊ	ㅋ	ㅌ	ㅍ	ㅎ
언해두창집요(1608년)	ㄱ	ㄴ	ㄷ	ㄹ	ㅁ	ㅂ	ㅅ	ㅇ	ㅈ	ㅊ	ㅋ	ㅌ	ㅍ	ㅎ	
연병지남(1612년)	ㄱ	ㄴ	ㄷ	ㄹ	ㅁ	ㅂ	ㅅ	ㅇ	ㅈ	ㅊ	ㅋ	ㅌ	ㅍ	ㅎ	
가례언해(1632년)	ㄱ	ㄴ	ㄷ	ㄹ	ㅁ	ㅂ	ㅅ	ㅇ	ㅈ	ㅊ	ㅋ	ㅌ	ㅍ	ㅎ	
마경초집언해(1682년)	ㄱ	ㄴ	ㄷ	ㄹ	ㅁ	ㅂ	ㅅ	ㅇ	ㅈ	ㅊ		ㅌ	ㅍ	ㅎ	
어제내훈언해(1737년)	ㄱ	ㄴ	ㄷ	ㄹ	ㅁ	ㅂ	ㅅ	ㅇ	ㅈ	ㅊ	ㅋ	ㅌ	ㅍ	ㅎ	
천의소감언해(1756년)	ㄱ	ㄴ	ㄷ	ㄹ	ㅁ	ㅂ	ㅅ	ㅇ	ㅈ	ㅊ	ㅋ	ㅌ	ㅍ	ㅎ	
어제훈서언해(1745년)	ㄱ	ㄴ	ㄷ	ㄹ	ㅁ	ㅂ	ㅅ	ㅇ	ㅈ	ㅊ	ㅋ	ㅌ	ㅍ	ㅎ	
증수무원록언해(1792년)	ㄱ	ㄴ	ㄷ	ㄹ	ㅁ	ㅂ	ㅅ	ㅇ	ㅈ	ㅊ	ㅋ	ㅌ	ㅍ	ㅎ	
경신록언석(1796년)	ㄱ	ㄴ	ㄷ	ㄹ	ㅁ	ㅂ	ㅅ	ㅇ	ㅈ	ㅊ	ㅋ	ㅌ	ㅍ	ㅎ	
오륜행실도(1797년)	ㄱ	ㄴ	ㄷ	ㄹ	ㅁ	ㅂ	ㅅ	ㅇ	ㅈ	ㅊ	ㅋ	ㅌ	ㅍ	ㅎ	
태상감응편도설1(1880년)	ㄱ	ㄴ	ㄷ	ㄹ	ㅁ	ㅂ	ㅅ	ㅇ	ㅈ	ㅊ	ㅋ	ㅌ	ㅍ	ㅎ	
태상감응편도설2(1880년)	ㄱ	ㄴ	ㄷ	ㄹ	ㅁ	ㅂ	ㅅ	ㅇ	ㅈ	ㅊ	ㅋ	ㅌ	ㅍ	ㅎ	

5. 궁체

한글 서예에서 가장 큰 관심을 가지고 써 왔고 사랑받아 온 것은 궁체다. 이렇게 궁체가 각광을 받았던 것은 역사적인 이유도 있지만, 그것보다도 더 큰 이유는 궁체가 아름다운 서체였기 때문일 것이다. 궁체가 아름다운 것은 전술한 바와 같이 직선이 최대한으로 곡선화되었고, 선과 선 그리고 원과 선의 연결이 가장 자연스럽고 조화가 이루어져 있기 때문이며 붓으로 표현할 수 있는 가장 아름다운 선으로 생각하였기 때문일 것이다.

6. 민체

그렇다면 궁체는 민체와 어떠한 관계가 있으며 과연 민체에는 어떠한 것이 있을까? 민체를 인정하려는 사람과 인정하지 않는 사람들이 있는데, 대체로 이를 인정하지 않는 사람들은 정형화한 한 유형의 서체로 체계화하기도 어렵고 궁체와 상대적인 개념으로서 반드시 민간에서만 창안하여 사용한 서체라고 단정하기가 어렵다는 이유를 든다.

민간 서체를 붓으로 썼으되 한자 필서에 익숙하지 않으면서 궁체처럼 정형화한 필법이 없는 것을 민간이 서법의 격식에 따르지 않고 개인의 성정에 따라 자유롭게 붓으로 썼던 글씨여서 서체로서보다는 서풍의 일종으로 처리해야 한다고 주장한다.

그러나 민체에는 정형화한 필법이 없다고 하는데, 꼭 똑바로 써야 서체라는 인식이나 빼뚤빼뚤 썼기 때문에 서예가 아니라거나 하는 인식은 이제는 접어야 할 것으로 보인다. 그렇지만 전체적으로는 조화를 이루는 서체를 인정해야 하겠기 때문이다.

아직까지 민체에 대한 정확한 이해가 없기 때문에 민간에서 유행하였던 서

체, 특히 지방의 방각본에서 흔히 사용하였던 서체를 중심으로 예를 들어 보이도록 한다. 여기에 예를 드는 한글 문헌들은 모두 완판본, 즉 전주에서 간행된 한글 고소설들이다. 우선 여기에 몇 개 예를 들어 보도록 한다.

『삼국지』(완판본)

『구운몽』(다가서포)

『별춘향전』(다가서포)

『강태공전』(남곡신간)

『소대성전』(귀동신간)

『소대성전』(서계서포)

『소대성전』(완부신판)

『심청전』(완서신간)

『열녀춘향수절가』(완판)

『유충렬전』(완흥사서포)

『이대봉전』(서계서포)

『이대봉전』(완판)

『임진록』(완판)

『장풍운전』(완산개간)

『조웅전』(완산신판)

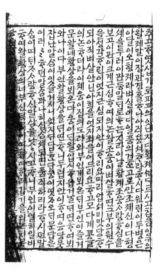

『조웅전』(완판)

『초한전』(완남귀석리)

『토별가』(완서신간)

『화용도』(완판)

『서한연의』(완판)

이 완판본 고소설에서 볼 수 있는 특징은 궁체와는 달리 선이 대부분 직선이라는 점이라고 할 수 있다. 『열녀춘향수절가』나 서계서포의 『이대봉전』, 완남귀석리에서 간행된 『초한전』처럼 정자체인 것이 주로 직선으로 보인다. 그러나 모두 직선은 아니다. 그 직선을 다가서포에서 간행한 『구운몽』처럼 흘림으로 써서 마치 궁체 흘림에 가깝도록 쓴 것도 있고, 완판의 『임진록』도 흘림이 있어서 이를 직선을 곡선화시켜 어찌 보면 궁체처럼 보일 가능성도 있는 것이다.

그래서 민체는 활자로 말하면 고딕체도 아니고 명조체도 아닌 중간 단계의 서체처럼 보인다. 이들은 상당수의 민간인들이 쓴 필사본의 한글 서체와 매우 유사한 실정이다. 이들을 다시 분류하는 일도 서예계에 남기는 중요한 과제 중의 하나일 것이다.

7. 궁체와 민체

일반적으로 궁체를 쓰면 민체를 쓸 수 없고 민체를 쓰면 궁체를 쓸 수 없다는 인식이 있는 것처럼 보인다. 그러나 이것은 잘못된 인식인 것으로 보인다. 왜냐하면 한글 옛 문헌에서는 한 문헌에서 민체도 보이고 궁체도 보이기 때문이다. 미동 중간의 장경전을 보면 그러한 사실을 알 수 있다.

왼쪽의 것이 2면의 뒤쪽이고 오른쪽이 3면의 앞쪽이다. 그런데 왼쪽 것은 궁체 같지만 오른쪽 것은 완판본의 임진록이나 남곡신간의 『강태공전』과 유사한 서체를 써서 민체에 가까운 서체를 사용한 것으로 보인다. 이것이 처음부터 그렇게 쓴 것인지 아니면 후대에 이 판이 없어져서 보각한 것인지는 모르겠으나, 한 문헌에 이렇게 궁체와 민체가 같이 쓰인 문헌들이 심심치 않게 보인다. 이러한 현상은 필사본에서도 흔히 나타난다.

특이한 사실은 궁체가 쓰인 것에는 민체가 보이지만 민체만 보이는 것에는 궁체가 보이지 않는다는 사실이다. 이러한 내용은 매우 흥미 있는 사실을 우리에게 암시해 준다. 즉 궁체를 쓸 줄 아는 사람은 민체를 쓸 수 있지만, 민체만 쓰는 사람은 궁체에 익숙하지 않다는 사실을 알려 주는 것이라고 생각한다. 대부분의 한글 서예가들이 궁체를 배우는 이유를 이러한 점에서 알 수 있다. 이것은 곧 곡선을 쓸 줄 아는 사람은 직선으로도 쓸 줄 아는데, 직선만 쓰는 사람은 곡선을 쓰는 방식에 익숙하지 않음을 알려 주는 것이다.

그리고 또한 이러한 사실은 궁체와 민체가 서로 연관이 있음을 암시해 준다. 궁체는 선의 조화와 글자끼리의 조화가 모두 중요한 핵심이 되지만, 민체는 선의 조화보다는 글자끼리의 조화가 더 중시되기 때문이어서, 궁체를 쓰

고 이해할 줄 줄 아는 사람은 민체도 쓸 수 있고 또 이해할 줄 안다는 점을 알려 주는 것이라고 생각한다. 필자의 이러한 생각이 실제로 서예계에서는 어떻게 받아들여질지에 대해서는 필자 역시 궁금한 점이다.

8. 한글 서예 교과서의 문제

한글 서예계에서 해야 할 과제 중에 가장 시급한 일 중의 하나는 학교 교육에서 한글 서예가 반드시 포함되어야 한다는 사실을 인식하고 이의 실현을 위해서 노력하는 일이다.

중국과 일본과 한국은 한자의 기능이 다르다. 중국은 읽고 쓰기 위해서 한자를 학습한다. 일본도 읽고 쓰기 위해 한자를 학습한다. 그래서 일본에서는 한자를 버릴 수 없다. 왜냐하면 일본에서는 한자를 음으로만 읽지 않고 새김으로도 읽기 때문이다. 그래서 아직도 일본은 한자를 그대로 쓰고 있다.

그러나 한국은 한자를 읽기 위해서 배운다. 한자는 음으로만 읽기 때문이다. 그래서 한국은 한글 전용이 가능하다. 그 음을 한글로 표기할 수 있기 때문이다. 그래서 한자를 배울 필요가 없어진다. 쓰기 위해 배우는 한자는 서예(서도, 서법) 학습에서 매우 필요하게 된다. 그러나 읽기 위해 한자를 배우는 나라인 한국에서는 한자 서예가 학교 교과목에서 사라지게 되었다. 그런데 한자 서예가 한자를 쓰지 않기 때문에 학교 교육에서 사라지는 것은 이해가 되지만, 읽고 쓰기 위해 배우는 한글을 쓰는 한글 서예가 정규 교과목에서 사라지는 것은 도저히 이해가 되지 않는다. 이것은 한글 서예를 한자 서예의 한 부류로 생각하는 어리석은 정책 입안자들의 착각이다.

자신의 의사, 감정을 전달하기 위한 것이 문자라면 그 문자의 획, 쓰는 순서 등을 학습하는 서예를 학습해야 한다는 것은 중국와 일본을 통해서 잘 알 수 있다. 그럼에도 불구하고 한국에서 한글 서예가 학습 과목으로서 사라지게

된 것은 쓰는 도구가 붓이나 펜과 같은 필기도구가 디지털 시대가 되면서 자판key board이 되었기 때문일 것이다.

그러나 이것은 큰 문제다. 우리나 늘 경험하듯이 한자를 이해하는 사람이 한자를 쓸 때 한자를 몰라 쓰지 못하는 경우를 흔히 발견하게 된다. 정작 컴퓨터로 한자를 입력하면서도 막상 종이에 한자를 쓰려고 하면 그 한자의 모습이 떠오르지 않아 애를 먹었던 기억을 하는 사람이 많을 것이다. 컴퓨터로 한글을 입력하면서 막상 쓰려면 생각나지 않는 일이 발생할 가능성도 있을 수 있다고 생각한다. 물론 한글이 소리글자여서 그러한 위험성은 극히 낮다고 할 수 있지만, 전혀 무시만 할 수 있는 문제는 아니다.

최근에 학생들이 쓰는 한글의 모습을 보면서, 쓰지 않고 읽기만 했던 한글이 실제로 쓸 경우에 어떠한 문제점이 발생하는가를 눈여겨볼 수 있었다. 가장 심각한 문제점 중의 하나는 한글 자형이 일정하지 않다는 점이다. 또 한 가지 문제점은 글자 쓰는 순서가 제멋대로라는 점이다. 'ㄹ'자나 'ㅂ'자나 'ㅌ'자를 쓸 때가 가장 심하였으며, 모음 글자도 중모음 표기에서 쓰는 순서가 마음대로인 것을 볼 수 있으며, 'ㄲ, ㅃ, ㅆ' 등에서도 마찬가지 현상이 일어남을 볼 수 있다.

이와 같이 한글을 읽고 쓰기 위해서 학습하는 경우에는 반드시 한글을 쓰는 한글 서예 교육이 학교 정규 교육에서 반드시 이루어져야 한다.

한글 서예인들이 이를 위하여 노력해야 함은 한글 서예계만을 위해서 필요한 것은 아니다. 모든 국민들의 문자 교육을 위해 필요한 것이다.

9. 맺음말

한글 서예계에서 해야 할 과제는 어떻게 보면 기존의 좋은 전통은 그대로 이어가면서 개선해야 할 것은 개선해 나아가는 일일 것이다. 기존의 좋은 전

통이란 궁체 중심의 한글 서예계가 이루어져 왔다는 점일 것이다. 이것은 계속 살려 나아가야 할 것이라고 생각한다. 그러나 개선되어야 할 일은 궁체 중심이라고 해서 민체 등의 다른 다양한 한글 서체를 무시해서는 안 된다는 점이다. 인간의 모든 일들은 그것이 정치, 경제, 사회, 문화의 어느 면에서나 다양성 속에서 발전해야 진정한 의미의 인간의 발전이기 때문이다.

뿐만 아니라 개선되어야 할 점 중의 하나는 한글 서체뿐만 아니라 서예에 담을 내용을 무엇으로 해야 하는가 하는 문제이다.

대부분의 서예가는 자신의 글을 서예라는 예술 작품으로 남기지 않는데, 지금까지 남아 있는 한문 서예 작품 중에서 뛰어난 서예 작품은 남의 글을 쓴 것은 하나도 없다는 사실을 뼈저리게 인식해야 한다. 추사 작품은 자신의 글을 쓴 것이지 남의 글을 자신의 서체로 남긴 것은 아닌 것이다. 훌륭한 미술 작품도 남이 그린 그림을 자신의 화풍으로 다시 그린 작품은 하나도 없다. 예술 작품 속에 혼이 들어가 있어야 하는데, 한글 서예계는 형식은 우수하지만 내용에 있어서는 다른 사람의 혼을 담고 있는 셈이다. 그렇다고 서예가가 꼭 문학적 소양을 갖추어야 한다는 의미는 아니다. 소박하게 자신의 생각을 담은 글이 더 진실한 것이라고 생각한다.

또 한 가지는 대개 그 글씨를 서예가가 좋아 하는 문구만을 선정한다는 점이다. 물론 당연한 것이지만, 다른 사람들이 좋아하는 문구가 무엇인가도 한 번쯤 고려해 보아야 할 것이다. 아무리 자신이 좋아하는 문구라도 그것을 감상하는 사람이 좋아하지 않는 문구라면 감상의 대상이 되지 못하며, 식상한 문구라면 더더욱 그러하다는 사실을 인식하는 일이 곧 한글 서예계가 고민해 주어야 할 일이라고 생각한다.

자신의 글을 쓸 수 없다면 어쩔 수 없이 다른 사람의 글을 써야 하는데, 그러기 위해서는 다른 사람의 글을 늘 준비해 두어야 한다. 주로 쓰는 것이 시구詩句나 명구名句, 또는 문학작품(가사, 시조 등), 종교적인 내용 등이 많은 것으로 보이는데, 이들 작품들은 교과서나 참고서만 참조하지 말고 원전들을 참조해야

할 것이다. 참고서에는 잘못된 것이 너무 많다는 사실도 숙지해 두어야 할 내용이다. 특히 맞춤법이나, 표기(옛 문헌의 'ㆍ' 표기 등) 등에도 신경을 써야 한다. 국어학자가 전시회장에 가면 그러한 점에서 잘못된 작품을 최소한 한두 개씩 발견하는 일은 비일비재하다. 그러면 그 한글 서예 작품은 다른 분야의 사람들에게 멸시 당하게 된다는 사실도 알아 두어야 할 것이다.

어떤 크기로 써야 할 것인가는 작품에 따라 다르겠지만, 필자가 말하고자 하는 것은 백지에 여백의 아름다움도 남겨야 할 것이라는 점이다. 여러분들은 어떻게 생각할지 모르지만 요즈음 서울 지하철역에 가면 숨이 막힌다. 디자이너들은 벽이든 바닥이든 빈자리를 그대로 두려고 하시 않는 모양이다. 그래서 여백이 있는 곳에는 무엇이든 다 디자인으로 채우려고 한다. 그래서 숨이 막힌다. 서양 디자인이 그러한데, 서울이 600년 고도라고 하면서 그러한 짓(?)들을 서슴없이 하고 있다. 서양화도 그러하다. 빈 곳은 무조건 바탕색으로 칠해 준다.

그러나 동양화는 여백을 그리는 것이다. 한글 서예도 마찬가지이다. 여백이 있어야 하는데, 반지 크기에 여백이 없이 내려 쓴 네모난 틀들이 가득한 전시장을 보다 보면 답답하다는 생각이 드는 것은 필자만의 느낌인지 모르겠다. 옛날 문헌이야 여백 없이 글씨로 채웠지만, 고문서들은 그렇지 않았다. 그래서 한글 고문서들을 참고하면 좋을 것으로 생각한다.

한국학중앙연구원의 도서관에 가면 구 장서각 도서 중에 궁체로 된 한글 고문서들이 너무 많다. 이들을 한두 개만 소개하면 다음과 같다. 모두 다 여백 처리가 뛰어나다.

 한글 서예계는 지금까지 주로 예술적인 시각에서 활동이 이루어진 것으로 생각한다. 그러나 한글 서예가 이제는 학문적인 경지로 올라가야 한다고 생각한다. 학문적 성과가 있을 때, 예술도 발전한다고 생각한다.

 예술은 학문을 바탕으로 해야 하며 학문은 예술을 깊이 고려해야 한다. 필자는 학문을 바탕으로 하지 않는 예술은 저속하며, 예술을 고려하지 않는 학

문은 편협한 것이라고 생각한다.

그래서 한글 서예도 임시방편적인 그때그때 전시회가 중심이 되어 일회성 행사 위주의 활동에서 벗어나서 구조적이고 체계적인 활동을 통해 한글 서예계를 더욱 승화시켜야 할 것이다. 한글 서예계가 역사적으로 그 기득권 세력으로 군림해 오던 한문 서예계로부터 벗어나서 오늘날의 훌륭한 한글 서예계로 독립시켜 오늘날과 같은 훌륭한 한글 서예계로 발전시켜 온 저력이 있기 때문에 이를 더욱 승화시키는 일도 한글 서예계에서는 그리 어려운 일이 아닐 것으로 생각한다.

〈2011년, 갈물한글서회 제9회 학술발표회 발표〉

제13장

『훈민정음 언해본』의
어제 서문을 통해 본
한글 서예 작품의 문제

1. 들어가는 말

한글 서예가들이 15세기 훈민정음 창제 당시의 한글 고문 중에서 선택하여 즐겨 쓰는 글에 용비어천가 제2장과 『훈민정음 언해본』의 어제 서문이 있다.

용비어천가 제2장은 그 내용도 좋거니와 그 글에 한자가 없어서 한글로만 쓸 수 있는, 훈민정음 창제 당시의 흔치 않은 글이다. 용비어천가 제2장은 방점과 구두점을 빼면 서예 작품으로 쓰는 데 큰 문제가 없다.

그러나 『훈민정음 언해본』의 어제 서문은 한자와 한자음과 방점이 있어서 한글 서예 작품으로 쓸 경우에는 이 글을 어떻게 쓸까를 고민해야 한다.

『훈민정음 언해본』의 어제 서문을 한글 서예 작품으로 쓸 경우에는 어떻게 쓰는 것이 바람직한가에 대해 논의하려는 것이 이 글의 목적이다.

2. 『훈민정음 언해본』의 구조

『훈민정음 언해본』의 어제 서문의 모습은 다음 그림과 같다. 이 그림은 고 김민수 교수가 『훈민정음 언해본』의 첫 면과 둘째 면을 원모습대로 깨끗하게 정리한 것이다.

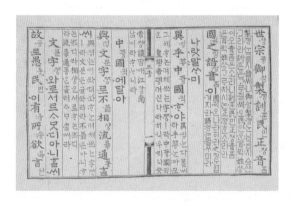

이 『훈민정음』 어제 서문은 현대의 책과는 다른 구조를 보인다. 우선 이 글은 세로로 되어 있고, 맨 오른쪽 첫 줄에 제목이 쓰여 있는데, 오늘날처럼 그 줄의 가운데에 쓰여 있지 않고 첫 칸부터 쓰여 있다. 그리고 제목을 쓰는 방식도 달라서 한자로만 쓰거나 또는 한글로만 쓰거나 하는 형식이 아니다. 그렇다고 '세종御製훈민正音'처럼 국한문혼용으로도 쓰여 있지 않다. 원래의 제목은 '世宗御製訓民正音'인데 각 한자의 아래 오른쪽에 각각 방점이 찍힌 '·솅종 ·엉·졩·훈민·졍흠'이란 한자음이 적혀 있다. 이것을 현대에 쓴다면 아마도 '世宗御製訓民正音'(·솅종·엉·졩·훈민·졍흠)이 될 것이다. 그리고 곧장 본문인 '國之語音이'가 시작되지 않고 이 책의 제목인 '世宗御製訓民正音'의 한자 중에서 주석을 필요로 하는 부분에 대한 주석이 이어진다. 이 주석은 다음 줄에서 시작되지만 원래는 제목이 끝난 아래부터 시작될 것이다. 그러나 제목이 한 줄을 꽉 채우게 되어 그 다음 줄에서 시작된 것이다. 그리고 그 주석은 한 줄에 두 행으로 써서 소위 협주를 달고 있다.

'御製'와 '訓民正音'에 대한 주석이 있는데 이 '御製'를 설명하기 위해 먼저 '製'에 대한 주석을 하였고 '訓民正音'을 설명하기 위해 '訓'과 '民'에 대한 주석도 있다. 그리고 셋째 줄에 훈민정음에 대한 주석이 있다. 넷째 줄에는 한문 본문인 '國之語音이'가 있고, 그 아래에 역시 '國之語音'에 나오는 '國, 之, 語'에 대한 한자 주석이 적혀 있다. 그다음 줄에 '國之語音이'에 대한 언해문인 '나랏말ᄊᆞ미'가 방점과 함께 표기되어 있다. 이러한 방식은 계속된다. '異乎中國ᄒᆞ야'로 이어지는 것이다.

이러한 방식은 15세기의 한글 옛 문헌의 일반적인 편집 방식이었다. 이 편집 방식을 이해하지 못하면 이 글을 읽는 데 실패하게 될 것이다.

일반적으로 이 글을 읽을 때에는 이 책에 기록되어 있는 순서대로 읽기 마련이다. 국어국문학과 출신들도 예외는 아니어서 이 글에 나오는 순서대로 다음과 같이 읽을 것이다.

世솅宗조御엉製졩訓훈民민正졍音흠 製는 글 지슬 씨니 御製는 님금 지스샨 그리라 訓은 ᄀᆞᄅᆞ칠 씨오 民은 百姓이오 音은 소리니 訓民正音은 百姓 ᄀᆞᄅᆞ치시논 正ᄒᆞᆫ 소리라 國귁之징語엉音흠이 國은 나라히라 之는 입겨지라 語는 말ᄊᆞ미라 나랏말ᄊᆞ미 異잉乎葵中듕國귁ᄒᆞ야 異는 다를 씨라 乎는 아모그에 ᄒᆞ논 겨체 쓰는 字ㅣ라 中國은 皇帝 겨신 나라히니 우리나랏 常談애 江南이라 ᄒᆞᄂᆞ니라

　그러나 그 읽는 방법도 순서대로 읽는다고 할 수 없다. '世솅宗조御엉製졩訓훈民민正졍音흠'을 '세종어제훈민정음'으로 읽지, '世 솅 宗 조 御 엉 製 졩 訓 훈 民 민 正 졍 音 흠'으로 읽지는 않을 것이기 때문이다. 만약에 한자를 읽고 다시 한자음을 읽고 하는 방식으로 이 글을 읽는다면, 이 문장이 무슨 뜻인지 전혀 알 수 없을 것이다. 후술할 바와 같이 한자음을 빼어 버리고 읽는 방법은 맞다. 특히 한자음이 한자의 오른쪽 아래에 작은 글씨로 적혀 있는 데 유의해야 한다. 이렇게 가로의 크기를 반으로 줄인 글씨는 그 윗글자에 대한 주석이어서 본문으로 읽을 때에는 참조만 하라는 것이지 읽으라는 것은 아니다.
　이것을 설명하기 위해 다음에 한글 고문헌의 구조를 설명하려고 한다.
　옛날의 한글 고문헌의 구조는 대개 다음과 같다.
　첫째 줄은 책 제목이 있는데, 오늘날처럼 줄의 가운데에 쓰지 않고 첫 자부터 내려쓰고 있다. 그리고 한 줄에 두 줄씩 쓰는 것은 협주여서 오늘날의 주석과 마찬가지이다. 그리고 '國之語音이'는 한문 본문인데, 첫 칸을 비우지 않고 첫 자부터 내려쓴다. 그리고 다음 행에 한 칸을 내려서 언해문인 '나랏말ᄊᆞ미'가 쓰여 있다. 언해문에는 주석을 달지 않는다. 이것들을 그림으로 표시하면 다음과 같다.

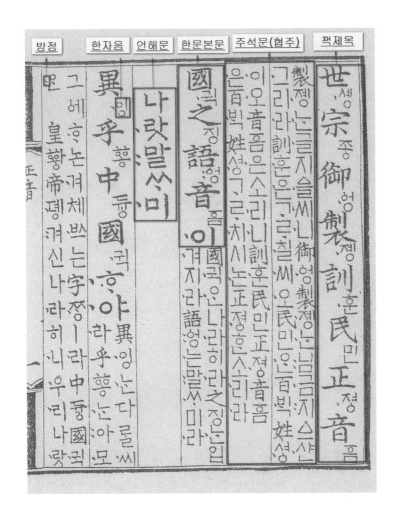

| 방점 | 한자음 | 언해문 | 한문본문 | 주석문(협주) | 책제목 |

이러한 한글 옛 문헌의 편집 방식을 이해하지 못한다면 이 글을 읽을 수 없을 것이다. 이 책의 편집 방식을 오늘날의 편집 방식으로 바꾼다면 다음과 같이 될 것이다.

世솅宗종御엉製졩[1]訓훈民민正정音흠[2]

(본문) 國귁[3]之징[4]語엉[5]音흠이 異잉[6]乎홍[7]中듕國귁[8]호야

(언해문) 나랏 말ᄊᆞ미 中듕國귁에 달아

1) 製ᄂᆞᆫ 글 지을 씨니 御製ᄂᆞᆫ 님금 지ᅀᅳ샨 그리라
2) 訓은 ᄀᆞᄅᆞ칠 씨오 民은 百姓이오 音은 소리니 訓民正音은 百姓 ᄀᆞᄅᆞ치시논 正ᄒᆞᆫ 소리라
3) 國은 나라히라
4) 之ᄂᆞᆫ 입겨지라
5) 語ᄂᆞᆫ 말ᄊᆞ미라
6) 異ᄂᆞᆫ 다ᄅᆞᆯ 씨라
7) 乎ᄂᆞᆫ 아모그에 ᄒᆞᄂᆞᆫ 겨체 쓰는 字ㅣ라
8) 中國은 皇帝 겨신 나라히니 우리나랏 常談애 江南이라 ᄒᆞᄂᆞ니라

결국 책의 주된 내용은 책 제목과 한문 본문과 언해문이고 주석문은 오늘날의 각주에 해당하는 것이어서 이 각주는 필요한 독자에게만 읽히게 될 것이다.

따라서 이 책을 읽을 때에는 본문은 본문대로, 언해문은 언해문대로, 그리고 주석은 주석대로 따로 읽어야 한다. 그래서 이 글은 세 부분으로 나누어 읽어야 한다. 즉 제일 먼저 책 제목을 읽고, 두 번째로 대자로 된 한문 본문을 읽고, 셋째로 언해문을 읽고, 넷째로 주석문을 읽는 방식으로 읽어야 할 것이다.

그래서 『훈민정음 언해본』의 서문을 읽는 순서는 다음과 같다.

① 제목 : 世솅宗종御엉製졩訓훈民민正졍音흠

② 한문 본문 : 國귁之징語엉音흠이 異잉乎萼中듕國귁ᄒᆞ야 與영文문字쭝로 不붏
相샹流륳通통홀ᄊᆡ 故공로 愚웅民민이 有읗所송欲욕言언ᄒᆞ야도 而ᅀᅵᆼ終즁不
붏得득伸신其끵情쪙者쟝ㅣ 多당矣읭라 予영ㅣ 爲윙此충憫민然션ᄒᆞ야 新신
制졩二ᅀᅵᆼ十씹八밣字쭝ᄒᆞ노니 欲욕使ᄉᆞᆼ人신人신ᄋᆞ로 易잉習씹ᄒᆞ야 便뼌於헝
日싏用용耳ᅀᅵᆼ니라

③ 언해문 : 나랏말ᄊᆞ미 中듕國귁에 달아 文문字쭝와로 서르 ᄉᆞᄆᆞᆺ디 아니홀ᄊᆡ
이런 젼ᄎᆞ로 어린 百빅姓셩이 니르고져 홇 배 이셔도 ᄆᆞᄎᆞᆷ내 제 ᄠᅳ들 시러 펴
디 몯홇 노미 하니라 내 이ᄅᆞᆯ 爲윙ᄒᆞ야 어엿비 너겨 새로 스믈여듧 字쭝ᄅᆞᆯ 밍
ᄀᆞ노니 사ᄅᆞᆷ마다 ᄒᆡ여 수비 니겨 날로 ᄡᅮ메 便뼌安한킈 ᄒᆞ고져 홇 ᄯᆞᄅᆞ미
니라

④ 주석문 : 製ᄂᆞᆫ 글 지을 씨니 御製ᄂᆞᆫ 님금 지스샨 그리라 訓은 ᄀᆞᄅᆞ칠 씨오 民은
百姓이오 音은 소리니 訓民正音은 百姓 ᄀᆞᄅᆞ치시논 正ᄒᆞᆫ 소리라 國은 나라히
라 之ᄂᆞᆫ 입겨지라 語는 말ᄊᆞ미라 〈중략〉 於는 아모그에 ᄒᆞ논 겨체 ᄡᅳ는 字ㅣ
라 日은 나리라 用은 ᄡᅳᆯ 씨라 耳는 ᄯᆞᄅᆞ미라 ᄒᆞ논 ᄠᅳ디라

이러한 이유 때문에 한글 서예 작품을 쓸 때에는 세 가지 방식이 있을 수 있다.

(1) 원래의 문헌대로 쓰는 방법

(2) ①의 제목과 ②의 한문 원문大文을 쓰는 방법

(3) ①의 제목과 ③의 언해문을 쓰는 방법

이 중에서 가장 많이 쓰는 방식은 (3)의 방식으로 제목과 언해문을 쓰는 방
식이다.

위의 ①의 제목과 ②의 훈민정음의 한문 대문과 ③의 언해문을 별도로 정리
하여 보면 다음과 같을 것이다. 제목은 뺀 것이다.

언해문 한문 본문

(1)처럼 문헌에 있는 원문 그대로 이용하는 방법은 예컨대 현재 국립국어원 입구에 돌에 새겨 놓은 것이 그 일례이다. 그러나 한글 서예계에서 이렇게 쓰는 것은 매우 비경제적이다. 왜냐하면 한글 서예 작품을 통해서 전달하고자 하는 내용은 한문 원문이나 주석문의 내용이 아니라 언해문에 보이는 내용이기 때문이다. (2)의 제목과 한문 원문을 쓰는 방식을 택한 서예 작품은 아직까지 본 적이 없다.

(3)의 방식으로 제목과 언해문을 쓴다면 어떻게 써야 할 것인가? 이러한 고민을 하게 되는 이유는 앞에서 언급한 바와 같이 언해문은 한자와 한자음과 방점의 세 가지 요소로 되어 있기 때문이다.

(3)의 방식으로 서예 작품으로 쓰는 방식에도 몇 가지가 있다.

① 방점과 권점을 표기하는 방식과 표기하지 않는 방식

② 한자를 쓰고 한자음을 그 밑에 쓰는 방식

③ 한자만 쓰고 한자음을 쓰지 않는 방식

④ 한자를 쓰지 않고 한글로만 쓰는 방식

⑤ 현대어로 번역하여 한글로만 쓰는 방식

1) 방점과 권점을 표기하는 방식과 표기하지 않는 방식

세종은 훈민정음을 창제할 때 세 가지를 표기하려고 한 것으로 추정된다.
훈민정음을 창제하고 우리글을 처음 쓴 것이 『용비어천가』인데, 『용비어천
가』 한글 가사에는 세 가지 모습을 발견할 수 있다. 다음에 한글 서예계에서
가장 많이 쓰고 있는 용비어천가의 제2장을 보이도록 한다.

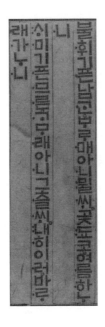

여기에서는 '불휘기픈 남ᄀᆞᆫ' 등의 문자와 성조 표시와 권점圈點 표시의 세 가
지가 보인다. 방점은 글자의 왼쪽에 달고 권점은 구나 절의 가운데나 오른쪽에
쓴다. 즉 '남ᄀᆞᆫ' 아래에는 가운데에, '뮐씨' 다음에는 오른쪽에 동그란 권점(。)
이 있다. 가운데의 권점은 구句의 단위를, 오른쪽의 권점은 절節의 단위를 나
타낸다. 구 단위의 가운데에 쓰인 권점은 오늘날로 보면 쉼표를, 절의 오른쪽

에 쓰인 권점은 오늘날의 마침표에 해당할 것이다. 이것으로 보아서 훈민정음은 우리말의 '소리, 소리의 높낮이, 문법단위'를 동시에 표기하려고 하였던 것으로 보인다. 그러나 세계의 어떤 문자도 성조나 억양을 표시하거나 문법단위를 표기한 것은 없다. 그래서 성조 표시와 권점 표기는 후대에 사라지게 된 것으로 보인다.

따라서 『훈민정음 언해본』의 어제 서문을 쓸 때에 성조 표시인 방점을 표기하려는 의도는 현대적 관점에서 볼 때에는 거의 필요하지 않은 것으로 보인다. 그러나 한글 서예에서 방점을 표기하여 시각적인 효과뿐만 아니라 청각적인 효과를 보려고 할 때에는 방점 표기도 가능하다. 그러나 꼭 방점 표기를 하는 것이 의무는 아니므로, 서예가 개인이 선택할 문제이다.

2) 한자를 쓰고 한자음을 그 밑에 쓰는 방식

한자를 쓰고 그 아래에 한자음을 쓰는 방식은 『훈민정음 언해본』의 양식을 따라 쓰는 방식이다. 그러나 한자음 표기를 한자의 아래쪽의 오른쪽에 한자보다 작은 글씨로 쓸 것인가, 아니면 바로 아래에 한자와 같은 크기로 쓸 것인가 하는 문제가 발생할 수 있다.

(1) 한자의 아래쪽의 오른쪽에 한자보다 작은 글씨로 쓰는 방식

이 방법은 원본 형태대로 쓰는 것이어서 바람직한 방법이다. 그러나 원본에서 보는 바와 같이 실제로 한자음을 표기한 한자음 표기는 한글로 우리말을 표기한 한글 서체와는 다른 서체임을 인식해야 한다. 자세히 살펴보면 한자의 서체는 대체로 정사각형의 안에 글자가 들어가 있는 형태이지만, 한자의 아래에 쓰인 한자음 표기의 한글은 세로는 한자의 길이만큼 길지만 가로는 한자 가로글씨의 반에 해당하는 길이임을 일 수 있다. 따라서 다음 그림에서 보는 바와 같아 한자의 서체와는 다른 글씨이다.

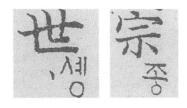

이것은 전술한 바와 같이 '世'나 '宗'의 발음이 '셰'나 '종'인 것을 나타낸 것일 뿐, 그것을 읽으라는 뜻은 아니다.

(2) 한자의 아래쪽에 한자와 동일한 크기로 쓸 경우

한자의 아래에 한자의 크기와 동일하게 쓰는 경우는 주석에 쓰인 한자에 한 자음을 달 경우에 한정하여 사용해 왔다. 동일한 글자를 본문에 쓰인 한자와 주석문에 쓰인 한자를 비교해 보면 그 사실을 잘 알 수 있다. 본문에 쓰인 한자 의 한자음은 한자의 오른쪽 아래에 가로의 길이가 반만큼 줄어든 형태로 쓰였 지만, 주석문에 쓰인 한자와 그 한자음은 그 크기가 동일하다. 다음의 '訓'과 '民'을 비교해 보도록 한다.

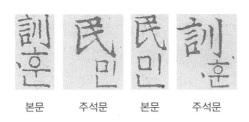

본문 주석문 본문 주석문

이것은 편집상에서 어쩔 수 없는 방식일 것이다. 왜냐하면 주석문은 한 글 자의 가로를 반으로 줄인 글씨인데 이것을 다시 가로를 반으로 줄여서 쓴다면 글자가 작아서 읽기가 어려울 것이기 때문이다.

본문에서도 한자의 크기와 한자음의 크기를 같게 한 것은 16세기부터이다. 15 세기의 한글 문헌 편집 태도가 무너지게 된 것인데, 대부분 지방에서 간행한 문 헌이어서 15세기의 편집 태도의 의미를 알지 못했기 때문인 것으로 이해된다.

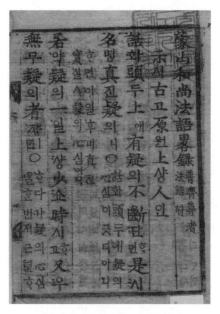

『몽산화상법어약록언해』(1517)

　만약 이렇게 한자음을 한자의 크기와 동일한 크기로 쓴다면 읽는 데에 문제가 발생한다. 예컨대 '世솅宗종御엉製졩訓훈民민正정音흠'으로 쓴다면 읽을 때 '世솅宗종' 등으로 읽어야 할 것이다. 그래서 이러한 방법으로 한글 서예 작품으로 쓰는 것은 바람직한 방법은 아닌 것으로 보인다.

　(3) 한자의 아래의 가운데에 한자음을 한자보다 작은 글씨로 쓰는 방식
　이 방식은 16세기부터 일반화되었다.『경민편언해』(1579)와『대학언해』(1590)의 서영을 참고할 수 있다. 그러나 이러한 방법으로 한글 서예 작품을 쓰는 것도 가능하지만 한자를 쓸 경우에만 가능한 것이다.

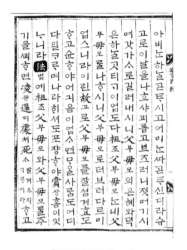

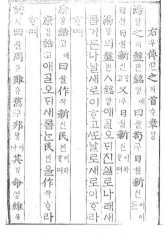

『경민편언해』(1579) 『대학언해』(1590)

3) 한자만 쓰고 한자음을 쓰지 않는 방식

이 방식으로 쓴다면 국한혼용 표기 방식이 될 것이어서 문제가 없다. 그래서 다음과 같은 형식이 될 것이다.

世宗御製訓民正音

나랏 말ᄊᆞ미 中國에 달아 文字와로 서르 ᄉᆞᄆᆞᆺ디 아니홀 씨 이런 젼ᄎᆞ로 어린 百姓이 니르고져 홇 배 이셔도 ᄆᆞᄎᆞᆷ내 제 ᄠᅳᆮ들 시러 펴디 몯홇 노미 하니라 내 이ᄅᆞᆯ 爲ᄒᆞ야 어엿비 너겨 새로 스믈 여듧 字ᄅᆞᆯ 밍ᄀᆞ노니 사ᄅᆞᆷ마다 ᄒᆡ여 수비 니겨 날로 ᄡᅮ메 便安킈 ᄒᆞ고져 홇 ᄯᆞᄅᆞ미니라

그러나 이러한 형태로 한글 서예 작품을 만든다면 한자 서체와 한글 서체를 동일하게 해야 하는 어려움에 부딪힐 수 있을 것이다. 그래서 한글 서예를 자유롭게 쓰지 못할 수도 있다. 뿐만 아니라 한글 서예 작품에 한자가 끼어드는 문제가 야기되어 비난의 대상이 될 수도 있을 것이다.

4) 한자를 쓰지 않고 한글로만 쓰는 방식

『훈민정음 언해본』의 어제 서문을 한글 서예 작품으로 쓸 때에는 대부분이 한글로만 쓰는 방식을 택한다. 그런데 한자음을 쓰는 방식에 따라 한글 서예 작품은 그 성격이 달라지게 된다.

(1) 한자음을 『훈민정음 언해본』에 있는 그대로 쓰는 방식

『훈민정음 언해본』의 어제 서문을 한글 서예 작품으로 쓸 경우는 대부분 이 러한 방식으로 쓰게 된다. 그리하여 다음과 같은 모습을 보인다.

> 셰종엉졩훈민졍흠
> 나랏말ㅆ미 듕귁에 달아 문쫑와로 서르 ㅅ뭇디 아니홀씨 이런 젼ㅊ로 어린 빅
> 셩이 니르고져 홇배 이셔도 ㅁ춤내 제 ㅃ들 시러 펴디 몯홇 노미 하니라 내 이를
> 윙ㅎ야 어엿비 너겨 새로 스믈여듧 쫑를 밍ㄱ노니 사름마다 히여 수비 니겨 날
> 로 � 뻔한킈 ㅎ고져 홇 ㅼ른미니라

현재 세종대왕기념사업회의 1층 돌에 새겨져 있는 방식이 이 방식이다.

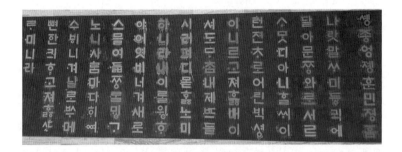

이 방식에는 문제가 있다. 왜냐하면 『훈민정음 언해본』에 쓰인 한자음 표기는 고유어를 쓴 한글 표기와는 성격이 다르기 때문이다. 예컨대 '뉀'의 한자음

은 고유어 표기 방식에 따른다면 '솅'가 아닌 '셰'가 될 것이기 때문이다. 그래서 『훈민정음』 어제 서문은 고유어 체계와 한자음 표기체계의 두 가지 체계로 섞어 놓은 결과이다. '世'의 한자음 표기 '솅'는 '世'가 없으면 아무런 의미가 없다. '世'의 아래에 '솅'라는 한글 표기를 붙인 것은 '世'가 한국어에서 '솅'임을 알리기 위한 것이다. 그러나 '世'의 아래에 쓰지 않고 '世'를 빼어 버리고 한글로만 쓴다면 이 표기는 '솅'가 아닌 '셰'이어야 한다. '솅'는 『동국정운』 식 한자음 표기이고 현실음 표기가 아니다.

이러한 사실을 이해하기 위해서는 훈민정음 창제의 기본을 알아야 한다.

훈민정음은 고유어와 외래어(그 당시로는 한자음)와 외국어(외국어에는 중국음과 범어 등이 있었다)를 표기하는 방식을 달리하였다. 그 예를 『훈민정음』 서문에서 보도록 한다.

① 世솅宗종御엉製졩訓훈民민正정音흠
② 나랏 말쑤미
③ 中듕國귁
④ 에 달아
⑤ 文문字쫑
⑥ 와로 서르 ᄉᆞᄆᆞᆺ디 아니홀씨

②와 ④와 ⑥은 고유어 표기 방식에 따라 표기한 것이고 ①과 ③과 ⑤는 외래어 표기 방식에 따른 것이다. 그렇기 때문에 '솅종엉졩훈민정흠'이란 표기는 '世宗御製訓民正音'이란 한자가 없으면 아무런 의미를 가지지 못한다. 마찬가지로 '듕귁'과 '문쫑'도 '中國'과 '文字'란 한자가 없으면 무의미하다. 이 한자음 표기는 외래어 표기 방식이었기 때문이다.

이에 비해 중국음 표기는 전혀 다르다. 우선 모음 표기부터 다르다. 예컨대 '訓導'란 한자는 '쓘닿'로, 또 '敎閾'은 '쟐웡'로 쓰였는데, 이것은 완전한 중국음

표기를 위해 마련된 것이었다. 특히 중국음 표기는 오늘날의 한글 표기에서 음절글자 11,172자 속에 포함되지 않는 것이 많다. 그러나 외국어 표기라고 하여도 범어 표기는 또 이와는 다르다. 예컨대 '檀陀鳩舍隷'는 '딴떠갏셔리'로 표기하는 방식은 범어를 표기하는 방식이었다. 다음 그림을 보면 그러한 사실을 잘 알 수 있다. 서체까지도 달리하여 표기하려 하였던 것이다. 여기에서는 'ᄼ ᄾ ᅎ ᅐ ᅔ ᅕ'과 같은 정치음正齒音과 치두음齒頭音까지도 구별하여 표기하였는데 이 글자들은 외국어를 표기하기 위하여 고안된 글자이다. 아래의 다라니경 그림에서 이 글자들이 사용되고 있음을 볼 수 있다.

『월인석보』 서문 부분

『다라니경』 부분(『월인석보』 권19)

중국에서는 한 음절을 운모韻母와 운미韻尾의 이분법으로 구분하였다. 예컨대 '東'[둥]이라는 한자의 음은 훈민정음에서는 'ㄷ, ㅗ, ㅇ'의 초성, 중성, 종성의 삼분법으로 구분하지만 중국에서는 'ㄷ'[t]과 'ㆁ'[oŋ]으로 구분하였다. 'ㄷ'[t]을 운모, 'ㆁ'[oŋ]을 운미라고 하였다. 운모와 운미가 갖추어져야 한 음절을 구성한다고 생각하였다. 그래서 '東'의 음을 표기할 때에는 '德紅反切'로 표기하였다. 즉 '德'에서 초성을, '紅'에서 중성과 종성을 따서 '東'을 '둥'으로 읽는다

고 했던 것이다. 그러므로 한자음 표기를 '世'는 'ㅅ'과 'ㅖ'만으로는 한 음절을 구성하지 못하니(운미를 이루지 못하기 때문에), 반드시 운미를 이루기 위해서는 '셍'로 표기하였던 것이다. 즉 종성이 없어도 '零'을 표시하기 위해 음가가 없는 'ㅇ'으로 표기하여 한 음절임을 나타내었던 것이다.

따라서 한글로만 글을 쓸 때 '솅종엉졩' 등으로 쓰는 방식은 잘못된 것이다. '世솅宗종御엉製졩訓훈民민正졍音흠'처럼 한자와 같이 썼을 때라야만 표기될 수 있는 것이다.

그렇다면 어떠한 방식으로 쓰는 것이 바람직할 것인가?

『훈민정음 언해본』에서 종성이 없는 한자음 표기는 종성의 'ㅇ'자를 빼고 표기하면 될 것이다. 그러면 다음과 같이 될 것이다.

셰종어졔훈민정흠

나랏 말쏘미 듕귁에 달아 문쯔와로 서르 ᄉᆞᄆᆞᆺ디 아니ᄒᆞᆯ ᄊᆡ 이런 젼ᄎᆞ로 어린 ᄇᆡᆨ셩이 니르고져 홇 배 이셔도 ᄆᆞᄎᆞᆷ내 제 ᄠᅳ들 시러 펴디 몯홇 노미 하니라 내 이ᄅᆞᆯ 위ᄒᆞ야 어엿비 너겨 새로 스믈 여듧 쯔를 밍ᄀᆞ노니 사ᄅᆞᆷ마다 ᄒᆡ여 수비 니겨 날로 ᄡᅮ메 뼌한킈 ᄒᆞ고져 홇 ᄯᆞᄅᆞ미니라

이러한 방식으로 표기하여 쓴 서예작품도 더러 있다.

그러나 이것도 문제가 있다. 예컨대 '音'과 '安'의 한자음이 '흠'과 '한'이라는 것 등이 그러하다.

이것은 마치 한자음을 앞에 쓰고 한자를 뒤에 쓴, 세종이 쓴 『월인천강지곡』에서 한자를 빼어 버린 모습을 연상시킨다. 『월인천강지곡』의 표기 방식을 그림으로 보면 다음과 같다.

『월인천강지곡』

『월인천강지곡』에서는 모음으로 끝난 한자의 종성에 있었던 'ㅇ'를 빼어 버려서 '之'의 한자음을 '징'가 아닌 '지'로, '其'도 '끵'가 아닌 '끠'로, '迦, 無'도 각각 '가, 무'로 표기하고 있음을 알 수 있다. 이 표기의 의미는 『훈민정음』 어제 서문의 의미와는 다르다. 즉 '웛月힌印쳔千강江지之곡曲'에서는 '웛'은 한자로 '月'이고 '힌'은 한자로 '印'이라는 의미이고, 『훈민정음』 서문에서 '솅世종宗御엉製졩訓훈民민正정音흠'에서 '솅'는 그 음이 '솅'이고 '宗'은 '종'이라는 점을 알게 해 준다. 이것은 『월인천강지곡』의 본문이 '웛힌쳔강지곡'이란 뜻이고, 『훈

민정음』 어제 서문의 본문은 '世宗御製訓民正音'이란 뜻이다. 따라서『월인천강지곡』의 본문을 '웗힌쳔강지곡'이라고 써야지 '月印千江之曲'이라고 써서는 안 되며, 마찬가지로『훈민정음』 어제 서문을 '世宗御製訓民正音'이라고 써야지, '셰종엉졩훈민졍흠'이라고 써서는 안 된다는 것을 의미한다. 그래서『월인천강지곡』의 의미를 따서 '셰종어제훈민졍흠'이라고 쓰는 것처럼 알고 있는데, 이처럼『훈민정음』 서문의 한자음을 종성의 'ㅇ'을 빼어 버리고 표기한다고 해서 문제가 해결된 것이 아니다. 훈민정음 창제 당시의 동국정운식 한자음 표기는 현실음을 표기한 것이 아니라 이상음理想音, 즉 표준음을 만들어 표기한 것이기 때문이다. 외래어가 우리나라에 들어오면 여러 가지 음으로 들어오는데, 그것에 혼란이 생기게 마련이다. 예컨대 영어 'news'가 들어오면 이것을 표기하기 위하여 '뉴스, 뉴우스, 뉴으스, 늬우스, 유스' 등으로 표기하게 될 것이다. 이 중에서 표준음으로 '뉴우스'를 정한 것이다. 그러나 아직도 실제의 발음은 '뉴스'이다.

동국정운식 한자음 표기를 쓰지 않고 현실음을 반영하여 한자음을 표기하기 시작한 문헌은 1496년에 간행된『육조법보단경언해六祖法寶壇經諺解』이다. 아래 그림을 보면 한자음에서 종성의 'ㅇ'자가 표기되지 않았음을 볼 수 있다. 그래서 '議'는 '의'로, '世'도 '셰'로 표기되었음을 볼 수 있다.

『육조법보단경언해』

이와 같이 『육조법보단경언해』와 그 이후의 자료들을 검토하여 이들이 쓰인 한자음을 보이면 다음과 같다.

위의 그림은 순서대로 『육조법보단경언해』, 『육조법보단경언해』, 『진언권공』, 『여훈언해』의 예이다.

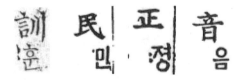

위의 그림은 순서대로 『번역소학』, 『육조법보단경언해』, 『육조법보단경언해』, 『육조법보단경언해』의 예이다.

위의 그림은 모두 『육조법보단경언해』의 예이다.

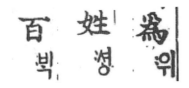

위의 그림도 모두 『육조법보단경언해』의 예이다.

『육조법보단경언해』 　　　　　『관음경언해』

이를 『훈민정음 언해본』의 한자음과 비교하여 보면 다음과 같다.

	世	宗	御	製	訓	民	正	音	中	國	文	字	百	姓	爲	便	安
훈민정음 서문	솅	종	엉	졩	훈	민	졍	픔	듕	귁	문	쭝	빅	셩	윙	뼌	한
현실음	세	종	어	제	훈	민	정	음	듕	국	문	자	빅	셩	위	편	안

이를 택하여 『훈민정음 언해본』의 서문을 재구하면 다음과 같다.

세종어제훈민정음
나랏 말ㅆ미 듕국에 달아 문ᄌ와로 서르 ᄉᄆᆺ디 아니ᄒᆞᆯ 씨 이런 젼ᄎᆞ로 어린 빅
셩이 니르고져 홇 배 이셔도 ᄆᆞᄎᆞᆷ내 제 ᄠᅳ들 시러 펴디 몯홇 노미 하니라 내 이ᄅᆞᆯ
위ᄒᆞ야 어엿비 너겨 새로 스믈 여듧 ᄌᆞ를 밍ᄀᆞ노니 사ᄅᆞᆷ마다 ᄒᆡ여 수비 너겨
날로 ᄡᅮ메 편안킈 ᄒᆞ고져 홇 ᄯᆞᄅᆞ미니라

5) 현대어로 번역하여 쓰는 경우

『훈민정음 언해본』에 보이는 문자대로 쓰는 것 이외에 이것을 현대어로 번
역하여 한글 서예 작품으로 쓰는 방법도 있다. 현대한글 서예에서는 이러한
글이 현대인에게 맞는 글이어서 가장 바람직한 것이라고 생각한다. 그러나
문제는 이 『훈민정음 언해본』의 현대어 번역이 제각각이어서 어느 번역을 따
라 서예 작품으로 만들 것인가를 고민해야 한다.

광화문광장의 세종대왕상 앞에 새겨진 『훈민정음』 서문의 현대어역을 그
대로 보이기로 한다.

세종어제 훈민정음
우리나라 말이 중국과 달라 한자와는 서로 잘 통하지 아니한다. 이런 까닭으로
어리석은 백성들이 말하고자 하는 바 있어도 마침내 제 뜻을 펴지 못하는 사람

이 많다. 내가 이것을 가엾게 생각하여 새로 스물여덟 글자를 만드니 모든 사람들로 하여금 쉬이 익혀서 날마다 쓰는 데 편하게 하고자 할 따름이니라

이 번역에는 여러 문제점이 있다.

첫째는 '문자'를 '한자'로 해석하였다는 점이다. 이 부분을 보면 주어가 '우리나라 말'인 데 비하여 서술어는 '한자와는 서로 잘 통하지 아니한다'이다. 즉 '우리나라 말이 한자와 통하지 않는다'고 해석하면 세종은 '말소리'와 '문자'를 혼동하였다는 결론에 도달한다. 주어는 '말'이고 서술어는 '한자'여서 문맥이 통하지 않는다. '문자'는 '한자'가 아니라 '한자 성구'의 의미를 가진 '문자'이다. 즉 '國之語音이 異乎中國ᄒ야'가 '문자'이다. 그리고 '마ᄎᆞᆷ내'를 '마침내'로 번역하였는데, 현대국어에서 '마침내'는 대체로 부정어가 뒤에 오지 않는다. 그리고 문체에도 문제가 있어서 느닷없이 마지막에 '따름이니라'로 끝냈다. '-이니라'는 현대 구어에 쓰이지 않는 어미이다.

다른 번역들도 마찬가지이다. 『훈민정음』 언해본은 해례본과 마찬가지로 학계에서 제정한 표준번역도 없는 편이어서 함부로 번역을 이용하는 것에 문제가 있다고 생각한다. 『훈민정음』 서문을 현대어로 번역하여 한글 서예 작품으로 만드는 것이 바람직하지만 아직은 시기상조인 것으로 보인다. 뿐만 아니라 현대적 의미의 한글 서예 작품이라면 역시 가로쓰기가 제격일 것이며 또한 띄어쓰기도 정확해야 할 것이다.

3. 맺는말

지금까지 『훈민정음 언해본』의 어제 서문을 한글 서예 작품으로 만들 때 어떻게 써야 하는가에 대해 논의하였다. 더 자세한 논의를 하고 싶어도 이 글을 읽을 사람은 국어학자들이 아니라 한글 서예 작가들이라서 깊은 논의를 생략

한다.

『훈민정음』어제 서문에서 문제가 발생하는 것은 한자이다. 그래서 한자를 쓰지 않으려고 하다 보니 그 한자의 아래에 표기되어 있는 한자음을『훈민정음 언해본』의 어제 서문에 등장하는 한자음 그대로 써서 한글 서예 작품을 만들고 있는 것이다. 그러나 훈민정음은 한자음 표기체계와 고유어 표기체계를 달리하여 창제되었기 때문에 한자를 빼어 버리면 한국어로 표기해야 하는데, 훈민정음 창제 당시에 외래어 표기법, 즉 한자음 표기법은 동국정운식 한자음이어서 이상적인 음일 뿐 현실음이 아니었다. 그리하여 결국 실패한 한자음 정리에 의해서 이 동국정운식 한자음 표기는 15세기에 이미 사라지게 된다. 따라서 그 당시의 현실 한자음으로 표기하는 것이 바람직하다고 생각한다.

그리하여『훈민정음』어제 서문을 제대로 쓴다면 다음과 같이 쓰는 것이라고 생각한다.

세종어졔훈민졍음

나랏 말ᄊᆞ미 듕국에 달아 문ᄌᆞ와로 서르 ᄉᆞᄆᆞᆺ디 아니ᄒᆞᆯ 씨 이런 젼ᄎᆞ로 어린 빅셩이 니르고져 홇 배 이셔도 ᄆᆞᄎᆞᆷ내 제 ᄠᅳ들 시러 펴디 몯홇 노미 하니라 내 이를 위ᄒᆞ야 어엿비 너겨 새로 스믈 여듧 ᄌᆞ를 ᄆᆡᇰᄀᆞ노니 사ᄅᆞᆷ마다 히ᅇᅧ 수빙 니겨 날로 ᄡᅮ메 편안킈 ᄒᆞ고져 홇 ᄯᆞᄅᆞ미니라

〈2021년 9월 15일, 한글서예연구 1(한글서예학회), pp.105-129〉

참고문헌

강수호(1998), 「한글 서체의 유형과 발전방안 모색」, 원광대 교육대학원 석사학위논문.

공현식(1989), 「국내 CTS의 이용현황과 과제」, 『폰트개발과 표준화 워크샵 발표논문집』, 한국표준연구소.

교육도서출판사(1987), 『붓글씨』, 평양: 교육도서출판사.

국립한글박물관(2017), 『글-한중일 서체 특별전-』, 국립한글박물관.

기진평(1990), 「한글 활자체 변천의 사적 연구」, 『한글글자꼴 기초 연구』, 한국출판연구소.

김두식(2008), 『한글 글꼴의 역사』, 시간의 물레.

김명자(1997), 「한글 서예 字, 書體 名稱에 관한 연구」, 단국대 교육대학원 석사학위논문.

김양동(1986), 「한글 書藝의 現實的 問題性」, 한글 서예 학술 세미나.

김영희(2006), 「한글 서체 분류체계 연구」, 『서예학연구』 제9호.

김용귀(1996), 한국 서체 자전, 한국문화사.

김응현(1973), 『동방 국문서법』, 동방연서회.

김인호(2005), 『조선 인민의 글자 생활사』, 평양: 사회과학출판사.

김일근(1960), 「한글 서체의 사적 변천」, 『국어국문학』 22.

김일근(1986), 『언간의 연구』, 건국대 출판부.

김일근(2001), 「한글 서예를 위한 字體 생성과 변천 과정」, 『한글 서예의 역사와 그 정체성』, 세종한글서예큰뜻모임.

김일근, 이종덕(2000), 17세기의 궁중 언간 - 淑徽宸翰帖, 문헌과 해석 11.

김진세 감수, 박정자 외(2001), 『궁체 이야기』, 도서출판 다운샘.

김진세(2001), 「19세기 궁체의 미학적 특성과 변화」, 『한글 서예의 역사와 그 정체성』, 세종한글서예큰뜻모임.

김진평(1983), 『한글의 글자표현』, 미진사.

남궁제찬(1989), 「FONT 개발을 위한 한글 특성 분석」, 『폰트개발과 표준화 워크샵 발표논문집』, 한국표준연구소.

대니얼 버클리 업다이크 지음, 강유선·김지현·박수진·유정숙 옮김(2016), 『서양 활자의 역사』, 국립한글박물관.

로버트 브링허스트 저, 박재홍·김민경 옮김(2016), 『타이포그래피의 원리』, 미진사.

류현국(2015), 『한글 활자의 탄생(1820-1945)』, 홍시.

류현국(2017), 『한글 활자의 은하계(1945-2010)』, ㈜윤디자인그룹 엉뚱상상.

박병천(1983), 『한글 궁체 연구』, 일지사.

박병천(2004), 「한글 서체의 분류방법과 용어 개념 정의에 대한 논의 제안」, 성균관대학교 유학동양학부 서예문화연구소 개소기념 서예학술대회.

박병천(2014), 『한글 서체학 연구』, 사회평론.

박병천(2021), 『훈민정음 서체 연구』, 역락.

박병천, 정복동, 황문환 엮음(2012), 조선시대 한글 편지 서체 자전, 다운샘.

박수자(1987), 「한글 서예의 변천과 특성에 관한 연구」, 단국대 교육대학원 석사학위논문.

박영도(2008), 『조선 서예 발전사』, 평양: 과학백과사전출판사.

박정숙(2017), 『조선의 한글편지』, 도서출판 다운샘.

석금호(20010, 「옛멋글씨 개발 배경과 과정」, 『글꼴 2001』, 한국글꼴개발원.

손보기(1971), 『한국의 고활자』, 한국도서관학연구회.

손인식(1995), 「한글 서예 서체 분류와 명칭에 대한 연구」, 『월간서예』 1995년 2월호, 3월호.

송 현(1982), 『한글 기계화 운동』, 인물연구소.

송 현(1985), 『한글 자형학』, 월간 디자인.

여태명(2001), 「민체의 조형과 예술성」, 『서예문화』 2001년 2월호.

여태명(2002), 「한글 民體에 관한 연구」, 『한국어와 정보화』, 태학사.

여태명(2005), 「한글 서체의 분류와 민체의 가치」, 2005년도 한국서예학회춘계학술발표회.

여태명(2005), 「한글 서체의 분류와 민체의 특징 연구」, 『서예학연구』 제7호.

오광섭(1997), 『주체 서예』, 평양: 문학예술종합출판사.

유탁일(1981), 『完板 坊刻小說의 文獻學的 硏究』, 학문사.

윤양희(1984), 『바른 한글 서예』, 우일출판사.

윤양희(2005), 「한글 서체의 분류와 판본체의 표현 원리」, 2005년도 한국서예학회 춘계학술발표회.

이강로(1989), 「한자의 자형과 서체에 대하여」, 『국어생활』 17호.

이규복(2020), 조선시대 한글 글꼴의 형성과 변천, 이서원.

이기문(1963), 國語 表記法의 歷史的 硏究, 韓國硏究院.

이정자(2013), 「한글 서예 명칭과 기법에 관한 소고」, 『서예학연구』 24.

이창헌(2005), 『이야기 문학 연구』, 보고사.

임인선(2005), 한글 궁체 옥원듕회연 字典, 다운샘.

임창영(1989), 「컴퓨터 그래픽을 위한 한글 서체 디자인」, 『폰트개발과 표준화 워크샵
　　　　발표논문집』, 한국표준연구소.

조수현(2017), 『한국 서예문화사』, 도서출판 다운샘.

지덕중(1986), 『글씨쓰기』, 평양: 교육도서출판사.

한국표준연구소(1989), 『정보처리 표준화 연구-한글메타폰트개발과 응용에 관한 연구
　　　　(1차여도)-』, 과학기술처.

허경무(2006), 「조선 시대 한글 서체의 연구」, 부산대학교 박사학위논문.

허경무·김인택(2007), 「조선 시대 한글 서체의 유형과 명칭」, 『한글』 275.

홍윤표(1989), 「한글 글자모양의 변천사」, 『폰트개발과 표준화 워크샵 발표논문집』, 한
　　　　국표준연구소.

홍윤표(2016), 국어사 자료 강독, 태학사.

デザイン史フォ-ラム編(2001), 『國際デザイン史』, 京都: 思文閣出版.

杉浦康平 編著, 庄伯和 譯(2014), 『文字的力与美』, 北京: 北京聯合出版公司.

新島実 外(2012), 『近現代のブックデザイ考 I』, 武藏藝術大學 美術館·圖書館.

辛艺华(2017), 『图形語言分析』, 北京: 北京大學出版社.